成人漫畫
表現史

The Expression
History
of Ero-Manga

稀見理都／著

F4U／繪

ASATO／譯

前言

本書乃是專門研究一般較少被「漫畫表現論」提及的「成人漫畫」分野中，特別被漫畫家們頻繁使用的特殊表現法，並解說這些表現法從發明、發現的瞬間，到受其他各種藝術類型影響後，擴充、進化、變化，最後經歷何種過程才固定為漫畫性的「記號」（＝任誰都能自然地立即理解該表現的意義，形成共通概念的普遍化狀態）」。同時，也是一份直接向這些表現法的開創者或誕生現場，探究這種表現法的意義，以及誕生契機和故事，從多個角度進行調查的研究紀錄。

然而，本書的考察和研究，純粹是以成人漫畫表現的藝術面、視覺記號面為中心，並不討論成人漫畫的故事架構和角色，這點請各位讀者先謹記在心。

若把「成人漫畫」這種藝術類型，看成純粹為了洩慾而設計的故事，或是一種「自慰傳媒（masturbation media）」的話，等於只看見了「成人漫畫」的極小一面。當然，對讀者而言，這部分（實用性）也許的確是他們閱讀此類藝術的第一目的。然而成人漫畫同時也是漫畫家們進行「藝術表現」的場域。儘管這是一種將故事核心放在男女的性愛和SEX上的藝術類型，但從差集合的概念來看，除了這項限制之外，漫畫家們要做什麼都可以。即使從歷史的角度來看，成人漫畫也是與時俱進、不停演化、而且充滿各種革新性的表現；乃是每天都有無數嶄新的表現形式誕生、消逝的漫畫藝術最前線，更是一座實驗場。

例如由『GANTZ殺戮都市』（集英社）、『殺戮重生犬屋敷』（講談社）的作者奧浩哉

發明，在乳房猛烈搖晃時，使乳頭如黑暗中的車尾燈般留下殘影的「乳首殘像」。以及男女性交時，用人體解剖圖或MRI核磁共振圖般表現出性器的插入狀態，真人藝術絕對無法表現，使本來看不見的人體內部變得透明可見的「斷面圖」。很少有人知道，其實這種表現法，早在江戶時代的春畫就已經出現。

以及由春畫時代震驚世界的浮世繪師，葛飾北齋開創，並跨越時空，在劇畫家大師，前田俊夫的『超神傳說樗徨童子（超神伝説うろつき童子）』得到完成，對美少女全身上下的孔穴——由外而內，同時在精神上——進行凌辱，堪稱日本家藝的「觸手」表現。還有汗液、精液、體液等各種液體在肉體上纏綿時的生動擬音、手繪字。譬如使剖開女性性器時的擬音「咕波」成為固定用法的畫家——あかざわRED就證明了擬音的表現可以成為作家的代名詞；帶動了女性高潮時獨特的言語崩壞體系「みさくら語」風潮的作家，みさくらなんこつ，也同樣創造了一波「漫畫社會運動」。

以上只不過是極小一部分的例子，卻顯示了許多若不是成人漫畫恐怕根本不可能出現的表現，是如何被發明、模仿、改良，最終固定為漫畫表現史上的一種手法，繼而被打磨、去蕪存菁——「記號化」的過程。

在漫畫表現論中，所謂表現的「記號化」，粗略來說，就是形變、簡約、省略、和壓縮。一般人最容易想到的例子，有像漫畫人物在吃驚時眼睛飛出來的表現、生氣時額角冒青筋、不知該作何反應時黏在頭上的斗大汗珠、以及有所發現時於人物頭頂上冒出的驚嘆號等等。還有像愛情

004

喜劇漫畫中，男性角色突然看到女性裸體而興奮過頭，猛噴鼻血的表現也是。看見這樣的情景，讀者便能馬上理解角色處於興奮狀態，繼而「省略」說明，對故事進行「壓縮」。

而從形變＝誇張表現的角度來看，成人漫畫更可說是誇張表現的大宅院。不，甚至已經超過誇張，到了玄幻的程度。巨大到幾乎要從分鏡，不，是要從書頁跳出來的胸部；比人類全身水分還多的射精量；以及超越高潮的等級，扭曲變形到已經完全不像是因喜悅而滿足的女性表情。

乍看之下，成人漫畫中雖然有許多形變到讀者看了反而會消火的滑稽作品，但那誇張手法背後的目的，其實是為了用新的表現法挖掘讀者未曾有過的情慾，埋藏著成人漫畫家的創意苦心──如何才能讓女孩子的表情更為「可愛」，如何才能更傳神地表達女孩子「明明不情願卻很舒服♡」的感覺。

在無論用什麼千奇百怪的手法也難以傳達的這個領域，進化得最拿捏得度的表現手法，具有一種能將讀者的畫面解讀力拉升至更高層次的力量。這種將不合理的事物化為「可能」的力量，具有一種神祕的魅力；正是因為讓讀者與作者的下半身直接對峙，所以那些誇張的表現才能為人所接受。這些表現中存在著唯有「成人漫畫」才能描繪的真實。正是因為這個緣故，誇張的表現才能被眾多讀者接受，並成為影響其他作家的「記號」。

在一種表現「記號化」的過程中，傳播的過程具有不輸發明者和發現者（甚至更大）的重要性。這種傳播不一定總是像地震一樣，從震源輻射狀、均等地向外擴散。而是呈現複雜的波形，有時更跳躍空間、甚至時間。此外，震源也不見得只有一個。偶爾複數震源的震波會互相干擾，

如水波般碰撞，產生更複雜的傳播方式，同時吸收周圍的事物，進一步變化、進化。有時還會在傳播過程中有意識地改變最初的表現意義（又或是出於誤解），產生突變。

借用成人漫畫研究中屈指可數的先驅著述『エロマンガ・スタディーズ』（成人漫畫研析）（永山薫／二〇〇六，イーストプレス；［增補版］二〇一四，ちくま文庫）的說法，這就像是一種文化基因、一種網路迷因（meme），起初只是小小的變化，然後有些受到眾多的作家、讀者分享，開始急速散播；有些則不久就被遺忘、淘汰、消逝。這個過程又跟生物界的生存競爭不同，存在著社會學的、技術革命的、以及偶發性的各種因素；它們是研究藝術表現論時絕不可忽視的部分，而盡可能鉅細靡遺地替各位解說這個過程，也正是本書的主旨。

關於漫畫表現的「記號化」，市面上早有許多前人的研究。然而在俗稱「成人漫畫」的領域中卻幾乎沒有任何相關的討論。跟以前相比，「漫畫研究」已變得非常普及。包含少年漫畫、少女漫畫在內的各種領域，都有許許多多各種不同角度的研究。從漫畫分鏡配置理論、對話框和手繪文字、擬音等各種狀聲表現的研究、人物的畫法等表象論，到漫畫的故事架構、時代設定的考究、乃至價值觀等社會學途徑。今天的漫畫與各類型的媒體都有關連，在某種意義上是一種可以從任何學問進行研究的領域，對從小便看漫畫長大的世代（包含筆者自己）而言，可說是充滿魅力的研究領域。

然而，當學術性的漫畫研究愈來愈普遍的同時，唯有「成人漫畫」這個領域就像漂浮在宇宙的暗物質一樣，彷彿沒有人看得見，獨自形成一塊神祕的空間。筆者第一次注意到這個現象，是

在剛開始研究美少女漫畫的二○○八年左右。不，老實說早在更早之前就已經察覺到了。可雖然早就察覺到，直到實際展開研究，才真切地產生實感。因為這領域幾乎沒有前人的研究，專家也屈指可數。最嚴重的問題是，成人漫畫的資料、紀錄，幾乎從來沒有人整理過。當然，筆者也明白由於沒有研究者，所以該領域的資料不多是正常的；但筆者感覺這世界彷彿有意識地在迴避「成人」的世界，瀰漫著一股不可接觸的氣氛。

電視上那些介紹漫畫家幕後工作的節目，從來不會邀請成人漫畫家。在專訪畫成人漫畫起家的漫畫家時，製作組也總是刻意地忽略與成人領域有關的經歷。被「酷日本」外交戰略相中的作品名單中，也總是理所當然地只有成人漫畫被排除在外。就好像只有「成人漫畫」這個領域被當成空氣，受到特殊對待，完全沒有研究價值；就連學術界也存在著這種現象。

「成人漫畫」真的是「例外」嗎？不，沒有這種事。身為長期研究以美少女漫畫為首的成人漫畫的誕生與發展歷史，並切身感受到成人漫畫家們對成人漫畫熱情的研究者，筆者可以斷言，「成人漫畫」其實擁有其他漫畫類別中找不到，「只要有情色和有趣，無論畫什麼都可以」的自由土壤，是非常多元豐富的創造泉源。正因為是以「性」或「SEX」為主題的類型，所以能夠透過角色的肉體，表現出人類的慾望、業、與絕望，讓漫畫家腦中的點子直接浸透在紙在用繪圖板比較多）上。儘管有時看起來比較滑稽，不過就連那些滑稽的內容，也隱藏著引起共鳴的力量，最後或許能產生強大的說服力。而且成人漫畫家對表現手法的競爭心態特別強烈，所以能加速藝術表現的新陳代謝，每天都有新的表現手法誕生和消失，唯有能在該時代被讀者認同的表現才會留存下來。就像地球的地函一樣，在漫畫界黑暗神祕的地底深處，也流著名為「成人

漫畫的表現」之滾燙岩漿。

一如不解開暗物質的謎團就無法理解宇宙的構造，成人漫畫也是理解漫畫表現這個大宇宙時，絕對無法避開的一個領域。成人漫畫這個領域究竟潛藏著多麼巨大的潛力，只要看看近年外國對日本成人漫畫的高度評價，以及其（本書正文也會提及的）獨特表現手法在全世界的傳播情況便能清楚了解。筆者強烈以為，研究在視覺表現上高度特化的成人漫畫，將有助於理解整體的漫畫藝術表現。

筆者在進行以美少女漫畫為主的研究時，亦採訪過許多成人漫畫作家，以及與成人漫畫業界有關的漫畫編輯和粉絲，並將訪談的內容整理發行於同人誌期刊『エロマンガノゲンバ（成人漫畫工作現場）』（二〇〇八～二〇一五年）。此外還集錄了該誌刊登的漫畫家訪談精華，於二〇一六年出版商業書籍版的『エロマンガノゲンバ』（三才ブックス）。筆者原以為身為重度成人漫畫宅的自己，對該領域應該已有相當程度的理解，因此才決定執筆本書。然而實際開始取材，與相關人士訪談過後，才發現這個業界的創作者們投入的熱情，遠遠超乎筆者的想像。他們不僅擁有想要取悅讀者的娛樂精神，同時更是一群絞盡腦汁思索著該如何讓自己的角色看起來更可愛、更色情、更有魅力的創意家。

過去，曾有一段時間，成人漫畫的地位比一般漫畫更加低賤，被當成是沒有人氣的漫畫家不得已才去畫的東西。不，即使是現在，仍有不少人會不自覺地產生那種階級意識。然而，筆者可以斷言，沒有任何一位漫畫家是抱著那種心態去創作成人漫畫的。不如說，成人漫畫的創作者

們，都是在這自由卻快速變化的世界，為了創作新的作品、為了摸索新的表現手法，擁有最敏感的神經、最開放的心態、甚至貪求新事物，主動站在最尖端的人們。這不是筆者誇大其辭，而是成人漫畫的確是所有漫畫種類中，最要求表現力的領域。

不知不覺間，筆者也被他們的矜持所感染，開始一頭栽進成人漫畫表現的研究中。筆者想完成本書的最大動機，或許比起解說和研究，更是為了讓世人能看到如今也在最前線戰鬥的他們的激情也說不定。

本書或許是史上第一本以完整書籍的形式，整理了各種成人漫畫藝術表現的出版物。雖然自稱為表現史，但本書的討論其實只侷限在幾種表現手法上；然而，本書希望呈現的，是讓讀者了解這幾種表現手法的深遠歷史，及其出現的時代背景、事件等複雜網絡關係，並希望各位讀者能透過本書感受到成人漫畫的魅力。與此同時，也殷切地期盼能為目前幾乎還無人問津的成人漫畫研究，開拓更廣大的天地。

目錄

本文所提及的人名、書名皆省略敬稱。

The Expression History of Ero-Manga

CHAPTER.1

第 1 章
「乳房表現」的
變遷史

「乳房表現」是時代的指標

成人漫畫的歷史，即使說是「乳房」的歷史也絕對不誇張。乳房是眾多漫畫家最常創造、開發、摸索、發展表現的人體部位。「乳房」表現更是新人成人漫畫家的基礎教養和必修科目，所有人都立志畫出將腦中的妄想具現化的「乳房」，探究著屬於自己的乳房形象。

想畫好「乳房」，不能單單只是追求形狀，還必須關注作畫時的社會背景、男性在女性身上追求的理想和夢想、以及乳房作為一種情節和性感的象徵，是如何被女性認識的等等，深入挖掘到人類意識的深層。就這層意義來說，漫畫中的「乳房」表現，即使說是一個時代的指標之一也不為過。作家們不斷地與包含了慾望、心結，有時甚至是背叛和挫折的「乳房」對峙，試圖描繪出當代最棒的「乳房」。

ろ～ろへ、胸脯、乳房、上圍、奶子、魅惑的雙峰，若連比喻性的形容詞也算進來，女性胸部的名稱可說是千變萬化。然而，本書刻意選用「乳房」來稱呼。「乳房」是個非常優秀的名詞。內側收藏著慈母般的溫柔，外側則是水嫩Q彈的彈力，以及總是堅挺向前的姿態。光是唸出「乳房」這兩個字，便能感覺到其中的夢想和希望……等等筆者單方面的執念先放到一邊，在成人漫畫的藝術表現史中，本書第一個要探究的，就是這個領域中最重要、不可或缺的元素「乳房」是如何被描繪，同時，又是如何進化的。

探究「乳房」在成人漫畫的歷史中是如何被描繪，就等於探究成人漫畫這個領域本身的歷

史。「巨乳」、「爆乳」、「超乳」、「奇乳」、「貧乳」、「微乳」、「美乳」，現代的乳房有著各式各樣的稱呼、多變多樣的型態，充滿了不同的個性。然而，在成人漫畫，不、在漫畫本身的黎明期時，是否就存在這麼豐富的表現方式呢？

調查過漫畫史上的「乳頭」後，筆者才發現了許多意外的事實。在早期的少年漫畫雜誌上，「乳頭」是不需要隱藏，可以光明正大畫出來的；還有「巨乳」這個詞，其實只有短短三十年的歷史，而且「巨乳」在當時曾是難以在他人面前啟齒的特殊癖好，被社會當成戀母情結的象徵，跟現代的「乳常識」完全大異其趣。人們對於「乳房」的價值觀和常識，原來有著這麼戲劇化的轉變。「乳房」的表現，從一個被壓抑的價值觀、忖度，到被解放而「巨乳化」，然後主動融合新的概念。

「乳房」表現是一種性的敏感記號，除了作為描繪的對象，也能十分敏感地反映時代的變化。這次，筆者站在本書的主題「表現史」的立場，以八〇年代以後的「蘿莉控雜誌」、「美少女漫畫」中「乳房」的表象、畫法之變遷為軸，考察來自其他領域（這次以少年漫畫雜誌為主）的影響，以及對其他領域的影響，為讀者們介紹變遷的大致方向。

然而在實際研究時卻會遇到一個問題，那就是「乳房」幾乎存在於成人漫畫、少年漫畫雜誌、幼兒雜誌、少女雜誌、青年雜誌等所有類別的漫畫中，而且在不同領域中的表象、用途、訊息，以及哲學都各不相同。若把所有領域中的「乳房」表現都算進來，內容將跟大海一樣寬廣、跟海溝一樣深邃，很難用一本書的內容解釋清楚。因此，本章討論的範圍只限定在筆者專精的美少女漫畫，希望各位諒解。

此外，「乳房論」在漫畫界是一門非常活絡的領域。若各位讀者能與自己心中的「乳房論」一邊比較一邊讀下去，將是筆者最大的榮幸。另外，在「乳房」的視覺表現方面，筆者亦做過不少先行研究。若讀者有興趣的話，可以參考『乳房美術館』（銀四郎／一九九，京都書院）、『乳房の文化論（乳房文化論）』（乳房文化研究会／二〇一四，淡交社）、『乳房論──乳房をめぐる欲望の社会史（乳房論──圍繞乳房的慾望社會史）』（マリリン・ヤーロム／二〇〇五，筑摩書房）、『増補エロマンガ・スタディーズ（増補 成人漫畫研析）』（永山薫／二〇一四，ちくま文庫）等書目。

從「色情劇畫」到「美少女漫畫」

本書聚焦的年代雖然是一九八〇年代以後，但仍有必要解釋一下成人漫畫從創始期到現代的大致發展。日本最早的成人漫畫雜誌，乃是由七三年創刊的『漫畫ベストセラー（漫畫Best seller）』（KKベストセラーズ）改名而來的『漫画エロトピア（漫畫Erotopia）』（KKベストセラーズ→WANIMAGAZINE社）。該雜誌原本就是以成人為主要對象的「劇畫」風格漫畫誌，著重色情和暴力的描寫，所以又被稱為「色情劇畫」。然而，初期的「色情劇畫」的作品構成，很少有現代普遍認知的成人漫畫，而是劇畫和漫畫、四格小品漫等各種作品混雜在一起，後來才漸漸建立獨自的風格，直至七五年左右才有其他各種「色情劇畫雜誌」創刊，最終形成一個獨立的類別。一九七八年前後，這類色情劇畫雜誌的發行數量達到頂峰，包含增刊在內，

據說每月都有八十～一百部的「色情劇畫雜誌」出版。此後，進入八〇年代，隨著從御宅文化中誕生的「蘿莉控雜誌」、「美少女漫畫雜誌」抬頭，色情劇畫的銷量開始反比例減少，漸漸開始衰退。其主要原因，在於團塊世代的讀者層開始成家立業，自然地不再購買這類雜誌，移動到青年雜誌等俗稱的「Young誌」；以及作為情慾解消媒介，被逐漸漫畫化的寫真雜誌、泳裝雜誌刊物搶走客群等等，存在著各種說法（詳細請參考其他優秀作家的研究）。

八〇年代初期，取代「色情劇畫」的，是當時被稱為「蘿莉控・漫畫」，後來正名為「美少女漫畫」的類別。「美少女漫畫」雖然是在「色情劇畫」的衰退背景下成長，卻不意味著這個類別的讀者來自原本「色情劇畫」的客群，反而獨立開拓了全新的讀者層。跟走寫實路線的劇畫不同，專為漫畫設計的非寫實角色，融合動漫式的可愛美少女畫風，「美少女漫畫」這個畫式角色的微色情情節之科幻與喜劇作品；但直到以他為中心的夥伴們在七九年時發表了同人誌類別快速建立了廣大的粉絲群。而這群粉絲的核心，就是經常在Comike等展會買賣同人誌的御宅族客層。或許可以說這個類別，就是在「美少女漫畫」的開山祖作家，吾妻日出夫登場後才有了爆發式的成長也不為過。吾妻日出夫早在七〇年代初期，便發表過包含三～四頭身的非寫實漫畫

『シベール（希貝兒）』【圖1-1】後，才在Comike等漫展上吸引了廣大御宅族的注意，引發巨大的蘿莉控狂潮。而這波由業餘漫畫家掀起的旋風被商業出版社注意到後，日本最初的「蘿莉控・漫畫雜誌」『レモンピープル（Lemon people）』【圖1-2 A、B】（一九八二，あまとりあ社）才因此誕生。創刊號的封面上就大大地印著「獨占八二年話題排行榜的蘿莉控・漫畫!!!」，足見當時「蘿莉控」這個詞的火熱程度。

需要留意的是「蘿莉控」一詞之細微差異。現在的「蘿莉控」，一般常用來指涉「喜歡小女孩的變態」等，在社會大眾心中的印象非常負面。此外，蘿莉控漫畫現在也主要指「將中學生以下的女孩當成性對象的成人漫畫」等意義。但在八〇年代時，「蘿莉控」這個詞彙還沒有如此侷限的意義，單純是指認為美少女很可愛、討人喜歡、將其視為短暫且楚楚可憐存在的一群人。話雖如此，倒也沒有完全排除性方面的魅力，所以在這層意義上，可以說十分接近現今的「萌」這個概念。這個名詞帶有些許文學性，也含有些許自我陶醉的中二病內涵，當時的御宅族也會半自虐地用「有病」來形容自己。八〇年代興起的「美少女漫畫」風潮，爾後成為成人漫畫的最主要流派，並日益成長茁壯。

蘿莉控的「乳房觀」

接下來請一邊將成人漫畫的時代演變記入腦海，一邊來看看八〇年代初期，美少女漫畫黎明期的漫畫家是如何描繪美少女們的「乳房」吧。

雖說是「蘿莉控」，不過這個時期對蘿莉的年齡定義仍非常模糊。就像現在喜歡女高中生的歐吉桑也被叫做「蘿莉控」，當時在「蘿莉控雜誌」中登場的角色從幼女到女高中生，甚至完全成年的大人都有，年齡範圍相當廣泛。所謂的「蘿莉」並非指涉特定的年齡範圍，倒更像是動漫式畫風的美少女角色；而這類角色活躍的漫畫，就被稱為「蘿莉控漫畫」或「美少女漫畫」。

而在初期的「蘿莉控漫畫」中登場的美少女之「乳房」，基本上大多是第二性徵剛出現前

022

1-1. 同人誌『シベール（希貝兒）vol.5』。1980，
シベール編集部

1-2A.『レモンピープル（Lemon people）創刊號』。
1982，あまとりあ社

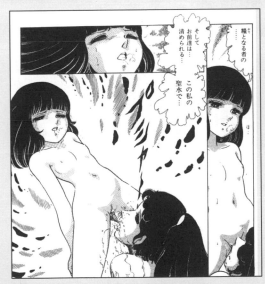

1-2B. このま和歩，『螺旋迴廊』。1983，あまとりあ社

後、微微鼓起的大小，還幾乎看不到那種明明長著蘿莉臉，卻有著一對巨乳的「巨乳蘿莉」型角色。那種微微膨起、不強調自身存在的大小，就像是蘿莉的記號，或者說是為了表現角色純真無垢的存在感，以及作家和讀者所追求的理想。

例如吾妻日出夫【圖1-3】的作品，便不太拘束於狹義的蘿莉年齡範圍，乳房畫得比較豐滿，表現他心目中理想的美少女形象。而以尿布系漫畫聞名的內山亞紀【圖1-4】作品中登場的少女，年齡層就比較低，所以幾乎都是「乳房」只有微微膨起的幼女體型少女。千之刃【圖1-5】筆下纖細妖豔、宛如人偶般的美少女們，也同樣不強調「乳房」，只把胸部當成展現人物整體美的配件。還有像美少女融合機械主題的先驅阿亂靈【圖1-6】和ちみもりお【圖1-7】，他們筆下的乳房，也同樣只是角色整體的一部分，不像現代成人漫畫中的乳房那樣多元多樣、充滿個性。

然而，儘管與性愛有關的描寫很少，但從當時可以大方地描繪現在的少年漫畫雜誌無論如何也不可能畫出的美少女下半身這點來看，對於衝著情色內容而來的讀者而言，蘿莉控雜誌應該有很大的吸引力吧。在這層意義上，或許比起胸部，美少女純潔而光禿的股間、裂縫、以及線條更加吸引作家和讀者們的心。後來在美少女漫畫界人氣爆發的作家戲遊群【圖1-8】，便曾在自己著述的成人漫畫教學作品中說過，「美少女漫畫的革命，就在於能夠描寫連以前的色情劇畫都不敢畫出來的×××，以及後來著重陰部描寫的傾向」（『映研の越中くん（電研社的越中同學）』一九八七，松文館）。

但這並不是說可以在毫無修正的情況下描繪性器，而是指在漫畫這種將現實事物加以變形的藝術中，由於不需要用寫實的手法描繪性器，因此才用比較直接的方式來描繪。也可以說比起一

1-6. 阿亂靈『戰え!!イクサー（戰鬥吧!!伊庫薩）』。
1983，あまとりあ社

1-7. ちみもりお（後改名高屋良樹）
『冥王計畫傑歐萊馬』。1984，あまとりあ社

1-3. 吾妻日出夫『ふたりと5人（兩人對五人）』第一卷。
1974，秋田書店

1-4. 內山亞紀『かわいいGiRLのかき方教室
（可愛女孩的畫法教室）』1983，あまとりあ社

1-8. 戲遊群『映研の越中くん（電研社的越中同學）』。
1987，松文館

1-5. 千之刃『空中楼閣の魔術師
（空中樓閣的魔術師）』。1982，あまとりあ社

直以來都能在漫畫中大方描繪的「乳房」，敢於大方描寫女性性器這點，才是美少女漫畫最大的突破和受注目的原因。當然，這並不代表「乳房」或「乳房表現」在美少女漫畫中受到輕視。不過在初期的美少女漫畫時代，「乳房表現」本身非常因漫畫家而異，本質上跟少年漫畫雜誌沒有什麼太大的差別。

話雖如此，既然要斷言美少女漫畫跟當時的少年漫畫雜誌大同小異，自然也必須解說一下當時的少年漫畫雜誌是如何描繪乳房的。事實上，自七〇年代後半以降，少年漫畫雜誌上的「乳房」便出現爆發性增長，進入了乳房的通膨期。接下來，就來說明一下當時從幼年漫畫雜誌到少年漫畫雜誌都突然大量出現乳房的原因，以及這些雜誌上的「乳房表現」吧。

少年漫畫雜誌是乳房的寶庫！

雖然不能說所有的作品皆是如此，但從整體的潮流來看，七〇年代後半的漫畫場景中，包含成人、青年雜誌、以及少年漫畫雜誌，都逐漸從劇畫式的硬派風格，轉移到了軟派輕鬆、歡樂可愛、以及略帶情色的風格。或許是因為青年讀者逐漸厭倦了挑戰巨大的邪惡、與宿敵針鋒相對、更加嚮往跟女孩子一起度過快樂的學校生活、輕鬆自由地活下去、以及滿足色色的妄想！而在少年漫畫雜誌上，女主角存在感較高、戀愛類、低俗喜劇、以及略帶色情的校園青春劇也逐漸變得火熱。被改編成動畫的高橋留美子的『福星小子』（一九七八，小學館）、細野不二彥的『猿飛小忍者』（一九八〇，小學館）、江口壽史的『變

026

男變女，變變變！』（一九八一，集英社）等作品，也加速了這股巨大的風潮。

過去少年漫畫雜誌刊載的漫畫作品中，女性的走光、露乳、裸體等描寫，常常被說是服務讀者或賣肉情節；但在校園青春喜劇類型的作品中，這類鏡頭卻變成再自然也不過的情節。同時，有賣肉情節的作品的確也比較受男性讀者歡迎。因為奇蹟似的偶然而在跌倒時把臉埋進女性胸部的那種荒唐、牽強的發展，如今甚至已變成一種校園喜劇形式美的「幸運色狼」現象，就是在這個時期開始暴增的。譬如金井たつお【圖1-9】的『いずみちゃんグラフィティー（小泉同學的萬有引力）』（一九八〇，集英社）的女主角田村泉；中西廣居的『Oh！透明人間』（一九八二，講談社）中的三姊妹之次女，跟主角同年級的良江；遠山光【圖1-11】的『ハート♥キャッチいずみちゃん（獵豔小子）』（一九八二，講談社）的女主角，原田泉。這些角色都是跟主角同班，有點性感又單純，對晚熟遲鈍的主角十分主動積極，而且一有機會就會不小心在主角面前裸裎相向的美妙女主角。這時期的作品大多以男女主角的感情發展和互動為中心，在表現上最多只有到看看裸體、摸摸（揉揉）胸部；內褲的部分也只有微露春光、意外脫落的程度，在少年漫畫雜誌上終究難以實現更露骨的描寫。因此，在何種情境下展現女角的乳房就更加重要，而對乳房的形狀、大小、柔軟程度上就比較沒有下工夫，胸部大多都是符合常識的普通尺寸。在前面提到的三人中，只有中西廣居筆下的乳房，乳頭畫得相對比較精緻。

此時期的少年漫畫雜誌基本上對乳頭的描寫十分開放，除了刻意用物體的陰影稍微遮掩外，不會用不自然的馬賽克隱藏。乳頭在少年漫畫雜誌上變成不能直接畫出的部分，出版界出現不成文的「乳頭修正」規定，是在九〇年代之後的事。

不只是少年漫畫雜誌，乳房開國的浪潮甚至拍到了幼年漫畫雜誌上。不過，乳房的登場在幼年漫畫雜誌上的意義與少年漫畫雜誌略有不同。比起校園喜劇中青春式的偶然事件，幼年漫畫雜誌上的露點鏡頭大多是掀裙子、惡作劇等小孩子遊戲的延伸。例如被改編為動畫，海老原武司

【圖1-12】的『まいっちんぐマチ子先生（傷腦筋的真知子老師）』（一九八一，學習研究社）的主角真知子老師，就是個每當被學生惡作劇摸胸部、或是被其他角色性騷擾時，就會害羞地嬌嗔「討厭啦！」的淘氣教師。然而，真知子老師被觸摸胸部的次數雖然非常多，實際上赤裸裸露出乳房的次數卻意外地少。原作漫畫中連乳頭都露出來的鏡頭也只有第一卷中的幾格而已。不過話說回來，真知子老師不愧是成熟的女性，胸部的尺寸也是巨乳，屬於漫畫中易於描寫的類型。除了幼年漫畫雜誌外，也是在搞笑漫畫中最常見的代表性形狀。

另外為少年漫畫引入了大量乳房，更引發了元祖無恥系乳房革命的永井豪前助手，よしかわ進【圖1-13】在『快樂快樂月刊』上連載的『おじゃまユーレイくん（愛惹麻煩的幽靈君）』（一九七九，小學館），也是當年連載在幼年雜誌上，卻有非常多激進露點畫面的漫畫作品。主角在連載第一回就因交通意外死掉而變成幽靈，只有同班同學的女生：山野小玉能看見他，結果因此被主角的幽靈附身。兩人在這種狀況下開始一起生活，發生了各式各樣色色的事件，是個充滿各種色色橋段的歡樂喜劇。儘管本作有許多超出必要的裸露場面，但也許是因為主角的個性比較軟弱文靜，因此跟其他少年漫畫不同，並沒有特別做出好色的舉止（也有可能是因為死掉的緣故）。不過，女主角的山野小玉明明是小學生，乳房卻發育得格外良好，這點簡直完美繼承了永井豪的特色，乳頭也描寫得相當用心。

028

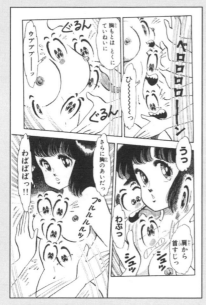

1-10. 中西廣居『Oh！透明人間』第3巻。
1983，講談社

1-9. 金井たつお『いずみちゃんグラフィティー
（小泉同學的萬有引力）』第1巻。
1981，集英社

1-12. 海老原武司『まいっちんぐマチコ先生（傷腦
筋的真知子老師）』第1巻。
1981，學習研究社／搞笑漫畫中出現的乳房最代表
性的形狀

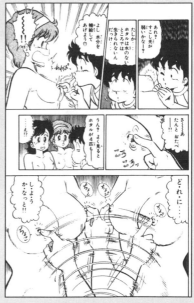

1-11. 遠山光『ハート♥キャッチいずみちゃん（獵豔小子）』
第6巻。1986，講談社

到了八〇年代中期，以畫『修羅之門』（一九八九，講談社）系列出名的川原正敏【圖1-14】的『パラダイス学園（天國學園）』（一九八五，講談社）；以畫美少女漫畫出身，並以ひろもりしのぶ（或ロリコンメーカー）筆名出道的みやすのんき【圖1-15】的『やるっきゃ騎士』（一九八四，集英社）；還有在漫畫規制政策前最先成為箭靶，上村純子的『いけない！ルナ先生（俏妞老師）』（一九八六，講談社）【圖1-16】等等，則是少年雜誌上最受歡迎的青春微色情校園喜劇漫畫。

八〇年代初期至中期的乳房描寫，雖然不太適合粗暴地歸納，但大體上對於乳房的尺寸、柔軟、形狀、動感等描寫還不太著重，看不太出個人的特色；漫畫家更重視如何在作品中帶出乳房的存在，因此在幸運色狼，也就是強調看見不平常看不見部位的喜悅的演出上，更能看出作家的差異。當然，筆者不認為這代表當時的作家對乳房的描寫完全沒有自己的想法，只是還感覺不出想在乳房的表現上刻意表現出差異。

少年漫畫中的乳房在那之後雖然成功朝與美少女漫畫、青年漫畫不同的方向進化，但最先發生戲劇性變化的仍是美少女漫畫。儘管美少女漫畫在八〇年代初期的蘿莉控風潮中，一口氣開拓出全新的領域，並迅速開疆拓土，卻在這波風潮的中期，就早早發出「脫蘿莉控宣言」。

得到新自由天地的「美少女漫畫」

八〇年代初期「蘿莉控風潮」爆發時，「御宅族」這個詞還沒開始被人使用，以會參加

1-15. みやすのんき『やるっきゃ騎士』
第1卷。1985，集英社

1-13. よしかわ進『おじゃまユーレイくん（愛惹麻煩的幽靈君）』
第2卷。1980，小學館

1-16. 上村純子『いけない！ルナ先生
（俏妞老師）』第1卷。1987，講談社

1-14. 川原正敏『パラダイス学園（天國學園）』第1卷。
1985，講談社

Comike等漫展的客層為中心，同人和商業界皆出現了眾多「美少女漫畫」。然而雖然有許多美少女漫畫雜誌創刊，美少女漫畫本身仍屬於小眾狂熱的範疇，不被一般人和少年雜誌、青年雜誌的漫畫讀者認知。於是為了謀求更進一步的發展，美少女漫畫在誕生不久後便分成了兩條道路。

一條是追求純粹的「少女愛」，比起情色更重視美麗，以偶像系美少女漫畫為目標的「蘿莉控原理主義」派；另一條則是在描繪自己理想的美少女形象的同時，更追求自身慾望和色情元素的「色情至上主義」派。這兩派雖然沒有爆發過任何具體可見的爭論和衝突，但這場戰爭的勝負卻表現在銷量上，徐徐朝色情至上主義派傾斜。果然男性讀者對色情的慾望還是很誠實。就這樣，初期的蘿莉控原理主義，沒過多久就被色情至上主義擠掉了。於是美少女漫畫在八〇年代中期，便迅速發表了「脫蘿莉控宣言」。

話雖如此，並不是所有的作品都從此一直線地變成硬蕊的成人漫畫，只是單純去蘿莉化，不再將美少女的框架侷限在蘿莉，轉移到更自由、更能表現宅宅們理想型態的存在。而加速、牽引這股潮流最重要的作家，應屬一九八四年出道的森山塔。如果改用他在一般向漫畫雜誌上發表作品時用的別名山本直樹的話，應該會有更多人認識吧。森山塔 **[圖1-17]** 創作的成人漫畫，在所有層面上都異於過往的風格，跟色情劇畫和初期的蘿莉控漫畫的文脈有著劃時代的不同。畫風上雖然大部分基於少女漫畫，與美少女漫畫相差不大，但對美少女毫無仁慈地激烈凌辱、情色描寫，以及充滿謎團的故事情節，簡直就像將美少女從過往的蘿莉軀殼中解放，為讀者展現了一個前所未見的全新美少女概念。森山塔的單行本飛快地銷售一空，為一直以來被視為小眾狂熱的「美少女漫畫」製造了大眾化的契機。當時網羅了森山塔等新美少女漫畫的旗手而創刊的雜誌有『ペン女漫畫』

ギンクラブ（Penguin Club）』（一九八六，辰巳出版→富士美出版）、『漫画ホットミルク（漫畫Hot Milk）』（一九八六，白夜書房），兩者後來都成長為引領美少女漫畫界的人氣雜誌。

這種新美少女形象的誕生，同時也是新乳房概念的開始。

原本在蘿莉的少女概念框架下，被束縛在初長成＝「貧乳」框內的乳房表現，終於獲得解放，邁向更自由的天地。而「巨乳」也從此誕生。

「巨乳」的黎明

被蘿莉控原理主義宛如腳鐐銬般嚴格束縛的「乳房表現」得到解放，作家可以自由地把人類的慾望投射在乳房上後，就像是壓力鍋一口氣炸開般，乳房開始用「尺寸」猛烈主張起自己的存在。在美少女漫畫變得更加情色和親民、成人漫畫化的潮流中，乳房尺寸的增加作為一種提升角色性感度，以及挑起讀者性衝動的表現運動，獲得了廣大的支持，這也就是漫畫界「巨乳化」的開端。不過，產生這波「巨乳化」潮流的原動力，絕對不只有對蘿莉控原理主義的反抗。還有蔓延至漫畫界外，席捲了整個日本的巨乳泡沫化的預兆。

關於「巨乳」這個詞的意義，這裡應該稍微解釋一下。八〇年代中期，「巨乳」這個名詞其實對一般人而言還非常冷僻。雖不至於到完全沒有人用，但主要仍是AV等業界用來當成宣傳的

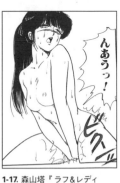

1-17. 森山塔『ラフ＆レディ（Rough & ready）』。1986，司書房

業界用語，這個時期一般人很少會用「巨乳」來指稱胸圍較大的胸部。

直接從結論說起，「巨乳」這個詞是從一九八九年才成為一般用詞的。這一年，巨乳AV女優松坂季實子【圖1-18】出道，週刊雜誌使用了「巨乳」這個詞來介紹擁有搶眼胸圍的松坂季實子後，才使這個詞一躍成為一般社會的流行字眼（主要是男性）。而先前在成人影視中最常被用來指涉「巨乳」的形容詞則是「D罩杯」，一般社會則以「波霸」、「大胸」為主流。訴求「巨乳」的聲音是從八五年後才逐漸增加。

在巨乳研究者間，認為此現象的出現，是受到了該時期大量從外國引進日本的巨乳寫真雜誌，如『BACHELOR』【圖1-19】（大亞出版）、『DICK』（大洋書房）的影響。當然，從時間上稍微往前回溯，堪稱巨乳偶像元祖的榊原郁惠、外國巨乳女星的先驅安格妮絲·林、以及新時代巨乳偶像的河合奈保子和柏原芳惠等人的人氣，的確是為這波潮流打下了地基。就像是頂著日本人從未見過的巨大胸圍的金髮外國人，開著黑船叩關開國一樣。受到它們的影響，愈來愈多日本的AV片和三級片用「D罩杯」當成賣點，使日本全體都被「巨乳盼望論」滲透。

話題回到成人漫畫。對得到解放、被允許自由表現的乳房而言，這波巨乳化風潮就像是一場東風。而且在美少女漫畫界，這段時期除了巨乳之外，還出現另一個新概念。那就是童顏巨乳角色的登場。在列舉初期巨乳作家時絕對不可漏掉的作家之一，わたなべわたる筆下輪廓圓滾清晰，感覺光是碰一下就會被彈回來的乳房，簡直就像被灌滿至極限的水球一樣。雖然是非常記號和漫畫式的形狀，但最重要的還是那強烈的存在感；巨乳型角色的存在對於成人漫畫界，就像日本人第

比起角色本身更加搶眼的壓倒性存在感。わたなべわたる【圖1-20、21】筆下

034

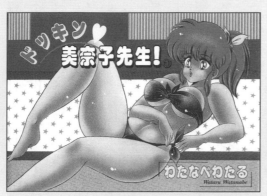

1-20. わたなべわたる『ドッキン♥美奈子先生（心跳♥美奈子老師）』1987，白夜書房

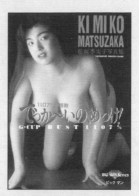

1-18. 松坂季實子寫真集『でっか〜いの、めっけ！（大〜大的，發現了！）』1989，ビッグマン

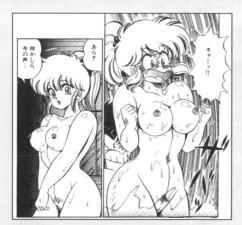

1-21. わたなべわたる『ドッキン♥美奈子先生（心跳♥美奈子老師）』第二卷。1987，白夜書房

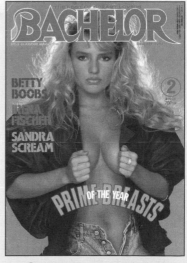

1-19. 『BACHELOR』1992年2月號，大亞出版

一次看見金髮巨乳女優一樣，抓住了眾多讀者的心。不過跟金髮巨乳女優不同的地方在於，擄獲男性讀者的不是性感成熟的身材，而是這種身材跟童顏美少女角色的融合。

わたなべわたる在某次雜誌專訪（『ちょっとエッチな福袋（有點色色的福袋）第２集』一九八九，Comptiq篇）上，講述影響了自己的漫畫角色時，便提到了海老原武司的『真知子老師』系列中的真知子老師。此外，作者自己的第一部單行本，同時也是大人氣作品的『ドッキン♥美奈子先生（心跳♥美奈子老師）』（一九八七，白夜書房）中的美奈子老師，據說便是以當時的人氣偶像，本田美奈子為雛形。作者大概是想融合真知子老師的巨乳和包容一切的肉體與精神，以及日本當紅偶像的魅力，創造出不同於金髮巨乳的「老師角色」吧？這就是わたなべわたる心目中理想的美少女──乳房獲得解放後才得以實現的童顏巨乳角色。在這個延長線上，身體更加維持在蘿莉體型，只有胸部巨乳化的「巨乳蘿莉」也隨之誕生。

八〇年代後期的「巨乳解放運動」

わたなべわたる的出現，對後來登場的另兩位成人漫畫家造成了極大的影響。那就是開拓了外國人體型之壓倒性巨乳角色和shemale（上半身為女性，下半身為男性）、扶他（同時擁有男性性器官的女性）、熟女角色等道路的北御牧慶【圖1-22】。以及第一位將巨乳，不、是更超前時代的爆乳概念帶入青春戀愛喜劇，論超越人智的壓倒性巨乳無人可出其右的にしまきとおる【圖1-23】（在一般向雜誌上的筆名是梶原恒明（カジワラタケシ））。收錄了這兩人作品的巨乳漫畫

選集單行本在一九八八年發行，堪稱該領域的先驅。分別是白夜書房發行的『D-CUP COLLECTION』【圖1-24】和櫻桃書房發行的『Dカップ倶楽部（D罩杯倶樂部）』【圖1-25】。

由於此時巨乳這個詞還未大眾化，所以兩本單行本的書名使用的都是「D罩杯」（但在宣傳文字上已出現「巨乳」一詞）。然而，『D-CUP COLLECTION』封面上北御牧慶所繪製的角色無論怎麼看都在D罩杯以上，甚至超過G罩杯；『D罩杯倶樂部』よしだけい繪製的封面，同樣是完全無視標題，無法測量的巨大胸脯。對當時的男性而言，D罩杯這個詞代表的不是胸罩的尺碼，純粹只是「胸部很大」的意思。D罩杯的D單純變成了「大（Da）」的縮寫，感覺已完全超脫了原本的意義。

這個「D罩杯」常常被畫得超過字面大小的原因，有一種說法認為是出於胸罩尺碼的誤會。

一如前述，八〇年代以後，西洋巨乳寫真雜誌的黑船叩關，乃是日本巨乳風潮的先驅，帶來了很大的影響。「D罩杯」一詞大量出現在寫真雜誌上，甚至直接被「D-CUP」雜誌拿來當成雜誌名；然而，由於當時外國的D罩杯尺碼實際上比日本的D罩杯大了兩碼左右（雖然當時各家生產商使用的測量基準都各不相同，所以不能一概而論），因此實際翻開封面後，讀者見到的胸圍都是F罩杯起跳。儘管男性讀者大概不太關心尺碼的正確性，不過F罩杯的視覺印象恐怕已深深烙印在他們的腦海中。而妄想會扭曲人的認知。筆者猜想，恐怕當時的作家們也打一開始就沒有想要畫出正確的D罩杯尺寸吧。

這兩部選集的誕生，印證了世界的確開始追求巨乳，以及世上存在著贊同這波潮流的作家。

『D-CUP COLLECTION』的看板作家北御牧慶，在筆者的採訪中，對於巨乳崛起的理由和經

緯是這麼描述的。當時他雖然知道八〇年代初期的蘿莉控風潮，以及在那之後誕生的美少女漫畫，但其作品反而更多地是受到色情劇畫的影響。而最大的衝擊果然還是來自『BACHELOR』等外國的巨乳寫真雜誌。北御牧慶是個從國中時就會堂堂正正在書店購買此類雜誌的重度巨乳控。由此可以想像外國巨乳寫真雜誌對他造成的衝擊有多大。他筆下的巨乳女性，全都有著超越日本人體格的肉體，尤其是寬長的肩幅、魅力滿點的身材，以及歐美女性特有的外擴胸形等，都能看出深深受到外國巨乳寫真雜誌的影響。同樣地，にしまきとおる也是從十幾歲就開始購讀『PLAYBOY』和『BACHELOR』等雜誌，是其中一位很早就發掘埋藏在自己心中的巨乳魂的作家。然而，他所描繪的巨乳女性不同於北御牧慶，儘管乳房是歐美三級片女演員的爆乳級別，但角色整體卻散發著日式偶像的可愛氣息。如北御牧慶和にしまきとおる等覺醒新癖好，堪稱巨乳奇才的作者的抬頭，或許是那個時代自然的演變也說不定。然而，兩人也都異口同聲的表示，曾經煩惱過是否要將自己內心對巨乳的熱情畫進作品中。

在那個年代，公開宣布自己喜歡巨乳，仍是一件很羞恥的事；對大胸脯的喜好，仍屬於一種不太會主動公開的小眾狂熱。最大的證據，就是『D罩杯俱樂部』的封面上清楚印著「D罩杯愛好者專門誌」的宣傳語，顯示了當時巨乳控仍是只屬於一部分愛好者的特殊癖好。此時期的「巨乳」常常被稱為「波霸」或「大胸」，常被女性用來揶揄男性的大胸部情結；而在男性群體中，也被多數人當成變態的興趣嘲笑。實際上，北御牧慶在『D罩杯俱樂部』卷尾的訪談中便這麼寫道。

038

1-24.『D-CUP COLLECTION Vol.1』
1988，白夜書房

1-22. 北御牧慶『アフロディーテの憂鬱（愛神的憂鬱）』。
1988，白夜書房

1-25.『Dカップ倶楽部（D罩杯倶樂部）Vol.1』
1988，櫻桃書房

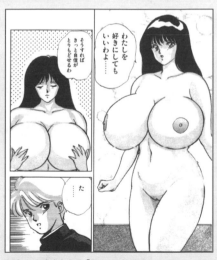

1-23. にしまきとおる『D-cup LOVERS』。
1993，HIT出版社

編輯　表明自己喜歡大胸部，不會被其他人用異樣眼光看待嗎？

北御牧　會啊，所以一般人都會隱瞞。因為很容易被人說是戀母情結。

從這篇記述便可看出，喜歡巨乳會遭到他人白眼，當時的社會普遍有這樣的認知，將巨乳與戀母情結、狂熱者等負面印象連結在一起。不過，最終打破了兩人「想畫巨乳，但又不敢畫」之心理障礙的，正是元祖童顏巨乳作家的わたなべわたる。他的出現，讓北御牧慶、にしまき發現到原來漫畫中也可以出現擁有這種巨乳的美少女，而且巨乳還可以搭配童顏；使兩人就像突然得到了描繪巨乳的許可，紛紛像要繼承其意志般地展開為「巨乳」角色爭取公民權的運動。

於是，眾多懷抱著「美少女角色應該擁有更多自由」的想法，卻始終得不到許可，無法逃出蘿莉控咒縛的作家們，在現實巨乳風潮的推波助瀾下，為了找回自己心目中理想的美少女而集結在一起。然後到了八〇年代後期，乳房的新表現手法一口氣擴散開來。簡直就像一場「巨乳解放運動」【圖1-26】。日本產的巨乳漫畫選集『D-CUP COLLECTION』上，便刊載了一段專欄。

在此節錄部分。

（前略）現在，少女們正逐漸取回豐滿的胸脯。這個現象，即使是在始祖的蘿莉控美少女成人漫畫的世界也正在發生。這「正統的回歸」既不是革命，也不是流行。謝謝你們，蘿莉控啊，因為你們的努力，這個業界才得以誕生和發展。然而，我要請你們還給美少女們應有的姿態。將她們囚禁在窮屈軀殼裡的時代已經結束了。解放D-CUP吧！

儘管這篇文章是以半惡搞、半開玩笑的態度所寫的，但恐怕也包含著一半的真心話。正是因為在「巨乳」這個全新的乳房表現中看見了美少女漫畫新的可能性，才會有眾多的作家參與進來。

SONO2のにゅーず・しょう（出張版）

「その三。当然ながら、胸のふくらみ。顔やスタイルをどんなに不格好に描こうが、女性のお色気はこのボインの印象で決まる。遠慮せずに、できるだけ大きく、大胆にふくらませること。」

手塚治虫 著 「マンガの描き方」より

というような訳で、今もし、「こ、こんな本に描いっちまって、俺ってもしかして、変態のD−CUPマニアで、これからは伊藤さやかチャンや美穂由紀クンじゃ、一発抜けなくなっちまうんじゃねえかなあ。」とご心配のライターがいらっしゃったら、ご安心めされい。日本一の漫画家が、ちゃんとその著作の中で上のようなことを書いていらっしゃる！

つまり！漫画の女性キャラってえのはでえかっぷにきまってんでえ。

だから今更のようにこんなアンソロジーが出て来るってことが、僕なんか不思議しつつ。そーなんだ。昔っから僕の大好きな漫画のキャラには素敵な胸がくっついてたじゃないか。美少女エロ漫画というジャンルがロリコンという進化の袋小路から始まったものだから気がつかなかっただけなんだ。WW（わたなべわたる）と戯遊群という白夜の華頭ライターのキャラを見よ！北御牧慶の旦那がバチェラーばーていてD−CUP美少女、待望論をぶちあげたのは、３年も前の話。

今、確実に少女達はふくよかな胸を取り戻しつつある。それは、始祖にロリコンを持つ少女エロまんがの世界においてもだ。革命でも流行でもない「正統への復帰」。ありがとう、ロリコンの人達、あなたたちのお除でこの業界は誕生し発展できた。ただ、美少女達は、そのあるべき姿に返してもらう。窮屈な殻のなかに彼女達を押し込めておける時代は終わった。

D−CUPを解放せよ！

というような事を書きといわれた訳じゃないんで次頁から本題に入りますね。ごめんなさいまし。

1-26. 『D-CUP COLLECTION Vol.1』。1988，白夜書房／
對D罩杯的熱情四溢的專欄

一般青年雜誌也被波及的巨乳風潮

另一方面，在一般向漫畫雜誌，特別是青年雜誌上，也迎來了「巨乳化」的浪潮。當少年雜誌還是一如以往，停留在運用幸運色狼走光露乳的御神體崇拜時，青年雜誌已牢牢抓住了寫實巨乳風潮的影響力，開始活用在作品裡。不只是裸露上半身，更利用乳房巨大化的附加價值和魅力，為自己的作品贏得人氣。例如在乾はるか【圖1-27】的『お元気クリニック（元氣診所）』（一九八七，秋田書店）中大活躍，有著一對豐滿乳房的護士。此外早在普遍化之前，「巨乳」一詞便已頻繁出現。另外，最初以成人漫畫家身分出道的にしまきとおる，也以カジワラタケシ的名義在週刊少年Magazine上連載了『彼女はデリケート！（我的女友很纖細！）』【圖1-28】（一九八九，講談社）。早在這時期，乾はるか便已推出超越巨乳的「爆乳」女主角，在Magazine的讀者群中建立勢力。這遠遠超出預想的巨乳角色，據說連當時的責任編輯也完全沒有想到。然後，由於松坂季實子的出現，使「巨乳」一詞急速大眾化的九〇年代，漫畫界終於出現首個以「巨乳」冠名的作品。那就是安永航一郎的『巨乳ハンター（巨乳獵人）』【圖1-29】（一九八九，小學館）。這部作品講述的是對貧乳抱有自卑情結的主人公，四處奪取巨乳女性之乳拓的搞笑喜劇。值得注目的是，除了「巨乳」光明正大地成為作品的名字外，還有主角巨乳獵人的胸前畫的「D-CUP」LOGO。這正是當時「巨乳」的印象與「D罩杯」明確連結在一起的證據。話雖如此，書中登場的巨乳角色，胸圍很明顯都超過了D罩杯，由此可以看出當時的

042

1-28. カジワラタケシ『彼女はデリケート！（我的女友很纖細！）』第8巻。1990，講談社

1-27. 乾はるか『お元気クリニック（元氣診所）』第1巻。1987，秋田書店

1-29. 安永航一郎『巨乳ハンター（巨乳獵人）』右乳篇。1990，小學館

男性對於胸圍知識的缺乏。

在「巨乳」誕生的同時，另一個值得注目的詞彙就是「貧乳」。雖然關於貧乳一詞確切的出現時間目前仍在調查中，尚未有定論，但這時期會使用「貧乳」這個詞的人並不多，大多還是用「飛機場」、「無乳」、「洗衣板」等形容詞。儘管早在巨乳出現前，就已出現過不少對平胸感到自卑的人物角色，但隨著「巨乳」的登場，由於有了比較對象，嫉妒巨乳的貧乳角色也開始大量增加。『巨乳獵人』正是由這種自卑情結發展而來的故事。不過，與此同時也存在著對巨乳抱有自卑感的描寫，以及描繪圍繞著胸部大小的比較而產生的自卑情結的故事。「巨乳」是青年漫畫的重要元素，時而更是主角，胸圍的巨、貧可以決定角色的定位，甚至發展出獨自的性格＝「乳格」表現，或許也是從這個時期開始的。

青年雜誌上巨乳化不斷加速的同時，乳房本身畫法的進化卻十分緩慢。基本上是以わたなべわたる式的漫畫式巨乳表現為主，一股腦兒地凸顯胸部的大小。在這個環境下，首先在巨乳畫法上提出異論的，便是奧浩哉。奧浩哉是個連本人都公開承認的巨乳愛好者，同時也是對當時的巨乳畫法感到不滿的其中一人。他認為，乳房應該更加柔軟、更有質感，因此創造出了當時最先進的巨乳。比如人物躺下時，巨乳會因自身的重量而壓平，或是往左右擠壓。還有在運動或跑動時，乳房會因其柔軟的特性而自由震動——使得原本只是一種記號的巨乳，變成了擁有生命的生物，漂亮地畫出了巨乳的表情。這個主張後來對成人漫畫造成了極大的影響。順帶一提，在奧浩哉的出道作，同時也是早期名作之一的『HEN』【圖1-30】（一九九二，集英社）中，巨乳少女自不用說，還描寫了男同性戀、女同性戀的戀愛，早在九〇年代初期便在青年雜誌上操作跨性別

的題材；不只是在視覺表現上，更勇於挑戰當時其他人都不敢碰觸的主題，為之後的大熱門作品『GANTZ殺戮都市』（二○○○，集英社）埋下伏筆。關於奧浩哉所創造，並對後代留下極大影響的表現手法，本書將在下一章專題介紹。

青年雜誌配合三次元的「巨乳」風潮，為漫畫界引入透過乳房來營造角色特點＝乳格的漫畫作品，一路發展下去。在這段過程中，「巨乳」的形狀和表現都變得愈來愈豐富；然而，真正使乳房表現加速發展的，還是男性向的成人漫畫領域。

巨乳成為常識的時代

八○年代後半，從蘿莉控的咒縛中解脫的成人漫畫界，比任何領域都更快吸收了「巨乳」這項新工具，急速發展出各種不同的乳房表現。如「巨乳漫畫選集」那種把巨乳視為特殊性癖好的時代轉眼便被拋到腦後，巨乳作家很快便在美少女漫畫雜誌上鞏固了自己的領地，在性癖上取得了公民權。

巨乳成為獨立的類別，也同時催生了把「巨乳」當成作品賣點和看板的巨乳作家。九○年代前半，就像是在追隨わたなべわたる和北御牧慶的腳步，大批作家們開始大量生產巨乳角色，一下子進入了百家爭鳴的巨乳戰國時代。

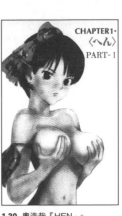

1-30. 奧浩哉『HEN』。
1992，集英社

巨乳形成一個獨立的類別，同時也意味著巨乳開始出現差異化。眾多巨乳作家都開始試著描繪只屬於自己的巨乳，於是各種不同表情的巨乳應運而生；換言之，在青年雜誌上也開始出現的「乳格」，不僅自然且更明確地出現在成人漫畫界。例如豐滿系巨乳的領頭羊，白井薰範【圖1-31】；從蘿莉控轉換跑道至ＳＭ巨乳畫家而人氣翻倍的まいなぁぼおい【圖1-32】；少年漫畫系元氣開朗的巨乳使者，河本ひろし【圖1-33】、淺井裕【圖1-34】；動畫與巨乳的融合，わたなべよしまさ【圖1-35】；躍動系巨乳的魔術師，時坂夢戲【圖1-36】。將美少女與劇畫式巨乳女性完美融合的琴吹かづき【圖1-37】；以青少年系的喜劇畫風，和豐滿系巨乳知名的友永和【圖1-38】；巨乳＋奇幻的開山祖，傭兵小僧【圖1-39】；善於在色情同人作品中將角色巨乳化的ひんでんブルグ；瘦長系巨乳的清水清【圖1-40】；活用下垂系巨乳開拓乳搖新境界的琴義弓介【圖1-41】；專門描寫壓倒性存在感巨乳和充滿躍動感的性愛場面的DISTANCE【圖1-42】；最喜歡巨乳和鋼彈，並娶到一位巨乳編輯嬌妻的間垣亮太【圖1-43】；讓世人了解到熟女巨乳魅力的みやびつづる【圖1-44】等等，但這還只是一小部分而已。以現今的巨乳愛好者來看，可能會懷疑這種程度的胸圍就能算是巨乳作家了嗎？但請各位想想，那可是只要有Ｄ罩杯就能算是巨乳的年代。當時這種尺寸的乳房就已經非常大，可以作為漫畫家的武器。

就這樣，九〇年代前半以降，巨乳逐漸成為美少女漫畫界的一大支柱，被用來當成賣點和滿足讀者的需求；至九〇年代中期，「巨乳」已成為理所當然，大半漫畫中的乳房皆超脫了現實的大小。與此同時，轉為少數派的貧乳反而變成一種獨特的流派，逐漸被細分至利基型的特殊性癖，也是這時期的一大特徵。然而發展至這節點後，巨乳化的潮流便瞬間減速。當然，朝巨乳、

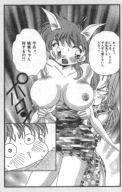

1-34. 淺井裕『イチゴ ♥チャンネル（草莓♥channel）』。
1996，シュベール出版

1-31. 白井薰範『ぴす・どおる（Piss doll）』。
1988，白夜書房

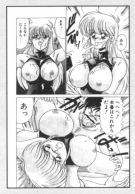

1-35. わたなべよしまさ『ミッドナイト
プログラム（Midnight Program）』。
1992年，茜新社

1-32. まいなぁぽぉい『景子先生の課外授業
（景子老師的課外教學）』。
1988，フランス書房

1-36. 時坂夢戯『乳漫』。
1997，WANIMAGAZINE社

1-33. 河本ひろし『おしおき爆乳ナース
（欠處罰的爆乳護士）』。2002，桃園書房

爆乳、超乳，更加超越人智的全新生物般的巨大尺寸進化的『縱軸』依然存在；但自此以後，即將迎來更具指向性的「橫軸」，也就是乳房迎來「全新乳格」的時代。

什麼是「正確的」乳房？

乳房的巨乳化，基本上是沿著放大既存角色的乳房這條路線在進化的。就像是把參數放大一樣。當然，其中也有很多像奧浩哉一樣，除了大小之外也會重視柔軟度等面向，追求藝術原創性的作家；但這個時期多數的漫畫家，首先都是放大參數後，才開始一步一步建立自己的乳房特色，可以說是一段摸索的時期。然而在摸索的過程中，作家們逐漸發現，乳房除了大小之外還有很多其他的參數存在。換言之，作家們開始思考尺寸之外的參數，探究對不同的美少女漫畫角色而言，什麼樣的乳房表現才是「最正確的」，並逐漸挖掘出答案。這意味著漫畫家不再只是一味地強調大小，開始將角色與乳格融合。在此之前的美少女漫畫，在擺脫動畫式、寫實式的描寫，改以變形為基本的漫畫為基礎一路進化後，逐漸脫離了現實；因此乳房的描寫也從初期わたなべわたる那種水球般的漫畫式、記號式畫法，經歷各式各樣的變化後進入摸索期，並於九〇年代初、中期登場的うたたねひろゆき、田沼雄一郎【圖1-45】、新貝田鐵也郎【圖1-46】、村田蓮爾【圖1-47】、大暮維人【圖1-48】為首，一眾畫風雖非寫實卻擁有壓倒性畫力，以前所未見之纖細線條作畫的作家登場後，看見了新的方向。不追求寫實和正確，而追求最適合自己創造的美少女角色，同時又不會減損真實感的乳房表現，開始急速抬頭。過去如油和水般總是無法交融，卻同時

048

1-40. 清水清『先生の艶黒子（老師的黑痣）』。
2005，ジェーシー出版

1-37. 琴吹かづき『NIGHT VISITOR』。
1994，司書房

1-41. 琴義弓介『淫insult!!』。
2001，富士美出版

1-38. 友永和『二人っきりの（只屬於我們的）』。
1993，司書房

1-42. DISTANCE『ミカエル計画（米迦勒計畫）』。
2002，ジェーシー出版

1-39. 傭兵小僧『PUNKY KNIGHT』。
2001，茜新社

存在於一個載體上的「角色」和「乳房」終於開始融合。眾多的作家們開始發現，應該將乳房的大小、圓潤度、柔軟度等控制在最適合二次元角色的狀態，融入身體的曲線。這點不僅限於巨乳、貧乳，更成為爾後所有乳房表現的主流。

為了向讀者傳達乳房的表情而進化的畫功，與漫畫式美少女角色融合的嘗試，其實早就在少年雜誌上進行多時。評論家ササキバラ・ゴウ如此表示。他認為，這種「擁有性感肉體，卻富有深度的角色」，其面容作為美少女內在層面的象徵，採用了漫畫式的畫風，身體的部分卻以寫實的方式滿足讀者對肉體的慾望，並列舉了兩部這種嘗試融合兩者的作品，分別是桂正和的『電影少女』【圖1-49】（一九八九，集英社）和士郎正宗的『攻殼機動隊』（一九八九，講談社）中的女主角。然而，他也同時表示，那種融合是一種不平衡、「合成獸」式的角色創造（『〈美少女〉の現在史（美少女的現代史）』二〇〇四，講談社）。

對於適合角色的身材、乳房的摸索，不論成人出版界或一般出版界，都有許許多多的漫畫家做過嘗試；例如『電影少女』等作便是處於試錯階段的作品，在某些讀者眼中，那種融合多少會有不平衡的感覺。

九〇年代中期，漫畫界整體的畫力逐漸提升，出現了許多能畫出緻密纖細角色的作家；與此同時，畫風簡潔高雅而有設計感，被譽為創造了一波新潮流的OKAMA【圖1-50】和道滿晴明【圖1-51】也在此時出道。這兩人在風格上回歸了動畫式的人物線條，身材都極度苗條、手腳很大，人物比例脫離現實，卻一點也沒有過時的感覺，反而令人耳目一新。同時，乳房也配合簡雅的人設風格，兼顧形狀和柔軟。這個譜系後來則被橘セブン【圖1-52】、へっぽこくん【圖1-53】、

1-46. 新貝田鐵也郎『調教師びんびん物語2
（調教師物語2）』。1989，白夜書房

1-43. 間垣亮太『WITCH 1と1／2
（WITCH 1又1／2）』。1998，司書房

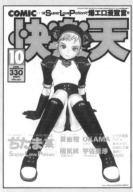

1-47. 『快樂天』1997年10月號，
村田蓮爾繪製的封面插畫。WANIMAGAZINE社

1-44. みやびつづる『イノセント・チルドレン
（Innocent Children）』。2001，司書房

1-48. 大暮維人『エンジンルーム 蟬しぐれ
（Engine Room 蟬雨）』。1999，Coremagazine

1-45. 田沼雄一郎『G街奇譚』。
2000，Coremagazine

うおなてれぴん【圖1-54】、かにかに【圖1-55】、草野紅壹【圖1-56】等人繼承。之後人物的頭身比變得愈來愈低，漸漸蘿莉化後，變得愈來愈接近萌系角色的原型，成為萌要素和乳房的融合。

乳房表現的領域中還很少人會考慮「質感」這項參數；但到了九〇年代後半發生的乳房表現革命，就是「質感」的進化。在之前的時代，然後還有一項於九〇年代後半發生的乳房表現革命，就是「質感」的進化。在之前的時代，雖然統稱為質感，實際上卻沒有食譜的價值基準一樣，逐漸定型為一種理所當然的表現。然而，雖然統稱為質感，實際上卻沒有具體的評量指標，所以很難說明。大致上就是陰影和高光、反光效果等表現要素的演進。九〇年代的漫畫作畫之所以出現長足的進步，其中一個原因是CG技術的提升。CG畫材的進化，使上色技術出現平均的成長。不過比起成人漫畫，更多體現在插畫、CG美少女遊戲界的乳房質感和反光表現的摸索和進化。其實早在這之前，黑白漫畫界便因為九〇年代初漸層表現的種類增加，提升過一次漫畫整體的視覺表現水準。例如士郎正宗用網點開拓了科幻作品的質感後，美少女漫畫家便將此技術用於乳頭，得到了全新的質感（雖然有點畫蛇添足，但據說其中一位最早積極地在乳頭上使用漸層效果的作家，就是獨身系巨乳開祖漫畫家，北御牧慶）。也許是進入CG時代後，對於質感的鑽研才變得更加受到矚目吧。

巨乳化、將乳房與角色更自然地融合、以及從技術進化獲得的新質感；確實可感受到重力影響、具存在感，現代美少女角色基本的乳房表現就這樣誕生了。二十一世紀前夕，花了十年的時間一路摸索、進化的「乳房」，至此可以說終於找到了答案。

而催生了現代乳房表現，至今仍影響著眾多作家的畫師之一，便是石惠。說起石惠流乳房的最大特徵，就是高光和著色時那宛如一條條編織出來的陰影質感的堅持。石惠的作品，以其完美

1-51. 道滿晴明『VAVA』。1996，HIT出版社

1-49. 桂正和『電影少女』第3卷。1989，集英社

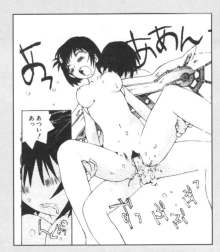

1-52. 橘セブン『處女開發』。2002，Oakla出版

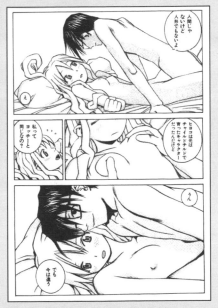

1-50. OKAMA『めぐりくるはる（春去春來）』
1998，WANIMAGAZINE社

融合二次元美少女的乳房，以及有如ＶＲ般、彷彿真的伸手可摸的寫實表現，擄獲了大批粉絲。

究竟石惠是如何創造出如此栩栩如生的乳房呢？筆者在本書直接向本人詢問了這個祕密。

1-55. かにかに『CHI CHI POCKET ちちポケット（CHI CHI POCKET）』。2001，久保書店

1-53. へっぽこくん『ムクナテンシタチ（無垢的天使們）』。2001，松文館

1-56. 草野紅壹『妄想戀愛裝置』。2006，HIT出版社

1-54. うおなてれぴん『うん、やっぱりナースしかっ!!（嗯，果然還是只有護士最好!!）』。2001，Coremagazine

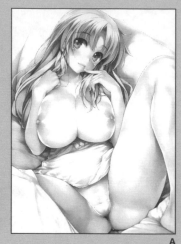

B

A

E

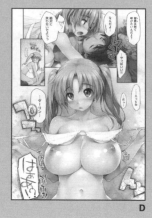

D

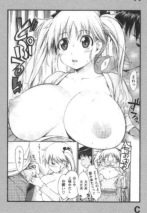

C

「加上高光能
使乳房瞬間活起來」

A. 出自石惠『TiTiKEi』。
2013，WANIMAGAZINE社／很抱
歉無法以彩頁印刷

B. 出自石惠『TiTiKEi』。
2013，WANIMAGAZINE社／石惠
鍾愛的激凸乳頭

C. 出自石惠『TiTiKEi』。
2013，WANIMAGAZINE社／散發
壓倒性光澤的乳房

D. 出自石惠『TiTiKEi』。
2013，WANIMAGAZINE社／即使
在灰階下也充滿魄力

E. 石惠的商業出道插畫。
出自『COMIC燃繪』2000年10月
號。松文館

INTERVIEW

石惠

PROFILE: 石惠（Ishikei）

原本於遊戲開發公司擔任繪師，之後離開公司成為獨立插畫家。
2000年，於「COMIC燃繪」（松文館）以插畫出道。2004年於
『コミック マショウ』（三和出版）以漫畫家出道。善於巧妙地表
現乳房的質感、重量、光澤，其技法被冠以「石惠流塗法」，對現代
漫畫家的乳房表現產生重大的影響。代表作有『TiTiKEi』（2013，
WANIMAGAZINE社）等。

——石惠老師擁有卓越的乳房表現技術，是當今許多畫師心目中「值得參考的大師」。那麼老師您自己過去也受過其他作家的影響嗎？

石惠　我以前就有玩成人遊戲，很喜歡神宮寺りお老師【圖1-57】的畫。其中印象最深的部分，就是神宮寺老師畫的乳房都會打上高光。看到老師的畫後我才赫然發現，乳房上有無高光，看起來完全不一樣。乳房就彷彿一下子活了起來！於是，我也開始試著模仿老師的畫法。不過加上高光的位置會隨著乳房而改變。並不是上在哪裡都有一樣的效果。所以我都會一邊畫一邊思考「到底該加在哪裡才好呢～」。

——沒有特定的規律，純憑感覺？

石惠　說的也是，一般人常以為應該有「如果是這個形狀，那就上在這邊」的規律對不對？但不是總有些人老是上在同樣的位置？常常讓人想吐槽依照這個姿勢和光源，上在這裡也太奇怪了！我每次看見那種畫就會忍不住一肚子火（笑）。會覺得應該

再多用腦思考一下。

——該說是像教科書一樣照本宣科？有些人的畫法的確比較刻板僵化。

石惠　我最不能忍受的是不思考的作畫方式。難得有機會畫女性的軀體，應該要畫得漂亮一點才對。莫非對女性的軀體一點敬意都沒有嗎！我自己在作畫時並不會時時刻刻嚴格地思考物理性的光源位置，大多是想著上在哪裡看起來更有魅力。但我認為想讓軀體看起來更漂亮，必須考慮的事情便相當多。

——關於漫畫表現中的乳房和高光，我記得在乳頭上打高光的技法，早在八〇年代時就時常能看到；但有意識地對乳房全體上高

1-57. 原畫：神宮寺りお『コ・コ・ロ…0（KOKORO…0）』。2004.Aaru／這張圖中的胸部高光影響了石惠

光，卻是到了近年才開始普遍。當然，因為乳房是立體的，所以一直都有陰影，但早期的陰影都十分單調，儘管後來開始有人使用漸層，讓陰影變得細緻，卻很少有人會去運用高光效果。

石惠 因為如果沒有北川翔老師【圖1-58】那種等級的網點技巧，要用網點表現高光就會遭遇到許多困難。

—歷史上出現過的乳房表現真的是五花八門，但老師您筆下的乳房，甚至不只是乳房，雖然有點像廢話，不過您所畫的女體就好像真實存在著，而且整體十分均衡。高光和其他光影效果，感覺大幅提升了乳房的存在感。

石惠 我在畫插畫的時候，會思考讀者的視線會停留在畫面的何處，而我最希望讓大家的焦點集中在乳房上。所以，其實我常常不自覺地把乳房的比例畫得太大。尤其是在畫雜誌封面時特別明顯，因為我果然還是想讓更多人看到我的畫，希望能在超商的書架上抓住讀者的目光，對出版社有所貢獻。所以我總是隨時提醒自己在作畫時強調想給讀者看的部分。

不過，雖然有些作家會參考我畫的乳房來練習，但由於我這種表現法的目的是把三次元的東西降維至二次元，所以參考我的畫法，就等於是把二次元的東西畫得更加二次元，感覺不一定合適。

—完全照抄雖然沒有意義，但像質感和結構等表現手法依然很值得借鑑吧？而且，只模仿部分也沒有意義。因為我認為每個角色都有最適合自己的乳房。關鍵是如何找到它。

石惠 以前常常有人對我這麼說呢。像是我以前畫的『草莓100%』的同人誌時，就常被批評畫出來的乳房就像氣球似的，完全不柔軟，沒有真實感。但當時那已經是我全力畫出來的結果了。不過，我還是會一直努力改進。現在也還是一樣。即使被人誇獎，也要隨時保持那只是偶然的觀念。

—連老師的等級都有那種感覺嗎！時時警惕自己

不滿足於現狀，真是太令人敬佩了。

石惠　所以結果就是我的畫風常常在改變。老實說，每次看到那些年紀輕輕卻能畫出超級洗鍊細緻作品的作家，就會忍不住煩惱我的畫在他們眼裡，看起來一定非常無趣吧（笑）。

乳房以外的地方也需要光

石惠　受到乳房的影響，後來我也試著在陽具上加入光澤。結果，經過許多次失敗的嘗試，慢慢發現原來這樣畫就能增加真實感，漸漸畫出了樂趣（笑）。然後我才發現了一個道理，雖然乳房有些部分畫得太誇張會讓人不舒服、使畫面看起來不乾淨，但陽具卻怎麼畫都沒有這問題耶！

——　某種意義上，簡直是三不管地帶！

石惠　陽具誇張點也沒關係，不需要顧慮太多，畫起來很輕鬆。所以我畫陽具的速度非常快，總是一邊哼歌一邊畫（笑）。

1-58. 北川翔『19 -NINETEEN-』。
2005，集英社／為當時的漫畫家帶來巨大震撼的網點技巧

——　但作品中完全感覺不出來呢。反而讓人覺得畫得十分用心。不過，也許正是因為畫起來輕鬆愉快，反而提升了品質吧？

石惠　就跟乳房一樣，在陽具凸起處加上高光的話，陽具就會一下子活過來！

——　高光簡直就像賦予生命的魔法！

石惠　不過，出版後那些部分大多都會被修正掉就是了（笑）。

——　聽了您的話後我才注意到。老師所繪的女體，還有乳房跟陽具，雖然全都是各種纖細技術的結

晶，但最具特徵的部分的確是高光和光影效果。即使說是美少女繪畫界的維梅爾也不為過。

何謂理想的乳房

—— 老師在畫乳房的時候，有什麼個人的堅持或不能妥協的原則嗎？

石惠　我自己心目中最理想的乳房型態，其實是俄羅斯人的乳房。因為俄羅斯人的肌膚非常白皙、色素很淡，乳頭的顏色也不明顯。

—— 乳頭跟乳暈的分界非常模糊呢。

石惠　還有，我喜歡有點堅挺的乳頭，乳暈又大又膨的乳房，所以會希望能盡量畫出柔軟而有存在感的乳房。總而言之一定要柔軟。雖然另一方面也因為被強烈要求，而有愈畫愈大的傾向。不過，這種時候要是為了追求真實而畫小的話，又會有種輸給自己的感覺（笑）。所以我目前是以在不破壞整體感的範圍內，畫出又大又有存在感的乳房。

—— 從老師作品中確實能非常清楚感受到那種柔軟的質感。我認為這很大一部分也要歸功於高光的效果。除了您之外，士郎正宗老師【圖1-59】也同樣十分善於運用高光。但感覺士郎老師不是為了柔軟，而是為了表現肌肉的美而使用高光的。對照之下，就會發現石惠老師的高光確實相當柔軟。

石惠　當然，我很喜歡又大又柔軟的乳房，不過現實中乳房那麼大的話應該會再下下垂一點才對。說到這點，像骨骼和眼睛的大小也是，在各種意義上二次元的畫面都滿是矛盾。要如何在這種矛盾中去表現，也是非常重要的課題。

—— 我感覺近幾年這方面出現了非常顯著的進化。雖然因為畫風朝漫畫式角色靠攏，乳房也有一部分漫畫式記號化的現象，但包含老師您在內的新時代美少女畫師，都下了不少工夫在研究最適合美少女角色的乳房，以及如何讓女體看起來最色情性感。我以前曾認為如果萌萌的女體是水，而色色的乳房是油，那麼想融合兩者簡直難如登天。但是，石惠

老師您對色情堅持不懈的探究心、以及對表現所下的苦功，卻使這樣的融合成為可能。在我的心中，這簡直比發明能被自然分解的塑膠更令人震撼（笑）。

成人漫畫是走在最尖端的媒體

石惠 我不反對年輕人直接把前人開發的表現、技術拿來使用，但我想其中也有許多人純粹是因為懶惰、為了圖方便才這麼做。若是出於這個目的，我希望他們能好好運用省下來的時間，努力研究新的表現和技術。

—您認為那樣的年輕一輩愈來愈少了嗎？

石惠 就我所見到的印象，似乎是愈來愈少了。一旦怠於付出努力研究新事物，業界整體就會停滯不前。這個業界的未來可是扛在你們肩上啊！我常常這麼想。

—您的意思是不要忘記對創作的自我要求，還有

對新事物的探究心吧？

石惠 我認為成人漫畫雜誌在從前是走在時代最尖端的媒體。我之所以喜歡看成人漫畫雜誌，是因為那裡面刊載著當代最頂尖的畫作。不過，現在是如何呢？真要說的話，我反而覺得非成人類別的媒體有更多令人眼睛一亮的作品。從這層意義上來看，感覺近幾年的成人漫畫界有點失去活力了。

—尤其御宅族而言，比起對色情元素的愛好，更重要的是因為成人漫畫是以御宅族為主要客群的媒

1-59. 士郎正宗 畫集『GREASEBERRIES 1』。
14年，GOT／凸顯肌肉之美的高光

體中最尖端新潮的，所以大家才會成為粉絲。

（收錄於二○一六年四月）

所有的乳房都緊緊相連

當然，美少女漫畫的乳房表現進化決不會停止於此。直到今天仍在不停進化，並對眾多的周邊領域發揮影響。九〇年代，青年系漫畫雖然率先引入巨乳的潮流，但少年雜誌卻還是不改其色，只是稍微提高了幸運色狼的出現頻率，沒有看見太大的變化。不如說這個時期反倒由於漫畫表現規制的影響，遭受乳頭被封印的打擊，表現的多樣性嚴重緊縮。然而即便乳頭被封印，乳房整體的質感和表現的水準仍持續提升，直到今日。

進入二十一世紀，分隔一般漫畫雜誌和美少女漫畫誌作家的高牆崩塌，許多作家開始跨領域活動後，乳房表現的傳播速度忽地急遽上升。即使是在乳房遭到變形、漫畫化、記號化的少年雜誌上，也陸續出現如『草莓100%』（河下水希／二〇〇二，集英社）、『出包王女』［圖1-60］（漫畫：矢吹健太朗，劇本：長谷見沙貴／二〇〇六，集英社）這種深深受到美少女漫畫表現影響的作品。此外，少年雜誌史上最大的巨乳也跟著登場。松山清治的『巨乳學園』［圖1-61］（二〇〇一，秋田書店）的女主角．東雲千春，在初期的設定中原本就是胸圍高達88公分的F罩杯了，不過在責任編輯的要求和作者的興趣下，登場角色的乳房隨著故事開始急速成長和爆乳化。而且不只是乳房，甚至還用疑似精液的表現來遵守乳頭修正的規定；其難以想像是少年漫畫的色情表現在當時蔚為話題，更因此改編為OVA動畫。

而在ＢＬ領域，男性的胸部被稱為「雄乳」［圖1-62］，相對於女性的胸部比較受到輕視；但

二次元乳房表現最大的先天缺陷

　　本章我們從最宏觀的角度，審視了一遍「乳房」表現隨著成人漫畫的發展一路進化之趨勢和方向。然而，成人漫畫中的乳房，卻存在著一個漫畫與生俱來的致命缺陷。乳房在靜止面的質感、大小、柔軟度、彈力等表現上雖然有了長足的進化，但在動作面的動態表現上，無論如何都比不上電影和動畫。在漫畫裡，無論是多麼激烈的動作戲，都注定只能表現成一張靜止的畫作。

　　例如想表現床戲中巨乳波濤洶湧，就必須使用能帶給讀者立體動感的漫畫式技法。當然，早在漫

　　進入二十一世紀後，本來甚至被當成不存在的男性乳頭也逐漸受到重視，開始有作家開發乳頭的表現和PLAY。例如近年東京都將BL圖書『おっぱい男子（胸部男子）』（浅葉ケント／二〇一七，秋水社）指定為不健全圖書等，把「雄乳」視為猥褻物的案例也漸漸增加。

　　當然，在作品中最多乳房登場的美少女漫畫界，也每天都有新的乳房被發明。乳暈和乳頭等表現充斥著各種流派，包括巨大乳暈、膨脹乳暈、激凸乳頭、陷沒乳頭等，光是考察這些表現就能單獨寫成一個章節。另外巨乳也衍生出爆乳、奇乳、超乳，以及放大到最後甚至塞不進房間的巨型乳房。如果說尺寸是縱軸，而質感為橫軸的話，近年甚至還出現新次元的軸線，例如擁有三個乳房的「複乳」；以及明明怎麼看都只是普通貧乳，但本人卻堅持是巨乳，只是質量存在於虛數空間的「虛乳」【圖1-63】的登場等，各種全新方向的乳房仍在不斷進化中。因為乳房存在於世界的每個角落，也連接著每個角落，所以表現方式更是自由無限。

1-62. わかちこ『雄っぱいの揺れにご注意ください（請小心雄乳搖晃）』。2017，三交社

1-60. 漫畫：矢吹健太朗，劇本：長谷見沙貴『出包王女』第1卷。2006，集英社

1-63. RaTe『日本巨乳党（日本巨乳黨）』。2007，WANIMAGAZINE社

1-61. 松山清治『巨乳學園』第10卷。2003，秋田書店

畫史的初期，就已發展出動線、效果線、擬音等增加漫畫視覺動作感的技術，但在乳房的部分又是如何呢？於八〇年代前，最常用來表現巨乳搖晃感的動線表現，為配合記號式乳房的搖晃感而以波狀動線為主，但這種表現手法很難連巨乳豐滿的感覺也生動地傳達出來。能同時兼顧巨乳的動態感，同時不損及質感，將動作完美視覺化的表現，直到八〇年代末期才誕生。而令人驚異的是，這種表現的一部分，竟不是從成人漫畫，而是在一般漫畫中誕生的。而該表現技法，正是後來成為整個行業標準的「乳首殘像」法。

第 2 章
「乳首殘像」的
誕生與擴散

如何克服乳房表現的最大弱點

漫畫中的「乳房」表現，分別以七〇年代大幅成長的「色情劇畫」所用，追求真實感的劇畫式乳房；和在少年雜誌上開花結果的校園愛情喜劇為代表，性感誘惑路線的形變化乳房，這兩條路線上實現了長足的進化。雖然前章我們介紹的主要是少年雜誌，以及八〇年代興起的蘿莉控漫畫、美少女漫畫中的乳房譜系，但劇畫式的乳房當然也沒有就此斷絕。

在小池一夫擔任原作的劇畫作品『魔界妖姬』（小學館）【圖2-1】、『實驗人形・奧斯卡』（小學館，GORO連載）【圖2-2】中，擔任作畫的叶精作便十分追求寫實感，用封面上幾乎像是從美國寫真雜誌『PLAYBOY』上走出來的金髮美女，在八〇年代的青年雜誌上博得了相當高的人氣。在少年雜誌上，也有寺澤武一於「週刊少年JUMP」（集英社）連載的『眼鏡蛇』【圖2-3】。用成人女性的美麗、可靠、以及色情，在少年們心中留下強烈的印象。

在劇畫式乳房圈，可以清楚觀察到作家們追求寫實感，試圖重現現實乳房的明確目標。另一方面，在漫畫式＝變形式乳房圈，則如前一章介紹過的，是隨角色描寫的變遷共同演化。但不論是劇畫派還是變形派，都必須克服乳房表現最大的弱點，也就是「如何表現激烈的運動狀態」。

運動在真人作品中是很自然的現象，乳房的動態演出，主要仰賴演員的演技。而在動畫作品中則由作畫組和動畫師的技術左右，觀眾可以直接接收到作品想傳達的演出。那麼在日本動畫中，哪部作品最先運用了乳搖演出呢？類似這樣的議論，一如在漫畫界，也在動畫同好之間變得

068

2-2. 原作：小池一夫，作畫：叶精作
『實驗人形・奧斯卡』第3卷。1979，スタジオシップ

2-1. 原作：小池一夫，作畫：叶精作
『魔界妖姬』第1卷。1980，小學館

2-3. 寺澤武一『眼鏡蛇』第1卷。
1979，集英社

白熱化。

在動畫研究的世界，長期存在著庵野秀明曾以動畫師身分參與，為了SF大會而製作的『DAICON IV opening anime』【圖2-4】，是最早之「乳搖動畫」的定論。然而到了近年，有許多人跳出來表示，如果只要有乳房搖動就算的話，『DAICON IV』以前的電視動畫也出現過許多乳搖鏡頭。關鍵的基準，在於乳房的搖動究竟是單純出於物理定律，還是有明確的演出意圖，也就是作品中是否存在製作者個人癖好的問題。

耐人尋味的是，這點在漫畫研究中也一樣，存在著於表象相同的情況下，該表現下內含的意義是否明確，又或是被其他作品所繼承的檢視角度，將發現和由來放在一起討論。這方面的研究之所以會變得熱絡，主要的原因是隨著動畫的檔案化，研究者們變得比以前更容易獲取研究的材料，身為成人漫畫的研究者，筆者對此感到相當羨慕。

儘管稍微有點離題，不過漫畫表現跟真人、動畫等影視傳媒相比，缺少能把運動的狀態傳達給讀者的表現力。為了彌補這項缺陷，漫畫家們開發了各式各樣的漫畫表現，但在乳房方面不得不說進度非常緩慢。而這時如彗星般出現，用以表現乳房搖晃狀態的全新手法，就是將動作的主軸寄託在乳房的主角「乳頭」上，靠大膽的換位思考引起典範轉移的「乳首殘像」。

2-4. 自主製作動畫『DAICON 4 OP FILM』。
1983，DAICON4實行委員會

什麼是「乳首殘像」

「乳首殘像」一如字面，就是一種畫出乳頭殘影的表現手法。說得更詳細一點，就是乳房在搖晃時，將包含乳暈在內的乳頭之運動軌跡，像在黑暗中高速移動的車燈光影般描畫出來的漫畫式技巧。相信只要看看範例【圖2-5～8】，各位應該就能理解這是什麼樣的表現。通常作家是用網點來表現殘影的軌跡，但也有極少數的作品會用斜線來表現。這個技法在一九九四年前後開始被一部分的作家採用，爾後使用的作家一年一年增加，出現的頻率也快速上升；到現在市面上出版的成人漫畫雜誌中，已幾乎找不到完全沒有「乳首殘像」表現的作品，變成成人漫畫領域所有人都理所當然拿來用的表現技法之一。如果要出一本「如何畫成人漫畫」的教學書的話，乳房表現的項目中一定不能沒有乳首殘像；它的知名度即使這麼形容也不為過。話雖如此，在本書執筆之二〇一七年的現在，市面上雖然已有數部「乳房畫法」的教學刊物，其中卻仍未見到與殘像有關的項目。期待出版界能迅速應變。

話說回來，「乳首殘像」這個名稱，其實是筆者自己創造的名詞。是筆者將成人漫畫中出現的眾多乳頭表現體系化，並以與相關者的訪談內容為基礎來定義，於二〇〇九年發明的詞彙。不過，早在筆者開始研究這種表現手法前，「乳首殘像」這個詞就已經存在了。雖然不是漫畫作品，但在二〇〇八年發售的成人光碟『乳首殘像爆彈！4時間』（h·m·p）就已使用過這名詞。包裝上使用了一張乳房激烈搖晃的照片，與其說是乳首殘像，更像是整體乳房的殘影，跟漫

畫表現中的「乳首殘像」定義似乎有些不同。此外，在〇八年之前，網路上跟成人漫畫有關的討論區中，在討論漫畫的表現手法時據說也有使用過「乳首殘像」這個名詞，不過只是作為一種用語，仍未有明確的定義。至於使用殘影表現的作家本人，以及負責審視的編輯們，儘管對於這種表現本身的效果和表象有明確認識，但是否已建立如「乳首殘像」或其他類似意義的正式名稱，仍值得存疑。為數不多曾討論過相關議題的著作之一『エロマンガ・スタディーズ（成人漫畫研析）』的作者永山薰，曾於二〇〇〇年在雜誌的乳房特輯中留下以下這段話。

「（前略）至今已有無數的巨乳誕生在世上。它們的形狀、表現，如果仔細審視，其多樣性甚至可以寫滿一整本書。球型、鐘型、微下垂型、矽脂填充型、或是乳頭的按鈕型、螺帽型、寬邊帽型，以及乳搖的同頻震動型、上下交錯型、甚至是用來表現搖晃的乳頭網點殘像手法等……（後略）。」

永山薰『コミックジャンキーズ（COMIC Junkies）』『漫画ホットミルク二〇〇〇年一月号』（二〇〇〇，Coremagazine）

本段文中雖然提到「乳頭網點殘像手法」，但此時該技法仍未達到可被定義為「乳首殘像」這種專有名詞的認知度。這個表現自一九九四年時便已經為人所知，但在二〇〇〇年的時間點，名稱和定義本身或許仍相當模糊。然而只要聽到「乳首網點殘像手法」，大部分的成人漫畫從業者和讀者，都能在腦中浮現具體的畫面，這點應該不會錯。儘管不同作家的作畫方式可能多少有

2-7. 西安『「生」を主張する女の生の感触
（主張「無套」女人的無套觸感）』。2017，WANIMAGAZINE社

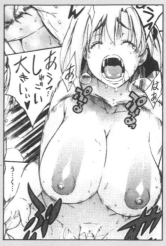

2-5. 天太郎『Daisy!』。
2009，Coremagazine

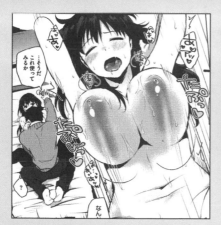

2-8. うんかん『好きのサインは（喜歡的訊號）』。
2017，Coremagazine

2-6. きくらげ『なおとえっち（跟奈緒愛愛）』。
2014，GOT

些差異，但在當時，乳首殘像應該已是一種只要告訴助手「麻煩幫我處理乳首殘像！」，就能清楚傳達意涵的通用技法。前文雖說「乳首殘像」是筆者創造的名詞，但上述的背景確實存在，因此也不是百分之百由筆者獨創，請各位理解。

此外，如今在網路上搜尋「乳首殘像」，也能同時查到「乳首殘像拳」這個名詞。該名詞是在二○一○年左右，於網路插畫投稿網站「pixiv」內的附屬服務「pixiv百科事典」投稿的。該頁面的定義如下。

所謂的乳首殘像拳，即是因乳房搖晃而使乳頭產生殘影的現象。雖然聽起來很像某種必殺技，但「拳」字並沒有特殊意義。除此之外還有「ろへろへ甩尾」等稱呼。

（二○一七年　一月　出自http://dic.pixiv.net/a/乳首殘像拳）

另外，關於這個詞誕生的原委，該頁面是這麼寫的。

此外，「乳首殘像拳」這個謎之稱呼，純粹是把原本某某業界常用的名詞「乳首殘像」，跟後來『七龍珠』中的「殘像拳」這個必殺技連在一起的惡搞名詞。

也就是說，該詞在解釋表現技法的意義上跟「乳首殘像」完全同義，純粹是在後面加上一個「拳」字後，唸起來更有衝擊力，有種威力提升的感覺，所以才喊著玩而已。對七龍珠世代來

說，這個名稱更容易令他們記住，筆者個人也認為是個有趣的發想。但本書仍使用「乳首殘像」一詞進行說明。

何謂乳力學、乳房動力學

那麼接下來，稍微詳細說明一下筆者所定義「乳首殘像」的重要之處吧。雖然前面說乳首殘像是用來表現乳頭會留下殘影的劇烈晃動，但只有殘影仍不足以說明乳首殘像的內涵。當乳房從A點移動至B點時，位於乳房中心點的乳頭當然也會移動。這個移動的振幅，或者說得更白話一點，就是從出發點到終點的軌跡，必須要用乳頭的殘影來表現，才能算得上「乳首殘像」。重點在於，讀者能否透過殘影的軌跡，理解乳頭是從哪裡移動到哪裡。盡量用最少的訊息，最有效地表現出乳房移動的激烈程度是一大重點。筆者以為，唯有同時畫出乳頭的殘影、路徑，以及速度與加速度的向量值，才稱得上是完美的「乳首殘像」。當然，回顧「乳首殘像」的發展歷史，很多表現都沒有嚴格的起點和終點，但以現代的「乳首殘像」而言，可以說絕大部分都滿足這項定義。雖不至於到不完全滿足這項定義，就不能稱為「乳首殘像」，但筆者認為愈滿足這項定義，「乳首殘像」的完成度就愈高。即使不需要特別注意，也能從力學上自然地感覺到乳房搖晃的猛烈程度，正是這種表現技法想要在二次元視覺化的東西。

那麼在「乳首殘像」的表現誕生前，整個漫畫界的乳房就從來沒有搖動過嗎？答案倒也不是。打從乳房在漫畫中出現的那一刻起，乳房的歷史就是一路搖過來的。比起電影、動畫那種即

2-9. ジャッキー亀山『いつか会えたら
（他日再會時）』。1994，久保書店

2-10. にしまきとおる『夏のプレリュード
（夏日前奏）』。1988，白夜書房

2-11. ふなとひとし『獣剣士ティナの憂鬱
（獸劍士緹娜的憂鬱）』。1988，白夜書房

時的動態表現，漫畫只能用靜止的畫面來表現動態，必須在表現上下更多工夫。因此，漫畫家們絞盡腦汁，發明了很多用來表示動態的斜線、動線、振動波線等技法，這些技法如今都已成為漫畫最基礎的技巧，這點應該不用筆者多言。

初期，最常用於乳搖的表現，應屬搖晃乳房輪廓的振動表現吧。然後常常看到輔以「ぽよんぽよん（PoyonPoyon）」、たゆんたゆん「（TayunTayun）」、「ぷるるん（Pururun）」、「ボインボイン（BoinBoin）」等擬音，來表現胸部自然的搖晃【圖2-9～11】。表現性愛時激烈的搖晃時，基本上也是用乳房輪廓的搖擺來對應；在巨乳上下搖晃時，藉由同時畫出上限的輪廓和下限的輪廓，將搖擺的幅度之大傳達給讀者。如今這種表現已逐漸成為古典的漫畫表現。不過，仍沒有從市場上完全消滅，至今也還能在少年、青年漫畫中看到，可說是與「乳首殘像」不

076

同方向的進化譜系。

「縱向搖晃」的發現

成人漫畫界突然造訪的典範轉移，成為一種嶄新乳房搖晃表現法的「乳首殘像」，剖析其內涵，我們可以在其中看到一種非常有意思的創意轉換。原來用於漫畫中的乳房搖晃，都是用橫（S波）來表現輪廓的震動；但乳首殘像卻用了縱向的搖晃（P波）來表現搖晃的動感。這可以說是革命性的發現。

不過，仔細想想，現實中的乳房劇烈搖晃時，真的可能只有乳頭留下殘影嗎？筆者心中產生了這個疑問。現實中的車燈殘影，是光源在黑暗中快速移動導致的視覺暫留現象；那麼如果模仿汽車在黑暗中的甩尾，在乳頭塗上螢光塗料，使其在黑暗中搖晃的話，或許也能得出相同的效果。然而，實際上看到的可能只有整個乳房在搖晃，又或是因為太暗而什麼都看不到。筆者認為，實驗的結果恐怕只能得到本章最初提到成人片中的那種狀態，就算把漫畫中的表現應用到現實，很可能也只會得到完全不有趣的效果。

那麼，為什麼「乳首殘像」表現會被這麼多成人漫畫家拿來用，並一直成長至今呢？其原因或許在於，這種表現中存在著唯有漫畫才能表現的妄想力，以及超越現實的性衝動。希望乳房激烈的震動、希望能更直接地感受那種晃動、想知道搖晃的幅度、想知道它的柔軟；難道不是讀者的這種希望，與作家的妄想力結合後，才創造了此種表現，使之成長為最具效果的表現公約嗎？

也許正是因為成人漫畫一切以色情至上的表現特性，才能產生這樣的進化。難道不是漫畫的表現力、說服力，與性衝動的共演，才誕生這樣的演化歷史與奇蹟嗎？

「乳首殘像」的黎明

前文大篇幅地解釋了何為「乳頭殘像」，但在一九九四年前後開始流行起來的這種表現，最初究竟是誰發明的呢？其實，這個問題已有明確的答案。接下來我們將按順序一一說明。

無論多麼新穎的表現，其原點應該都出於最初的那一張畫；不過和一般人所想的不同，想找出一種藝術表現明確的源頭，並沒有那麼簡單。為了確定最初的那一張畫，必須翻閱過去所有的資料，而且還不保證我們要找的文獻全都存在。光是先行研究和調查檔案的歷史就需要花費大量時間；更何況，即使找到了相當初期的表現，也依然很難斷言這就是最初的那張畫。即使在成人漫畫獨有的表現中，能明確判斷其起源或第一部作品的例子，也是極其稀少。其最大的理由，在於成人漫畫的史料歸檔比一般漫畫落後許多，很多東西根本沒有留下資料。

然而「乳首殘像」不論發明者、發明時期、以及首本作品都已被確定，算是非常罕見的例子。而且令人驚訝的是，根據筆者的調查後發現，有兩位作家幾乎於同一時期，各自創造出了「乳首殘像」表現法，並發表為作品。由於時間點幾乎完全相同，因此很難認定為是其中一人受到另一人發表之作品影響後，才產生「我也試試看」的想法；就算要說是下意識的啟發，從執筆時間來看，兩人也不可能先看過彼此的作品，難以成立。而這兩位作家，分別是以『ＧＡＮＴＺ

殺戮都市』（集英社）為人所知的奧浩哉，以及『羽翼天使』（講談社）的作者うたたねひろゆき。發明的時期，根據兩人的證詞也幾乎確定是在一九八八年的夏天。在尋找作為某種表現法原點的表現時，由於常常發生只是表象上偶然相同，與漫畫歷史、背景毫無關係的情況，所以檢證譜系前後是否存在歷史關聯是非常重要的工作。而在「乳首殘像」方面，該表現的意圖和目的皆被確實繼承了下來，因此譜系沒有出現斷層。另外，由於目前在這兩人的發明之前，尚未發現任何使用具明確起點和終點的P波殘影手法的漫畫作品，因此幾乎可以百分之百確定這兩位就是「乳首殘像」的發明者。

那麼神是為何在這個時期，在昭和即將畫下句點的這個動盪時代，賜予人類「乳首殘像」這新穎的表現呢？還有，最早誕生的「乳首殘像」又是什麼樣子呢？筆者希望透過兩位發明者本人的證詞，檢證以上問題。

現在，說起奧浩哉的代表作，當屬以前所未見的嶄新戰鬥場面、及謎團重重的故事發展，攜獲了大批讀者的科幻動作漫畫，『GANTZ殺戮都市』。本作因為導入真正的3DCG而蔚為話題，但對筆者個人而言，每回跟故事內容沒什麼關係的巨乳美少女封面更加令人印象深刻，也更令筆者期待【圖2-12】。

2-12. 奧浩哉『GANTZ殺戮都市』第7卷。
2002，集英社

0081
冷たい言葉

那麼，奧浩哉究竟是於何時領悟「乳首殘像」的？他第一次使用「乳首殘像」，竟然是在

一九八八年榮獲Young Jump青年漫畫大賞準入選作，也是其出道作的『變〔ＨＥＮ〕』上。後來該作重製，以『ＨＥＮ』的題名在同雜誌上連載，更被改編為連續劇，可說是奧浩哉作品的原點。由於是出道作，因此該表現於發明時，奧浩哉仍算是業餘漫畫家，所以更加令人吃驚。

觀察實際用到「乳首殘像」的分鏡【圖2-13，14】，可看出的確是清楚畫出了軌跡起點和終點，漂亮精準的「乳首殘像」。該分鏡以右邊的乳頭和眼睛處的高光殘影表現主角倒下的動線，而左邊的乳頭向橫偏移的路徑則清楚傳達了巨乳獨有的下垂感。這兩條軌跡不只是乳房的移動，連角色整體的動作都完整表現了出來，這點尤其值得注意。以最初期的表現來說，居然已經能如此完美地活用殘像的效果，只能說不愧是奧浩哉老師。而在下一個分鏡，則可看到用於描寫激烈的性愛場景，最基本的「乳首殘像」型態。究竟是什麼樣的契機，令奧浩哉想到了這種表現方式？無論如何都想知道這個祕密的筆者，決定親自向奧老師請教這問題，進行了一段訪談。儘管當時正值新連載『殺戮重生犬屋敷』（講談社）開始，最忙碌的時期，奧浩哉老師仍二話不說就答應了筆者的謎之請求。

2-13. 奧浩哉『變［HEN］』。1989，集英社

2-14. 奧浩哉『變［HEN］』。1989，集英社

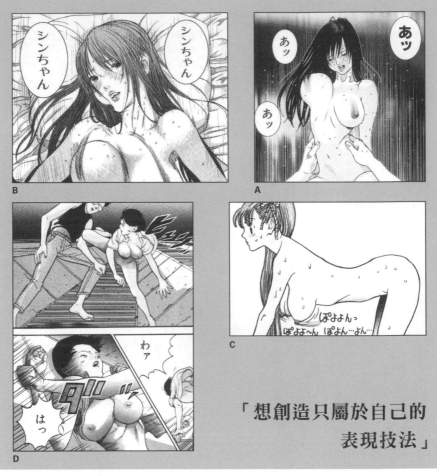

A. 奥浩哉『GANTZ殺戮都市』第
17卷。2005，集英社／乳首殘像與
乳房的左右不對稱搖擺

B. 奥浩哉『忘憂草的溫柔』第3卷。
2007，集英社／乳頭的斜線殘影

C. 奥浩哉『變 HEN』第2卷。
1992，集英社

D. 奥浩哉『變 HEN』第3卷。
1992，集英社

「想創造只屬於自己的
表現技法」

INTERVIEW
奥浩哉

PROFILE: 奥浩哉（Oku Hiroya）

1989年，以『變[HEN]』一作榮獲集英社『週刊Young Jump』
「第19回青年漫畫大賞」準入選，成功出道。此作後來加入跨性
別、女同性戀、BL等要素重製出版，大受歡迎。爾後首次在作畫中
引入3D模型的次作『GANTZ殺戮都市』也人氣火爆，並先後改編為
動畫、真人電影，成為其代表作。乳房表現方面，在出道當時就已相
當講究，是本人與周遭公認的巨乳愛好者。

——說起「乳首殘像表現」，可說是現在成人漫畫中所有人都自然會用，基本必備的表現技法。

奧浩哉（以下簡稱「奧」） 哦？原來這麼流行嗎？其實我對這方面不太了解⋯⋯。

——然後，經過各方面的調查，我發現最早開始使用這種表現手法的，正是奧老師您。正確來說，是目前仍未發現比老師您更早使用這種表現的作家，所以目前您算是最初使用該表現手法的作家之一。

奧 原來如此啊！那真是太榮幸（？）了呢（笑）。

——成人漫畫界雖然有很多一般漫畫中很少看到的獨特表現方法，但能這麼明確找到起源的例子其實很罕見。

奧 原來是這樣啊⋯⋯其實我自己也是因為想說應該還沒有人這麼畫過，才畫了這種乳頭殘影的。知道在自己之前從來沒有人這麼畫過，真的很令人開心。因為如果是在我之前就有其他人嘗試過的表現，我就沒理由去用它了。

——老師最早使用乳首殘像的地方，應該是在這裡

——說起「乳首殘像表現」，可說是現在成人漫畫吧【圖2-13，14】。根據我的了解，這張圖應該是在一九八八年夏天時問世的。

奧 是，沒有錯。

——在您的出道作『變［HEN］』中，除了乳首殘像之外，您似乎還嘗試了許多原創的表現手法。請問能分享一下您創作這些新表現的契機嗎？

奧 關於乳首殘像的部分，主要是因為我在過去的漫畫中很少看到能表現乳房搖晃感的表現法。也就是能表現出胸部變形，朝移動方向搖擺的那種技巧。所以，我就開始思考，究竟該怎麼做才能使胸部在運動時有重量感呢？在胸部搖擺的部位加上漫畫中常用的動線雖然也是一種方法，但那種表現法感覺以前的漫畫中應該都用過了，所以我才想到用乳頭的網點表現移動的軌跡。讓乳頭像光軌一樣留下殘影，我的腦海突然冒出這樣的想法，於是就這麼拿來用了。

乳首殘像是在截稿日前的水深火熱中誕生的

——這種方法，可以更清楚地表現出乳頭從A點移動到B點的過程呢。

奧　是啊。不過，其實我當時沒想那麼多，純粹是憑下筆時的感覺在畫而已。

——您的意思是，這不是經過長時間精打細磨出來的東西，更像是偶然誕生的傑作嗎？

奧　關於出道作，起初我是一頁一頁精塗細描的。

但隨著截稿期一天天逼近，儘管前半部畫得非常仔細，可剩下的一半卻必須在三天內全部完稿，而這個乳首殘像的分鏡是非常後面的部分，所以其實是在最後三天才畫出來的。差不多是急就章下硬擠出來的東西。連沾水筆也沒有用。由於截稿期限非常緊迫，印象中連主線也是用代針筆畫的。

網點的部分也幾乎沒有用到漸層，就是一路瘋狂飆車，最後只有這個乳首殘像的地方不想太草率，經

過各種嘗試錯誤後才好不容易趕了出來。真的是全憑當下的感覺而已。當然那時也沒想到這種表現竟然會受到這麼多關注。這部作品剛得獎的時候明明還沒什麼熱度，但後來連載了一陣子後，我透過認識的人找了某位在成人漫畫界活躍的助手來幫忙。

結果那個人告訴我，「哎呀～奧老師您的這種表現手法，現在我們成人漫畫界裡面大家都在用呢～」。當時我才第一次知道這件事，嚇了一大跳。因為我完全沒想到這技法居然會這麼流行。

——如今真的是眾人皆知的表現，不過或許很多人連這最初是奧老師帶頭使用的也不曉得。

奧　我想也是。大概一個模仿一個，到最後誰也搞不清楚誰模仿誰了吧？話說回來，誰是第一個使用的一點也不重要。不過，在我看來卻覺得很不可思議。沒想到我一時興起想到的表現，居然會在跟我待的漫畫領域稍有不同的地方變得這麼流行。

——比起自己苦苦鑽研出的技巧，居然是在火燒屁股時臨時想到的表現，在其他的業界成為名留青史

的藝術表現，變得這麼流行。就像這種感覺吧？

奧　能不能名留青史倒還不知道就是了（笑），但確實感覺相當不可思議。

在故事上也想做「沒人做過的」

——我記得老師您自己也曾公開說過，自己的作品受到大友克洋很大的影響，尤其是早期的作品，是這樣嗎？

奧　是的，大友克洋老師在當時創造了許多沒有人嘗試過的表現，而我也非常憧憬並想效仿他的精神。所以，我的出道作也像大友老師一樣，想盡可能加入各種以前沒有人用過的表現，並做了許多的嘗試。但結果卻只有一種（乳首殘像）留了下來（笑）。

——不過就結果來說，我認為正是因為老師那種「我想做點沒人做過的事！」的熱情，才有了乳首殘像的誕生。

奧　無論是藝術表現，還是內容的部分，我都是以「過去沒有人做過」為原則。這部作品（『變[HEN]』）描述的是男孩子意外轉換了性別的故事，性轉換本身是過去的漫畫中也常常使用的題材，但我想畫的不是一夕間突然轉換，而是像疾病般隨著時間慢慢轉變的故事。就像電影『變蠅人』一樣，主角一點一點變成女孩子的過程，當時我想畫的是這種從來沒有人畫過的性轉換情節。不過，最後留在大家記憶裡的只有殘像而已……。

——不不不，我認為「從來沒有人做過」這個主題本身，就已經是老師您的作品共通的主題了。『變』是在青年雜誌上描寫同性之愛，『01 ZERO ONE』（一九九，集英社）和『GANTZ』則是積極地使用CG動畫。就這層意義上，老師您所創造的各種表現，都是因為有這種挑戰精神才會誕生的。

不擅長一直使用相同的表現

——關於『乳首殘像』，我調查了一下身為發明者的您實際使用的次數，卻發現好像意外地少；也許在調查過程中有疏忽漏掉的幾個，但就我個人的調查竟然連十次也不到。

奧　的確，或許不怎麼多也說不定。因為我這個人其實滿喜新厭舊的，所以不太擅長持續使用同一種表現。

——在『ＧＡＮＴＺ』中使用的這張乳首殘像，乳房甚至用了左右不對稱的搖晃方式，這種手法在成人漫畫圈中也是非常嶄新的表現，更別說在一般雜誌上幾乎看不到。還有，『忘憂草的溫柔』中所用的殘影，不同於過去所用的漸層殘影，而是用斜線來表現殘影呢。

奧　啊啊，原來如此，你是說那個啊！其實我在畫的時候沒有特別思考過。我在畫這幾張時大概也是憑下筆時的感覺在畫的（笑）。

——另外雖然是我個人的分析，不過乳首殘像法的乳頭移動距離非常清楚明瞭，所以比以前的乳房搖晃表現更能看出動感。就這層意義來說，對巨乳愛好者而言，是相當偉大的發明。

奧　原來是這樣子嗎？謝謝你的讚美（笑）。

在峰不二子身上領會「原來乳房可以畫得這麼大啊！」

——說起奧老師，好比乳首殘像也是，感覺您對巨乳的表現有非常強烈的堅持。

奧　的確，因為我從很小的時候開始就是個乳房愛好者！

——不過，在老師剛出道的一九八八年時，一般誌的漫畫作品應該還很少有巨乳角色。就連在寫真雜誌界，Yellow Cab（日本有名的巨乳女藝人事務所）等事務所也是一九九〇年後才開始抬頭；成人漫畫界也很少巨乳漫畫才對。今天我也帶了一份資

料，是老師您出道那年一九八八年八月份的『ペンギンクラブ』（辰巳出版）。

奧 啊，是飛龍（亂）老師！我啊，以前跟飛龍老師一起在山本直樹老師下面當過助手，真懷念哪（仔細翻閱著雜誌）。這時期的漫畫的確都還稱不上巨乳呢。

——我重新複習過『變』後不禁有種感覺，老師的巨乳表現，即使跟成人漫畫相比，也彷彿領先了整整十年。沒想到居然會刊載在一般雜誌上，真是令人驚訝。

奧 其實那個年代已經誕生過不少大胸部的動漫角色。說起胸部的話，尤其是我小時候看的『魯邦三世』中的峰不二子，對我的影響最深。啊啊，原來胸部可以畫得這麼大啊！我當時忍不住震撼。於是，由於我之前幾乎沒有畫過那種胸部，因此就試著畫了一次。結果沒想到畫起來竟然這麼快樂、這麼愉悅。所以從那之後我就開始各種嘗試，並比較其他人畫的各式各樣的胸部後，開始覺得好像少了

點什麼，總覺得這些胸部看起來硬硬的。

——儘管很大，不過感覺卻像皮球一樣。

奧 後來我愈看愈不滿意，便決定要畫出兼具重量感和柔軟度的乳房，做了非常多的實驗。我的出道作中應該也有不少嘗試失敗的結果。

——老師筆下的乳房質感真的非常柔軟。無論成人漫畫界還是寫真雜誌界，都是在九○年代初期才迎來巨乳化風潮，但當時大家所畫的乳房質感都還很僵硬。

奧 我腦中想像的乳房，應該是像裝滿水的氣球一樣。所以我在下筆時會想像裝水的氣球動起來會是什麼感覺，進行各式各樣的模擬。雖然柔軟，卻富有重量，我在作畫時會特別留意這個部分。

——真的很有真實感。尤其是仰躺時的胸部，會跟真實的乳房一樣往兩側垂的部分。

奧 就是說啊！！因為當時都沒有人這樣畫，讓我忍不住納悶為什麼大家都不在乎這種細節呢？感覺當時的漫畫對乳房表現好像都不太講究，所以我才想

既然如此，那我就在這部分下點工夫吧。

（收錄於二〇一四年五月）

奧浩哉持續進化的乳首殘像

一如訪談中所述，奧浩哉使用過的乳首殘像次數，即使算進所有作品也不滿十次，並沒有把自己創造的技法當成商標大量使用。一方面是由於奧浩哉連載的都是刊登在一般向雜誌上的作品，而不是成人向的成人漫畫，但更重要的原因是，奧浩哉本人在被助手指出前，完全沒有意識到自己是乳首殘像的發明者。如此一來，自然也不會把那種表現技法當成「自己的東西」，刻意地使用。奧浩哉的興趣是發掘新的表現，並在自己的作品中創造新的點子，不太執著於某種固定的表現。考慮這幾點後，便可理解他為何不常使用「乳首殘像」的表現了。

當然，他身為一位作家，也從來沒有忘記要不斷進化自己創造的表現。在『GANTZ』中，他用極高的技術描繪了「非對稱乳首殘像」——左右乳房的搖擺恰好錯開半個波長，一種在成人漫畫界也極少看到的技法；而在『忘憂草的溫柔』（二〇〇六，集英社）中，他沒有使用網點，而是用重疊的細線創造了「斜線式殘像表現」。不只是表現的「發明專利」，他更自己提出了「新型專利」，並替自己訂下用過一次的表現便不再使用第二次的使用規則，讓人感覺到其身為創作者的矜持。

在前章巨乳的部分也稍有提及，曾公開表明自己是個巨乳愛好者的奧浩哉，對於過去未曾有人用過的表現——尤其是在乳房方面——非常講究。他不滿於只是作為一種記號，被嚴重變形而脫離真實的乳房，認為既然如此只能靠自己來改變，一直在創作之路上追求乳房的豐潤和柔軟。

或許正是奧浩哉對乳房的愛，以及那無與倫比的表現力，才成就了這項偉大發明吧。

那麼接下來，我們要介紹另一位乳首殘像的發明者。うたたねひろゆき。這位作家以『天獄』、『羽翼天使』等代表作為人所知，特別是其纖細的筆觸和女體的曲線頗受好評，以筆下人物的妖豔美感擄獲了眾多粉絲。雖然近年主要活躍在一般雜誌和同人活動上，但うたたね氏最早其實是以美少女漫畫在成人領域出道的。不同於過往美少女漫畫中的人物，以貼近現實的頭身比、纖細而美麗的線條、以及壓倒性的畫工，一夕之間使うたたね氏成為人氣作家的第一部單行本『COUNT DOWN』（富士美出版），不僅至今已超過四十刷，甚至還有印刷廠的原版因短時間內增刷太多次而毀損的趣聞。

而在『COUNT DOWN』中收錄的「誘惑について（關於誘惑）」這部作品中，已可清楚看到「乳首殘像」的技法【圖2-15】。うたたね流的「乳首殘像」的特徵，比起明確的軌跡，更在於運用當時種種類逐漸增加的漸層網點的刮削、重疊等技法，去表現乳頭的搖晃。在表現激烈搖晃感的同時，保留了乳頭美感的殘影技法，可說是非常嶄新。有如車尾燈的殘影般徐徐消褪的乳頭曲線，甚至能使人產生佗寂感。

うたたねひろゆき最早刊登在商業誌上的「乳首殘像」作品，是刊載於其同人誌再版選集『TEA TIME 6』

2-15. うたたねひろゆき『COUNT DOWN』。
1992，富士美出版

（一九八九，白夜書房）上的「MIRROR」【圖2-16】。詳細的內容會在下一節的訪談中詳述，不過該選集中唯有「MIRROR」不是重新收錄的舊作，而是在這本選集才初次問世的新作。うたたねひろゆき在這部作品之前，便已在同人誌作品中畫過「乳首殘像」，其原稿大約是在一九八八年左右完成的。可以說完全跟奧浩哉是同一時期。而且，うたたねひろゆき也跟奧浩哉一樣，幾乎是在出道時就完成了這項技法。

奧浩哉的乳首殘像，是為了尋找新的巨乳搖晃動線和表現，在截稿前夕的緊迫時刻中誕生的。那麼，うたたねひろゆき的乳首殘像又是在何種背景下出現的呢？

2-16. うたたねひろゆき『MIRROR』。
1989，白夜書房

F

E

G

「『質感』對我而言
是最重要的」

E. 出自選集『TEA TIME 5』
1988，白夜書房。うたたねひろゆ
き『暴れん坊少年（暴坊少年）』

F. うたたねひろゆき『COUNT
DOWN』1992，富士美出版／對臀
部的講究

G. うたたねひろゆき『羽翼天使』
第9卷。2005，講談社／運用了漸
層網點的乳首殘像

INTERVIEW
うたたねひろゆき

PROFILE: うたたねひろゆき（Utatane Hiroyuki）

另一個筆名為わたぬきほづみ（Watanuki Hodumi）。兩個筆名分別可寫成漢字
的「一二三四五」和「四月一日八月一日」。1988年於白夜書房出版的成人漫畫
選集『TEA TIME 5』第一次商業出道。爾後曾就職一段時間，但因興趣不合而離
職，上京後開始正式以職業漫畫家身分活動。第一部單行本『COUNT DOWN』
（富士美出版）便大熱賣。此後一邊從事同人活動，一邊在一般雜誌上展開連載。
創作領域不限於漫畫，也參與插畫、動畫、遊戲等領域之創作。

——請問うたたね老師是出於何種因緣而想到乳首殘像的呢。

うたたね　按照時間順序來說，刊載在『TEA TIME 5』（一九八八，白夜書房）這本同人誌選集上的「暴れん坊少年」這部作品，是我在成人漫畫界的出道作；但其實這部作品本來是要收錄在預定於同年九月上市的『バナナキッズ（Banana Kids）』（白夜書房）這部選集上，所以當年的六月和七月我就如火如荼地在準備。結果，沒想到『バナナキッズ』卻突然決定休刊，完成的原稿一下子不知道該刊在哪裡，只好收錄在年末上市的『TEA TIME 5』上。所以才會發生同人誌選集中，卻收錄了一本非同人誌漫畫的奇怪情況。因為當時這兩本雜誌的編輯都是在同人界十分活躍的戶山優先生，看在我正處出道前夕，他便幫了我一把。

——所以說實際上這部作品更早之前就完成了。老師您的初期作品發表的時序一直都不太好查，這下總算清楚多了。

うたたね　不過只要有在雜誌上刊登就算出道，還是受邀刊載才算出道，定義不同的話答案可能也有所不同。但成人系的出道作，我個人認為應該是「暴れん坊少年」沒錯。只是在那部作品刊載的兩年前，我在小學館投稿的作品就已經得獎刊載在雜誌過了。我的同人活動開始得很晚，大概是在大學二年級的時候。而當時一位社團的學長正在社外製作「蘇聯軍事研究同人誌」（笑）。

在我參加前的上一期作品中，奧田ひとし老師就曾實驗性地畫過俗稱的美少女系封面；於是到了下一期時，他抱著半惡搞的想法，想用個比上期更色情的封面，結果才找上了我。我替那系列同人誌畫過好幾幅插畫。不瞞你說，那幾張插畫也有刊載在『COUNT DOWN』的目錄和卷尾【圖2-17】。

原本這個趴在地上的女孩子屁股後面，還畫著蘇聯國旗呢。

——的確，那部分因為大人的理由，不刪掉可不

CONTENTS

2-17. うたたねひろゆき『COUNT DOWN』1992，富士美出版／自「ソ連の軍事研究同人誌」重新收錄插圖

行。

うたたね　後來，「聽說」那本同人誌偶然被編輯先生（戶山氏）看到後，他就決定來邀請我在雜誌上出道。之所以說「聽說」，是因為那個邀請最後沒有送到我這裡，就中途被取消了。而我後來才知道那件事。當時我原本沒什麼興趣要畫成人的東西，但知道這件事後反而被激起鬥志，決定「那我就畫給你看啊！」（笑）。要是當時他直接來拜託我畫成人漫畫，我說不定會回絕呢。

——但話說回來，幾乎算是處女作的作品，竟然就有這麼高的水準……我也很清楚那年代的同人誌水準，因此非常了解老師的作畫品質究竟有多麼領先時代潮流。

うたたね　不過，包含前面說的投稿作品在內，其實我在出道前就有畫過一些漫畫了。大學二年級後，我以客座作家的身份替友人的同人誌畫過三篇漫畫，但其中一本因為其他人都趕不上稿期，結果變成了個人誌。是本封面出自別人之手，裡面卻全部都是我的作品的奇怪同人誌。而那本同人誌最後在MGM（創作漫畫同人誌即賣會）上販售。應該是那一次吧，我們的隔壁剛好就是『名偵探柯南』的青山剛昌老師。

從士郎正宗的網點質感到乳頭表現的飛躍

うたたね　然後，關於漫畫技術的部分，應該是在

我進大學前？士郎正宗老師開始採用某種以網點表現精緻質感的技法。在那之前的漫畫，網點大都是用來表現花紋和陰影，但是士郎正宗老師卻用網點表現出了物體的質感。

——從『蘋果核戰』時期開始，士郎正宗老師的作畫質感就高得超乎尋常呢。

うたたね　『蘋果核戰』（一九八五，青心社）的第一集真的給我帶來很大的衝擊。我在考大學的時候離鄉背景到東京後做的第一件事，就是到「漫畫之森」的新宿分店，參觀士郎正宗老師的原畫展。那場展覽在我心中留下最強的印象，就是老師「運用網點的技巧太厲害了」。然後，在那之後差不多過了兩年，荻原一至老師的『BASTARD!!—暗黑破壞神—』（一九八八，集英社）就開始連載。荻原老師的網點技巧也一樣相當厲害，而且感覺比以前的作品更多了點洗鍊。還有，差不多就在同一時期，漸層網點開始流行起來。在那之前漸層網點用得比較好，有表現出質感的作品，大概就只有『超

人洛克』（聖悠紀／一九六七～）中的宇宙船而已。

雖然當時大部分網點都是用在陰影之類的表現，不過我的內心卻已開始想像漸層網點的各種可能性。如果運用得當的話，說不定還能表現出「重影」的效果。

——因為漸層網點有濃淡之分，搞不好能表現出逼真的重影效果。

うたたね　最初我只是單純覺得貼在乳頭上說不定很有趣。因為乳頭是曲面，所以上下面的顏色照理來說會不一樣。我當時最常使用的，應該是IC網點430號。那是一種很細的帶狀漸層網點，當時因為精度比較低，所以跟其他型號的網點相比，這種網點的濃淡變化很大。MAXON的話應該稍微平滑一點。總之，我就想說用這種濃淡差較大的漸層來貼乳頭。因為曲面的轉彎處陰影最濃，所以我就用了漸層網點上較濃的部分。然後，在割掉多餘的部分時，我突然想到如果貼得更大片點，不就能

做出殘影了嗎？這就是我最初想到這種表現法的契機。

——原來如此，奧浩哉老師是為了表現巨乳的搖晃感而想到殘影技法的，而うたたね老師您則是因為想運用漸層網點的質感，才摸索出乳首殘像的啊。

的確，うたたね老師您除了殘影之外，也常常運用漸層網點來表現乳頭。不過話說回來，當時在乳頭上加上高光的技法應該還很少才對。

うたたね　的確，即使有運用刮網的技巧，不過多半也是用在普通網點上。但用漸層網點才能製造「質感」。對我來說「質感」是最重要的。

——由於漸層網點的多樣性，因此質感的表現方法也充滿變化。例如士郎正宗老師主要是用來表現機械的部分，相對地うたたね老師您則是把漸層網點運用在人類身上。

うたたね　因為當時刮網技巧還沒什麼人研究，像是荻原一至老師的交叉網點的模糊效果就處理得不太好。以前人物肌膚交接的暗色部常常用疊網點的方式來表現，但如果處理不好反而會讓畫面看起來髒髒的。因為我不想犯下那種錯誤，所以才想到，如果用漸層網點不就能簡單解決這問題了嗎？

——原來如此！所以乳首殘像是為了更好地發揮漸層網點的質感才誕生的啊。

うたたね　除了乳首殘像外，我在畫臀部正面的時候也會有意識地運用漸層網點。當時好像還沒有什麼專門從正面描繪臀部的表現。就是能從三角地帶隱約看見的那部分。我在畫那個的時候下了不少工夫。我常常納悶那個部位明明很性感，為什麼大家都不畫呢（笑）。

（收錄於二〇一四年七月）

兩人的「乳首殘像」是同一種殘像嗎

結束採訪後，筆者感覺自己就像親眼見證了奧浩哉和うたたねひろゆき兩人發現乳首殘像的歷史瞬間，不禁有股強烈的感動。

從兩人的訪談中揭露了一件事，那就是兩人雖然都是憑自己的努力摸索出「乳首殘像」的，但摸索的途徑、著眼點卻完全不一樣。奧浩哉是為了尋找讓巨乳搖晃起來更真實的新動線才想到「乳首殘像」。うたたね則是為了運用漸層網點的可能性，讓乳頭的質感看起來更美而想出「乳首殘像」。這個差異著實令人深感興趣。

對於兩人的發現，筆者原本曾懷疑兩人可能曾以某種形式見過彼此的作品，並明確又或是無意識地從另一方的作品得到啟發。然而，這個懷疑最後在好的意義上被推翻了。因為兩人都是在自己剛出道的時候就運用了這種表現，而且從實際的創作時間點來看，他們都不可能先看過對方的作品。由此可以確定，這兩位作家真的是出於偶然，同時得到天啟而創造了「乳首殘像」，都是完全的原創者。

筆者在二〇〇八年時，曾（主要以網路）追蹤過奧浩哉氏的「乳首殘像」，並寫成紀錄。也許是因為那時的影響，筆者一直以為「乳首殘像」的發明是奧浩哉氏一人完成的偉業。但透過這次取材，筆者確認了「乳首殘像」的發現，是奧浩哉和うたたねひろゆき兩位作家幾乎在同時期創造的。所以筆者在此認定，這兩位都是「乳首殘像」的孕育者。

漫畫表現發明者的兩個煩惱

發明「乳首殘像」的奧浩哉和うたたねひろゆき兩人都說，自己在之後的作品中使用這項表現的次數並不多。這一方面是出於不滿足現狀、時時追求新表現的作家的傲骨；另一方面，也意味著他們沒有停留在追求特定身體部位的表現，想要挖掘出漫畫這種表現手段的全部潛力，抓住讀者的態度。一如活在泡沫經濟期的日本人，感覺不到自己泡沫經濟的存在一樣，兩人當時大概也未曾有過「我終於發現『乳首殘像』了！」的想法。這終究只是為了「畫出好看漫畫」而在半偶然下誕生的產物，只是後來被人們視為漫畫表現中的重要發明罷了。

事實上，奧浩哉本人在知道自己發明的「乳首殘像」表現紅起來後，曾在『GANTZ』第五集的卷末說過他其實並不太開心。

「後來被我身邊的作家們津津樂道的，就只有這項技法而已。這是一種用乳頭的殘影軌跡表現胸部搖晃感的技法，後來在成人漫畫等領域，很多作家也都開始模仿。大家大概都是在不知情的情況下拿過去用的吧。總之畫完這部作品後，每個人見到我就只會『胸部長胸部短』地說個不停，讓我感到有點失望。　奧浩哉」

（『ＧＡＮＴＺ』第五卷，集英社，二〇〇二）

身為一名作家，自己最希望被別人注意到的部分沒人注意，反倒是其他的地方受到關注，那感覺想必不會太好吧。

うたたねひろゆき也）一樣，比起「乳首殘像」，對於當初下了最多工夫的「尻臀（屁股左右兩邊最多肉的部分）」表現，直至今日都未受到太多稱讚這件事感到有些納悶。事實上，觀察うたたね後來的作品，可以看出比起乳搖的表現，豐滿漂亮的臀部表現遠遠下了更多工夫。雖然在『COUNT DOWN』以後，うたたね多半在一般雜誌上活動，因此變得較少直接描繪成人元素，但うたたね的「乳首殘像」從頭到尾就只在『羽翼天使』中使用過數次而已。

雖然會因人而異，但在藝術表現領域，新「發明」帶來的衝擊愈大，就愈容易束縛發明者，帶來眾多苦惱。應該也有不少因為大家都只注意到特定的表現，忽略了作品的整體和本質，結果除了特定表現外誰都不記得該作家創作過什麼的例子吧。此外，也有偏離發明者最初的意圖，只有被曲解的變異版本獨自傳開的例子。也許作家在發明一種藝術表現的同時，便必須時刻面對如何擺脫自身發明的課題。尤其是在還沒有其他武器的新人時期更是如此。

漫畫的表現技法在誕生之後，尤其是為業界帶來巨大衝擊的表現，隨著愈多作家受到影響、擴散愈廣，便會在不知不覺間變成作家與讀者共同的財產，出現表現的普遍化＝「記號化」。在這個過程中，原本的表現會不斷變化、進化，連最初的意義也會慢慢改變。一如「乳首殘像」，其發明者和因為用了這種表現而成名的作家，或許都曾因為自己想傳達的意圖和讀者的理解相異而深受煩惱。所有藝術表現都會面對「記號化」帶來的好處和壞處。而這也是本書的副主題。

「乳首殘像」的空白期

起源於一九八八年的「乳首殘像」表現，要說是否剛誕生時便在成人漫畫界一口氣擴散，成為成人漫畫表現的主流，倒也不是那麼回事。「乳首殘像」起源於一九八八年這點，目前幾乎已經確定。因此筆者認為，只要仔細調查該年後發表的成人漫畫作品，應該就能自然掌握其擴散的軌跡。然而，結果卻出乎筆者的預想，直到一九九三年之前，幾乎找不到「乳首殘像」的蹤跡。

乳房的搖晃還是一樣停留在「poyonpoyon」、「burunburun」，完全沒有殘影的跡象。這到底是怎麼回事呢。這「空白的四年」，可說是「乳首殘像」歷史的最大謎團。

導致這段空窗期的原因，筆者心中有兩個假說。首先第一個假說，是「乳首殘像」出現後，剛好遇上九〇年代初期的「巨乳」浪潮。我們在前一章說過，這個浪潮雖然是以寫真雜誌、成人影片為流行中心，但其餘波也流到了以青年雜誌和成人雜誌為主的漫畫界。現在提到「巨乳」，大家馬上就會想到豐滿澎湃的胸部在眼前搖晃；但在當時的漫畫圈，這份慾望還沒有浮上表面。換言之，創作者的精力幾乎都放在如何表現巨乳本身，而讀者則光是看到巨乳就已心滿意足了。當然也不儘管兩邊的內心應該也很想看到巨乳搖晃起來的模樣，但大概還沒有那麼強烈的欲求。當然也不是完全沒有像奧浩哉那樣，想要為巨乳添加更多質感、動感的真愛作家，不過時代或許還太早了一點。也許那個時期，更重要的是讓世間習慣巨乳的存在吧。

而第二個假說（這個或許更加可信）。九〇年代初期，雖然是巨乳誕生的時代，可同時也是

100

成人漫畫寒冬期的開始。受到俗稱的「宮崎勤事件」的影響，少年、青年系漫畫中過度的性描寫受到很嚴屬的檢視和規範。而在成人系的黃漫誌界，很多出版社編輯也要求作家要盡量減少漫畫中的「成人要素」。明明是成人漫畫卻不能畫成人元素，這段時間對黃漫界可說是一段非常艱難的時期。隨著巨乳的風潮到來，成人漫畫界本該迎來「乳首殘像」爆發性的傳播，卻因為這事件而在爆發前先遭到重挫。成人漫畫界當然也存在想挑戰新藝術表現的志氣。然而或許是由於當時的成人作家，都把全副精力放在思考如何創作沒有成人要素的成人漫畫，所以才被奪走了創意的動力，導致這波傳播一口氣減速。

這個時期，整個成人漫畫界都只想著要如何低調地避過風頭，採取在管制的尖峰期過去前，盡量避免引起任何注目的戰略吧。在那種環境下，新的藝術表現恐怕很難傳播。然後等到管制逐漸冷卻，從俗稱「成人漫畫泡沫期」的一九九三年開始，「乳首殘像」表現才一口氣大幅增加。這麼推論應該是最合理自然的吧。

另一方面，在不屬於成人領域的少年、青年漫畫界，「乳首殘像」別說傳播了，根本連表現本身都看不到半點影子。奧浩哉在一般青年誌上創造的這劃時代表現技法，在此後的青年雜誌中，除了奧浩哉在自己的作品中使用過外，根據筆者的調查，九〇年代作品中就只有在『烙印勇士』（三浦建太郎／一九八九～白泉社）第七卷，夏洛特的床戲中出現過而

2-18. 三浦建太郎『烙印勇士』第七卷。1995，白泉社

【圖2-18】。「乳首殘像」雖然發祥於一般雜誌，卻沒有在一般雜誌上普及，反而進化成一種成人漫畫特有的表現。如此思考，「乳首殘像」確實脫離了原創者，獨自走出了一條特別的進化之路。

「乳首殘像」的快速膨脹

接著終於到了「乳首殘像」復活，席捲整個成人漫畫界的時代。具體來說大約是從一九九三年開始慢慢萌芽，然後在九五年左右出現大爆發。很明顯是多點同時爆發的「乳首殘像」表現，在各大成人雜誌上愈來愈常出現。初期的「乳首殘像」或許是還沒有光靠殘影表現一切的自信，所以除了「乳首殘像」之外，大多都還搭配著古典的「ぷるん（purun）」、「ぶるん（burun）」等擬音。即使如此，也絕不是單調一致，可以看到作家們試圖表現出只屬於自己的「乳首殘像」的用心。因為是流行初期，所以大家都還在嘗試和犯錯，從這段時間到後來固定於特定表現方向的「固著期」，在某種意義上也是表現最自由的時期。

例如不是用模糊，而是整個輪廓都留下殘影的種類【圖2-19】；乳頭相對清晰，只在兩點間補上殘影線的種類【圖2-20～21】；還有想法十分嶄新的貧乳與殘影的結合【圖2-22】。雖然貧乳不會搖，但利用上半身反弓所造成的移動殘影來提升乳頭的存在感，並表現身體搖動的動感。而且早在這個時期，就已經可以見到早期的「非對稱乳首殘像」【圖2-23～24】。實際上，乳房的晃動型態比人們想像得更加自由。總是朝同一方向搖動的「乳首殘像」已經太老套了，應該讓乳房更自

2-22. 江川廣實『BATH COMMUNICATION』。
1995，Mediax

2-19. 亞朧麗『VIVID FANTASY』。
1993，Mediax

2-23. DISTANCE『HAPPY BIRTHDAY TO MY GIRL』。
1994，法蘭西書院

2-20. 天國十一郎（Heaven-11）『地獄絵師 お炎 千
秋楽（地獄畫師阿炎 千秋樂）』。1993，白夜書房

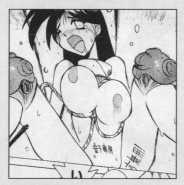

2-24. 道滿晴明『愛のために（為了愛）』。
1995，HIT出版社

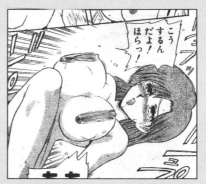

2-21. 飛龍亂『SOAP』。1994，辰巳出版

由地搖動！雖然作家們實際的心思只能憑空想像，但其中最有元氣的，都是原本就擅長巨乳系漫畫的作家。就像如魚得水般，他們開始讓巨乳搖得更加激烈、表現得更富動感。諸如時坂夢戲【圖2-25】、まいなあぽおい【圖2-26】、琴吹かづき【圖2-27】、友永和、あうら聖兒【圖2-28】、米倉けんご【圖2-29】等，眾多的巨乳作家，就像是得到了全新的武器，開始生龍活虎地揮舞畫筆。

一手建立了水球乳房時代的巨乳作家第一人，同時也是童顏巨乳的開山祖、わたなべわたる也在此時期加入了「乳首殘像」的陣營【圖2-30】。吸收了新文化、開花結果後，時代一口氣踏入了「乳首殘像」的維新。

在一九八八年發明的這項表現，經歷了大約四年的空白期後，宛如隔代遺傳般，突然降臨在成人漫畫界。前面筆者提到這段空窗期的原因，可能是因為受到管制而壓抑了藝術表現；但或許正是因為這段時期的壓抑，漫畫界才得以積蓄能量，在成人漫畫泡沫期一口氣大爆發。

不過，此處最大的問題在於，奧浩哉和うたたねひろゆき發明的「乳首殘像」表現，跟成人漫畫泡沫期的快速增長中崛起的「乳首殘像」，究竟有沒有血緣關係（＝確實是因為受到二人的影響，繼承下來的表現）。雖說是空白的四年，但這四年倒也不完全處於「無」的狀態。也許日後我們可以透過某些尚未被發現的作品，找出兩者繼承的部分；但在目前，至少在商業漫畫的範圍內仍找不到明確的繼承痕跡，只能說是尚在調查中的狀態。儘管筆者個人相信，就算沒有受到先人作品的啟發而跟著嘗試挑戰這種明白的繼承關係，但後來的作家至少應在潛意識層面多少受過影響；即便是在這空白的四年間，兩人發明的「乳首殘像」就像潛藏在暗中的反抗軍，一直在等待著現身的時機。不過在研究時最忌諱受私情影響，因此筆者未來將會繼續調查下去。

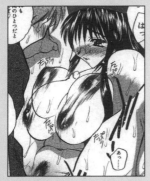

2-28. あうら聖児『妹・プレイ（妹play）』。
2002，法蘭西書院

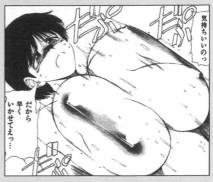

2-25. 時坂夢戲『乳漫』。1997，WANIMAGAZINE社

2-29. 米倉けんご『私立星之端學園 戀愛!
專科』。1998，Mediax

2-26. まいなぁぼぃい『景子先生の秘密特訓（景子老師的
祕密特訓）』。1999，法蘭西書院

2-30. わたなべわたる『ママにドッキン
（讓媽媽嚇一跳）』。2001，桃園書房

2-27. 琴吹かづき『NIGHT VISITOR』。
1993，司書房

「乳首殘像」的新進化

進入二○○○年後，「乳首殘像」又產生了更進一步的演化。在此之前的殘像，姑且還算勉強遵守著現實的物理法則。然而，二十一世紀後，乳搖終於超越了光速，拋棄物理法則朝科幻的舞台邁進。乳首殘像不再只有車尾燈型，還出現了如玻璃紙般帶有空氣感的殘像【圖2-31】；不是整個乳頭，而是只有最前端部分留下曳影，更加強調乳頭尖端存在的殘像【圖2-32～34】；以及明明藏在衣物底下，仍無法阻止乳搖表現的「著衣乳首殘像」等，各種在質感上付出許多苦工的亞種。此外，還有不只是表現性愛時的激烈搖晃，更能捕捉被封鎖在衣物內的巨乳破衣而出瞬間的「彈出型乳首殘像」等【圖2-35～37】，依照使用情境開發出各種全新的種類。像是與乳交頻率同步的「乳交乳首殘像」【圖2-38】；顛覆了乳搖只會縱向搖擺常識的「橫搖式乳首殘像」；殘影的軌跡略呈橢圓狀的「旋轉式乳首殘像」【圖2-39】。作家們相信著乳搖存在的各種可能性，並努力去實現它們。而其中最顯著的進化，則是「乳首殘像」的高速化。更加劇烈、更加快速、更加強力，就像國民體育大會的宣傳標語一樣，殘影也開始有了目標。原本只有上下兩個部分的殘影，因為太過快速，開始出現三道、四道、甚至更多的乳房重影，最終甚至超級賽亞人化，邁向同時有上下左右四道乳房殘影的「四點殘像」【圖2-40～45】。甚至出現把巨乳當成沙包玩弄而產生的「沙包式殘像」【圖2-46】；以及殘影分裂得太多，看起來就像影分身一樣讓人忘記原本長什麼樣的「忍者乳首殘像」【圖2-47～48】，簡直是無法無天的狀態。我們在最開頭介紹過的「乳首殘像

拳」這個名詞，或許正是用來調侃該時期的狀態也說不定。到了這種地步，即使說乳首殘像已經演化成「乳房可能存在於此處」這種只能用量子力學之存在機率來解釋的「薛丁格的乳首殘像」也不為過。就像這樣，「乳首殘像」為了追求嶄新表現而變化最快的，正是進入千禧年後的這十年。

回歸故鄉，並進軍其他領域的「乳首殘像」

在九〇年代的成人漫畫圈，巨乳作家的頭銜本身就是一種賣點。但是到了近年，由於表現和性癖的成長幅度之大，光靠巨乳當賣點已經很難形成自己的特色。成人漫畫領域整體的綜合畫力水準提升，熱門類別內的競爭愈發激烈，則使這種現象更加明顯。這意味巨乳成為理所當然的時代已經到來，甚至連「乳首殘像」都已定型為一種任誰都會用的表現。「乳首殘像」的傳播和擴散面雖然達到了一定的成就，但在進化、變化面上卻也稍微出現鈍化的跡象。

那麼「乳首殘像」在成人漫畫圈已經退流行，開始失去存在感了嗎？這倒也不是。相反地，「乳首殘像」表現，終於超越了成人漫畫的領域，開始朝嶄新的疆界邁進。這個在一般雜誌上誕生的表現，在成人漫畫這個最適合生長的沃土成長後，再次朝包含一般雜誌在內的其他領域進軍。

接著讓我們來看看「乳首殘像」中的突變亞種——在劇畫場景中出現的特殊進化例吧。話說回來，色情劇畫中真的能看到「乳首殘像」嗎？所謂的「乳首殘像」，就是現實中不可能出現，在人們的想像和妄想中被誇張化的漫畫式手法，一般來說應該不適合追求寫實感的劇畫系畫風。

2-34. 上向だい『ゲームもリアルも近親相姦
（遊戲和現實都近親相姦）』。2017，GOT

2-31. 桂よしひろ『ぼくの背後靈？
（我的背後靈？）』。2013，Coremagazine

2-32. 綾枷ちよこ『ご契約はこちらです！
（請在這裡簽約！）』。2012，Coremagazine

2-39. さいやずみ『逆レイプサロン
（逆推沙龍）』。2017，ティーアイネット

2-33. ラチェフ『空手姉ちゃん悶絶睡眠組手
（空手道姊姊悶絶組手）』。2016，Angel出版社

2-38. 黑荒馬雙海『殘香』。
1999，法蘭西書院

2-36. URAN『彼女は常時発情中（隨時發情的女友）』。
2011，Coremagazine

2-35. 椿屋めぐる『ミルキークイーン（Milky Queen）』。
2014，一水社

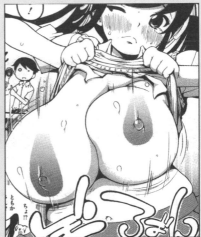

2-37. 奴隷ジャッキー『兄＜妹？』。
2010，Coremagazine

2-43. 野良黒ネロ『遠い日の約束（遙遠的約定）』。
2007，Coremagazine

2-40. 天太郎『METAMO SISTER』。
2012，Coremagazine

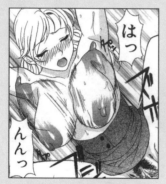

2-44. 神楽雄隆丸『最終彼氏談義
（最終男友講義）』。2003，茜新社

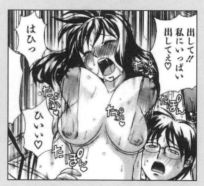

2-41. たかのゆき『にこたまに（NIKOTAMANI）』。
2006，HIT出版社

2-45. 奴隷ジャッキー『まぐにちゅーど10.0
（震度10.0）』。2010，Coremagazine

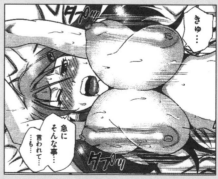

2-42. DISTANCE『HHH』。2009，Coremagazine

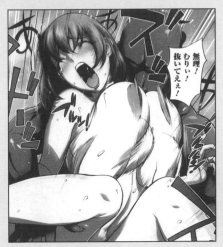

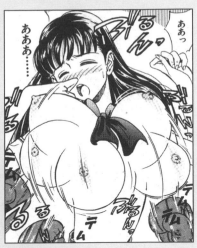

2-47. 蒟吉人『ねとられ乳ヒロイン（NTR乳女主）』。2014，一水社

2-46. 桜木千年『RUSH！』。1996，WANIMAGAZINE社

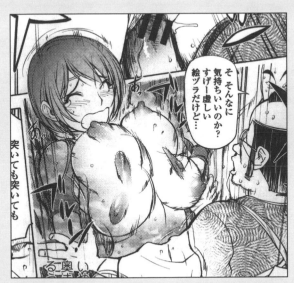

2-48. 蒟吉人『とろちち　大体不本意な和姦（TOROTITI 不算自願的和姦）』。2014，富士美出版

因此，劇畫系作品理應很難看到「乳首殘像」。

然而在進化的過程中，有時會出現令人完全想不到的「乳首殘像」。不，那劃時代又超乎想像的表現，令人懷疑那到底該不該稱為「乳首殘像」。硬要為它取個名字的話，應該可以叫「殘像曼陀羅」吧。其中甚至散發出宗教繪畫式的神聖氣息，相信各位讀者看過之後，都會為它的激進性感到驚異。

開發了這種「乳首殘像」的，乃是長期活躍於色情劇畫界的ねむり太陽。他自八〇年代初期便開始創作色情劇畫，如今也是現役的色情劇畫作家。雖說自八〇年代初便開始活躍，但這位作家也不是從以前便會替乳頭加上殘影。直到九〇年代，ねむり發表的作品都還是非常正統的色情劇畫，但中間不知發生了什麼事，從九〇年代下半開始，他的作品突然開始在乳頭加上激進的殘影。

說起ねむり太陽的乳首殘像的最大特徵，當屬其獨特的軌跡。不是普通的A→B，而是C、D、E等縱橫無盡，像是用乳頭在空中畫出的「曼荼羅乳首殘像」【圖2-49】。這與其說是色情，更像是背後閃耀佛光，有如證悟得道的神聖光景。除此之外，他還創造了如乳房上長了許多個乳頭的「影格式殘像」【圖2-50】、殘影軌跡像周易卜卦般的「太極圖殘像」、殘影軌跡不是直線而是S形的「S形殘像」【圖2-51】、殘像一瞬間畫出十字，從物理上怎麼想都不合理的「十字殘像」【圖2-52】等等，非常多種特立獨行的殘像技法。雖然不清楚ねむり為何在九〇年代後半突然大量使用這種表現，但應該無庸置疑有受到美少女漫畫的影響吧。這種「殘像在起點和終點之外到處繞遠路，經過多個轉折點」的發想，可以說是ねむり太陽的個人特色。同時，其譜系甚至能

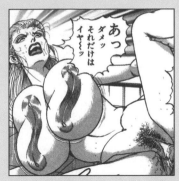

2-51. ねむり太陽『爆乳熟女・肉弾パイパニック（爆乳熟女・肉彈PAIPANIC）』。2000，桃園書房

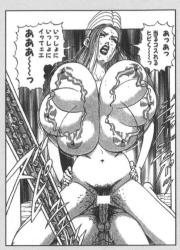

2-49. ねむり太陽『麻衣の巨乳乱舞（麻衣的巨乳亂舞）』。2000，シュベール出版

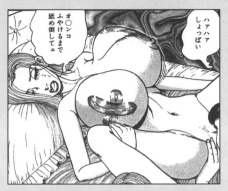

2-52. ねむり太陽『麻衣の巨乳乱舞（麻衣的巨乳亂舞）』。2000，シュベール出版

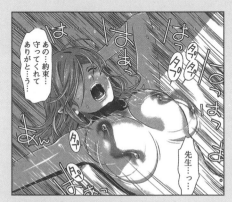

2-53. 葉月京『純愛Junkie』。2015，秋田書店

2-50. ねむり太陽『爆乳熟女・肉弾パイパニック（爆乳熟女・肉彈PAIPANIC）』。2000，桃園書房

在一般青年雜誌找到，更是一件非常有趣的現象【圖2-53】。

女性作家筆下的「乳首殘像」

提到成人情色的漫畫類別，也不能忘了女性向的淑女雜誌和TL（Teens Love）漫畫。身兼TL作家的山田可南，是最早將原本只能在男性向作品中看到的「乳首殘像」帶入Teens Love作品的作家之一【圖2-54】。筆者認為最大的原因，可能是因為山田最早就是在男性向成人雜誌上出道，同時熟知兩種漫畫的特性。同時熟悉男性向漫畫的作家，常常會把兩類漫畫中獨有的表現帶入另外一邊，為藝術表現帶來異文化的交流。近年的漫畫家中，儘管也有不少人只閱讀自己所屬類別的漫畫，不過多虧了像山田可南這種同時活躍於多個類別的作家，使得藝術表現可以跨越分類的高牆。特別是女性作家中，很多人會同時在男性向媒體雜誌上兼差，因此更容易產生跨類別的交流。比如現在TL上就能找到很多的「乳首殘像」【圖2-55～58】。近年TL漫畫中「乳首殘像」的出現率增加的其中一個原因，可能是出於女性向成人作品的女性角色「巨乳化」現象。過往以女性讀者為主要目標的少女漫畫和TL漫畫，主角的胸部尺寸往往畫得比較收斂，但近年對「巨乳」不感到自卑的主角愈來愈多，或許是這波「巨乳化」的主要原因。這波「巨乳化」的潮流自然地引發乳搖的需求。也許即便在女性向市場，這種認知的變革同樣會帶來的新的藝術表現。

「乳首殘像」傳播至TL漫畫後，剩下最後一座要攻掠的堡壘就是BL漫畫。前章我們提過

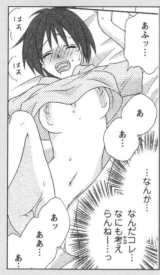

2-54. 山田可南『誰にも言えない（無法告訴任何人）』。
2002，光彩書房

2-57. 蒼田カヤ『ぼんキュぼん男子！
（窈窕男子！）』。2014，秋水社

2-55. 栗山なつき『友達未満恋人以上
（朋友未滿戀人以上）』。2004，松文館

2-58. とやま十成『ふとんとこたつ〜初めての1人えっちを見ら
れてるなんて…（3）（棉被與桌爐〜第一次的自慰居然被人看
見…（3））』。2016，WコミックスZR（手機限定）

2-56. 鈴虫ぎょえ『君がスキ〜Sな姉とMなボク〜
（喜歡你〜S的姊姊和M的我）』。2008，松文館

在ＢＬ界，「雄乳」這個類別也正在急速的發展，但要對男性的乳頭使用殘影，恐怕還需要更進一步的典範轉移。近年雖然已可在同人誌上找到以搞笑為目的之「雄乳乳首殘像」，但那是否能定著為一種普遍的表現，筆者仍抱持著懷疑的態度。但許多作家們勇於挑戰ＢＬ藝術表現的精神依舊非常值得學習。筆者也十分期待今後的發展。

『出包王女』——少年漫畫雜誌中出現的「乳首殘像」

八〇年代，在少年雜誌上增生的乳房表現浪潮，由於九〇年代初期的內容管制，一時沉默了下來。然而，少年和色情存在著怎麼切也切不斷的聯繫。如果少年漫畫讀者內心的色情之魂不覺醒，未來青年雜誌和成人內容的讀者就會減少；或許是出於那樣的危機感，九〇年代之後，少年雜誌中的乳房比起巨大化，更優先朝若隱若現的半露點潮流大步邁進。在這個背景下登場的作品，就於集英社『週刊少年ＪＵＭＰ』上連載的『出包王女』。『出包王女』這部作品最值得注目的地方，在於它不是採用桂正和或桃栗蜜柑等青年漫畫與少女漫畫式的畫風，而是在遵守典型少年漫畫畫風的同時，卻又沒有使用漫畫式那種變形化的乳房，而是確實畫出了深受最新美少女漫畫之女體表現影響的乳房。同時，在『出包王女』的外傳作品『出包王女DARKNESS』（二〇一〇，『JUMP SQUARE』集英社）中，更出現了赤裸裸的「乳首殘像」【圖2-59】。『出包王女DARKNESS』雖然是在少年雜誌上連載，卻完全沒有對乳頭遮遮掩掩。到了這步田地，乳頭上出現殘影已可說

是必然的結果。『出包王女』系列中，使用了大量令人聯想到成人漫畫的各種表現法（關於『出包王女』這部作品，我們在「乳房史」一章也曾提及，本書後面的章節也還會多次出現，希望各位讀者先記住）。

順帶一提，曾於少年雜誌上嘗試過「乳首殘像」的作家，早在矢吹健太朗之前就已存在。目前已確認的，少年雜誌上出現過的最古老的「乳首殘像」，乃是一九九九年在『週刊少年Champion』上刊載的『女旦！菊之助』（一九九六，瀨口和宏）第一三五話，而且竟然還是在馬賽克修正過的狀態下刊載的【圖2-60】。這部原本就是乳頭露點率極高，以少年漫畫來說相當大膽的作品，可惜唯有這一格被打上了修正。也許是當時的編輯認為，「乳首殘像」對讀者的影響就是這麼大吧。一如神奇寶貝（精靈寶可夢）電視動畫當年的3D龍事件，讓小孩子直視實在太過危險，「乳首殘像」的威力在大人們的眼裡或許正是如此強大。此外，該書的作者瀨口和宏，原本就是以成人漫畫出道，『女旦！菊之助』連載初期時也曾在成人漫畫雜誌上兼職，也難怪他會在少年漫畫中用上這種技法了。

此後乳首殘像又在『涼風』（瀨尾公治／二〇〇四，講談社）上登場【圖2-61】，再加上『出包王女』，已可以確定「乳首殘像」肯定會在少年雜誌上傳播開來，並在未來擴散至更多領域。

筆者對成人漫畫以外的調查還非常不完整，如果各位讀者知道還有其他哪些場景中也出現過「殘像」的話，請務必告訴我。

成人漫畫特有的表現向外擴張的原因

一九八八年奧浩哉和うたたねひろゆき同時發現的「乳首殘像」，經歷過空白的熟成期，在一九九四年之後，於成人漫畫界大爆發，一口氣成為成人漫畫界的工業標準——一種任誰都能使用、理解的表現，完成了「記號化」。並且在記號化後仍不斷開發出新的使用法，成長為成人漫畫界的共同遺產，被後世代代傳承下去。

與其他領域保持著一段距離，一直在遺世獨立的世界進化之成人漫畫，因其特殊的性質，誕生了許多只有這個領域才看得到的特殊表現。「乳首殘像」也是其中之一。儘管這種表現發祥於一般雜誌，但卻有很長一段時間在一般雜誌中銷聲匿跡。然而，近年各類漫畫間的區隔性愈來愈低，移民者和越境者的數量愈來愈多。不僅是作家，連編輯和讀者也不再侷限於特定的閱讀領域，開始更開放、更自由地去尋找有趣的漫畫作品。這或許就是原本被關在成人漫畫內的表現手法開始向外擴散的要因。

那麼接下來，讓我們一起揮別「乳首殘像」，看看其他長年潛藏在成人漫畫深處的特殊表現，是如何誕生、進化，最後擴散出去的吧。

跟著三峯徹的乳首殘像【圖2-62】一起。

2-60. 瀨口和宏『女旦！菊之助』第14卷。
1999，秋田書店

2-59. 漫畫：長谷見沙貴、腳本：矢吹健太朗
『出包王女 DARKNESS』第7卷。2013，集英社

2-62. 三峯徹／2015年，投稿插畫 **2-61.** 瀨尾公治『涼風』第1卷。2004，講談社

The Expression History of Ero-Manga
CHAPTER.3

第３章
「觸手」的發明

什麼是「觸手凌辱」、「觸手play」

飽含黏液的無數觸手如一條條帶子般伸出，抓住女性的身體緊緊鎖住她們的手腳，像蛇一樣爬向密處、肛門、口腔，侵入全身上下所有孔洞，從內外同時展開侵犯……聽到「觸手凌辱」這四個字，成人漫畫的讀者一定會在腦海浮現這種畫面。現代成人漫畫中的「觸手凌辱」、「觸手play」，從謎之生命體或怪物對女體的侵犯劇情，一路發展為一種侵犯的情境表現。歷史上曾出版過眾多只有「觸手」登場的成人漫畫選集，觸手漫畫早已發展成為一個獨立的類別【圖3-1a～d】。然而，謎之生命體用觸手蹂躪女體的光景，究竟是從何時、何地、又如何誕生的呢？為什麼一定要用「觸手」這種型態呢？

首先，我們要先定義本書所論的「觸手」是什麼意思。觸手一詞，在生物學上有著「主要由不具手部結構的無脊椎動物所有，用來代替手部功能的突起物」。換言之，也就是不是手卻能用來代替手實現觸摸功能，所以叫做「觸手」；但成人漫畫中的「觸手」指的卻是「觸手凌辱」，換言之並非單純的生物學定義，而是作品中何種物體做出何種行為的問題。聽到「觸手凌辱」、「觸手系」、「觸手play」之類的名詞，每個人聯想到的具體行為和細部定義可能都各有不同，但本章在此先將這些名詞指涉的行為統一稱為「觸手凌辱」，並將成人漫畫中的「觸手凌辱」定義為滿足以下三項條件的描寫。

122

3-1 c. 原作：雜破業、漫畫：ぼ〜じゅ
『SECRET JOURNEY』。2009，Coremagazine

3-1 a. エレクトさわる『神曲のグリモワール
-PANDRA saga 2nd story III
（神曲的魔道書 -PANDRA saga 2nd story III）』。
2016，Kill Time Communication

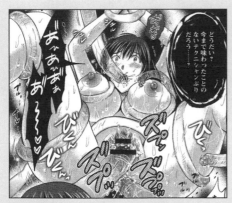

3-1 d. 星月めろん『人妻ぢごく楼（人妻地獄樓閣）』。
2014，三和出版

3-1 b. A-10『Load of Trash』。
2010，Coremagazine

- 不論是生物或非生物，只要呈現帶狀且細長彎曲、能活動自如就算數。
- 可自主行動，或是由外部的控制者進行遠距離操控。
- 可以明顯看出對女體（有時是男體）存在以享樂或凌辱為目的之意向。

　第一項條件雖然強調了細長和可自由彎曲扭動的形狀，但就算是其他形狀或沒有固定形體也沒關係，也不一定要是生物。例如繩子、繩索、或植物的藤蔓也可以。不過，只用這個條件的話，會連緊縛play也變成觸手系，所以還需要第二項條件。無論是有自主意識或是受到外部操縱，該帶狀物必須擁有一定程度的意志，或是受意志驅使。反過來說，就算是無機物的繩索，如果在魔法師的魔法下可以自由自在地活動，就算是一種觸手。之所以刻意強調「遠距離」，是因為接觸性操作雖然可以表現出操作者的技巧之熟練，卻無法讓人感覺到帶狀物的意志。也就是說看起來不像「觸手」就不行。而第三個條件就更重要了。既然要討論的是成人漫畫中的「觸手凌辱」，當然必須對目標的女性（男性）做色色的事。自主型的話，就需要該生物擁有自我意識；外部操控的話，則依存於操縱者的目的。唯有作者存在為讀者提供感官服務的意識，「觸手凌辱」才算成立。

　話雖如此，這個定義最多只是筆者根據目前成人漫畫的現狀而定義的「觸手凌辱」，要是存在〈日本觸手凌辱學會〉這種組織的話（現時點似乎不存在），肯定會引發白熱化的辯論。不過，本回筆者希望盡可能囊括最多的觸手表現，所以才盡量放寬了定義，希望追溯人類，尤其是女性跟觸手在漫畫表現上的歷史，並考察其產生的影響。

「觸手凌辱」發源於日本的春畫？

說起現實存在又擁有觸手的生物，大部分的人第一個想到的，多半是章魚或烏賊吧。在其他創作媒介中，人類也常常跟擁有各種觸手的巨大章魚或烏賊戰鬥。例如在北歐神話中登場的海怪「克拉肯」［圖3-2］，雖然經常被描述成神祕的海洋生物，但實際上大都被畫成章魚或烏賊的形狀，用巨大的觸手襲擊船隻和人類。法國小說家朱爾‧凡爾納的『海底兩萬哩』（一八七〇）和『神祕島』（一八七四）等冒險小說中，也出現了受到這些神話傳說啟發的海洋生物，後來更被拍成電影，幾度襲擊了人類。另外，除了北歐神話，世上還有很多有大章魚或大烏賊現身於民間故事和傳說，即使日本也不例外。例如江戶時代的小說和浮世繪中，就有出現章魚狀的怪物。這些被人們稱為海坊主、海司教，令人聯想到章魚或烏賊的怪物和妖怪，常常能在擁有沿海漁業的地區中之民間傳說，或遠洋航海的故事中看到。

然而在日本，不只有單純攻擊人類的章魚，更有以給予女性性方面的快樂而襲擊人的章魚。江戶時代的浮世繪師，葛飾北齋所繪的知名春畫『章魚與海女』［圖3-3］，便描繪

3-2. 軟體動物學者皮耶爾‧丹尼斯‧德‧蒙特佛（Pierre Denys de Montfort）所繪的克拉肯。1810

了兩隻在海邊用觸手襲擊海女的章魚。『章魚與海女』本來是一八二○年發行的豔本（えんぽん：就是現代的官能小說。又叫春本）『喜能會之故真通』（きのえのこまつ）中的一張版畫插圖；後來這張版畫傳到了外國，震撼並影響了許多外國藝術家。在海外的文獻也曾把『章魚與海女』介紹成「觸手凌辱」的原點。但實際上，在更早之前便有人畫過章魚襲擊女性的春畫，像是北尾重政的豔本『謠曲色番組』（一七八一）【圖3-4】、勝川春潮的『艷本千夜多女志』（一七八六）【圖3-5】中，也有出現海女被章魚侵犯的春畫。近年關於北齋是受此二人的畫作影響，才創作了『章魚與海女』的說法也愈來愈有力。

江戶時代的日本人，在擁有觸手的章魚和烏賊襲擊人們的故事上，加上了「侵犯女性」這個大膽而富衝擊力的潤色。這不禁令人懷疑，現代成人漫畫的「觸手凌辱」表現和技法之所以會如此發達，是否也基於此文化的基因，但這點仍需要更謹慎的考察。因為要解釋春畫這近代大流行的大眾文化，必須同時考慮當時人們的風俗、對待性的方式和觀念、甚或與動物的相處關係等多方面要素。只因設計、構圖與現代的表現類似，就做出其與現代文化有直接關聯的結論，是非常危險的。因此本稿最多只能告訴讀者，與「觸手凌辱」類似的意趣，早在兩百年前便已存在的事實。

章魚是恐懼的象徵

江戶時代的春畫上已經可以找到類似「觸手凌辱」的概念，那麼在海外又是如何呢？一如前

3-3. 葛飾北齋『章魚與海女』1820前後

3-4. 北尾重政『謠曲色番組』。1781

3-5. 勝川春潮『艷本千夜多女志』。1786

述，章魚、烏賊系的怪物攻擊人類的故事，在全世界都存在。例如章魚在古代（某些特定地區）被稱為「魔鬼魚」，與惡魔＝邪惡的印象緊緊綁在一起；在現代的影視媒體，壞人、怪物、外星人也常常借用章魚的形象。例如火星人的造型之所以常常是章魚型，據說就是受到英國科幻作家赫伯特‧喬治‧威爾斯一八九七年發表的小說，『世界大戰』中登場之火星人的形象影響。書中雖然解釋這是因為它們腦部發達，手腳退化才長成這樣，但其意象確實與章魚有許多重疊之處。

現在好萊塢科幻作品中三不五時就來侵略地球的外星人，常常都長著觸手、外型噁心古怪；其實早在一九〇〇年初期開始，美國刊行的廉價雜誌（pulp magazine）封面上，就曾出現過章魚型的外星人造型【圖3-6】。

所謂的廉價雜誌（pulp magazine），就是囊括科幻、奇幻、冒險、懸疑等各種類型的幻想作品，大眾向雜誌的總稱。因為通常會使用廉價的紙質（pulp）印刷，所以才被叫做pulp magazine，而刊登在廉價雜誌上的小說則叫pulp fiction。內容基本上就是小說，只不過封面會有精美的彩色插圖，故封面的品質往往會決定銷量。至於封面圖也大多是某種固定樣式，例如常常是美女陷入危機的場面。如果是科幻和奇幻系的插圖，三不五時就會出現擁有觸手的怪物或未知的生物襲擊女性的畫面。雖然不可能大剌剌地描繪成人場景，但出版方應該是刻意選擇美女搭配觸手的危險情境，意圖挑逗讀者的「性趣」來提高購買欲望。如此想來，這種表現也可以歸類為廣義的「觸手凌辱」吧。

此外，提到美式驚悚中的「觸手」，當然不能不提「克蘇魯神話」。這個系列招牌的「克蘇魯」，乃是美國作家霍華德‧菲利普斯‧洛夫克拉夫特在廉價雜誌上投稿的科幻驚悚小說『克蘇魯的呼喚』中登場，來自宇宙的邪神。當時洛夫克拉夫特想要突破已失去新意的驚悚小說窠臼，所以創造了許多類似克蘇魯這樣的異形生物，並撰寫了象徵異次元混沌的邪神猶格‧索托斯與人類女性生下邪

3-6. 廉價雜誌『Plant stories Spring』封面。1942

神之子的『敦威治恐怖事件』；描寫在邊境小鎮，人們因為跟可怕邪神的僕從雜交而變成半魚人怪物之恐怖故事的『印斯茅斯疑雲』；以及有無定形怪物出場的『瘋狂山脈』等故事，並將整個世界觀設定與其他認識的作家分享。洛夫克拉夫特的作品，以及其他與其共享世界觀之友人作家的一系列作品，在他們死後被更多作家接手，創造出了一個巨大的「克蘇魯神話」體系。封面插畫中的克蘇魯，最大的特徵就是臉的下半部和下巴長著無數觸手【圖3-7】，據說這個造型是混合了西方最被人們厭惡的生物，如章魚、類人猿、飛龍等邪惡的存在而設計出來的。洛夫克拉夫特筆下的克蘇魯神話中，完全沒有性方面的描寫，觸手也純粹是恐懼、驚悚的象徵；但不是像火星人那樣借用章魚的形體，而是直接將其設計成頭部跟章魚混合的生物，以惡魔類的存在來說，可算是相當有獨創性。電影『神鬼奇航』系列（二〇〇三）中登場的大海怪，相信也令很多人聯想到「克蘇魯」吧。

就像這樣，國外雖然也有很多與「觸手」有關的作品群，然而在廉價雜誌時代，觸手仍未被視為性器的代替物；觸手還只是一種「纏人的東西」，並不是會「雄雄勃起的東西」。因此，廉價科幻・驚悚小說與現代日本的觸手文化並沒有直接關係。然而在二戰結束後，廉價雜誌透過駐日美軍進入日本社會，使廉價科幻・驚悚小說的「觸手」第一次在日本登陸。

3-7. 克蘇魯神話的怪物形象一例。『The Call of Cthulhu and Other Weird Stories』。1999，Penguin Classics

觸手凌辱漫畫的開山祖，前田俊夫

在日本的漫畫界，會襲擊主角的怪物系「觸手」早在漫畫史初期便已存在。然而具有性方面意涵的「觸手凌辱」，目前可追溯最古老的描寫是在一九六八年的豔笑實話漫畫雜誌上。所謂豔笑實話漫畫，是在色情劇畫出現前刊載各種成人向文章和色情漫畫雜誌的總稱，比如『週刊漫畫Q』也是其中之一。在該雜誌的增刊號『週刊漫畫Q 臨時增刊 一九六八年三月十二日号 傑作劇畫集

驚奇！性感怪獸大暴走（週刊漫畫Q 臨時增刊 一九六八年三月十二日號 傑作劇畫集

奇拔！セクシー怪獸大暴れ）』（一九六八，新樹書房）中，便出現了幾幕怪獸觸手襲擊美女的場景。【圖3-8】不過，該篇特集號的主題原本就是各種奇珍異獸襲擊美女，所以也只是剛好參雜了幾隻長觸手的怪獸罷了。內容也非常類似搞笑漫畫，很難判斷作者是否有「觸手凌辱」的意圖。該作後來被太田出版社集結成冊出版，書名為『セクシー怪獸大暴走』（作畫：島龍二·菅沼要 原作：近藤鎌／一九九八），然而把該書當成利用豔笑手法來解釋當時怪獸熱潮的時事諷刺漫畫或許比較妥當。

另外在手塚治蟲的作品中，也能找到類似「觸手凌辱」的場景。一九七三年在プレイコミック上刊載的『歸還者』這部科幻漫畫中，便有描寫女性被謎之宇宙生物強暴後懷孕的情節【圖3-9】。然而，該作的怪物侵犯女性並不是為了性交目的，只是一種製造宇宙生物與人類後代的手段，所以很難歸類為「觸手play」。不過，居然這麼早之前就在漫畫中描寫了觸手使女性受孕的

情節，只能說真不愧是漫畫之神。

接著進入七〇年代後期，週刊少年漫畫雜誌出身，擅長科幻喜劇的吾妻日出夫，開始積極地在青年雜誌和Mania誌的作品中放入「觸手」表現。例如在『人間失格』（一九八一，マンガ奇想天外），就有出現包住少女惡作劇的觸手【圖3-11】。還有少年向的作品『ななこSOS（奈奈子SOS）』（一九八三，光文社）中，也有疑似致敬『章魚與海女』的描寫【圖3-12】。但這些描寫與其說是性方面的表現，搞笑的意味更濃厚。然後到了八〇年代，美少女漫畫勃興，不同於劇畫式寫實風格，畫風接近動畫、線條簡單的美少女角色大量登場。與此同時，襲擊美少女構圖的「觸手凌辱」場面也愈來愈多。而在這段過渡期間誕生的，便是堪稱觸手漫畫初期代表作，在許多讀者心中留下陰影的劇畫『超神傳說』。

劇畫家前田俊夫在色情劇畫雜誌『漫画エロトピア』（WANIMAGAZINE社）上連載的『超神傳說』（一九八四～一九八六，WANIMAGAZINE社），是本描繪獸人界、魔界、以及人間界之間壯烈戰鬥的傳奇色情暴力動作漫畫。其中怪物們用「觸手」凌辱侵犯女性的橋段尤其引起話題，單行本也空前大賣。在高人氣的影響下，本作更於一九八七年改編為OVA動畫『超神傳說磅徨童子』（フェニックス・エンターテインメント）。動畫版以北美的地下剪輯版為中心在全世界大紅，使原作者前田俊夫一躍綽號Tentacle master（觸手大師）的世界級人氣作家。近年本人似乎也利用自己的知名度，開始在海外的動畫展會替人畫觸手。前田俊夫本身雖然是劇畫衰退期的作家，但其開拓的「觸手凌辱」表現卻給漫畫界帶來巨大衝擊，『超神傳說』也對後來日本的成人漫畫留下極大的影響。

前田俊夫於此時期描繪的觸手，並非章魚、烏賊型的吸盤觸手，而是擁有自我意志的生物型觸手，就像變色龍的舌頭和捕鳥膠一樣具有黏性。同時，它們還會沿著女體爬行，而且明確模仿了男性性器的外型，處於隨時都可以插入的狀態。由於這種表現在當時非常革新，因此許多日本人和外國研究者，也將『超神傳說』視為第一個將觸手、美女、性愛結合的「觸手凌辱」漫畫之元祖。不過實際上，早在六年前的一九七六年，前田俊夫就已經畫過另一部「觸手凌辱」的作品。那就是在『增刊ヤングコミック』（少年画報社）上刊載的短篇『SEXテーリング（SEX Tailing）』。這部描繪觸手襲擊女性的作品，也是後來的『超神傳說』之原點。

前田俊夫為何會想畫觸手呢？這個點子是否有受到其他事物的啟發呢？筆者直接向本人請教了這兩個問題後，他告訴了筆者，他之所以會創造「觸手凌辱」，乃是為了解決日本漫畫表現中存在的某個問題。

3-10. 吾妻日出夫『人間失格』內錄『ブランコ君
（普朗科君）』。1978，東京三世社

3-11. 吾妻日出夫『帰り道（歸途）』。
1981，奇想天外社

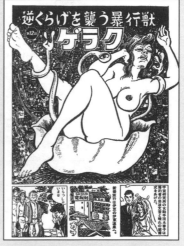

3-8. 『週刊漫畫Q』1968年3月12日號。
新樹書房

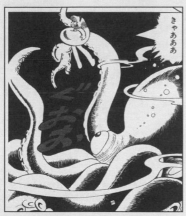

3-12. 吾妻日出夫『ななこSOS（奈奈子SOS）』
第1卷。1983，光文社

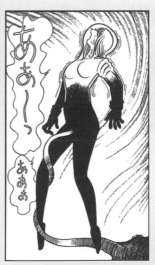

3-9. 手塚治蟲『歸還者』。
1973，秋田書店

133　　　　第 3 章　「觸手」的發明

B 144

A

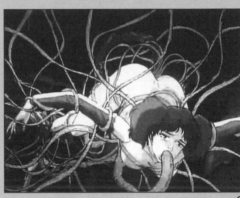

C

「只有觸手，才能凌空舉起女性」

A. 前田俊夫『超神傳說 1卷』。
1986，WANIMAGAZINE社

B. 前田俊夫『超神傳說 5卷』。
1987，WANIMAGAZINE社

C. OVA『超神傳說傍徨童子』。
1987

INTERVIEW
前田俊夫

PROFILE: 前田俊夫（Maeda Toshio）

出道於1973年。出道後，積極在成人劇畫雜誌上發表作品，1984年開始在『漫画エロトピア』（WANIMAGAZINE社）上連載的『超神傳說』一炮而紅，更被改編成動畫。本作在全世界都蔚為話題，乃是觸手成人類作品的開路先鋒。目前積極在參加海外的漫畫活動，能用流利的英語和笑話炒熱現場的氣氛。其他代表作還有『血の罠（鮮血陷阱）』（1987，サン出版）、『妖獸教室』（1989，WANIMAGAZINE社）等。

觸手並不是性器

——老師您第一次在漫畫中表現「觸手」的作品是『超神傳說』嗎？

前田 其實我在『增刊ヤングコミック』（少年畫報社）這本雜誌上，更早之前就畫過一篇實驗性質的短篇觸手漫畫（「SEXテーリング」）【圖3-13】。之所以想畫觸手，是因為當時不允許直接把男性性器官畫在兩腿之間，所以我才想那不如就在旁邊畫個臉，然後再畫個蠕動伸縮的物體插入女性身體。這便是一開始實驗的契機。

結果刊登之後，『增刊ヤングコミック』的主編就被警視廳叫去了。不過，最後好像因為堅持這不是性器官，總算被放了一馬（笑）。當時我的責任編輯，就是現在少年畫報社的社長戶田（利吉郎）先生告訴我「反正你還是新人，就盡量畫你喜歡的東西吧～」。也是多虧了那時他讓我自由嘗試

——所以『超神傳說』才會開花結果對不對？

前田 其實我在很多場合都說過了，觸手原本是為了規避管制才誕生的表現。因為觸手不是性器官，只是怪獸和妖物的肉體一部分，並非猥褻物。既然不是性器官，那就不需要修正。而且觸手還可以纏繞在女性身上，或是把女性舉至空中。這麼一來就能無視地心引力，盡情畫出各種想畫的姿勢，而描繪各種不同體位對作家來說是很有趣的。畢竟躺在床上的話，畫來畫去也就只有那幾種姿勢。再說，讀者也不喜歡看男性的雞雞。用觸手的話，因為不算是雞雞，所以不會打消男性讀者的「性趣」，可以更自由地畫。就這層意義來看，觸手真的是非常優秀的表現【圖3-14】。

——簡直就是成人漫畫史上的大發明呢。不過，最近好像連觸手也會視形狀加上修正了（汗）。

前田 我畫的觸手一開始也不是章魚型的觸手，但在形象上章魚型的觸手讀者比較容易理解，所以後

了很多東西……。

來也慢慢改用章魚型的了。至於最近則是常常被要求「請畫章魚型的觸手」，所以畫章魚的次數變得比較多；結果這麼一改後，反而開始有人問我是不是在致敬「北齋」。

——老師的觸手表現，難道沒有受過北齋的『章魚與海女』影響嗎？

前田 沒有。雖然我的確從小就常接觸北齋的繪畫，但關於章魚的部分卻沒有接觸。原因很簡單，因為那時我還很小，沒什麼機會看到春畫。雖然大家都說我有受到北齋影響。

——的確，直到最近幾年，春畫才逐漸變得可以輕易被大眾觀賞到。

前田 我是被別人這麼問後才第一次知道北齋有畫過那種畫，還嚇了一跳想說「真的假的!?」呢（笑）。

在國外大紅的理由

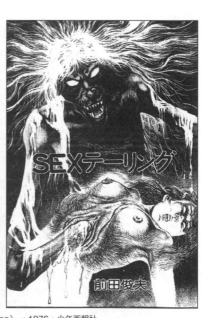

3-13、14. 前田俊夫 短篇『SEXテーリング（SEX Tailing）』。1976，少年画報社

—關於您的作品在外國大紅的原因，老師您是怎麼看的呢？

前田　那應該是「衝擊感」造成的吧。因為那部作品的主題，簡直就像是正面否定在此之前的宮崎駿先生和其他日本動畫「愛情真美好」、「人性真美好」的主題。感覺就像在嘲諷「愛？那是什麼鬼」一樣。外國人認知的日本動畫的價值觀，大概全都被「超神傳說」毀滅掉了。

—的確，從時間點來說，這部作品比『超神傳說』說不定是最古老的黑暗系日本動畫。

前田　我畫的漫畫裡很少出現好人和正常人。因為我比較喜歡畫為了慾望而生的人類，所以我就去拜託動畫製作組，希望動畫版的『超神傳說』也能延續這個概念。

—如果我的記憶有誤的話還請諒解，不過我印象中『超神傳說』的分級（是否屬於十八禁）好像挺曖昧的。我想在美國應該也一樣吧？

前田　是啊，當時的分級制有點太天真了。根據我在美國聽到的說法，大部分的人好像都是在十歲還十二歲的時候看的。我聽了馬上吐槽「小孩子怎麼能看那種作品啊！」（笑）。他們也都說「都是那部動畫毀了我的童年！」。

—尤其是「觸手」的橋段讓人印象深刻。

前田　真的只能用「衝擊」來形容。

—我之前也去過美國，跟好幾位那邊的動漫迷聊過，但果然年輕世代大都沒聽過『超神傳說』，不過「觸手動畫」卻是無人不知。觸手以老師您的動畫作品為起點，確實作為一種文化傳承了下來。

前田　在美國，「觸手」（Tentacle）已經是一種連普通人都知道的東西。我的作品曾經紅過的事雖然已漸漸被大家遺忘，相反地「Tentacle」卻獨自活了下來。不過，我覺得這樣就行了。不如說我很開心。當然，我不認為所有的「觸手」都是起源於我，但我的作品帶給人們衝擊，應該大大提高了人們對觸手的認知。

將馬賽克化整為零的美國

—— 您方才提到觸手可以不用打碼，然而在美國似乎從根本上就不存在修正這種文化。不過，我記得美國版的「超神傳說」，好像還特地把日本版修正掉的部分補了回來。

前田　那個啊，其實是美國那邊的出版社（Central Park Media）擅自畫回去的。

—— 擅自畫回去的嗎!?這麼說來無修正的部分看起來的確有點隨便，似乎不太協調呢。

前田　美方那邊一開始明明說了他們有馬賽克也沒關係，但後來卻自己把被修正掉的部分補了回來。而且更過分的是，大概是因為我畫的觸手太有名，他們後來還自己畫了觸手系的漫畫，然後擅自用我的名義出版。真的是胡搞一通（笑）。

—— 與其說是美國的出版業文化，倒不如說已經是另一個層面的問題了（笑）。日本也是，以前出版

社的編輯也會直接刪改作者的原稿；而在美國，編輯則會擅自把馬賽克蓋掉的部分補畫回來……感覺真是古怪的顛倒現象。

就算不在漫畫中追求性器也無妨

—— 話說回來，對於日本習慣在性器官上加修正的做法，您是怎麼看的？

前田　我認為完全沒有問題。不如說，我更希望出版社這麼做。人啊，一旦看過拿掉修正，下次就會失去看的慾望了。像在沒有修正文化的美國，露點對他們來說根本沒什麼特別的對不對？相反地，我認為正是因為看不到，所以才會讓人想看。所以我覺得這樣就行了。

—— 刻意藏起來反而令人想一探究竟，因此才有修正的意義，是這個意思嗎？

前田　是的。還有，如果一開始就以描繪性器官為前提的話，原本用在畫漫畫上的能量就會被抽掉

138

幾％，而最重要的作品完成度便會下降，所以我認為只是想看性器官的話，不如找別的途徑更好。

——畢竟現在在網路上想看多少都看得到。

前田　所以說，我認為在漫畫上不需要那麼執著於性器官也無妨。成人漫畫也是，明明是先有故事才有附帶的性愛場面，但現在因為性愛橋段愈多人氣就愈高，所以故事的部分愈來愈精簡，變得只剩下一堆性愛場面。當然其中還是有普通的漫畫，但以大趨勢而言，如今的漫畫成人類和一般類壁壘愈來愈分明，形成兩極化的狀態。可是，那真的能算是成人娛樂嗎？

我明白有些題材只有成人才能看懂，其中參雜著一點色情元素也能理解，但一股腦地放大色情的部分，從頭到尾都是性愛橋段真的好嗎？當然我不是要完全否定這類漫畫，也認為這種作品一樣有存在的必要，但我卻對單方面地擴大色情要素抱有疑問。因為市場上還是有人想看色情漫畫以外的成人漫畫啊。

我這麼說，有的人可能會吐槽既然如此就去看『Big Comic』嘛，但那也不符合我的需求。因為我也想看內容淫穢色情、卻又富有故事性的漫畫。

——本來『漫画エロトピア』這種漫畫雜誌，色情的要素其實並不多，不過後來漸漸被以色情為中心的劇畫占據，到最後連劇畫都完全消失了。

提到這個，我想請問一下老師，在整體漫畫圈的轉換期，也就是從劇畫轉換到美少女漫畫的這段時間，您有想過自己的作品也必須做出什麼改變嗎？

前田　我曾想過自己大概沒辦法跟上那種變化。因為我的喜好非常明確，就是以前的出租漫畫。我就是因為喜歡出租漫畫那種黑暗悽慘，必須瞞著父母偷偷看的文化，才開始畫漫畫的。我在外國的媒體採訪也說過一樣的話，「雖然我很喜歡手塚老師，但我至今仍活在出租漫畫的時代」。所以，在我心目中，什麼萌啊、戀愛啊那種和平的主題，根本就不是漫畫。

在海外活動的現狀

前田　我現在幾乎已經從出版界引退，只在漫畫展覽會上活動了呢（笑）。

——說來慚愧，關於前田老師您在世界各地的漫畫上活躍的事，我是最近這兩年才知道的。您是因為什麼樣的契機而開始在世界各地到處跑的呢？

前田　不不不，其實我參加這類漫展，也是三年左右才開始的。至於起因我想您應該也知道，這幾年不是很多中小型的出版社都倒閉了嗎？因為跟不上數位化的潮流。那陣子，我的稿費也變得愈來愈低。直到有一次，有家出版社開出了七千日圓的價格。

——這是一張的稿費吧。

前田　就是在那一刻，我終於想通了。

——您是說對繼續當漫畫家這件事嗎？

前田　是的。當然一張七千日圓還不至於到活不下

去。可是，我心想，萬一之後愈來愈少，只剩下六千日圓、五千日圓呢？同時我對畫紙本漫畫的熱情也大不如前，感覺就這樣結束這一生未免也太寂寞了。於是，我才決定辭掉漫畫的工作。大概是四、五年前吧？

可是辭掉後接著該怎麼辦？要靠什麼生活？我想了想，經過各種調查後，發現世界上有很多不同的漫畫展會。所以，我在過去曾經製作過熱門的動畫，所以我想在國外應該還吃得開才對。那麼，語言怎麼辦呢？我接著想到這問題。但我平常的興趣就是看電影，比如外國電影、美國的電視節目和影集之類的。所以，英語應該也還行吧？我是這麼想的。

——咦咦！只靠看電影和影集嗎!?

前田　於是，我實際去試著交談了看看後，發現憑我現在的英語程度原來就可以溝通了。

——所以，您沒有特別去學過，只靠看喜歡的外國

140

電影和影集就學會英語了嗎？

前田　至少溝通上沒遇到什麼問題。我有段時間因為交通意外，整整四年左右什麼事都沒做。因為實在太閒了，所以成天都在看電影。然後我就想，剛好我又是個道地的關西人，那說話能力應該也沒問題才對（笑）。當然我說的都是很不標準的英語。

不過實際開口後竟也沒什麼大問題，讓我不禁慶幸生為關西人真是太好了（笑）。

總之大概就是這種感覺，我開始到世界各地參加活動，結果又有人告訴我「既然你英語這麼好，不如來辦脫口秀吧」。於是，我照著這建議試了看看，發現「啊，原來脫口秀似乎也沒問題嘛！」（笑）。

—— 真是太厲害了（汗）。

前田　自那以來，我就經常受邀去活動上做脫口秀。通常是一個小時到一個半小時吧？主要都是跟黃色話題有關（笑）。因為大部分都是十八禁的脫口秀，所以內容不是下流梗，就是漫畫界的祕辛，

還有我這個「觸手大師」的女性關係等等。

—— 觸手和女性關係!!

前田　因為外國人對日本的漫畫和女性都很有興趣，所以只要跟他們聊這方面的話題並穿插一些笑話，他們就會聽得很開心。

（收錄於二○一五年十月）

規制會催生新的藝術表現

　　根據前田俊夫的證言，我們發現「觸手凌辱」表現誕生的起因，竟是為了迴避管制，描繪更鮮明的插入場景。確實，在日本情色界性器修正的規定下，要描寫交合的部位非常困難。因此，才會發明出不是男性性器官，卻表現得有如男性性器官，堪稱第二男性性器官的「觸手」。前田俊夫在如何於管制下表現色情元素這張問卷上，交出了「觸手凌辱」的答案。這與我們下一章才要介紹的「斷面圖」發展的原因類似。在不能直接描寫的情況下，如何改變欲描寫之物的性質，使讀者興奮，傳達性衝動，這些表現藝術可說是作家們創意工夫的結晶。

　　其實，本篇也蒐集了編輯方的證言。在尋找那些因各種理由而「被消失」的漫畫作品，並追查其背景的書籍『消されたマンガ（被消失的漫畫）』的「證言五　問橋本一郎氏」中，便有一篇對曾任『少年キング』、『ヤングコミック』、『別冊ヤングコミック』等雜誌編輯的橋本一郎先生的訪問，並得到以下證詞。

　　「前田俊夫的漫畫真是太糟糕了。那時被警視廳叫去，答應繳交悔過書才被放回來後，馬上在辦公室大罵『上次前田的那篇漫畫，到底畫了些什麼東西！』。那是一篇名為「SEXテーリング（SEX Tailing）」的短篇（收錄於『增刊ヤングコミック』一九七六年七月十六號），描寫外星人在山裡強暴東大女學生的故事。裡面有個像章魚一樣的怪物，會用長觸手抓住女性。所以不

142

算是人類與人類的性交（笑）。

——在那個時代，肌膚相親的表現好像是被禁止的。

所以觸手就因此登場了。我那時在警視廳的時候，還跟警察討論過前田的漫畫裡畫的到底算不算性交。不過現在都當成笑話在說就是了。」

『定本 消されたマンガ（被消失的漫畫）』（赤田祐一、ばるぼら／二〇一六，彩圖社）

從以上證詞可以得知，前田俊夫和編輯明知故犯的策略，於當時給上面的人帶來了很大的麻煩。但最後『SEXテーリング』沒有受到管制，可說是製作方的勝利。然而前田俊夫的「觸手凌辱」表現之偉大，決不是苦中作樂的苦肉計，而是完美結合了暴力劇畫和故事性，並創造了只有觸手才能實現的大膽構圖和體位，拓展了成人漫畫的表現幅度。就結果而言，雖然是因為管制才誕生的表現，但漫畫家除了表現的規制外，本來就時時在編輯的指示、讀者的意向、以及截稿期等各種限制中創作。或許正是因為漫畫家們經常秉著不屈的創作欲望和反骨精神在和各種限制對抗，才能不斷誕生出新的表現吧。

前田第一次運用以觸手侵犯女性的「觸手凌辱」表現，是在一九七六年；目前，尚未發現其他更早的作品運用過包含性愛元素的「觸手凌辱」。換言之，前田俊夫正是現代漫畫「觸手凌辱」的開山祖，也是將這種表現傳播至全世界的主要功臣。「觸手大師」的稱號果然不是白叫的。

關於前田俊夫在海外的人氣，我們在「海外的成人漫畫表現」一章還會再介紹。不過在『超

神傳說』大紅的背後，與前田不同流派的觸手表現也在慢慢滲透其他領域。那就是八〇年代勃興的美少女漫畫。

「觸手」多樣化的起點

前田俊夫的劇畫風格，與暴力類別的親和性非常高。然而由於其壓倒性的畫功，加上觸手的衝擊力，使得一般人對前田俊夫＝觸手成人作品的印象異常強烈，因此其他劇畫作家也沒有追隨他的腳步。結果，觸手在劇畫領域既沒有形成獨自的類別，也沒有出現後繼者。不如說，前田俊夫的功蹟反而對八〇年代動畫業界的影響更大。動畫版『超神傳說』出名後，續集、外傳、以及類似的作品接二連三地被製作出來，無論哪個作品都使用了「觸手凌辱」。相信也有不少人是因為這些動畫才覺醒了對「觸手凌辱」的興趣。

八〇年代初期，在後色情劇畫時代抬頭的美少女漫畫，由於與科幻、奇幻類的親和性很高，因此也經常採用「觸手凌辱」的表現。實際上，在八〇年代到九〇年代初這段時間的美少女漫畫中登場的觸手，描寫的自由度非常高，比起現代的觸手種類更加豐富。

像是吾妻日出夫常用的謎之「自由變形生命體觸手」、破李拳龍的正統派「章魚型觸手」，わたなべわたる、貓島禮等人氣作家也都經常採用【圖3－16】。此外現在已經較少看到的「機械觸手」也是這個時代的特徵之一。關於機械的部分，雖然當時也存在「機械姦」這個獨立類別，但當時只要是形狀細長且活動

八〇年代初期，章魚型觸手從初期開始就是最標準常見的觸手型態之一，わたなべわたる、貓島禮等【圖3－15】。

144

相對自由的東西，都歸類在觸手的領域【圖3-17~18】。例如ちみもり就擅長畫機器人用「機械觸手」對少女進行精密檢查；而はだかの長者筆下瘋狂科學家操縱的動力裝甲，也會從體內伸出「機械觸手」。提起瘋狂科學家系的作品，雖然不知道算不算機械，但這類作品也經常出現用發明的觸手襲擊女性的橋段。例如水無月十三的『ヤカン（Yakan）』（一九九二，法蘭西書院）中，便有出現一台名為「觸手Unit一號」的謎之觸手發明【圖3-19】。另外還有類似機械，但實際上更像是有意識的電線把女性綁起來，對其進行凌辱的「電線觸手」【圖3-20】；以及為植物的根、莖、藤蔓等賦予意識，讓其侵犯女性的「荊棘觸手」【圖3-21】；唯登詩樹最擅長的、童話風世界觀的「謎之觸手生物」【圖3-22~23】；描述女高中生轉生成戰士，卻遇到無數悽慘遭遇，這どんと的『奴隸戰士瑪雅（奴隸戰士マヤ）』（一九八九，富士美出版）中的「謎之怪獸觸手」【圖3-24】。還有不太常畫觸手作品的森山塔也畫過【食蟲植物系蠕蟲觸手】【圖3-25】。其中前田俊夫開拓的「生物型觸手」和不具母體的「蠕蟲型觸手」之後逐漸發展成觸手的王道。

至於比較稀有的，有佐原一光在『エンジェルヒート（Angel Heat）』（一九九〇，大洋圖書）中出現的，除了這部作品便未曾再出現過，堅硬的鐵骨被魔法之力軟化後襲擊美少女的「鐵骨觸手」【圖3-26】；如同字面上意義，上藤政樹的『吉祥戰士 精靈特搜』（一九九三，辰巳出版）中出現的「手觸手」【圖3-27】；以及令人忍不住驚呼「這也算觸手？」，中山たろう的『內臟レディ（內臟女士）』（一九八八，久保書店）。別名「內臟小姐」的主角，特務搜查官‧欄藤澪擁有變身能力，可以在變身後割開自己肚子，讓內臟像觸手一樣伸出去打倒敵人。然而，由於這並沒有滿足凌辱女性的條件，所以正確來說不算是「觸手凌辱」，只是普通的「觸手」。不

3-18. ちみもりを『明日なき世界・♂なき人類（沒有明天的世界・沒有♂的人類）』。1983，あまとりあ社

3-15. 破李拳龍『撃殺 宇宙拳』。1982，あまとりあ社

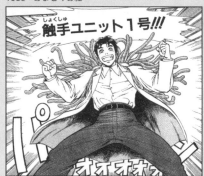

3-19. 水無月十三『ヤカン（Yakan）』。1992，法蘭西書院

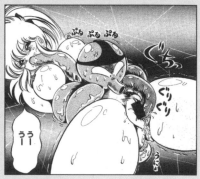

3-16. わたなべわたる『ドッキン♡美奈子先生2（心跳♡美奈子老師2）』。1987，白夜書房

3-20. どどんぱ郁緒『ヴァリス（瓦里斯）』。1991，辰巳出版

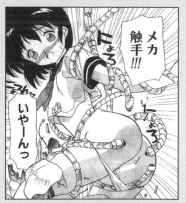

3-17. いるまかみり『大江戸暗黒街』。1988，法蘭西書院

146

3-23. 富秋悠『ゴーディ・ブリット』。
1993，東京三世社

3-21. 中総もも『春が来た！（春天來了！）』。
1989，東京三世社

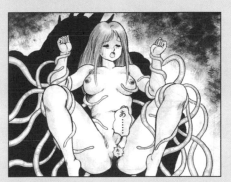

3-24. このどんと『奴隷戦士マヤ（奴隷戦士瑪雅）』。
1989，富士美出版

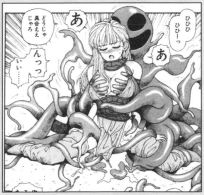

3-22. 唯登詩樹『Princess Quest Saga』。
1994，富士美出版

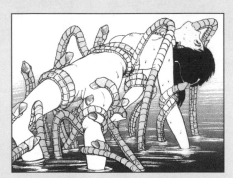

3-25. 森山塔『ラフ＆レディ（Rough & ready）』。
1986，辰巳出版

3-27. 上藤政樹『吉祥戰士 精靈特搜』。
1993，辰巳出版

3-28. 中山たろう『内蔵レディ（内臓女士）』，
脫腸鏡頭 1988

3-26. 佐原一光『エンジェルヒート
（Angel Heat）』。1990，大洋書房

過，一邊大喊「脫腸！」一邊打倒敵人的詭異設定還是令人印象深刻【圖3－28】。

一如上述的例子，黎明期的美少女漫畫雖然創造了各式各樣的觸手，但表現本身仍未成熟至「記號化」的程度。或許正因為是部分的作家在錯誤中摸索，努力創造屬於自己的觸手表現的時代，所以才會有這麼多風格的觸手被創造出來吧。對照之下，前田俊夫筆下劇畫風的血腥暴力型觸手，雖有被荻野真的『孔雀王』（一九八五～八九，集英社）等一般青年雜誌的傳奇血腥作品引用，卻因為在很早的階段就完成記號化，所以此後的發展反而鈍化了。

觀察「觸手」表現的譜系和擴散過程，儘管不是很熱門，但美少女漫畫界的觸手表現，在前田俊夫之前便已零星可見。例如七〇年代，吾妻日出夫和永井豪等人，在非劇畫的少年雜誌和青年雜誌上的搞笑漫畫上，便曾畫過「疑似觸手的東西」對女孩子做色色事情的橋段。儘管第一個

148

確實描寫到性交這步的是前田俊夫，但美女（美少女）和觸手的相性本來就很好。事實上，在美少女系漫畫圈流行的觸手表現，跟前田『超神傳說』的客群本來就不一樣，所以將兩者視為不同起源，在八〇年代後半因動畫版『超神傳說』的流行，才使兩條譜系會合，或許更正確。因為早在八〇年代前半，『超神傳說』開始連載前，美少女漫畫界就已經出現了帶有性愛描寫的「觸手凌辱」表現。

美少女系成人動畫最初期的熱門作品『くりいむレモン（Cream Lemon）』（フェアリーダスト）系列第三部的『SF・超次元伝説ラル（SF・超次元傳說拉爾）』（一九八四）【圖3-29】，和AV製作公司的宇宙企劃製作的成人動畫『リョン伝説フレア』（一九八六）中，便比『超神傳說』更早出現「觸手凌辱」的片段。只不過，這個時候美少女成人類作品本身還非常小眾，所以影響只停留在業界內，沒有出現更進一步的發展。相比之下，『超神傳說』給非動畫迷的眾多一般讀者也帶來了強烈的衝擊，讓世界認識到了「觸手」作品的存在。同時屬於其他譜系的觸手表現也被統合進來，出現更進一步的進化……應該是這樣才對。

表現的擴散是「記號化」的第一步，也是普遍化的必要條件，但表現的進化速度也會隨之急速鈍化。因此不久後成人漫畫的發表環境便發生巨大變化，觸手也像恐龍滅絕一樣

3-29. 動畫『くりいむレモン（Cream Lemon）』。
1984，フェアリーダスト

進入了「低迷期」。

「觸手」的低迷期

儘管在八○年代絕對算不上巨大的潮流，但在成人漫畫界開花結果的「觸手凌辱」表現，進入九○年代後就徐徐出現縮小的跡象。本以為觸手自由的發揮空間，會令這種表現更加進化、加入更多獨創性，但觸手的出現頻率反而愈來愈低，到了九○年代中期就進入停滯期。難道「觸手凌辱」終究只是一時的風潮而已嗎？

雖然不能說完全沒有受到有害漫畫騷動的影響，但筆者認為觸手表現的衰退，應該有其他更重要的原因。因為八○年代後半是劍與魔法等奇幻風潮的全盛期，也出現過不少奇幻設定的成人漫畫。而觸手和奇幻的相性很好，所以各種神祕怪物的設定中也都長有「觸手」。原本「觸手凌辱」就是為了規避管制而誕生的表現，不如說有管制的時候反而更有活躍的空間。然而，當奇幻風潮告一段落，進入成人漫畫泡沫期的一九九四年以後，觸手表現就變得非常難看到了。

一九九一年作為自主規制而引入的「成人標記」，則使得美少女漫畫更加成人漫畫為中心。與此同時，色情場面的需求也是在這個時期大幅提升。需要較多篇幅說明故事和世界觀的奇幻和科幻開始遭到冷落，更有不少作家被編輯要求盡量避開這類作品。比起難以跟一般漫畫做出差異，讀者群較限定的設定，出版界更想要不拐彎抹角、更重視色情元素的成人漫畫，結果「觸手」能活躍的空間就減少了。不過，「觸手凌辱」的粉絲並未因此而消失。儘管被商業雜誌敬而

150

遠之，但觸手還是堅強地在一些小眾圈子中活了下來。例如一九九六年收錄於以「觸手凌辱」為主題的漫畫選集『COMIC INDEEP 淫獸コレクション Vol.9（COMIC INDEEP 淫獸 collection Vol.9）』（桃園書房），並在一九九八年獨立出版的『觸手』（市川和彥，司書房），都證明了觸手類別依然存在【圖3 -30】。在同作的後記，作者便寫下了「正因為最近觸手有點退流行，所以我才想畫」，這麼一段宛如獻給「觸手凌辱」漫畫之檄文的評論。

然而，冷卻下來的「觸手凌辱」，卻在二〇〇〇年後再次死灰復燃。

復活，以及「觸手凌辱」的記號化

其實，千禧年後成功復活的不只有「觸手凌辱」。一九九四年後美少女漫畫的成人漫畫化，伴隨九八年後的硬蕊化，漫畫分類變得更零碎、更多元。在此之前，成人雜誌上常常同時連載各個種類的成人漫畫，但現在開始細分成蘿莉系、凌辱系、和姦系等類別，原本屬於小眾的「觸手凌辱」和「扶他（雙性人）」等類別也重新受到注目。因此，小眾類的漫畫選集也跟著增加。成人漫畫種類的擴大，新次要類別的增加，與出版社的戰略有著緊密關係。在過去的奇幻風潮中，為了滿足受到性方向影響的男性讀者的需求，Kill Time Communication在二〇〇二年創刊的『二次元ドリームマガジン』，便是一本成人向奇幻輕小說和漫畫的綜合雜誌，融合了奇幻

3-30. 市川和彥『觸手』。1998，司書房

小說和色情元素，創造了女劍士凌辱的類別。該類別在形式上也包含了「觸手凌辱」，對奇幻和觸手的復興有很大貢獻。在過去奇幻風潮的形式美上加入色情要素，「記號化」成人世代的共通語言後，一度面臨低潮期的幻想類漫畫重新找回了生命力，漫畫方面也借助動畫和輕小說重新復甦，出現了大逆轉。

無論是「乳首殘像」還是「斷面圖」，都是一般漫畫和成人漫畫兩邊皆能看見的表現，卻在成人漫畫界壓倒性地進化更快、發展得更好。然而，「觸手」卻跟這兩種表現不一樣，透過成人漫畫以外的一般雜誌、動畫、遊戲等各種媒體，實現了綜合性的進化、發展。觸手的低迷期，終究只是成人漫畫界內的現象，「觸手」本身在這段期間，依然緩緩地發展出獨自的類別。始於『超神傳說』的暴力・色情觸手動畫成為長篇系列後，其影響力也擴展到動畫以外的類別。例如少年漫畫雜誌的色情喜劇上，章魚或烏賊狀的觸手還是一樣繼續調戲了女主角們，而不閱讀成人漫畫的讀者層也都認識「觸手」的存在。前文雖提到「九〇年代的停滯」，但或許觸手並沒停滯，而是在不知不覺間日常化，洗腦了大眾。讀者們在不自覺的情況下被植入了理解觸手表現的能力，只不過後來隨著時代改變而浮上了表面。是不是也能這麼解釋呢？

〇五年以後，業界出版了許多「觸手凌辱」的專門選集，使觸手類作品的認知度和粉絲都有所增加。不知不覺間，成人漫畫讀者只要聽到「觸手」就能想起色情的畫面，相信作品中出現的觸手全都與色情有關。可以說，觸手的存在和表現，都已完全記號化了。

「觸手凌辱」的魅力與現在的規範標準

八〇年代的非劇畫系觸手由於沒有達成記號化，所以存在很多種類和功能；但現代的觸手，大抵可以粗略分成章魚和烏賊型的吸盤狀觸手、蠕蟲型觸手、存在無數細小觸手的海葵型觸手三大種類，收斂成容易辨識的幾種形狀，使大多數讀者都能馬上理解它們的作用原理。當然，下面還可以依照尖端的形狀、黏液的種類、單數或複數、由誰操縱等要素更加細分，但本書的目的並非研究觸手的生物學分類，故在此割愛。想更加了解現代觸手生物學分類的讀者，可以參考『真說 觸手學入門』（二〇一二，酒井童人，綜合化學出版）。

「觸手凌辱」原本的魅力，在於讀者可以輕易想像出這種給予女性超越人智之究極快樂的表現。被運用在眾多「觸手凌辱」場面的象徵性台詞「現在開始，你即將品嘗到從未經驗過的快樂！」這句話，簡直就像是在強調這點。用觸手同時從內外欺負女體，然後再結合漫畫獨有的殘像、斷面圖表現，便可以讓讀者看到人類之間不可能實現的玩法。而讀者也能共享那些被侵犯的女性從未體驗過的快樂，從中獲得興奮。

口腔、肛門、女陰、乳房、乳頭的同時玩弄。甚至是從肛門插入後貫通內臟從口腔穿出等過激的描寫，只要運用觸手都能輕鬆實現。可自由變形的觸手還能化成棕刷狀，在舔遍女體的同時進行愛撫，並從內部玩弄。

最近的「觸手」作品甚至更加複合前衛。儘管形狀逐漸定型，凌辱的方式卻比八〇年代更加

先進、發展。八○～千禧年代的「觸手凌辱」，重視的是如何運用觸手形狀的特性來玩弄、姦辱女性。然而，現代的觸手由於形狀、動作、功能都已一定程度上「記號化」，所以更著力於形狀之外的創意和變形。

新生觸手領域的旗手，Kill Time Communication的漫畫選集，便可見到那種「觸手情境」的最尖端。『觸手二寄生サレシ乙女ノ体（被觸手寄生的少女軀體）』（二○一七）【圖3-31】、『触手レズ（觸手百合）』（二○一七）【圖3-32】、『触手プールに呑み込まれるヒロインたち（被觸手之池吞沒的女主角們）』（二○一七）等，全都處處可見各種奇葩的場面。另外，「丸吞」這一類別也悄悄地累積起人氣。丸吞在嚴格意義上其實不算「觸手」類，更接近「束縛／拘束／危機」類，但全身被謎之生物、怪物吞食，在身體被束縛的無抵抗狀態下被觸手凌辱的情境上，卻很接近觸手凌辱。可以說由於「觸手凌辱」某種程度地受到「記號化」，才能輕鬆地吸取其他更小眾的元素。

為了規避管制而被發明的「觸手凌辱」，今天居然能發展成如此自由又充滿魅力的情色表現，當初下達管制令的人們大概也都無法想像吧。想出這個點子的前田俊夫，起初是認為如果是觸手就不需要修正，因此可以用畫性器官造型的觸手來逃避管制。然而這卻引發了幾個疑問。那就是這個模仿的界線究竟在哪裡呢？

答案誰都不曉得。因為當時的管制並沒有明確的標準，不同的出版社和年代，解釋也有微妙的出入。上連雀三平的『もほらぶ（Moho Love）』（二○○九，茜新社）中，便有出現男性性器官型的觸手侵犯男孩子的橋段。本作中出場的男孩子的性器官雖然有修正，男性性器官型的觸

154

3-33. 漫畫選集『丸呑み孕ませ苗床アクメ！（丸吞懷孕苗床絕頂！）』。2017，Kill Time Communication

3-31. 漫畫選集『触手ニ寄生サレシ乙女ノ体（被觸手寄生的少女軀體）』。2017，Kill Time Communication

3-34. 上連雀三平『もほらぶ（Moho Love）』。2009，茜新社

3-32. 漫畫選集『触手レズ（觸手百合）』2017，Kill Time Communication

手卻完全沒有修正【圖3-34】。形狀明明完全一樣，觸手卻因為不是性器官而不需要修正。這麼一來，不禁又讓人想問，那修正的目的到底是什麼？不過，多數出版社的修正習慣，是在觸手前端酷似性器官的時候，會採用與男性性器官相同的修正基準。雖然猥褻的標準很難拿捏，但至今還沒聽說過把男性性器官型觸手視為猥褻物的判例，可以的話真希望能聽聽司法機關的看法。

另外要補充的是，在一開始提到的北齋『章魚與海女』原點之章魚春畫更早以前，就已經存在類似觸手的春畫。就是一七七一年時由勝川春章所繪，一幅名為『百慕慕語』的妖怪春畫圖，畫中名叫「Yamaranoorochi」，狀似八岐大蛇的生物的頭部就是男性的性器官【圖3-35】。儘管比起觸手更像某種惡搞，但果然古人也覺得觸手和男性性器官很合吧？

人類與「觸手」的和解

藉由「觸手凌辱」的記號化，用觸手壓制女性進行凌辱，使其墮入快樂深淵的一連串行為，逐漸以一種藝術表現的形式被世人認識，但「觸手凌辱」的進化並未就此停止。「觸手凌辱」的基本型態長久

3-35. 勝川春章『百慕慕語』

156

以來一直是在對方不情願狀況下進行的強姦。雖然有些作品中的女性最終會屈服於性方向的快樂，而主動追求，不過觸手依然是以恐怖的形象於作品中登場，而女性則是它們侵犯的對象。然而，後來讓觸手從最開始便以友善生物的形象登場，又或是作中角色起初便對觸手抱有好感的作品陸續出現，人類終於與觸手達成和解。因此有了「觸手凌辱和姦」的誕生。

當然，在男性向領域，和姦觸手作品並非完全不存在，只是從整體來看相當稀少。不過，被記號化的觸手，近年開始跨出男性向成人漫畫的框框，在TL和BL中出現。即便並非所有作品都是和姦，但描寫的傾向卻與男性向作品大相逕庭。例如TL中就有把觸手當男友的愛情故事，或是觸手充當月老，幫助男女們進行床事等嶄新形式的愛。

在BL的傾向也類似，有不少描述具有觸手能力的男性與其他男性的戀愛。像是宮下キツネBL短篇集『触手な彼と婚姻しました』（與觸手的他結婚了）』（二〇一六年，海王社）的標題作品中，便有接受非人觸手生物求婚的橋段【圖3-36】。作中的謎之生物平常雖然長得像人類男性（在生物學角度上大概是公的），但他卻愛上了能夠自然接受自己的人類男性，並擔心自己原本的面貌（觸手生物）會被對方討厭，一直對此感到不安。然而主角卻不介意對方是同性又是異種生物，仍接受了他的愛意。本作中的觸手不僅靠著強大的愛情跨越了種族的高牆，連在性愛上也是自由自在，為BL領域帶來了一種嶄新的表現。

而在觸手漫畫選集『maniaEX 特集：觸手』（二〇一五，海王社）』中，也能看到許多觸手BL。其中雖然也有一些SM的表現，但幾乎全篇都是「觸手和姦」的故事。；儘管也有人類被觸手襲擊的畫面，但最後觸手卻拯救了對方的生命，加深彼此的愛情。決不只是單純觸手凌辱所帶

來的快樂。然而，ＢＬ科幻漫畫『パーフェクトプラネット（完美星球）』（イイモ，二〇一六，ジュリアンパブリッシング）卻有點不一樣。本作描寫的，是一艘蒐集地球外生物並研究它們，並同時尋找類地行星之宇宙船中發生的，觸手生物失控的故事。概念上借用了電影『異形』系列的元素，描寫船員們之間的爭執、背叛、還有愛情，充滿了人性要素和宏大的故事發展十分有魅力。「觸手生物」也巧妙地跟故事結合在一起，自然也有各種利用該生物進行凌辱、屈從的發展【圖3-37】。目前女性向的「觸手」仍以「觸手和姦」為中心，將來想必會作為一種新類型而傳播得更廣吧。

同時觸手表現也不只停留在二次元，更跨足至真人電影。「觸手Ａ片」的歷史意外地古老，從〇七年開始突然急遽增加，在ＡＶ界成長為一個單獨子類。〇七年製作的『触手アクメ（觸手高潮）』（ソフトオンデマンド），便是一部描述護士、女醫師、女高中生接連被觸手襲擊的特攝成人片【圖3-38】；即使在普通特攝片中，也有許多女主角被觸手系怪物攻擊的場面，因此被成人片拿來使用也是當然的結果。觸手在所有的領域都成功發揮了自身的記號性，成長為一個巨大的類別。

我們都是觸手表現的子孫

　　近年，「觸手凌辱」表現廣泛傳播的其中一個原因，筆者認為或與葛飾北齋的春畫『章魚與海女』被藝術界重新拿出來評價有很大的關係。〇五年以後，網路上以綜合情報網站為中心，開

158

3-37. イイモ『パーフェクトプラネット（完美星球）』。
2016，ジュリアンパブリッシング

3-38. 真人A片『触手アクメ（觸手高潮）』。
2009，ソフトオンデマンド

3-36. 宮下キツネ『触手な彼と婚姻しました
（與觸手的他結婚了）』。2016，海王社

始常常出現類似「原來古人也跟我們一樣變態！」的文章，使江戶時期的春畫被大量轉發；而幾乎每篇文章，都會介紹北齋的『章魚與海女』，下面的留言區也常常有「原來從江戶時代就有『觸手凌辱』了！」等驚訝的感想。一如前文所述，認為春畫與現代的成人漫畫有直接關係，是非常不經考證的想法；但被當成笑點介紹的『章魚與海女』卻感動了許多人，使人們為自己身為古人們的子孫而感到自豪。或許這就是使人們重新審視並評價自己文化的契機。

證據就是，二○一五年於東京永青文庫初次舉辦的「春畫展」，竟有超過二十萬人參加，一時蔚為話題。雖然這樣的高人氣不只來自於觸手，也包含對日本人「性」文化的再評價，不過這場畫展也來了許多作家、漫畫家、以及成人漫畫家；筆者猜想，他們或許也在這場展覽上受到了許多刺激，並對自己身為這種偉大表現的後代感到驕傲，得到了延續這份偉大表現文化的勇氣吧。當時眾多作家紛紛發表自己致敬『章魚與海女』漫畫的運動，正是他們發表的宣言【圖3-39～41】。

一如許多讀者所知，葛飾北齋不僅是春畫，更是當時頂尖的浮世繪畫師；其筆下描繪富士山之美的『富嶽三十六景』更是無人不曉。一流的畫師，不論是風景畫還是春畫都能留下超凡的作品；然而現在的日本社會卻深植著畫成人作就是三流，畫一般漫畫才是一流的偏見，更有不少人仍認為一流的作家絕對不會創作與色情有關的作品。然而紅遍全世界的賽博朋克科幻漫畫『攻殼機動隊』（一九八九，講談社）的作者士郎正宗，就曾畫過令人聯想到觸手的畫作【圖3-42】。

自六○年代末期，漫畫中的「觸手凌辱」表現，先從前田俊夫在讀者心中留下強烈的衝擊，再到成人漫畫裡各種形式的摸索，一路發展至今。儘管曾經沒落一時，可如今已堪稱男性向成人

160

3-41. 新堂エル『新堂エルの文化人類学
（新堂エル的文化人類學）』。2013，ディーアイネット

3-39. 弓月光『甜蜜生活2nd season』第7卷。
2015，集英社

3-42. 士郎正宗『GREASEBERRIES』。
2014，GOT

3-40. 佐野タカシ『今宵，妻が。（今晚，吾妻。）』。
2016，実業之日本社

3-43. 長谷見沙貴／矢吹健太朗『出包王女 DARKNESS』14卷。
2015，集英社

3-44. オカヤド『魔物娘的同居日常』9卷。
2016，德間書店

類別代表性的表現，進化出五花八門的種類。即便沒有性愛的描寫，但在成人漫畫界培養出來的「觸手表現」ＤＮＡ，也明顯流在一般向漫畫的『出包王女』系列（二〇〇六，集英社）【圖3-43】和『魔物娘的同居日常』（オカヤド，二〇一二，德間書店）【圖3-44】等作品的血液裡。相信超越了成人漫畫這個框架的觸手表現之基因，未來還會繼續在全世界擴散。

The Expression History of Ero-Manga

CHAPTER.4

第４章
「斷面圖」的進化史

「性交斷面圖」到底「說明」了什麼

有幾種對人體的描寫手法，一般漫畫中雖然有極低的機率出現，但基本上在成人漫畫之外幾乎看不到。那就是在以色情為主的領域特別常用，並獨自在成人漫畫界進化的那些表現。前幾章介紹的「乳首殘像」就是其一，但除此之外還有一個在成人漫畫界比乳首殘像更稱得上工業標準的表現。那就是「性交斷面圖」。

所謂「性交斷面圖」，就是像核磁共振掃描般、透視男性性器插入女性性器的狀態，以人體解剖圖的方式描繪性器，讓讀者看清楚男性性器如何在女性體內移動的奇異表現法。不過，除了普通的性交外，肛交、口交也有人會運用這種畫法，因此大多都直接簡稱「斷面圖」。而除了斷層掃描法以外，還有只強調一部分臟器和器官的「透視圖」表現。就是像青鱗魚一樣，將臟器以外的身體部位都畫成透明，凸顯女性性器內部的畫法，本書則將這類表現法也歸為廣義的「斷面圖」。【圖4−1〜2】

青鱗魚或許可以看見自己的內臟，可除非是獵奇殺人或科幻故事，通常性交的當事者們是不可能透視彼此的內臟的。正因為實際上看不見，所以故意把它畫成好像可以看見，的確是很漫畫式的發想。「斷面圖」表現於是變成一種用來向讀者傳達事象的漫畫手法。

「性交斷面圖」在現代已是成人漫畫界一種不可或缺的表現，可話說回來，真的有需要特地用斷面圖解說性交時男女結合處的情形嗎？這問題的答案，跟成人娛樂為使讀者興奮之目的有密

164

切關係。成人漫畫的「斷面圖」究竟在說明什麼，又跟讀者的興奮有什麼樣的聯繫；這問題的根源，與漫畫全體的表現歷史、成人產業的管制、以及成人漫畫獨特的戀物主義有錯綜複雜的關聯。而本章將會從「斷面圖」本身的歷史開始，為各位介紹這種表現的目的和功能、變化、以及發展。

4-1. 水龍敬『槍間くるみの母親（槍間胡桃的母親）』。2016，Coremagazine

4-2. たかやKi『ドキドキ★コミュニティーライフ（DokiDoki★社交生活）』。2017，GOT

想知道裡面到底長怎樣的根本欲求

普通的「斷面圖」，也就是描繪物體切面的透視圖。像是用剖面法解說引擎的結構，對理解汽車構造時就非常有用。六〇年代用剖面解析怪獸，描繪怪獸和心臟和從嘴部吐出瓦斯的器官的空想科學刊物上，也曾流行過斷面圖。如果是能實際切開的物體，還可以藉由實物展示來說明；

但如果要用斷面圖來解說地球的地函結構，就只能從資料來想像。

斷面圖原本的角色，是用來滿足讀者學習需求的解說用圖，可在漫畫裡大多只是演出的一環。特別是在血腥要素特別強的漫畫作品裡，為了展現劍術的精妙和武器本身的鋒利程度，經常可以看到斷面圖，是一種常見的殘忍表現。

至於科幻系的作品，在「乳首殘像」一章也曾提及之奧浩哉的『GANTZ』裡，黑球在傳送人類的過程中也有用到斷面圖【圖4-3】。這些表現通常是用來增加畫面的衝擊力，跟成人漫畫的「性交斷面圖」最初的目標一樣。正因為看不見所以想看，想知道皮膚底下發生了什麼事。最初只是因為這個單純的理由而誕生的表現，如今已成為成人漫畫界不可或缺的演出技法。

那麼成人漫畫的「斷面圖」是由誰發明，又是從何時開始成為成人漫畫的固定表現，被大家使用的呢？

最早的「斷面圖」出自何處

其實，要找出特定的「斷面圖」發明者非常困難。「乳首殘像」雖然已確定是由奧浩哉和う

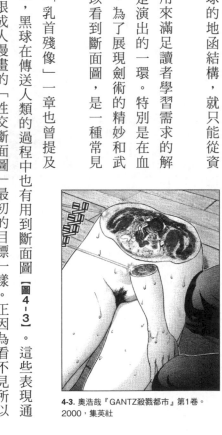

4-3. 奧浩哉『GANTZ殺戮都市』第1卷。
2000，集英社

たたねひろゆき兩人同時發明，不過這在藝術表現史上反而是很稀少的例子。事實上，只是要找斷面圖像的話，說不定在原始人的壁畫上也能找到。若真是如此，那就真的只能舉手投降了。那麼把範圍縮小點，只討論「性交斷面圖」的話又如何呢？若只討論這部分，歷史上倒是有位知名人物曾留下作品。以『蒙娜麗莎』知名的李奧納多・達文西（一四五二年～一五一九年），是個從繪畫到科學、音樂、甚至醫學領域都有建樹的偉人，其龐大的素描手稿也被集結成冊、保存了下來；其中收藏於英國溫莎城堡的溫莎手稿中，便有描繪男女性交過程的「性交斷面圖」素描。【圖4-4】這張手稿被認為繪於一四九三年左右，被研究者們稱為世上最古老的「性交斷面圖」，但後來也被證實該手稿所繪的內容在解剖學上完全錯誤。器官的位置和臟器的連接處完全是達文西虛構，憑空想像出來的。儘管目前仍不清楚達文西繪製這張手稿的理由和動機，但或許是出於想一探人體器官在性交時扮演什麼角色的好奇心而畫的也說不定。

回到日本，筆者調查了漫畫界以前是否曾有過類似「性交斷面圖」的表現後，在江戶時代的春畫中發現了「性交斷面圖」。說起春畫，最有名的當屬堪稱「觸手」表現的原點，葛飾北齋的『章魚與海女』；可其實在以各種形式描繪江戶時代之風月和性愛的春畫中，還有和姦、強姦、蘿莉、正太、ＢＬ、蕾絲、亂交、偷窺、橫刀奪愛、雙性、獸姦、近親相姦等各種與今日的成人漫畫相當接近的主題。即便不能直接由此斷定春畫和現代成人漫畫

4-4. 李奧納多・達文西的人體解剖圖

有承先啟後的關係，不過至少我們知道春畫中也有明顯的「性交斷面圖」存在，以下將會介紹其中幾幅。

江戶時代有名的浮世繪師，歌川門下的一人，歌川國貞在一八五七年所繪的『吾妻源氏』（一八五四年）的插畫上，便有完美的「性交斷面圖」。不僅有插入於女性性器中的男性性器特寫，甚至還細密地描繪了在陰道內射出的體液。另外在溪齋英泉的『閨中 紀聞 枕文庫』中，也清楚描繪了男性性器插入女性性器被緊緊包覆的狀態【圖4-5】。這些春畫裡的「斷面圖」，有人主張是出於情色目的，也有人認為是性教育的功能，還有人相信純粹是為了幽默……各有說法。不過筆者認為，或許純粹是出於想知道那看不到的部分，隨著人類最根本的欲求而畫的也說不定。

4-5. 溪齋英泉『閨中 紀聞 枕文庫』。1823

「斷面圖」表現曾被當成一種馬賽克？

那麼最早出現在漫畫中的「斷面圖」又是哪幅呢？這點目前也還沒有定論，但斷面圖這種圖像，早在漫畫的黎明期便已存在。即便是性器官的斷面圖，也很早就開始用於性教育；至於現代漫畫中的「性交斷面圖」，則是從七○年代前後開始出現。其中目前已知最古老的「性交斷面圖」之一，則令人意外地是部科幻漫畫。那就是以『多啦A夢』一作名聞遐邇的藤子・F・不二

雄在成人向刊物上發表的『宇宙人レポートサンプルAとB（外星人報告樣本A和B）』

（一九七七，『別冊問題小說』德間書店），其中就畫有男女的「性交斷面圖」。事實上，這部作品在當時有點特別，因為原作雖然是藤子不二雄，作畫者卻是少女漫畫家小森麻美。內容描述造訪地球的宇宙人觀察並記錄人類行動，致敬古典科幻的一部作品。被當成調查對象的男女分別被稱為A和B，以非常冰冷機械化，彷彿在測試新上市商品般的語調記錄著兩人的行為。其中有關男女行房的紀錄中便使用了「性交斷面圖」【圖4-6】。

在該作的開頭，便有出現眼睛和耳朵的斷面圖，用以了解人類的構造，由此可知本作中的「斷面圖」表現，應是為了表現從機械式的角度客觀觀察人類而用的演出。從讀者的年齡層考量，或許也有調侃五〇年代以性教育名義製作，獲得文部省推薦之「節育電影」的用意存在。因此，男性性器和女性性器的結合分鏡，也沒有挑起性慾的效果，採用了極度客觀的描寫方式。

而在搞笑漫畫中，也曾出現過比上述更帶點色情感的「性交斷面圖」表現。例如在吾妻日出夫的『やけくそ天使（自棄天使）』（一九七八，秋田書店）內，便有描寫體內射精的「透視型斷面圖」【圖4-7～8】。吾妻日出夫本來是畫少年漫畫出身的，不過因為プレイコミック同時也是一本成人向的漫畫雜誌，所以該作就被畫成了出現許多色情描寫的低俗喜劇。此外，以『がきデカ（搞笑刑警）』等搞笑漫畫知名的山上龍彥之作品『青春山脈』（一九八二，『漫画アクション増刊』雙葉社）中，也有完全像是人體解剖圖的「性交斷面圖」出現【圖4-9】。本作描述的是一位疑似在調侃五〇年代少年漫畫名作『イグクリくん（栗子君）』（福井英一）中的倫理性的主角・粟子君（イボグリ君），用石頭砸暈女性後

趁機侵犯著她們，不斷重複著意義不明的反社會行為，最後以一句「真舒服！」作結的超現實搞笑漫畫。其完全背離喜劇本質的誇張暴力和色情，在搞笑漫畫中開拓了新境地，使本作受到很大的好評。這兩作都是以「滑稽」為故事賣點的搞笑漫畫，儘管當中加入了成人向的色情元素，可由於無法直接畫出性器官，因此才改用解剖圖式的斷面圖來帶出滑稽感。

此時期的斷面圖，應是一種從醫學途徑，來迴避禁止直接描寫性交結合畫面的法律，將「管制」這個負面要素昇華成正面「笑點」的一種手段。把鏡頭從皮膚外帶到皮膚下，改用斷面圖、解剖圖的形式來描寫性器官，就不構成猥褻，當時的作家和編輯應該是這麼想的。

漫畫等創作物中不能出現性器官的理由，雖然可以找到日本刑法第一七五條「猥褻物頒布等罪」這條法源，但該法並沒有明言不可以描繪性器官。然而因為過去曾有將性器官描寫視同猥褻物的判例，所以在一般雜誌和成人向漫畫上，都開始對性器官進行修正。不過，一如在『外星人報告樣本A和B』等例子，製作方一致認為性愛描寫中的「斷面圖」並不構成猥褻，所以就算大方直接應該也沒有問題。

因此用「斷面圖」畫性器官的原因，除了故事上的需求外，另一個應該就是雖然想畫交合畫面，但因為不能直接畫出來，所以才用應該不會被抓的斷面圖來迴避猥褻定義。在性愛場面突然插入帶有喜感的剖面圖，就能避免被認定為猥褻表現。因此，比起性愛場面直截了當的成人漫畫，一般向的色情喜劇更常使用「斷面圖」。進入九〇年代後，也一直維持著這個趨勢。

例如しらいしあい的『限界エクスタシー（極限Ecstasy）』（一九九〇，週刊Young Sunday，小學館）中，便透過「斷面圖」和雙方表情的變化，來表現與處男性愛時各種不順的

4-6. 原作藤子・F・不二雄／作畫：小森麻美『宇宙人レポートサンプルAとB（外星人報告樣本A和B）』。
1977，德間書店

4-8. 吾妻日出夫『やけくそ天使（自棄天使）』77話
「さらに時は乱れて（被搞得更混亂的時間）」。
1978，秋田書店

4-7. 吾妻日出夫『やけくそ天使（自棄天使）』48話
「きよしこの夜（清子的夜晚）」。
1976，秋田書店

4-9. 山上龍彦『青春山脈』。1982，雙葉社

搞笑情況【圖4-10】。為了在一般漫畫上實現輕微的色情場面（換言之，即是不以直接帶起讀者性慾為目的時），利用「斷面圖」表現非常能夠理解。此外，說起青年雜誌上的「斷面圖」描寫，也絕不能忘了『夫妻成長日記』（一九九七～ Young Animal，白泉社）的作者克亞樹。一般漫畫上的「斷面圖」，通常是用於滑稽的場面，但『夫妻成長日記』在此之上，還有很強的性教育意義。將青年成人系雜誌的性教育要素直接畫成漫畫的本作，每回都有男女性愛的橋段，並用「香蕉表現」來代替男性性器官，然後以「斷面圖」描寫來描述插入後的狀態【圖4-11～12】。不過，一般向漫畫中的「性交斷面圖」，跟後面將要介紹的成人漫畫斷面圖不同，連男性性器官也會斷面化，可以看到性器官內的尿道。目前（二○一七年）仍在連載中的『夫妻成長日記』是部已連載超過二十年的長青作品，二十年來仍堅持每一話都有性愛場景和斷面圖。雖然沒法計算出精準的數字，但本作應該是單一作品中使用「斷面圖」頻率最高的作品（包含同類漫畫中連載時間最長這點，感覺都可以去申請金氏世界紀錄了）。

本節我們介紹了一般向漫畫中的「斷面圖」用法，而接著就要來看看成人漫畫界又是如何運用「斷面圖」。

色情劇畫、早期美少女漫畫中登場的「斷面圖」

「性交斷面圖」表現，現今在成人漫畫的舞台上發展出各種各樣的型態，但在更早之前的色情劇畫中又是如何呢？在七○年代初期出現的色情劇畫引起巨大風潮，並在七八年前後達到頂

172

點，曾經每月有超過一百冊雜誌上市。由於筆者手邊的樣本數很少，所以無法討論「斷面圖」表現在色情劇畫整體的擴散情況，因此只介紹幾個較有特色的例子。

在富田茂的『淫蜜ハネムーン（淫蜜蜜月）』（一九八一，漫畫ダイナマイト，辰巳出版），曾使用「斷面圖」描繪跳蛋插入陰道的過程【圖4-13】。雖然是偏向說明性質的描寫，卻特地分成數格，仔細地畫出了整個過程，令人感受到其中的色情。還有中島史雄的『雪少女傳說』（一九八二，劇画ロリコン，サン出版）中也有使用「性交斷面圖」，不過無論女性或男性的性器官都畫得十分模糊，更接近「透視圖」的表現【圖4-14】。由於是貫通處女膜的斷面圖，因此男性性器的周圍畫有血絲，用來表現身為處子的少女體內發生的情況。至於前田俊夫的『エデンの風（伊甸之風，小池書院）』（一九九〇，エデンの風，小池書院）裡，也可看到相同的表現【圖4-15】，不過體內所畫的不是血液而是愛液，用於告訴讀者女性對愛撫很有感覺。另外雖然不屬於劇畫的譜系，但森山塔的作品中也有出現「斷面圖」。他的手法不是從正側面切開，而是用立體視角描寫插入時情況的「透視斷面圖」，十分有特色；而且，還在相對很早的時期就使用了體內射精的表現。在『とらわれペンギン（被橫刀奪愛的企鵝）』（一九八六，辰巳出版）中搭配「どくん！（dokkun）」的擬音，描繪了在女性陰道內射精的「透視斷面圖」【圖4-16】。

一如上述，早期成人漫畫中的「斷面圖」，多是用來說明人體內發生了什麼事，同時讓讀者了解男女雙方的狀態和行為的過程，被作家們認為是一種可勾起讀者性方面情感的表現。然而，這種表現使用的頻率很低，而且也不是普遍「記號化」的表現。一般雜誌也是，儘管也能找到有如五藤加純那種用來表現滑稽感的描寫【圖4-17】，或是水無月十三那種性教育式的性器斷面圖

寫。八〇年代比較積極運用「斷面圖」的作家，當屬唯登詩樹。他的作品『マーメイド♡ジャンクション（Mermaid Junction）』（一九八七，白夜書房）中的「斷面圖」，是最接近現代「斷面圖」描寫的表現【圖4-21】。也可能是筆者目前找到的作品中最早在男性性器上修正的「斷面圖」。或許是因為其寫實感太高，足以喚起人們的興奮感，因此編輯部認為有需要進行修正吧。

然而，將「斷面圖」表現畫到這種程度的作家非常少。可能是因為太過超前時代，所以沒能成為多數作家都理所當然拿來使用的表現，需要更多時間熟成。

「斷面圖」的低迷期

如同「乳首殘像」，「斷面圖」表現也不是一下子就爆發式地流行開來的。多數在成人漫畫上出現並於後來成為主流的表現，或許是需要一定的時間來熟成，通常都會在發展中途遇到低迷期。並非所有辛苦發明或偶然誕生的藝術表現都能在未來傳播開來，也有不少就此消聲匿跡。因為所謂的流行，本來就是時代背景、漫畫爆紅帶來的認知度、以及其他外部因子複雜結合後產生的偶然現象。

直接從結果來說，成人漫畫中的「斷面圖」，是在千禧年之後才出現數量上的爆發。「斷面圖」表現本身雖然沒有滅絕，但在二〇〇〇年前曾經歷一段低谷期，在成人漫畫表現中算是相當冷門的技法。那麼為何成人漫畫表現中的「斷面圖」，會長期面臨低潮呢？

【圖4-18】，但幾乎都是像水ようかん【圖4-19】和ひんでんブルグ【圖4-20】那種比較簡素的斷面描

174

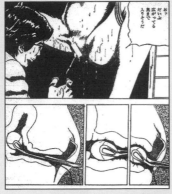

4-13. 富田茂『淫蜜ハネムーン（淫蜜蜜月）』。
1981，辰巳出版

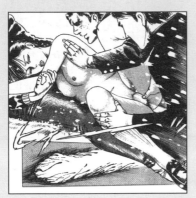

4-14. 中島史雄『雪少女傳說』。
1982，サン出版

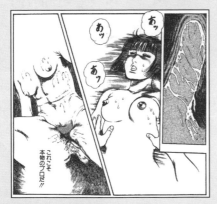

4-15. 前田俊夫『エデンの風（伊甸之風）』。
1990，小池書院

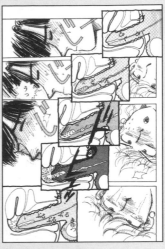

4-10. しらいしあい『限界エクスタシー
（極限Ecstasy）』第1卷。1990，小學館

4-11. 克・亞樹『夫妻成長日記』第25卷。
2004，白泉社

4-12. 克・亞樹『夫妻成長日記』第22卷。
2003，白泉社

思考過許多原因後，筆者認為最主要的理由，還是表現管制的強化。儘管「斷面圖」本是為了規避管制而產生的表現，不過在九〇年代導致成人漫畫冰河期的有害漫畫騷動後，掃黃管制已經到了連腰部以下都不能畫的程度，更遑論「斷面圖」。結果，起步失敗的「斷面圖」表現，就此沉默了好一陣子。屬於胸部表現的「乳首殘像」，雖然在之後的成人漫畫泡沫期成功復活爆發，但屬於下半身描寫的「斷面圖」，即使在九〇年代中盤的泡沫期也沒能發揮原本的潛力。

然而，一九九八年後，成人漫畫界終於成為適合「斷面圖」活躍的環境，揭開成人漫畫硬蕊時代的序幕。

愈來愈露骨的成人漫畫

自九八年前後，成人漫畫開始朝向硬蕊化，修正也愈來愈小。表現變得激進，性愛描寫的下半身描寫也變得更細緻，朝激進的方向發展。九〇年代前半的成人漫畫，就像半同人性質的漫畫界茶水間，五花八門的作品都有；只要加點成人要素，其他想畫什麼都行，編輯們也是放牛吃草。內容方面同樣有極強的喜劇風格，性愛場面的結合部分也畫得不仔細，事實上很多作品根本沒幾張性愛場面。儘管如此，因為市場對成人漫畫的需求很高，所以大家還是賣得很好。然而九〇年代中期後，加上還要與同人市場的競爭，市場逐漸呈現飽和，銷量開始下降，出版也不得不改變內容以挽救銷量。

結果，業界愈來愈重視激烈的色情元素，朝硬蕊化前進。這時期的漫畫雜誌也因為自主規制

4-19. 水ようかん『ハッピにんぐSTAR
（Happing STAR）』。1991，辰巳出版

4-16. 森山塔『とらわれペンギン
（被横刀奪愛的企鵝）』。1986，辰巳出版

4-20. ひんでんブルグ『歌舞いちゃう（歌舞）』。
1991，大洋圖書

4-17. 五藤加純『アンドロイドは電気コケシの夢
をみるか（機器人會夢見電子木偶嗎）』。
1983，セルフ出版

4-21. 唯登詩樹『マーメイド♡ジャンクション
（Mermaid Junction）』。1987，白夜書房

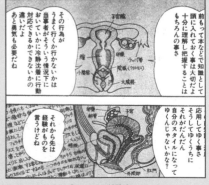

4-18. 水無月十三『ただいま勉強中
（此時此刻用功中）』。1991，富士美出版

的風氣，開始引入「成人向雜誌標籤」，將成人漫畫從普通漫畫中區隔開來，修正因而變得愈來愈少，各家出版社開始用性器官結合描寫的激進程度來競爭，作家的表現責任變得愈來愈重。筆者認為，這正是「斷面圖」表現重新被發掘的原因。當然「斷面圖」在此之前也一直有人在用，但過去成人漫畫界並不重視性器官結合的描寫，所以跟「斷面圖」的契合度並不佳。然而，隨著硬蕊時代的到來，「斷面圖」被當成性器官結合描寫的補充表現，終於站上舞台中心。

「乳首殘像」是跟隨巨乳流行的時代浪潮而發展起來的；「斷面圖」則是搭上成人漫畫硬蕊化的大浪後，才總算姍姍來遲。

「斷面圖」與獵奇的相性良好

喜歡成人漫畫的讀者中，也有不少人不能接受「斷面圖」表現。他們認為斷面圖「看起來很獵奇很噁心」，而這也是理所當然的反應。應該很少人會在看到理化教室的人體解剖圖後，覺得很色情的吧？原本，解剖圖就是一種使人不適的東西，即使是在九〇年代後色情要素變強，成為成人漫畫標準的美少女系成漫，原本也普遍認為動畫式的畫風與斷面圖的表現並不合襯。

另一方面，漫畫界也存在與獵奇表現很合的領域。那就是八〇年代獵奇風潮後的驚悚系漫畫。而九〇年代後成人漫畫雖然逐漸硬蕊化，但在硬蕊化的初期，讀者仍不適應把「斷面圖」和色情元素兜在一起。

提高了成人漫畫讀者對斷面圖接受度的，乃是喜愛驚悚系漫畫，對此類表現具有耐力的作家

群。其中更有一位被世人稱為「斷面圖專家」、「斷面圖的貴公子」之成人漫畫家。此人即是將「斷面圖」的魅力發揮至極限，使「斷面圖」成為硬蕊成人漫畫必備表現的作家，ジョン・K・ペ一太（John K Pe-ta）。從他致敬擅長血腥電影的導演約翰・卡本特（John Carpenter）的筆名就能看出，喜歡恐怖片的他就是那種會說出「斷面圖很色情」的人。

成人漫畫與「斷面圖」究竟是如何邂逅，此人又是如何發掘出這種表現的可能性，筆者直接向本人詢問了其中的祕辛。

「我認為斷面圖是一種奇幻表現」

A．ジョン・K・ペー太『激!!
悶絶オペレーション（激!!悶
絶Operation）』。2005年，桃
園書房／初期的大分鏡斷面圖

B．ジョン・K・ペー太
『トキメキ悶絶バルカ
ン!!（DOKIDOKI悶絶巴
爾幹!!）』。2008年，
Coremagazine／內臟被巨根
壓迫而嘔吐的女孩子

C．ジョン・K・ペー太『スー
パーモンゼツメガビッチ（超
級悶絶Mega Bitch）』2010
年，Coremagazine／腹部被
插到凸出來

INTERVIEW
ジョン・K・ぺー太

PROFILE: ジョン・K・ぺー太

首次出道於『別冊YOUNG MAGAZINE』（講談社）。但因為草稿常常被退回，所以抱著死馬當活馬醫的決心改去Coremagazine的『漫画ばんがいち』和桃園書房的『コミックジャンボ（COMIC Jumbo）』投稿。結果引起了編輯注意，成為成人漫畫家。被人們稱為「斷面圖專家」、「斷面圖貴公子」，作品經常運用大膽過激的斷面圖手法，充滿過激的演出。不過其橡皮人般的人體表現，以及半喜劇式的故事發展，使其成為「暖系凌辱」這一新領域的開山祖，獲得了不少狂熱的粉絲。曾在ハロルド作石下面當過助手。興趣是生存遊戲。

從出道就開始畫「斷面圖」

——關於老師您是從何時開始畫斷面圖表現這問題，根據我的調查，沒想到竟然從成人漫畫家出道的第一部作品就開始畫了【圖4-22】。

ジョン・K・ペー太（以下簡稱「JKP」）　啊，的確是那樣沒錯。雖然我用得非常克制。不瞞你說，其實這部作品差點就被刷掉了。

——這是為什麼呢？

JKP　聽說是因為不符合投稿的規定。話說回來，其實光頁數就不夠了（笑）。當時的編輯長好像說過「不合規定就是不行！」，不過包含我當時的責編在內，其他所有編輯都一致推薦說我的作品「相當有趣」，所以我才能成功出道。真的非常感謝他們。

——您在那時就已經知道斷面圖這種表現了嗎？

JKP　知道是知道，可並沒有在那種表現上感覺

4-22. ジョン・K・ペー太『ジョン・K・ペー太的世界』。
2005，桃園書房／投稿於Coremagazine的人生第一本成人漫畫
『ジェットケンタウロス（噴射牛頭人）』

到色情感。只覺得是純粹用來說明性器官接合情況的表現。不過，大概是〇二年的時候吧，我看了TYPE・90老師的作品後，竟突然覺得「好色啊！」。印象中那應該是老師早期的單行本，裡面對於子宮等內臟的描寫很有立體感，裡頭的斷面圖看起來就像那對能令任何男人興奮的乳房和女性性器的一部分，讓我忍不住心想「真是太厲害了！」

正因為現實不存在才有價值

【圖4－23】。我記得那就只是整篇漫畫的一格分鏡，卻讓我看得停不下來，忍不住打了好幾槍。甚至差點把整本書從那一頁扯成兩半（笑）。

——該說是晴天霹靂嗎？感覺就像在斷面圖中發現了新的色情成分。

JKP 我真的受到很大的衝擊。不過，那時候畫斷面圖的漫畫家還很少，加上我內心「還想看更多」的慾望不停高漲，所以才想說乾脆自己來畫。

——除了TYPE．90老師外，您還受過其他作家的影響嗎？

JKP 還有町野變丸老師吧。我人生買的第一本成人漫畫單行本就是變丸老師的漫畫，所以我認為自己受他的影響很大【圖4－24】。以成人作家出道時也是以成為像變丸老師那種極端系的作家為目標。

4-24. 町野變丸『さわやかなアブノーマル（清爽的Abnormal）』。2007，桃園書房

4-23. TYPE.90『少女汁』。2002，松文館

182

——斷面圖表現本身從以前就有了，但直到老師您開始畫後才爆發性地增長呢。

JKP　我認為斷面圖的確很色情，可是以前卻幾乎沒有人畫，還有就是我覺得用大分鏡畫斷面圖看起來應該會很爽。雖然這動機有點邪惡（笑）。我本來就很喜歡八〇年代的獵奇系恐怖片，所以也想畫畫看那樣的漫畫，才立志進入這個行業的，因此才跟斷面圖這麼合得來。最後雖然沒能以驚悚漫畫家出道，但仔細想想成人漫畫上百無禁忌，不是也可以盡情畫內臟嗎（笑）。

——斷面圖果然跟內臟、驚悚類的相性很好。從老師您的筆名，就能看出您喜歡獵奇的東西（笑）。

JKP　ジョン・K・ぺー太（John K Pe-ta）這個名字的確是致敬電影導演「約翰・卡本特（John Carpenter）」，但其實我也曾考慮過致敬「盧西歐・富爾奇（Lucio Fulci）」導演的「古地ルチヲ（Furuchi Ruchio）」，或是致敬「山姆・雷米（Samuel Raimi）」導演的「村井ミサ（Murai Misa）」等筆名，全都跟驚悚片有關（笑）。回到斷面圖的話題，女性的性器官藏在人體內，外觀也沒什麼凹凸起伏，看不出結構不是嗎？然而，裡面實際上卻是很複雜的器官。儘管有點獵奇，但正是那樣才讓人覺得色情。

——我認為斷面圖是種每個人看了反應都不一樣的藝術表現，而分水嶺在於讀者感覺到的「真實感」。就這層意義來說，ぺー太老師筆下的性愛場面，像是把手伸進肛門直到手肘的那種表現，在我看來就非常奇幻；而最近看到真的玩那種play的影片後，反而開始覺得老師的play其實非常色情。

JKP　啊啊，我看到那種play的影片後也嚇了一大跳。我認為正因為現實中不存在，所以那種表現才有價值，結果居然真的有人這麼玩！

——從心境上來說，您是覺得有點失望嗎？

JKP　不，我剛開始其實非常興奮，因為居然能在現實中看到我一直想拜見的畫面。但是，看完回到工作台後，我突然開始懷疑這種play還有畫出來

的價值嗎?感覺相當複雜。

——不好意思確認一下,老師您不是受到實拍影片的影響才開始畫漫畫,而是因為現實不存在才開始畫的吧?所以感覺就像是被現實追上了腳步。

JKP 是的,當然有那種感覺。在一半高興的心情外,也有一半的沮喪感。成人漫畫中的性愛元素雖然是現實存在的,但從斷面圖開始就邁入了奇幻的領域,是作家可以自由發揮的天地。所以,一旦現實追趕上來,就必須想辦法畫得更奇幻,但若是這麼做,就會漸漸搞不清楚畫出來的東西到底色不色情了。我也很喜歡斷面圖,而且因為老是畫斷面圖而受到讀者的注目,但這種小眾利基的題材,很容易因意氣用事而愈來愈偏激。一旦步上那條路,就會從某時期開始變成分不清楚到底什麼是色情,什麼是獵奇了(笑)。

——這是成人漫畫一定會遇到的問題呢。對色情的認識能力變得麻痺。

JKP 以我的情況,煩惱的層面可能跟其他作家不太一樣,因此有段時間陷入了低潮呢。

「色情」的範圍愈來愈廣

——老師您的斷面圖特徵是斷層掃描型的大分鏡,我覺得是非常美麗的斷面圖形式。

JKP 不不,最近的年輕人每個都太會畫了。以我自己的例子,尤其是在剛出道的時候,都習慣把內臟全部畫出來。從子宮、大腸、到小腸。不過,凡事果然是過猶不及(笑)。所以,近年我都會時時提醒自己畫女陰的話就只畫子宮,畫肛門的話就只畫大腸,不要畫得太過頭。但是,將量體很大的物體插入身體時,把全部的內臟都畫出來還是比較有說服力。

——成人漫畫業界的習慣,外性器(露在外面可以看見的部分)必須加上修正,內性器則不修正也沒關係;雖然東京都條例中沒有特別討論過,但我想日本人的習慣仍不把內性器視作色情元素。但是,

萬一將來斷面圖流行起來，大家都覺得這種表現屬於色情的話……。

JKP 那麼內臟也有可能成為修正的對象。這點與其說令人擔憂，不如說更像是種滑稽的你追我跑。我剛開始畫斷面圖的時候，當然是覺得子宮看起來很色才畫的，然而近五年來，包含我自己在內，許多人開始把更深處的卵巢也當成色情對象來畫，使色情的範圍愈來愈廣。當然這屬於奇幻表現，但最近甚至出現了排卵高潮類的作品。

—— 最近的斷面圖真的發展得非常快。

JKP 最近的女孩子都畫得相當可愛，斷面圖也很色情，真的很傷腦筋（笑）。其實我除了斷面圖之外，也想畫畫看陰道擴張的題材。不是有那種把大型物體塞入被撐開的陰道，從肚子凸起來的本子嗎？那種狀態光從外部視角很難表現，所以我在想如果用斷面圖應該效果更好。

—— 原來如此，藉由斷面圖，就能有效地展現人體內發生的狀況。

JKP 就算加上「插到裡面了！」之類的台詞，讀者也很難明白到底有多裡面，而使用斷面圖的話就能一目了然。我以前常常畫女孩子被巨根插入壓迫到內臟而忍不住嘔吐的表現，我想加上斷面圖的話應該會更有效果。只要讓讀者看到巨大陰莖壓迫到胃部的畫面，讀者自然就會理解為何會嘔吐【圖P180-B】。大質量的物體被硬塞進人體，也難怪會吐得唏哩嘩啦，這就是成人漫畫的力學作用吧（笑）。

—— 女體質量守恆原則嗎（笑）。

JKP 所以，因為我在斷面圖和內臟方面總是考慮得很多，其他方面卻很隨便，上次還被教訓「給我稍微思考一下擬音的部分啦」（笑）。

—— 老師您的施力點跟普通的成人漫畫家不一樣呢。老師作品的最大特徵，就是運用大分鏡、充滿魅力的斷面圖呀。

JKP 在我心目中，從以前就有個每二十頁一定要有五頁使用大分鏡的規矩。因為果然用大分鏡最

能吸引讀者的目光不是嗎？

──與其說是大分鏡，幾乎整頁都是斷面圖了吧？感覺這種畫法才是老師的真性情。

JKP 因為我是故意這麼畫的。既然大家都不肯畫，那我就自己來畫這樣（笑）。

──以老師的情況，主要是以側面斷面圖為主呢。

JKP 因為側面畫起來比較輕鬆。只要畫半邊的身體就行了。最難畫的是四十五度角的構圖。內臟真的很難畫（笑）。

──「成人漫畫中使用的斷面圖，真的正確嗎？」請問您沒有這樣懷疑過？

JKP 我偶爾也會回去翻翻醫學類的書籍，可如果太過要求正確性，有些體位根本做不出來，所以在作畫時還是會做一點變形。當然，畫成人漫畫最重要的，就是要帶給讀者驚喜。所以，我有時也會畫一些反常識的play或奇怪的插入法。這樣想想，『コミックジャンボ（COMIC Jumbo）』（桃園書房）真的是完全放任我愛畫什麼就畫什麼呢。

擺脫「內臟與斷面圖才是主角」的思維

──話說回來，老師的單行本推出速度非常快。另外如果要用兩個漢字來詮釋老師的漫畫，我認為毫無疑問一定是「悶絕」。

JKP 雖然近幾年愈來愈多人用，但在我剛出道那時，幾乎沒有人用「悶絕」這種詞當標題。（我的）單行本中沒有用到「悶絕」這個詞的就只有『奇跡の穴（奇蹟之穴）』而已。那次編輯部要求我「別用悶絕這個詞」，而當時我正好處於低潮，所以才想說不用就不用吧。

──是漫畫的內容遇到瓶頸嗎？

JKP 我在二〇一二年以前的作品，主角都是內臟和斷片圖，女性角色不過是一種記號而已。但那種畫法後來遇上瓶頸，使我反省不能再這樣下去。因此，我開始研究其他屬害漫畫家的作品，最終終於理解成人漫畫的主角應該是女孩子，諸如斷面圖

他漫畫家的聚會上，跟從以前就很崇拜的K老師一起喝酒時，聽到他說他「愛上了自己畫的角色」。這句話給了我不小的衝擊，使我開始反省原來得把角色畫到這種程度啊，我也得以此為目標才行。

等的表現不過是可有可無的配菜。我花了十五年的時間才明白這道理。

──原來如此，我還以為故意使用沒有個性的女性角色是老師您的策略呢。因為您作品中的女角基本上都沒有名字，全是用「她」或「那傢伙」的代名詞稱呼。

JKP 那不是我的策略，單純只是對她們沒有感情而已。因為我一直把人物當成描寫的道具，而且只有二十頁左右的單篇作品內，為每個角色一一想名字實在太麻煩了。不過，直到最近我才理解，可愛的女性角色一定得好好設定才行。所以，近幾年我開始會替作品中的人物想名字【圖4-25】。

──這個我也嚇了一跳。拜讀您近期的單行本後，明明整體的風格沒有改變，角色卻一下子變得生動起來。那對姊妹也都有自己的名字！

JKP 因為我在低潮期之前，就連電視動畫也只看機器人系的東西。不過，最近開始看萌系動畫後，才覺得這種二次元角色也不錯。還有，在跟其

4-25. ジョン・K・ペー太『わくわく悶絶めぞん（興奮心跳悶絕Maison）』。2015，GOT

——來自外部的刺激，似乎成為了您脫離低潮的契機？

ＪＫＰ 所謂的成人畫家，原本應該是想畫可愛女孩子裸體的職業；但我卻花了十五年之久才抵達了這個最基本的概念，真想吐槽自己到底繞了多大的遠路（笑）。

——可是，能一邊保持人氣，持續畫了十五年的內臟，我認為您的才能也相當了不起（笑）。

ＪＫＰ 因為我認為斷面圖是究極的色情獵奇要素，所以今後我也想繼續畫下去。我相信應該還有更多角度可以去表現。說不定還有其他器官也有色情的潛力呢！

——比如脾臟嗎？

ＪＫＰ 不無可能。因為斷面圖是完全奇幻的世界，希望其他作者也能多畫一點（笑）。

（收錄於二○一六年六月）

188

「斷面圖」的記號化

　　成人漫畫中的「斷面圖」，雖然同時具有強調性交行為的色情感，以及喚起讀者偷窺欲望兼說明的功能，但在很長一段時間內，終究只被當成一種演出的添加劑。然而，如同ジョン・K・ペー太在前文說到的，在千禧年以後，開始出現能將「斷面圖」本身視為色情要素，具有全新色情解讀力的創作者。這使得「斷面圖」表現得到更進一步的發展。眾多作家和讀者開始對「斷面圖」的色情性產生普遍共識，使這種表現「記號化」為一種成人表現。

　　就好像把揉肩用的按摩棒當成情趣道具使用，結果用著用著變成只要看到按摩棒，就自然聯想到色色的畫面，同樣的條件反射也發生在斷面圖表現上；儘管在現代，人們的腦中已建立起斷面圖＝色情的神經突觸連結，光是使用就能保證作品的色情度，但除此之外還是需要作家們的苦心。

　　當某種表現成為一種「記號」後，各位應該很容易想像得到，就像「乳首殘像」的時候一樣，隨之而來的將是爆發式的增長。那麼，接下來我們將從現代「斷面圖」表現的基本開始，依序解說這種表現如何傳播、變化。

內射表現與「斷面圖」的關係

男性性器在女性內部時，究竟是何種狀態呢？

「斷面圖」的最大功用就是將這項訊息傳遞給讀者，但並不是所有描寫的狀態都一樣。斷面圖表現急速進化的原因，除了成人漫畫的硬蕊化、性器修正管制的趨緩、ジョン・K・ペー太等將「斷面圖」本身視為一種成人要素的作家陸續抬頭外，筆者認為還有一個很大的理由。那就是體內射精的視覺化。在表現男性的射精行為，也就是俗稱的收尾時，成人漫畫中常常會有跟女性一起達到高潮的演出。在「斷面圖」還未流行的時候，這大多是用女性的軀體反弓和痙攣來表現。然而「斷面圖」的發明，使直接看見男性在女性體內射精的行為有了視覺化的可能。高潮時的狀態、射精的力道、量、時間等等，都能直接傳達給讀者，而且資訊量的增加也能強化臨場感。就像電影院的杜比環場音效、ＩＭＡＸ、３Ｄ、４ＤＸ、爆音上映等視覺聽覺的加成，可以提高觀眾看電影時的融入感。

在成人影業，發展出了顏射、噴灑（Bukkake）等「外射」收尾技法來強化視覺效果；而成人漫畫界也曾效仿這樣的策略。結果，雖然發展出了誇張的高潮反應、超乎常理的射精量、以及各種古怪異常的擬音詞，使射精表現更進化、更多元；但這麼豐富多元的「外射」表現技法，最後卻全被一個「斷面圖」表現的進化輕鬆打敗。千禧年以後，月野定規 【圖4-26】、竹村雪秀 【圖4-27】、鬼之仁 【圖4-28】、DISTANCE【圖4-29】、師走之翁 【圖4-30】、米倉けんご 【圖4-31】、風船

クラブ【圖4-32】等畫技高超的硬蕊系人氣作家經常使用「斷面圖」，使這種技法的演出效果得到實證，提高了這種表現的影響力。

現在的「斷面圖」表現常用的演出模式大抵如下：若是單純的性交，就用男性性器擠進陰道，描寫侵入的過程，將陰道壁和肌肉的緊實感傳達給讀者。接著在男女進行活塞運動的同時描寫其律動之激烈，最後在子宮內射精，兩人達到高潮。就是目前的王道模式。多數場合除了「斷面圖」之外，還會同時描寫女性的表情、體位等狀態，同步實況性器內外的情況。「斷面圖」這個詞很容易讓人聯想起解剖圖，但近年反倒更常用「透視表現」凸顯陰道和子宮這種廣義的「斷面圖」。這種「透視表現」，乃是源自早期的森山塔等作家所用的技法，後來逐漸發展，進化成MRI般完整的人體切面到只集中描寫插入區域的種類都有【圖4-33～34】，在效果上更加強調男性性器的插入深度。此外還有一種從正面視角描寫陰道內情況的種類【圖4-35～37】，而這種斷面圖的主角當然是子宮。想要描寫男性性器到達子宮，直接朝子宮射精的畫面時，最適合採用這種「斷面圖」。而其他的體位，例如坐位和騎乘位也很常用透視斷面圖表現，體位本身與斷面效果都很適合用來向讀者傳達男性性器深深插入女體的狀態【圖4-38～39】。而不想把重點放在體位，而是想強調高潮女性的表情時最常用的，則是子宮分離型斷面圖。也就是將子宮內射精斷面圖畫在女性的臉部附近（分開描繪），可以提升高潮感同步率的演出【圖4-40～41】。另外還有一種同步率更高、更加藝術性，把女性的背景全部用子宮填滿，令人感覺彷彿在強烈訴求著什麼，從分離式進化而來的斷面圖【圖4-42～43】。除此之外，「斷面圖」對顯示射精的位置、路徑也很有

4-29. DISTANCE『MySLAVE』。
2004，ジェーシー出版

4-26. 月野定規『♭38℃ Loveberry Twins』。
2004，Coremagazine

4-30. 師走之翁『精装追男姐』。
2003，HIT出版社

4-27. 竹村雪秀『TAKE ON ME』。
2004，Coremagazine

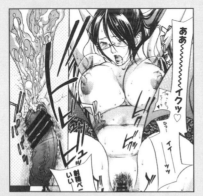

4-31. 米倉けんご『鈴木君の受難（鈴木君的災難）』。
2005，Coremagazine

4-28. 鬼之仁『近親相姦』。
2004，Coremagazine

4-35. 柚木N'『明るいエロス計画
（開朗色情計畫）』。2007，茜新社

4-32. 風船クラブ『快樂G』。
2004，ティーアイネット

4-36. ナックルカーブ『弟の性教育もお姉ちゃんの
務めだよね？（弟弟性教育也是姊姊的責任喔？）』。
2015，WANIMAGAZINE社

4-33. 戦国くん『PRETTY COOL #4』。
2008，茜新社

4-37. あまゆみ『夏の残り香（夏日殘香）』。
2016，富士美出版

4-34. 蒟吉人『マイティ・ワイフ3rd
（Mighty Wife 3rd）』。2013，一水社

效。例如RAYMON運用透視技法，表現在肛門內射精後精液逐漸填滿腸道的模樣【圖4-44】。服部ミツカ為了描寫子宮被精液填滿的樣子，對子宮本身再加上一層斷面圖，開發出了二重斷面圖【圖4-45】。還有對屬於內部表現的斷面圖，再進一步解剖疊上斷面圖，斷面圖中的超高難度技巧也被發明出來。提到超高難度的技巧，甚至還有人畫出了有如3D建模和CAD軟體般的精巧「斷面圖」【圖4-46】。

而描寫的對象也不限於陰道和肛門。在深喉嚨（男性性器深及喉嚨的口交）領域，也有描繪陰莖如何深入喉嚨的內部表現的「斷面圖」。像是ゲズンタイト便畫過陰莖和精液穿過喉嚨到達胃部、甚至小腸的激烈口內射精。是一眼就能理解為何本人公開宣言自己的漫畫深受ジョン・K・ペー太的影響，充滿ペー太主義的大膽表現【圖4-47】。

只要是男性性器可及之處，任何地方皆能「斷面圖」化。近年甚至出現了一些連射精過程都十分嶄新的表現。二〇一〇之後，將男性性器一口氣射精的過程，精液流過尿道的模樣用「斷面圖」畫出來的手法，簡直就像從地底的岩漿庫中湧出的岩漿，用如火山爆發般的表現描寫精液的噴湧。筆者將此表現稱為「熔岩流」，是種除了精液注入的情況外，連射精的瞬間都用「斷面圖」捕捉的新型表現。しんどう筆下的熔岩流表現，就誇張到令人不禁想吐槽尿道是否真能擴張到那種程度，讓人感覺到那直達精巢的強大壓力【圖4-48】。

就像這樣，漫畫家們用「斷面圖」描繪到射精為止的各種過程，不斷地改進這種表現法。描繪了精液從精巢通過輸精管、前列腺、尿道，最終注入子宮旅程的宏大「斷面圖」，簡直就像一場場偉大的冒險。描寫躍動的精子們，經過激烈的生存競爭後，終於與夢寐以求的卵子接觸。在那

4-41. 俵緋龍『恋愛ゴッコ（戀愛家家酒）』。
2016，茜新社

4-38. 枝空『妄想の先まで…（妄想的前方…）』。
2013，一水社

4-42. なるさわ景『恩返しの鶴岡くんTS酒田篇
（鶴岡君的報恩TS酒田篇）』。2016，HIT出版社

4-39. 夢乃狸『アンダーリップサービス（Underlip Service）』。
2015，文苑堂

4-43. ユウキレイ『お姉ちゃんブートキャンプ
（姊姊Boot Camp）』。2016，三和出版

4-40. 磯乃木『12時までまてない（等不到午夜12點）』。
2016，GOT

前方的則是精神的世界【圖4-49~53】。來到這一步，簡直已經超越了色情，甚至令人有種對生命神祕的感動。只可惜，由於在醫學上有太多可以挑毛病的地方，因此若要拿成人漫畫當成性教育教材，恐怕還是相當困難。

此外，回溯至七○年代，手塚治蟲也曾試圖透過漫畫進行性教育，發表了『やけっぱちのマリア（自暴自棄的瑪麗亞）』（一九七○，『週刊少年Champion』秋田書店）這部作品【圖4-54】。

還有永井豪的『ハレンチ学園（破廉恥學園）』（一九六八，『週刊少年JUMP』集英社），被認為是對於當時因過於激進的性表現而引起社會討論之狀況的反抗，但本作中也存在類似「性交斷面圖」的描寫。用簡略圖片說明精子抵達子宮的過程，男性性器官也有「斷面圖」描寫。這些描寫雖然都有一定程度的色情意圖，但主要目的應該仍是向讀者傳達正確的性知識。

誰也沒想到在幾經曲折後，這種表現竟會於現代的成人漫畫重新出現。儘管不清楚他們是否曾受到手塚治蟲的影響，但從性教育進化到成人表現，雖然看似矛盾，卻藉由享受色情來理解生命的奧祕，這難道不算是手塚治蟲的意志跨越了類別，以某種形式薪火相傳了下來嗎？只可惜筆者沒有能力確認這點。若手塚大師還在人世，說不定會回答「如果是我，還能畫出更厲害的成人漫畫喔」呢。

直至今日仍在無止境延伸的內性器描寫表現，正構築起一個奇幻的世界。現代成人漫畫藉由萬能透鏡同時講述性器內側和外部的故事，不過已有一部分更前衛的作品，開始只用性器的內部來創造新的故事。女性性器的內部或許已形成了小宇宙，正醞釀著全新的宇宙（世界）也說不定。

4-47. ゲズンタイト『委員長 VS The World』。
2016，LEED社

4-44. RAYMON『その時学校で　1時限目
（當時在學校 第一堂課）』。2006，Coremagazine

4-48. しんどう『シスターズ・コンフリクト
（Sisters Conflict）』。2014，Coremagazine

4-45. 服部ミツカ『ひとりでなしの恋
（不是一個人的戀愛）』。2015，一水社

4-49. しらんたかし『ふたりの転校生
（兩人的轉校生）』。2010，ティーアイネット

4-46. Clone人間『肉魔法のオキテ
（肉魔法的守則）』。2014，Coremagazine

「斷面圖」創造了新的物語

性愛這種行為，含有作者想描寫男女間愛情故事的意圖。然而，在男女心靈層面的愛之外，「斷面圖」表現還可以用來描寫性器官與性器之間的愛情故事。使性器官擁有自己的意識，創造出另一個世界。

本書封面繪製者——F4U老師之著作『今夜のシコルスキー（今晚的Sikorsky）』（二〇〇九，Coremagazine）中描繪的，正是這種「斷面圖」【圖4-55~56】。侵入女性性器中的男性性器，簡直就像擁有自我意識般，竟然會對子宮開口說話。而女性性器的子宮口也像聽得懂似地替它打開，有時還會激烈地回應它，主動吸吮龜頭。簡直已經變成了愛情物語。然後，在達到高潮的瞬間，體液流過延髓、直衝大腦的模樣也用斷面圖畫了出來。這應該可以說是「斷面圖」的超現實主義了吧？

藉由女性性器、子宮、卵巢、輸卵管等器官的擬音，透過「斷面圖」表現喜悅和快感。時而連心臟都會表露情緒，所有的內臟都有自己的表情。最近，甚至還出現男性性器對子宮口敲門、親吻的嶄新愛情表現。漫畫家Low便運用繪本般的手法表現性器間的愛情故事，並提倡「溫柔系斷面圖」的概念【圖4-57~58】。而交介則是把子宮當成女性角色的投影，時而讓其擁有獨立的意志，用擬音詞說話，創造出全新的故事表現【圖4-59】。「斷面圖」這種將看不見的事物視覺化的表現技法，正顯現出進化為全新奇幻敘事手法的潛力。

4-52. 鈴木狂太郎『人狼教室』。
2016，HIT出版社

4-50. Clone人間『蜜母の告白（蜜母的告白）』。
2015，Coremagazine

4-53. 小川ひだり『OPEN THE GIRL』。
2016，茜新社

4-51. 三糸シド『受精願望』。
2015，三和出版

4-54. 手塚治蟲『やけっぱちのマリア（自暴自棄的瑪麗亞）』文庫版。
1996，秋田書店

「斷面圖」的進化與傳播

「性交斷面圖」雖然是很久以前就存在的表現，但直到千禧年後才出現爆發性的增長，進化得更精緻，最後成為成人漫畫演出不可或缺的表現手法。可以說今日的「斷面圖」已不再是單純的解說用圖，成功變為作者和讀者都共同認知的「記號」。如果讀者在看見非「性交斷面圖」式的「斷面圖」時，也會自然地產生「有點色」的想法，就代表這個記號已確實植入了人們的意識。

牢牢固著在人們心中的表現，將會跨越類別的藩籬繼續發展下去。

在被視為跟成人漫畫同類的成人動畫界，「斷面圖」表現也逐漸定型。最近用3D建模來作畫加工的動畫愈來愈多，而一旦完成了人體的建模，要做出斷面圖表現其實並不算困難。今後，若VR技術更加進化，也許還能從自己喜歡的角度欣賞「性交斷面圖」。

此外，BL圈也開始使用「性交斷面圖」。BL的性愛場面是以肛交為主，女性沒有的前列腺在性愛場面中相當活躍；例如BL作家們就想到用S字結腸代替子宮口，實現了男性向作品連想都不可能想到的進化。BL中經常可見用斷面圖描繪男性性器的尿道凌辱等表現；而最近在男性向成人作品中，以女攻男受為主的故事裡，也愈來愈多尿道凌辱這種男性性器的「斷面圖」表現【圖4-60】。

近年人氣愈來愈高的「偽娘」系，雖然也跟BL作品一樣屬於男同志play，不過由於仍屬男性向類別，所以描寫的大多是外觀看起來跟女孩子沒兩樣的男孩子間的肛交。因此即便同樣是肛

4-57. Low『チビッチビッチ（小小bitch）』。
2014，Coremagazine

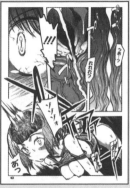

4-55. F4U『今夜のシコルスキー（今晩的Sikorsky）』。
2009，Coremagazine

4-58. Low『ハジメテのはつじょうき
-純愛篇?-（第一次的發情期 -純愛篇?-）』。
2008，Coremagazine

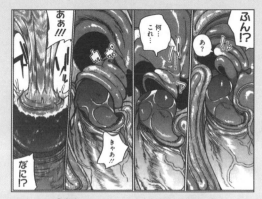

4-56. F4U『今夜のシコルスキー（今晩的Sikorsky）』。
2009，Coremagazine

4-59. 交介『召しませ☆悪魔っ娘 サキュラ（享用吧☆惡魔娘 薩邱拉）』。
2016，GOT

4-60. 桜井りょう『懲罰不乖的尿尿小童！』。
2014，Libre出版

4-61. チンズリーナ『チン☆COMPLETE
（CHIN☆COMPLETE）』。
2014，Mediax

交，卻能看出作家們用「斷面圖」表現出「可愛感」的巧思。

表現的「記號化」，具有壓縮一種表現的預備知識，更有效率地把資訊傳達給讀者的優點。

作家們可以直接運用被「記號化」的資訊，用省下來的篇幅和精力加入自己獨創的新表現，藉此推動表現的進化；然而，記號化也是一把雙刃劍，對不具備被壓縮之性資訊識別能力的讀者，反而非常不友善。由於「斷面圖」的視覺印象天生就很強烈，因此對於無法理解被壓縮之資訊的讀者而言，就只是一種很噁心的表現。但反過來說，若能補上這個斷層，不僅今後將可能開拓出「斷面圖」的全新潛力，更能創造出一個又一個的新天地。例如少女漫畫的告白場面或許也能用「斷面圖」來表現，畫出令人小鹿亂撞的描寫。

あっ…で射精るっ…！
りおっ！
〜〜っ♥
あっ…ん…！
きゃんっ！
ズミッ

4-62. 笹倉綾人『3年後も恋人でいたいのです（3年後也想繼續當戀人）』。2017，茜新社

お客様ァお客様ァ!!
ムムムン!!
ゲチュゲチュ
もっとォもっとんっ
ひィっ
あんイっちゃう!!

4-63. IZAYO『パッション通信（激情通信）』。1999，晉遊舍

最後，雖然不是能挑起性慾的「斷面圖」，但筆者還是想介紹成人漫畫特有的一種古怪「斷面圖」種類。成人漫畫界，有種性交時不畫出男性的身體，只讓讀者知道其存在的「透明人類」或「男捨離」描寫技術【圖4-62】。想在畫面中強調可愛女孩子的肢體時，即便男性的肉體很多餘，可又不能不讓讀者知道男性的存在，所以有時會畫成半透明狀，或是乾脆真的設定成透明人。作為這種技法的衍生型，也有作家會把男性角色身體切開【圖4-63】。儘管可以理解其用意，不過總覺得稍微有點滑稽。不知各位讀者有沒有同感。

The Expression History of Ero-Manga
CHAPTER.5

第５章
「啊嘿顏」的譜系

「高潮」是成人漫畫的形式美

在描寫男女性愛的成人漫畫中，描繪性愛時的高潮，也就是男性的射精和女性的絕頂（orgasm），應該是故事中最為「記號化」的部分。最近的成人漫畫，由於愈來愈重視身為色情媒體的即效性，因此有逐漸省略前戲的傾向，但絕頂這達到高潮的表現本身，即使取向變得愈來愈多元，也依然保持著一種不變的形式美和同一性。

許多漫畫家都在如何描繪、表現高潮上下了很多的工夫。在男性的高潮（射精）方面，靠著斷面圖等技巧的發展，在體內射精等表現上出現了猛烈的變化，那麼女性的高潮表現又是如何呢？或用身體僵硬、身軀劇烈後仰、或是大量噴射愛液、或在淫叫聲上下工夫，出現過很多不同的手法；但其中最重要的表現，當屬絕頂那瞬間的表情。

女性達到高潮時的表情在成人漫畫中有「イキ顏（Ikigao）」（要「去」時的表情）、「アクメ顏（Akumegao）」（源自「高潮」的法語 "acmé" ）等稱呼。另外還有雖然不到絕頂，卻因快感過於強烈，而使身體痛苦扭曲的狀況。這時則稱為「ヨガリ顏（Yogarigao，「有感臉」）」。漫畫家們費盡心思，組合各種表現，只為創造出屬於自己的表情。其實光是「高潮顏」就能進行非常多的研究，但筆者在本書想探究的，是「高潮顏」其中一個亞種，近年出現爆發式流行的「啊嘿顏（アへ顏）」。在研究過這個表情演出普遍化的原因和歷程後，筆者發現不同於「乳首殘像」和「斷面圖」，於「啊嘿顏」的歷史中，可以同時看到作家的創意與外部影響。

什麼是「啊嘿顏」

所謂的「啊嘿顏」，一般指的是成人漫畫、十八禁成人遊戲、以及成人動畫中，常用來表現女性絕頂時（高潮顏）的表情，但目前仍沒有明確精準的定義。然而，不論是哪一家的定義，皆可歸納出以下三個共同點。

・眼睛呈現翻白眼，或是接近翻白眼的狀態。並可依照眼神失焦的程度，再細分為鬥雞眼、虛無眼（瞳孔放大的狀態）。

・口腔大幅張開，吐出舌頭。

・唾液、鼻水、眼淚、汗水等體液亂流亂滴。

上述三者乃是「啊嘿顏」的共同要素，但不需要全部齊備。一般認為個別要素愈強，則「啊嘿顏」的強度愈高。相信看過範例圖【圖5-1~3】後各位應該就能大致明白，總之「啊嘿顏」描繪的就是平時絕對無法在少女們臉上看到，被快感和喜悅同時衝擊，十分有特徵的表情。

從時序上來看，從千禧年開始，同人誌和硬蕊系的成人漫畫上便可零星見到「啊嘿顏」的表現，但直到〇七年前後，上述三種要素才開始普遍。對於長期閱覽成人漫畫的讀者而言，要理解「啊嘿顏」這個詞，並想像「啊嘿顏」指的究竟是什麼樣的表情，應該是一件很容易的事才對。

此外，「啊嘿顏」除了表情之外，也同時強調精神崩壞、失去理智等角色的失神狀態。從這個角度來看的話，與其說是「啊嘿顏」，倒更像是用來逗人發笑的「怪臉（変顏）」。將瞪眼比賽的搞笑要素和「高潮顏」融合後，竟能形成一種全新色情表現，想來還真是有趣。但也由於「啊嘿顏」給人的視覺衝擊非常強烈，因此才成為近年成人漫畫表現中「記號化」最顯著的表現。前面雖說「啊嘿顏」仍沒有正確的定義，但在『實用日本語辭典』（http://www.webilio.jp/）上，則將其定義為「沉浸於恍惚感，於脫力狀態下喘息的表情。『啊嘿啊嘿』喊個不停時的臉。高潮臉。」本段定義比起前述的三項要素，更著重於恍惚感的狀態。但本書將以前述的三項要素為主軸來討論「啊嘿顏」。

關於「啊嘿顏」的「啊嘿」是什麼意義，存在著各種不同的說法。不過一般認為源自性快感時的呻吟聲「啊嘿啊嘿」，後來更發展出動詞「アへる（Aheru）」，並衍生出用於形容アへる狀態的表情的名詞「アへ顏」。「啊嘿顏」這個詞是在○六年後開始蔓延，逐漸被大眾認識，但其實這個單詞早在九○年之前就存在，主要被男性向AV情報雜誌使用。不過，當時「啊嘿顏」這個詞的用法跟現今的三要素定義不同.；從當時的雜誌使用方式來看，指的並非極端而滑稽的「高潮顏」，而是帶有些許恍惚，感覺微微失去意識的狀態。

九四年發行的成人寫真雜誌『マスカットノート（Muscat Note）』二月號（大洋書房）上，便有一篇題名為「SPERMA アへ顏美人 GALLERY」的特輯文章，但該文章中的模特兒的表情並沒有滿足「啊嘿顏」的三要素 **圖5-4**。由於該文章是顏射PLAY的特輯，所以主要內容皆是顏射，「啊嘿顏」這個詞其實沒有什麼特別的意義。實際上，這個時代的成人寫真雜誌雖

5-3. 朝倉クロック『美人OLハメ初め！
（美人OL的初次性愛！）』。2015，一水社

5-1. 雨山電信『パティシェール・イン・ザ・ダーク
（Pâtissier in the dark）』。2016，Angel出版

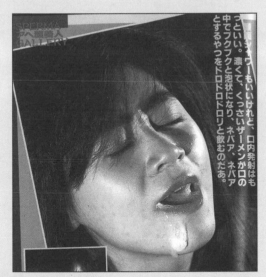

5-4. SPERMA啊嘿顏美人寫真『マスカットノート
（Muscat Note）』。1994年2月號。大洋書房

5-2. 流一本『姦用少女』。
2015，HIT出版社

然三不五時就會出現以「啊嘿顏」為題的特輯，不過模特兒的表情卻沒有一致性。由此看來「啊嘿顏」似乎不是特定表情的名稱，而是粗略指涉帶有性快感的表情，比較依賴主觀語感的表現。

因此，可以推斷現代成人漫畫中的「啊嘿顏」，跟當時的「啊嘿顏」沒有太大的延續性和繼承關係。筆者認為，現代的「啊嘿顏」應只是借用了真人色情業界原本存在但不常使用的名詞，加上新的意義，獨立在成人漫畫界發展而成。

如此一來，「啊嘿顏」應該還存在第二個起爆點，第二波爆發潮才對。而那究竟是何時，又是如何產生的呢？詳細的經過我們會在後面介紹，在那之前，筆者想先簡單介紹一下「啊嘿顏」一詞指涉的表情有哪些種類和細節。

「啊嘿顏」是有原因的

不常看成人漫畫的人看到「啊嘿顏」時，在產生這是描寫愉悅感的想法前，大概會先對這種表情留下滑稽的印象。即使是成人漫畫的讀者，相信也有不少人無法接受這種表情，覺得根本硬不起來。而在漫畫家中，也存在著堅持不畫「啊嘿顏」的人。「啊嘿顏」儘管是充滿衝擊力的表現，但實際上光憑「啊嘿顏」本身，除了視覺上的震撼外，的確無法帶來任何效果。然而成人漫畫是故事的載體，作家在成人漫畫中使用那種滑稽的表情，必然有其理由。前文我們說過「啊嘿顏」無論是使用背景、感情、快感表現，皆存在於非常多不同的版本。

「啊嘿顏」是「高潮顏」的亞種，但其實「啊嘿顏」也能用在絕頂（收尾）以外的地方。從這層意義來說，「啊嘿顏」並不是「高潮顏」的子集，應該說是性愛場景中常用的表情變化之一。而「啊嘿顏」依照所表現的情感可以粗略分為二大類，又或是這三大類的交叉組合。

第一類是表現快感、恍惚、以及悅樂等性愛描寫中最常見的感情。為了表現超乎想像的快樂，而使用意識的混濁、全身脫力控制不住身體、孔穴中流出汁液、表情崩壞等表現手法。除此之外，也有不少作家會用「啊嘿顏」來表現女主角在迎向高潮的過程中無法保持理智、精神崩潰，進而失神的現象【圖5-5~7】。這種用法的重點在於如何表現出人物所經歷之超乎想像的悅樂，而漫畫家們想出的答案就是極端化的「高潮顏」。例如新堂エル的出道作『晒し愛（暴露愛）』（二○一○，ティーアイネット）中，絕頂時意識矇矓、渾身脫力、眼淚、汗水、鼻水、口水直流的完美「啊嘿顏」【圖5-8】。現代的「啊嘿顏」描寫，主要以透過高潮和平時端正表情的落差，來凸顯性愛的激烈度、快感強度的這種表現手法為王道，也最為人所知。

第二種，則是描寫抵抗、恐懼、絕望等負面情感，以凌辱系為主的故事中，被強暴狀態下的「啊嘿顏」表現。為了強化人物被強行推倒、凌辱時的恐懼和狼狽，而使用較為極端的表情。然而，為了維護和正當化男性的立場，所以這類作品中常會同時加入快感等正面要素，強調「儘管遭強迫卻也很有感覺」的一面。畢竟若不如此做的話就會變成獵奇暴力系的作品，失去色情娛樂的色彩。

擅長凌辱系輪姦漫畫的作家鬼窪浩久的作品中，便常常出現少女雖然努力反抗、恐懼，卻在被強暴的過程中漸漸「啊嘿顏」化的橋段【圖5-9】。還有，鬼畜系成人漫畫作家オイスター筆下

之少女凌辱系作品中的角色，也常常突然從絕望的表情搖身一變成為「啊嘿顏」【圖5-10】。在精神和肉體上同時受到折磨，然後意識逐漸矇矓、發出嗚咽，最後吐舌嬌喘，連身為人類最後一絲的尊嚴也隨之崩壞。以上兩個例子的過程雖即便不同，可最後都抵達了「啊嘿顏」的階段。事實上，這種版本的「啊嘿顏」在歷史上是最古老的，也是色情劇畫時代就開始使用的傳統「高潮顏」。

第三種，則是表現支配、服從、忠誠。基本上屬於凌辱的延伸，但人物已經失去最開始的反抗情緒，完全屈服於快感；為了傳達這種落差而使用的強烈「啊嘿顏」。一開始雖然很厭惡、拚命忍耐，但最後忍耐的意志也敗給了快感；為了證明這個事實而使用「啊嘿顏」。除此之外，這種「啊嘿顏」也常常出現在被虐狂劇情中，用來表示對男性的忠誠。而不只是標準的SM作品，在普通性愛橋段中痴女化的女性主動索求、准許、哀求男性時，也常常運用「啊嘿顏」。哀求系痴女劇情的知名作家，武田弘光的作品中，也不時看得到這種情境。然後，這種失神表現進化到最後，誕生了一種更強烈的「啊嘿顏」。

那就是「啊嘿顏雙勝利手勢（アへ顏ダブルピース）」。

「啊嘿顏雙勝利手勢」，是一種用於表現完全敗給快樂之女性對性交對象表示精神忠誠的服從姿勢，也就是用拍照留念的感覺，讓角色一邊比勝利手勢一邊作出「啊嘿顏」【圖5-11~12】。這種表現最初被用於輪姦和調教等凌辱劇情中，作為最終服從的確認；但因為使用情境實在太過侷限，所以後來愈來愈常被當成幽默搞笑的手法。關於「啊嘿顏雙勝利手勢」成為話題的原因有多種說法，但一般認為源自みさくらなんこつ發表的同人色情遊戲『信じて送り出したフタナリ彼

5-8. 新堂エル『晒し愛（暴露愛）』。
2010，ティーアイネット

5-5. ともみみしもん『放課後ニンフォマニア
（放學後的色情狂）』。2016，文苑堂

5-9. 鬼窪浩久『畜舎の主（畜舎之主）』。
2011，Angel出版

5-6. 山文京伝『エレクトレア（Electrare）』。
2013，Coremagazine

5-10. オイスター『見るも無惨（見亦無惨）』。
2011，一水社

5-7. まるキ堂『優等生むちむち痴獄
（優等生豐滿痴獄）』。2013，ティーアイネット

リ彼女が農家の叔父さんの変態調教にドハマりしてアヘ顏ダブルピースビデオレターを送って くるなんて…（因為信任送去鄉下的扶他女友，竟沉迷於農家叔父的變態調教，用啊嘿顏比勝利 手勢拍成影片寄回來給我……）』（二〇一〇，HARTHNIR）。這個遊戲的內容其實看標題就差 不多劇透完了，基本上就是描述女友被叔父調教，還在調教完畢後拍了「啊嘿顏雙勝利手勢」的 影片當成證明寄給自己，是個NTR（戴綠帽）服從系的故事【圖5-13】。「啊嘿顏」和「勝利手 勢」的組合本身，早在這部作品出現前便已存在，然而這部作品卻是最早創造出這個名詞的。這 種簡單直白又給人強烈印象的名稱，被當成一種網路梗快速流傳，表現方式也很快就完成了「記 號化」。

「啊嘿顏」作為「高潮顏」的一個子類，在成人漫畫、十八禁成人遊戲、成人動畫界實現了 獨特的進化。其強烈的表情，最初是為了更直白地將作中人物感受到的強烈快感、絕望、服從傳 達給讀者，並最後演化成一種現實中不可能看見的過度表現；那麼這波風潮的爆炸中心是源自何 處，「啊嘿顏」最初又是在何時作為一種藝術表現誕生的呢。

「啊嘿顏」是何時何地誕生的呢？

首先，是哪位作家重新定義了前述的三項要素？成人漫畫自千禧年前後，開始徐徐出現帶有 「啊嘿顏」要素的「高潮顏」，然後至〇六年以降出現爆發性增長；然而這是否就能斷言「啊嘿 顏」發源於千禧年，仍是個很難回答的問題。這問題之所以會變得這麼複雜，原因在於從以前開

5-11. トキサナ『暴かれた女教師（失控女教師）』。
2012，Kill Time Communication

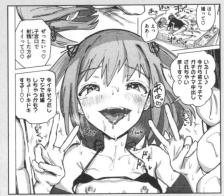

5-12. ノジ『きねんさつえい（紀念攝影）』。
2017，WANIMAGAZINE社

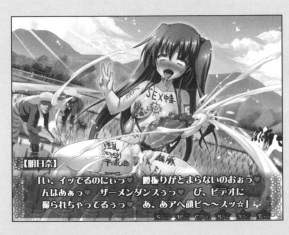

5-13. 同人遊戲『信じて送り出したフタナリ彼女が農家の叔父さんの変態調教にドハマりしてアヘ顔ダブルピースビデオレターを送ってくるなんて…（因為信任送去鄉下的扶他女友，竟沉迷於農家叔父的變態調教，用啊嘿顏比勝利手勢拍成影片寄回來給我……）』。2010，HARTHNIR

始，真人色情業界就存在著定義不明確的「啊嘿顏」一詞；另一方面，表象上類似現代「啊嘿顏」的表現，也從成人漫畫黎明期就已存在。

然後，這些原本八竿子打不著關係的表現法和名詞，到了千禧年前後，才結成符合上述三要素的「啊嘿顏」概念。這個現象同時發生於多處，所以就算有某個作家跳出來宣稱「啊嘿顏是我發明的」，由於在表現上仍可以追溯至更早以前的年代，故還是無法確定真正的發明者。因此重要的不是表現和名詞，而是在符合前述三要素的同時是否有意識地使用「啊嘿顏」這個詞彙；然而，要從這條件找出特定的第三者非常困難。因為漫畫家在畫

「啊嘿顏」的時候，不會連自己作畫時的心思也畫進去。

那麼，商業成人漫畫中，最早使用「啊嘿顏」的作家究竟是誰？關於這問題，其實在商業成人漫畫界，從二○○○年到二○○八之間完全不存在「啊嘿顏」這個詞；據說最早出現「啊嘿顏」一詞的作品，乃是武田弘光在『COMIC MEGASTORE H』上發表的『あい♡すくれーぱー（Love♡Scraper）』（二○○八，Coremagazine）【圖5-14】。本作的內容，基本上就

是描寫男主角從背後玩弄正隔著窗戶跟媽媽交談的兒時玩伴肛門的情境劇。青梅竹馬的女主角雖然拚命忍住快感，試圖不被隔壁家裡的母親發現，卻無法完全忍住而表情崩壞、「啊嘿顏」化。角色的雙眼失焦、吐著舌頭口水直流的模樣，也完全滿足啊嘿顏。

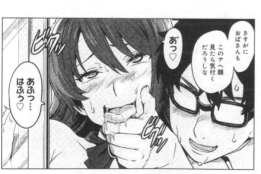

5-14. 武田弘光『あい♡すくれーぱー（Love♡Scraper）』。
2008，Coremagazine

216

的三項基本要件。男主角的表情也說明著「就算阿姨再遲鈍，看到這張表情應該也察覺到發生什麼事了吧」。

從這格分鏡即可明白，當時的出場人物和讀者都已經對「啊嘿顏」這種表情有共通的認識。

武田弘光自二○○六年在商業雜誌出道以來，便以「啊嘿顏」漫畫家的身分深受讀者歡迎，但之前卻從來沒有在作中和標題裡用過「啊嘿顏」一詞。這代表「啊嘿顏」的表現雖然已經存在，卻還沒有出現可以稱呼它的詞彙；或是雖然已有詞彙，卻沒有多少人知道。而武田弘光在○八年的作品中用「啊嘿顏」稱呼這種表情的原因，筆者認為應是因為作家和編輯判斷，這個詞在同人誌和網路等地下圈子已有足夠的認知度。

○八年前後，在「啊嘿顏」最為熱門的時期，網路上也曾熱烈地討論過到底誰才是「啊嘿顏」的創始者或開山祖。儘管類似的話題每隔一段時間就會被拿出來討論，但單論「啊嘿顏」的構成要素，幾乎在每個時代都能找到一點，因此總是無法確定原點。而直至今日，這個問題依然沒有答案。然而，身為「高潮顏」家族的一員，確認「啊嘿顏」究竟是如何在成人漫畫中被表現，乃是非常重要的課題。因此儘管只有部分，本書仍想一探「啊嘿顏」的譜系。

從「高潮顏」衍生出來的「啊嘿顏」的譜系

網路上謠傳最有可能是「啊嘿顏」開山祖的，是活躍於八○年代中期的蘿莉控系作家，番外地貢。他初期的作品雖然沒有完全滿足「啊嘿顏」的三大要件，但的確有很多類似表情的少女

【圖5-15】。到了九五年左右的作品，更出現帶有吐舌，非常類似「啊嘿顏」的表情；然而由於幾乎都是發生在口交後尚未把舌頭縮回去的情境中，因此儘管滿足了條件，情境上卻很難說是「啊嘿顏」。

番外地貢以前接受筆者的訪談時，對於自己被謠傳是「啊嘿顏」先驅的事，曾這麼回答：「表情可能有點類似，不過我覺得情境相差很遠，所以好像不太對」，並補充道「現代的『啊嘿顏』指的是有快感的表情，可我畫的大多只是因為陰莖太粗而翻白眼的狀態，所以有點不同」，而且「當時雖然可能已有『啊嘿顏』這個名詞，但我在畫的時候並沒有特別去意識到這點」。因此從結論來說，番外地貢所畫的表情即便類似「啊嘿顏」，不過在當年還沒有「啊嘿顏」的定義，故本人也沒有想畫「啊嘿顏」的意思。

此外，比番外地貢更早，森山塔在八四年發表的『発情伝説（發情傳說）』（一九八五，松文館，收錄於單行本『よい子の性教育（好孩子的性教育）』）中，也有出現疑似「啊嘿顏」的少女；描寫在被馬侵犯時，與其說是有快感，不如說是憔悴的表情【圖5-16】。然而這裡也只是看起來像，很難說是有快感的表情。

擅長描寫激烈性愛和凌辱劇情的風船クラブ在九八年的作品『絕頂王』（一九九八，櫻桃書房）中，也有畫到「高潮顏」類的「啊嘿顏」【圖5-17】。不過，配合台詞和前後的故事，儘管女主角很有快感鄰近高潮，可光從表情又有些難以分辨究竟是快樂還是痛苦。有段時間，網路上曾有一群人堅信風船クラブ就是「啊嘿顏」的元祖，但風船クラブ本人卻在推特上對此明確否定。

218

「因為網路上很多人轉貼『誰是最早畫啊嘿顏和斷面圖的人？』這篇文章，使很多人以為是風船俱樂部發明的，但我還是要再澄清一次並不是我。我相信還有好幾個人比我更早開始畫。因為那種表現手法在我出道前就已經有了。」

「所以，雖然該作中的確有幾種我第一次嘗試的表現……但我已經忘記是啥了。就算還記得，要說那是我發明或是最早的，也太誇張了。」

（兩篇皆出自二〇一六年三月本人推特）

從這段發言可得知，風船俱樂部認為「啊嘿顏」是更早之前就存在的表現【圖5-18】。

雖然筆者未能掌握精確的數字，不過在千禧年之前，「啊嘿顏」類的表現就經常被用於凌辱系的作品。然而，進入千禧年後，快樂系的「啊嘿顏」逐漸增加。說起擅長描寫女主角忍耐著強烈快感時魅力的作家，就不能不提月野定規。月野定規於〇二年發表的作品『b37℃』（二〇〇二，Coremagazine）中，女主角一邊壓抑著快感，一邊拚命保持自我意識，卻還是到達極限、逐漸墮落，那瞬間的表情十分有特色，確立了月野定規流「高潮顏」的獨特表現【圖5-19】。此外也參雜著些許滑稽感，頗有最近「啊嘿顏」的感覺。

身為月野定規好友的成人漫畫家，おかのはじめ，曾說過月野定規所畫的每種表情都有明確的理由。筆者於二〇〇九採訪二人時，他們曾如此解釋。

「我感覺背後是有原因的。月野老師是個打稿十分嚴謹且追求高標準的成人漫畫家。總是讓角色在變成啊嘿顏之前、直到最後的最後、失去意識的前一刻都還努力保持理智，說出台詞。所以，他不會背叛讀者的期待。」

換言之，月野定規筆下的人物並非馬上就屈服於快感，而是直到最後一刻前都試圖保持理性，最後才墮落露出「啊嘿顏」式的表情。

由此可見，即使在表象上看似同出一系，實際上每部作品中的用法都各有不同，是作家們憑藉自己的創意創造出的「高潮顏」亞種。但是前面介紹的這些例子，只是在漫畫家們還沒有將「啊嘿顏」認識為「記號」的時代，挑出幾個具有「啊嘿顏」特徵的「高潮顏」罷了。換言之更像是「啊嘿顏」的史前史。然而在多彩豐富的「高潮顏」中，為何只有「啊嘿顏」被另起名字，於○六年前後急速擴散呢？這是因為除上述介紹的作品外，還存在另一個截然不同的起爆點。

創造出「啊嘿顏」的其他勢力

在「啊嘿顏」成為固定名詞前，就已被許多作家使用，不過其實在成人漫畫領域外，也存在著許多「啊嘿顏」的例子，跨越類型的藩籬發揮影響力。其中尤以動畫導演むらかみてるあき執導的成人動畫最為重要。他執導的動畫特徵，包含高速活塞運動描寫、臉部特寫、以及使用零碎

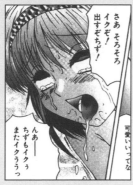

5-17. 風船クラブ『絕頂王』。
1998，櫻桃書房

5-15. 番外地貢『ろりっこキッス（蘿莉之吻）』。
1986，日本出版社

5-18. あらや織『ブラ腕サンライト　後篇』。
1993，司書房

5-16. 森山塔『発情伝説（發情傳說）』。
1985，松文館

5-19. 月野定規『♭37℃』。2002，Coremagazine

的短分鏡表現以凌辱為核心的故事，具有獨特的世界觀發展。其執導的動畫中，被凌辱少女們幾乎無一例外最後都會「啊嘿顏」化，使むらかみ宇宙更具個性【圖5-20】。儘管不確定むらかみ的作品究竟有多紅，但其執導的許多系列至今仍在推出續集，並獲得粉絲們的支持，故筆者認為他的風格應該潛移默化地影響了不少作家。而且根據報告，むらかみ開始活躍的時期，成人遊戲界的「啊嘿顏」作品也開始顯著增加，由此可看出，這是一種漫畫、動畫、遊戲共同分享的表現手法。

千禧年以降，在多個領域同時大量出現的這種表現，被人們廣泛認知，最後濃縮出三項大家共同認識的元素。這個時候，由於表現的記號化需要名稱，因此便借用並重新定義了當時已存在的「啊嘿顏」這個一詞。筆者是這麼推論的。大概是因為「啊嘿啊嘿」這個擬音詞剛好帶有滑稽感，在語感上相性很好吧？話雖如此，光是這樣還無法產生大流行。

從結果來說，另一個偶然也非常重要。

那就是社群網站的存在。可匿名上傳圖片或文字，並對回覆人們上傳內容的老牌網站「ふたば☆ちゃんねる」；以及可以上傳並分享自己的原創畫作或二次創作，插畫投稿型社群網站「pixiv」都屬於此類。

而最初的發端，乃是插畫家ゆきまん上傳的「翠星石」（一般向漫畫『薔薇少女』的登場角色）的「啊嘿顏」【圖5-21】（譯註：ゆきまん上傳的實為以「ふたば☆ちゃんねる」為原梗，創作出的「東方Project」角色「帕秋莉」）。這張圖雖然在視覺上滿足「啊嘿顏」的三要件（儘管體液較少，但因為有汗水，所以仍勉強符合），卻是沒有色情要素的「怪臉」，原本的創作意

222

圖應該是想做搞笑拼貼。然而，這個惡搞作品似乎頗受網友歡迎，結果其他版的參加者也跟著玩起來，將其他角色或自己的角色套用「啊嘿顏」化。而在這波大量上傳的「啊嘿顏」中，更有人做出了「啊嘿顏」的標準面板給大家套用，成為了點燃這波風潮的火種【圖5-22】。此外，當時擁有爆發性人氣的東方Project系的流行也有很大助益。○七年時，前述的「啊嘿顏」惡搞，以「被啊嘿顏菌感染後，變成這種怪臉」的二創馬拉松形式，在各大網站上流行起來。筆者認為，「啊嘿顏」這個詞和三要素的連結，正是這波馬拉松惡搞的流行所致。

在成人漫畫、成人動畫上常見的「怪臉遊戲」雖然是成人作家們的遊戲，但在二次創作圈傳開後，自然而然地使很多人認識到「原來如此，這種怪臉叫做啊嘿顏啊」。這麼推論應該是很合理的。

由於這方面仍有很多推論的成分，因此筆者還會繼續進行研究；不過原本就存在的表現，因為網路的馬拉松創作而「記號化」的現象，從文化學的角度來看真的非常有意思。當然，在還沒有網路的時代，是不太可能發生這種狀況的。

從三次元到二次元、一次元。然後再回歸三次元……

「啊嘿顏」經歷大眾化，成為類別內共通財產的「記號」，變成一種開放表現的○八年，即使說是「啊嘿顏」元年也不為過。就像那波流行的體現，以「啊嘿顏」為主題的同人誌，啊嘿顏ONLY共同創作插畫集『A-H-E Ahe-gao Hybrid Expression』（二○○八，A─H─E製作委

員會／ありすの宝箱）正式發行【圖5-23】；商業圈也陸續發行包含「啊嘿顏」或以「啊嘿」為標題，當成賣點的單行本或漫畫選集。如『アヘ顏アンソロジーコミックス（啊嘿顏選集COMICS）』（二〇一〇，Kill Time Communication）、SINK『アへかん！（AHEKAN！）』（二〇一一，ティーアイネット）、モリス『人妻アヘノミクス（人妻啊嘿經濟學）』（二〇一三，サン出版）、蛹虎次郎『アへおち♥三秒前（啊嘿化三秒前）』（二〇一三，富士美出版）、復八麿直兎『アへこれ（AHEKORE）』（二〇一四，三和出版）【圖5-25】等等，其勢頭如今也還在持續。

露出「啊嘿顏」的通常是女性，但在某些少數情況下，也能看到男性的「啊嘿顏」。因為即使在男性向領域，正太、偽娘、M屬性等作品中，也愈來愈多男性被凌辱的橋段。例如「偽娘」領域的新銳作家，チンズリーナ的作品中的偽娘也有「啊嘿顏」化【圖5-26】。擅長御姊正太系作品的ぶーちゃん的作品中，也能看到正太被強制射精時精悶的「啊嘿顏」【圖5-27】。

沒有性別限制的「啊嘿顏」，當然也不是男性向領域專有的表現。近年「啊嘿顏」也進軍BL界，以致於出現『b-BOY らぶ アヘ顏&とろ顏（b-BOY Love 啊嘿顏&恍惚顏）』（二〇一六，Libre出版）這樣的合同誌。「恍惚顏（とろ顏）」也是「高潮顏」的一種，雖然不像「啊嘿顏」那麼滑稽，但也是種用表情整體帶出快感和喜悅，放鬆呆滯的表情，因為看起來像恍惚融化的樣子而得名。在這本選集收錄的作品『蕩けてみては如何です？（放蕩看看如何？）』（桜井りょう）中，不知道「啊嘿顏」也沒聽過「恍惚顏」的主角，詢問戀人這兩詞的意思，卻被轉移話題後慢慢引導上床，被拍下高潮時的表情【圖5-28～29】。最後被戀人調侃「這

224

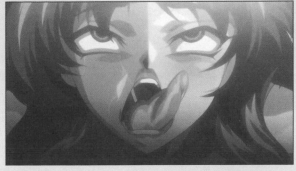

5-20. 導演：むらかみてるあき『対魔忍アサギ vol.1 逆襲の朧（對魔忍淺蔥 vol.1 逆襲之朧）』。2007，PIXY，lilith soft

5-22. 啊嘿顏套用圖板 2008年7月22公開

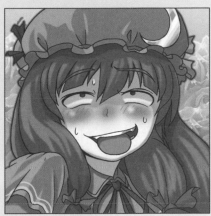

5-21. ゆきまん 啊嘿顏帕秋莉「pixiv」

5-23. 插畫：朝凪 同人誌『A-H-E Ahe-gao Hybrid Expression』。2008，A-H-E製作委員會withありすの宝箱

就是啊嘿顏喔」後，主角一邊為自己竟露出這麼羞恥的表情而臉紅，一邊對戀人發怒，然後在戀人道歉下重歸於好。這段故事的最大特色，就是描繪了主角對露出「啊嘿顏」的自己感到羞恥。

「啊嘿顏」的功能不是用來向讀者傳達角色的快感，乃是女性向作品跟男性向作品的不同之處。

由於「啊嘿顏」是一種臉部表情，因此一般可能會以為只能用圖畫來表現，但在基本上以文字為表現載體的成人輕小說中也有「啊嘿顏」的出現。法蘭西書院的美少女文庫，鷹羽シン的作品『アヘ顔見ないで！先生はクールな退魔士（不要看我的啊嘿顏！老師是冷酷的退魔士）』，是一部描寫前往主角就讀學校任職的女教師，擁有傳說等級的淫蕩體質，而主角知道可以用性愛來淨化這種體質後，便拚命與老師做愛來幫助她的故事。那麼只有文字的輕小說，是如何表現「啊嘿顏」這種表情的呢？

本書所用的手法很有趣，主角在故事的開頭偶然看見了一本刊載著「啊嘿顏」特輯的成人書物，並利用該書的內容向讀者解說何謂「啊嘿顏」。不僅如此，在得知要改善老師的特殊體質，必須使其達到強烈的絕頂狀態後，就直接把目標設定成「跟老師來一場能讓老師爽到露出啊嘿顏的性愛」。從故事開頭就先說明「啊嘿顏」是什麼，並鉅細靡遺地用文章告訴讀者，主角的目標就是強烈到能讓老師露出那種表情的性愛。當然，書中也利用了插畫來表現「啊嘿顏」，但文章中也有解釋「啊嘿顏」是一種起源於成人漫畫的表現，活用其普遍概念的性質【圖5-30】。本來是三次元AV業界及其相關真人媒體所使用的詞彙，在二次元的成人漫畫界被賦予新的意義後，又更加進化，進入輕小說這一次元的世界。

5-27. ぶーちゃん『ある夏の卑猥で綺麗で邪なお姉さん
（某個夏天遇見的卑猥又漂亮的邪惡姊姊）』。2016，Angel出版

5-24. 蛹虎次郎『アへおち♡三秒前
（啊嘿化三秒前）』。2013，富士美出版

5-28. 桜井りょう『蕩けてみては如何です？
（放蕩看看如何？）』。2016，Libre出版

5-25. 復八麿直兎『アへこれ（AHEKORE）』。
2014，三和出版

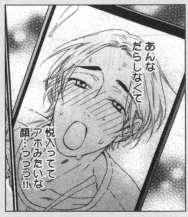

5-29. 桜井りょう『蕩けてみては如何です？
（放蕩看看如何？）』。2016，Libre出版

5-26. チンズリーナ『チン☆COMPLETE
（CHIN☆COMPLETE）』。2014，Mediax

此外更有意思的是，「啊嘿顏」在成人漫畫界被賦予新的解釋後，又回流至ＡＶ業界，取代了原本這個詞的用法。二〇一五年時，也製作了模仿完全符合三要件的「啊嘿顏」成人電影『エロマンガみたいなアヘ顏を晒した女（像成人漫畫一樣露出啊嘿顏的女人）』（二〇一五，ＭＯＯＤＹＺ）【圖5-31】。誕生後在其他領域進化的「啊嘿顏」，回頭改寫了在原有領域的定義。是從三次元流入二次元後，又重新回歸三次元的珍奇案例。

一如近年在成人漫畫界和ＡＶ業界互相影響的「觸手」與「扶他」，許多原本只能在二次元看到的奇幻色情表現也陸續進入ＡＶ業界。在重現妄想這一相同的目標下，色情表現變得愈來愈沒有藩籬【圖5-32】。各載體持續挑戰人類貪欲，不知下一個會露出啊嘿顏的，將是哪個領域和業界呢？

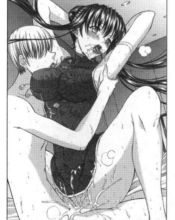

5-30. 鷹羽シン（插畫：鬼之仁）『アヘ顏見ないで！先生はクールな退魔士（不要看我的啊嘿顏！老師是冷酷的退魔士）』。2010，法蘭西書院

5-31. 真人A片『エロマンガみたいなアへ顔
を晒した女（像成人漫畫一樣露出啊嘿顏的女
人）』。2015，MOODYZ

5-32. 真人A片『アへ顔ダブルピース学園
（啊嘿顏勝利手勢學園）』。2015，ROCKET

CHAPTER.6

第6章
「咕啵、不行」的
音響史

擬音語、擬態語、狀聲詞與色情

日語中存在很多擬音語（狀聲詞）、擬態語。擬音語就是像「汪汪」、「喵喵」等實際存在的聲音以文字模擬後的表現。而模擬感情、動作、狀態等抽象意境的文字就是擬態語。例如「蒼白的火焰熊熊（メラメラ，meramera）燃燒」、「少女的心揪（キュン，kyun）了一下」等表現，在歐美語系總稱為擬聲詞（英語：onomatopoeia，法語：onomatopée）。

跟歐美等其他國家相比，日本的擬聲詞特別多，並以各式各樣的形式活躍在漫畫表現中。除了對話框內的台詞外，還被用在「手繪文字」上，除了字詞本身的意義外，還可以藉由加強下筆力道來強調動作魄力，或是畫得輕柔一點，帶給讀者矮小、寂寞、可憐的印象。換言之就是把文字變成可以透過「畫風」來說明狀況的小道具，補完光憑字義無法傳達的纖細、缺損的資訊。將表現者的真實意圖藏在擬聲詞內，使日本漫畫的表現結構可以擁有更多層次。

而擬音詞的歷史當然比漫畫的歷史更加古老，但通過漫畫表現，各式各樣的擬音詞被發明出來，並不斷進化。因此對漫畫表現而言，擬音詞非常重要，在漫畫研究領域內，各種表象解析、變化研究、文本解析（text mining）研究、針對各領域的社會學比較研究皆陸續被發表。

在成人漫畫界，擬音詞同樣是重要的演出表現，但相關研究卻遠遠不如一般向漫畫。然而，儘管只是主觀感受，成人漫畫所用的擬音詞應該比其他領域更加豐富才對。例如身體與身體的激烈交錯、衝突的性愛描寫中，各種乳搖、體液漫天飛舞；漫畫家們為了表現這些動態發明了為數

232

眾多的擬音詞，形成了許多現實中找不到的獨特語感和發音。像是男性性器用力插入女性性器時「ズブッ！（滋噗）」聲，性器在激烈的活塞運動下碰撞的「パァン、パァン（啪啪啪）」聲。還有男性愛液彼此摩擦交融時的「ぬちゃ（Nucha）」「くちゃ（咕洽）」「じゅぶ（啾噗）」。還有男性在絕頂時「ドクン！（咚咕！）」和後續射精時「どぴゅ～（嘟噗～）」、「ピュルルルル～（噗嚕嚕嚕嚕～）」。女性感覺到高潮時身體僵直的「ビクンッ！（Bikun）」，因高潮餘韻而不停震顫的「ガクガク（GakuGaku）」。性愛就跟格鬥一樣，是肉體激烈的碰撞，其過程存在很多種音響、狀態，而從擬音詞的數量和手繪文字的種類，便可看出作家的個性。

如同前述，擬音詞的種類五花八門，其種類和譜系、以及各年代的擬音表現等研究，筆者決定託付給今後的研究者，本章將專注於甚至跨足至一般漫畫雜誌，完成了獨特的進化並「記號化」的成人漫畫界兩大擬音詞「くぱぁ（Kupa，咕啵）」和「らめぇ（Rame，不行）」。

「ぐぱぁ」是擬音語，還是擬態語？

前文列舉了幾個成人漫畫中有關性行為的擬音語，但成人漫畫中也有很多特有的擬態語。不如說擬態語有比擬音語更容易「記號化」的傾向，為了簡單易懂地傳達情境而頻繁使用。如乳房搖晃時的「ぷるぷる（噗嚕噗嚕）」、「ぷるんぷるん（PurunPurun）」；自慰時的「シコシコ（ShikoShiko）」的摩擦聲；男性的巨根還沒勃起時從衣褲間彈出的「ボロン（Boron）」【圖6-1～4】。插入時子宮包住男性性器，表現欣喜感的收縮音「きゅうん（Kyuun）」「きゅん

（Kyun）」（因是漫畫家卷田佳春愛用的表現，故又通稱「卷田音」）等等【圖6−5～6】。關於「ボロン」，古典的用法原本是專用在豎琴等弦樂器演奏的擬音，但誰也沒想到竟然會在成人領域如此快速地成長。而這當中還有兩個在特定情境下經常使用，知名度極高的擬音詞。那就是「くぱぁ（Kupa-）」和「らめぇ（Rame-）」。

所謂的「くぱぁ」（又寫做「くぱ」），就是女性主動張開雙腿，左右掰開小陰唇，將陰道展現給對方看時常用的擬態語。雖然有時也會用在被對方掰開的場合，但基本上都是女性主動用食指、中指、抑或無名指，掰開自己的性器誘惑對方的情境，或是被對方強迫這麼做的場合。這種擬音詞自千禧年開始逐漸出現，屬於比較新的擬態語；然後在〇六年前後急速擴散【圖6−7～9】。

知名度快速上升的原因，可歸功於あかざわRED的一系列作品。他非常喜歡在自己的作品標題上使用「くぱぁ」，著作如『くぱありぞーと（Kupa-resort）』（二〇〇九，晉遊舍）、『じぇらしっくぱぁく（Jurassikupark）』（二〇〇九，MAX）、『ろりパコ ぶらっくぱぁーるず！（Loripako Blackupars）』（二〇一六，茜新社）等，皆頻繁與「くぱぁ」相連結，使許多讀者認識到「くぱぁ」的存在【圖6−10～12】。

「くぱぁ（咕啵）」作為擬音詞的優越之處，在於可令讀者輕易想像出愛液欲滴的女性性器，在黏性又緊實的狀態下，充滿彈力地張開的模樣。因「く（咕）」在日文中常用於「くちゅ（咕啾）」、「くちゃ（咕洽）」等代表黏性的擬音；而「ぱぁ（啵）」則是常用於破裂音的半濁音，可表現其餘韻。

あかざわRED本人在網路上曾發表過以下發言。

「因為我覺得片假名的『クパ』寫成平假名看起來很有誘惑感，所以就寫成『くぱぁ』了。」

（二〇一三年六月十二日，本人推特）

從文字的形意來看，筆者也認為寫成平假名更適當。「らめぇ」也是同樣的道理，這點後文會進一步詳述。

前面我們提到了擬態語的分類，而關於「くぱぁ」這個詞，其實也存在幾種不同的說法。擬態語跟存在真實聲響的的擬音語不同，是使用者主觀判斷最適合用來形容該狀態的字音，具象化而成的；例如肥皂泡破掉時的「啵」這個擬態語，也有一些人主張它應該是根據真實可聽見的聲音而來的擬音語。當然，除了非常極端的情況，否則實際上一般人是聽不見泡泡破掉的聲音的。

而「くぱぁ」也一樣，是一種類似擬音語的擬態語，具有可使讀者產生妄想，以為自己聽得見那纖細音效的影響力。

除了女性的性器官外，諸如M字開腿等場面，或是張開肛門等場合也可以使用「くぱぁ」。

但主要仍以「用手指撥開女性性器」這個動作為大宗。反過來說，光是聽到「くぱぁ」這個詞，就能讓讀者自然地浮現女性的這種狀態，可說是用法非常專一的擬音詞。當然，並沒有規定這個詞一定只能用在這種動作，只不過這個詞彙和動作的組合，已在廣泛的讀者群間留下強烈印象，成為一種深度「記號化」的描寫。

6-4. D.P『ピーピング マム（Peeping Mam）』。
2004，法蘭西書院

6-1. 東鐵神『残業 警備員は見た！（警衛在加
班時看見了！）』2017，WANIMAGAZINE社

6-5. 巻田佳春『RADICAL☆てんぷて～しょん
（RADICAL☆Temptation）』。2005，茜新社

6-2. 駿河クロイツ『イッパツ解決お悩み相談
（一發解決煩惱商談）』。2017，茜新社

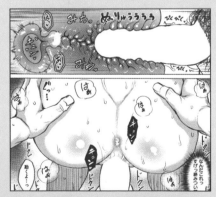

6-6. こっぺ『陽炎』。2017，WANIMAGAZINE社

6-3. 逆又練物『マンガみたいに（像漫畫一樣）』。
2017，一水社

236

6-10. あかざわRED『くぱぁりぞーと
（Kupa-resort）』。2006，晉遊舍

6-7. 毒でんぱ『りんりんえっち（RINRIN H）』。
2017，GOT

6-11. あかざわRED『じぇらしっくぱぁく
（Jurassikupark）』。2009，MAX

6-8. 藤島製1號『幼なじみのエロゲ声優モチベーション
（青梅竹馬想當成人遊戲聲優的理由）』。2015，茜新社

6-12. あかざわRED『ろりパコ ぷら
っくぱぁーるず！（Loripako Blackupars）』。
2014，茜新社

6-9. しっかり者のタカシくん『ティッシュストーリー
（Tissue Story）』。2016，WANIMAGAZINE社

另外雖然不是色情，但還有一種類似的擬音詞「ちゅどーん（啾咚）」。這個擬音詞是因高橋留美子早期的作品經常使用而為人所知的，但據傳首次出現是在田村信的『できんボーイっ（出禁小子）』（一九七六，小學館）中（正確的寫法其實是「ちゅどおんっ」）【圖6-13】。然而高橋留美子書中的人物比著搖滾手式和螃蟹腳，一邊飛出去一邊搭配「ちゅどーん」音效的畫面，實在是太有特色【圖6-14】。該說是某種形式美嗎？藉由搭配特定姿勢來襯托擬音詞的特色，在讀者心中留下了深刻的印象。而あかざわRED也透過巧妙的動作和擬音詞組合，最大程度地發揮了「くぱぁ」的魅力，構築出煽情的畫面。

那麼，あかざわRED是「くぱぁ」的發明者嗎？當然不是。事實上あかざわRED早期的作品並不是用「くぱぁ」，而是用「カパ（咔啪）」，以及其他很多擬音詞【圖6-15】。那麼，「くぱぁ」如何固定成現代形式，又經歷了什麼樣的歷史和過程呢。

「くぱぁ」是因局部修正和男女角色的變化而誕生的

不限定動作，單純只論「くぱぁ」音效的話，一般少年漫畫家藤田和日郎的作品『潮與虎』的第四卷（一九九一，小學館）中也可發現【圖6-16】。此處雖然是用來表現妖怪張開口時的擬音，但在嘴巴略帶黏性大大張開的這點上，與成人漫畫中的「くぱぁ」有著相同的出發點。然而，『潮與虎』中就只有這麼一處用過「くぱぁ」，所以並不是綁定在特定動作，達到「記號化」等級、經常被拿出來使用的擬音詞。

至於成人表現的用法，於九八年發行的ホルモン恋次郎、MARCYどっぐ的同人誌『Please teach me.』（一九九八，直道館），雖然是肛門，但也有「くぱぁ」。而從之後又推出了名為『くぱぁ本（咕啵本）』的同人誌系列看來，可知在あかざわRED開始頻繁使用前，「くぱぁ」就已經被漫畫界有意識地使用【圖6-17~18】。

而在商業誌上，還存在著比他們更早的「くぱぁ」。九三年刊載於『漫画ホットミルク（漫畫Hot milk）』上，魔北葵的作品『KAORi物語』中撥開女性性器的場面，便用到了「ぐぱぁっ（咕啪，Gupa）」的擬音【圖6-19】。擬音加上濁音後就會變成稍微帶有力量的表現，可以從中看出用蠻力硬撐開的動作表現。此外，九七年的『コミック ナチュラル・ハイ（COMIC Natual High）』（富士美出版）中，ひぢりれい也用了片假名的「クパァ」；同年的『コミック ポプリクラブ（COMIC Public Love）』（晉遊舍）中，ふじかつびこ也用了「くぱぁ」。從這個時期開始，已漸漸可看到「くぱぁ」的原型【圖6-20~21】。

另一方面除「くぱぁ」以外，歷史上也出現過其他各種用來形容女性性器或兩腿張開的擬音詞。如劇畫家・前田俊夫在『欲望輪舞』（一九八三，壹番館書房）中，便於女性用兩手撥開自己陰唇時，用了「ぬぬ…（Nunu）」的擬音詞來表現黏膜的存在感【圖6-22】。還有雖然不是開腿的表現，堪稱蘿莉控美少女漫畫第一人的內山亞紀，自八〇年代開始，就會在女性性器露出的時候使用「まん!!（Man!!）」這種獨特奇妙的擬音詞【圖6-23】。九〇年代以後的成人漫畫上也出現過諸如「ぬにゅ（Nunyu）」、「ぐにゅ（Gunyu）」、「パカッ（Paka）」、「ぴらっ！（Pira）」、「ぴろっ（Piro）」、「むにゅ（Munyu）」、「きゅっ（Kyu）」等各種擬音詞。但

很少有作家會固執地不斷使用同一種擬音詞，大多是隨狀況和情境變化【圖6-24～28】。

事實上，這個時代前的擬音詞跟千禧年之後的「くぱぁ」，在使用情境上有很大的差異。畢竟直到九〇年代以前，女性張開股間或性器官的描寫本來就非常稀少。尤其是九〇年代中期前的成人漫畫表現都比較親民，而女性主動開腿這種橋段算是偏硬蕊的表現。何況還有修正的問題。在漫畫管制嚴格的那個時代，局部修正的範圍非常廣，用手指撥開陰唇的描寫很可能根本無法刊登。反正會被馬賽克蓋掉，所以描寫「くぱぁ」也沒有意義。

另一個要因，則是男女角色（性愛時的攻、受）的變化。九〇年代為止的開腳場面，主要都是女性害羞地撥開性器來讓男性窺伺，又或是男性自己出手硬掰開來等男性上位的情境。然而，千禧年以後，改由女性主動誘惑男性，自己撥開女陰的例子開始變多。

男性向成人漫畫中的性行為，從男性上位轉向女性上位，由女性積極誘惑男性的情況增加後，便更需要「くぱぁ」這種比較柔和的擬音詞。這種男女角色轉換的現象不只發生在二次元。成人影業研究家的安田理央，在自己的著作『痴女的誕生』（二〇一六，太田出版）中便這麼敘述。

過去的ＡＶ片，正統派的ＡＶ女優都一定會被要求清純可憐，如果主動說出猥褻的話，採取主動的姿態開心迎合男性的玩弄，就會被敬而遠之。（中略）近年，ＡＶ業界的女性形象有了巨大改變。痴女這種對性愛採取積極態度的女性反而受到了肯定。

6-13. 田村信『できんボーイ（出禁小子）』「コスモス学園になぐり込みじゃの巻（大鬧Cosmos學園之卷）」。1978，小學館

6-16. 藤田和日郎『潮與虎』4卷。
1991，小學館

6-14. 高橋留美子『福星小子』17卷。1983，小學館

6-18. 同人誌『くぱぁ本（咕啵本）』。
2004，直道館

6-17. 同人誌『Please teach me.』。
1998，直道館

6-15. あかざわRED『にいちゃんといっしょ♪
（跟哥哥一起♪）』。2004，晉遊舍

6-23. 內山亞紀『そんなヒロミはダマされて！
（那樣的廣美居然會被騙！）』。1995，サン出版

6-22. 前田俊夫『欲の輪舞（欲望輪舞）』。
1983，壹番館書房

6-19. 魔北葵『KAORi物語』。1993，白夜書房

6-21. ふじかつぴこ『秘書の秘め事
（秘書的祕事）』。1997，晉遊舍

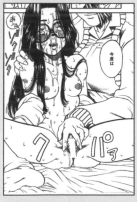

6-20. ひぢりれい『A SLAVE』。
1997，富士美出版

242

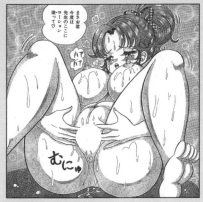

6-27. わたなべわたる『ブルルン♡乙女白書（Prurun♡少女白書）』。1995，シュベール出版

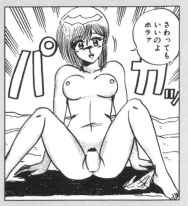

6-24. 真空間『五年目の夏に（第五年的夏天）』。1988，司書房

6-25. 綾坂みつね『とってもDANGER バニーちゃん（極度危険少女巴妮）』。1992，司書房

6-28. モリス『スタミナ料理（精力菜餚）』。2002，富士美出版

6-26. たまきたまの『Sweet Candy』。1989，アミカル

九〇年代以後，男女的權力平衡發生變化，雙方在性愛中的角色受到重新審視，成人片觀眾和成人漫畫讀者欲求的女性形象，也轉向積極主動追求男性的類型。同時成人向色情漫畫泡沫期結束，潮流轉向硬蕊化路線，對性器官的修正也愈來愈薄，連女性性器的細節都變得可以大方描寫。故筆者認為，「くぱぁ」表現增加的理由，乃是成人影視圈對女性痴女化的接受度提高，以及成人漫畫硬蕊化這兩項要因所導致。

「ぐぱぁ」的高泛用性

多數情況下，成人漫畫中流行的表現，第一個影響的是青年雜誌的賣肉系作品；然而「くぱぁ」這種除了撥開女性性器以外很難找到其他用途的表現，卻被某部作品拿到少年漫畫上使用。

有些讀者聽了可能會忍不住吐槽「怎麼又是你」。沒錯，那正是矢吹健太朗作畫的『出包王女DARKNESS』（二〇一〇，集英社）。在漫畫管制以前，女性密處被打開的主題，雖然已可見於永井豪、みやすのんき、川原正敏為首的眾多作品中，但在管制開始後，所有人都認為密處大開的場面再也不可能出現在少年漫畫上。

然而，矢吹健太朗卻勇敢地發起挑戰。抱著無論如何都要納入成人漫畫界最新表現手法的決心，憑藉非比尋常的創意工夫，將不可能化成了可能（雖然『出包王女DARKNESS』連載的雜誌『JUMP SQUARE』，對外的立場比較接近青年雜誌，但在社內仍被定義為『週刊少年JUMP』的系列雜誌；而『DARKNESS』就是『出包王女』從『JUMP』移籍至『JUMP

244

SQUARE』連載的續篇）。

女主角因為不小心的意外（幸運色狼狀態）而仰天翻倒，接著變成「まんぐり返し（Mangurigaeshi，一種性交體位）」狀態後，男主角的臉又偶然埋進其雙腿的情境，可說是色情喜劇的固定戲碼，但接下來的發展才是矢吹健太朗的真本事所在。雖然沒有「くぱぁ」的擬音詞，畫中卻用對話框一邊掩蓋蓋最關鍵的密處，同時用對話框的形狀漂亮地表現密處的形狀【圖6-29】。對話框中的台詞，就像是密處在說話一樣，傾訴著自己的羞恥（『出包王女DARKNESS』第十五卷「Power and Power～虛幻的鬥爭～」）。手指的擴張方式雖然已改良成少年雜誌的表現法，但完全就是在致敬「くぱぁ」表現。令人不禁要對矢吹健太朗不惜一切也要運用這種表現的志氣點個讚。

包含「啊嘿顏」在內，近幾年成人漫畫的流行常常被三次元和AV業界拿去用。AV界的「くぱぁ」式動作使用頻率比「啊嘿顏」更高，而且動作本身也是原本就存在，用起來格外順手。因此，許多成人影片都運用了這種表現，並在標題強調自己的二次元的潮流。「くぱぁ」跟撥開女陰的女優封面也著實非常吸引目光，在大型A片數位販售網站上搜尋「くぱぁ」這個詞，可以找到八十部以上的熱門作品。較久的作品從〇九年就已存在，剛好跟「くぱぁ」在成人漫畫雜誌流行的時間重疊。從這個地方

6-29. 長古見沙貴×矢吹健太朗『出包王女DARKNESS』15卷。2016，集英社

也能看出現代Ａ片受到成人漫畫強烈的影響，且觀眾群有很大重複。

「くぱぁ」的人氣高漲，乃是由於其作為一種色情表現，使用情境雖然非常侷限，卻很方便易用，凡是用手指掰開什麼東西時都能拿來用，泛用性極高。例如用手指放大手機圖片的動作，在ＩＴ界的術語叫「pinch out」和「pinch open」，老實說非常難以理解。可是如果換成「將手機圖片くぱぁ」的話，只要是讀過成人漫畫的人都能馬上聽懂。當然這不是一般人會用的詞彙，但這種語言遊戲很容易變成網路梗迅速擴散，常常不知不覺間連一般人也會當成隱語來用。這種普及化的現象就如同「啊嘿顏」，自千禧年以來，由於網路這種具有強大擴散力的資訊媒介的抬頭，使許多特殊表現都出現爆發性的傳播。

話雖如此，若非あかざわRED將「くぱぁ」的詞彙與動作連結起來，在人們心中留下強烈印象，使其成為一種「記號化」的表現，恐怕「くぱぁ」也不會出現這麼大的爆發。此外，這也是由男性優位轉向女性優位的嗜好轉移，以及性器修正趨勢的改變等環境因子，各種不同要因偶然重疊的結果。當然，「くぱぁ」表現在老家的成人漫畫領域也仍不斷地進化著。斷面圖大師，ジョン・Ｋ・ペー太最近的作品，便在子宮口張開的時候加上了「くぱぁ」，更衍生出用棉花棒撐開肚臍這種性癖非常特殊的「くぱ」【圖6-30～31】。

成人漫畫表現技法的「くぱぁ」，儘管儼然就是あかざわRED的代名詞，但其本人卻不認為自己是該擬音詞的發明者。不過，用「くぱぁ」來為自己的著作命名，想來他應該相當喜愛這項技法，並知道自己對這項技法的傳播頗有貢獻才對。而且實際上，的確很多粉絲只要一提到「くぱぁ」就會想到あかざわRED。

246

然而，這種同時被作家和讀者深愛的獨特記號化表現，在成人漫畫史上或許反而是比較珍稀的例子。因為大多數表現的詮釋都跟發明者和傳播者們的意志無關，進化出自己的道路。關於這一點，我們將在下一個例子詳述。

「らめぇ！」和「みさくら語」

成人漫畫兩大擬音詞的另一個，則是「らめぇ」。所謂的「らめぇ（Rame-）」，就是將「そこはダメ！（那裡不行！）」這句台詞語尾的「ダメ（Dame，不行）」換成「らめぇ（Rame-）」的說話方式，此外還有用短促音「っ（不發音，表示停頓）」結尾，或是加上「！」或「♡」的各種變形【圖6-32～36】。而有些較罕見的例子，還有Cosplay成貓咪時與貓叫聲合成為「にゃめぇ～っ（Nyame～）」的【圖6-37】。而這種擬音詞的用法，大多是用於表現人物因性愛時的律動和快感而口齒不清的狀態，基本上都是台詞或手繪文字變形而成。嚴格來說其實不算擬音詞，不過也有很多作品只把「らめぇ」的部分用手繪文字強調，作為動作音的功能也很大，故本書將其視為模擬音效的表現，也就是擬音詞的一種。

這個詞也跟「くぱぁ」一樣，是因為語感和衝擊性，而在千禧年後開始被成人漫畫界大量使用；並由於其易用性，以及作為一種俚語高應用性，因此在網路上流行起來。

但其實，以網路俚語的形式流行起來的「らめぇ」，原本只是「みさくら語（Misakura）」這個更大語言體系的一部分。所謂的「みさくら語」，是身兼漫畫家、插畫家、以及遊戲製作人

的創作者，みさくらなんこつ（Misakura Nankotsu）的作品中的女主角所發出的奇矯台詞和獨特措辭的總稱。「みさくら語」這個稱呼並非みさくら本人所定，而是其他人替他取的，甚至還有專門收錄各種單詞和語言表現的辭典。「みさくら語」正是如此富有衝擊力，以及能迷倒讀者的表現力、演出力的成人語言。

みさくらなんこつ的作品中，有很多扶他（雙性人）少女自慰、被侵犯、以及性交的橋段；而為了可愛地表現那些扶他少女在射精、產生快感時的場面，故使用了許多獨特的汁系淫語【圖6-38】。諸如「おちんぽみるく（肉棒牛奶）」、「ザーメンミルク（精液牛奶）」、「エッチなトロトロ汁（色色黏稠的汁液）」等，光是這些成人漫畫中隨處可見的詞語都這麼有爆炸性。此外在人物台詞的部分，也像機關槍般滿是交雜著各種強弱聲、沙啞、濁聲，口齒不清的台詞。像是「ああ ぁああっ‼（啊啊啊啊啊啊‼）」、「んおおっ♡（嗯哦哦♡ 齁哦♡）」、「おっぱいっも…あうっ おチンポも きっきもち… きもぢぃぃよぉぉ…♡（胸部和…啊嗚 肉棒都 好舒服… 好舒服喔喔♡ ✕✕ようささるよう♡ じゅぽおおっってっ♡（滋嘆♡滋嘆♡地在最裡面 插進去了♡ 滋嘆嘆嘆地♡）」、「おねえちゃんっ らいしゅきぃ♡ らいちゅきれじゅうっ♡♡（姊姊嗯嗯 最喜歡♡最喜歡了♡♡）」等等。連日語中原本不能加濁音的「い」和「お」等假名也加上濁音變成「きもぢぃぃ」，實際上根本不知該如何發音【圖6-39】。

みさくらなんこつ的世界，完全沒有倫理觀的限制，純粹由失控崩壞的美學所構成。九〇年代中期，開始以扶他系同人誌為中心發表作品的みさくら，從初期開始就在扶他少女們的台詞中

6-32. 天羽真理『おねだりサンタ♡（撒嬌聖誕老人♡）』。2012，MAX

6-30. ジョン・K・ペー太『吉田とメス豚先輩（吉田與母豬學姊）』。2016，Coremagazine

6-31. 石川ヒロヂ『蒼梅のヘソ海賊（蒼梅的肚臍海賊）』。2017，GOT

6-33. けーと『コスプはじめました（我開始玩cosplay了）』。2009，Coremagazine

加入語感獨特的淫詞。不只是成人漫畫，成人創作界原本就存在著「語言色情」的演出要素，諸如以猥褻話語凌辱對方的「淫語凌辱」，以及發出淫聲浪語的「淫語發聲」等等，在性愛時配合言語來營造色情氣氛的演出技術。而在成人漫畫中，則常常見到故意詢問女孩子「妳想要什麼，說說看啊？」逼其說出羞恥話語的「淫語誘導」等，提升羞恥表現的演出。尤其是千禧年之前的成人漫畫，經常見到以在倫理觀極限遊走為樂的羞恥描寫。或許是因為漫畫家們認為，一旦真的跨越了那條線，使羞恥感完全崩壞的話，色情的感覺也會跟著消滅。

然而，みさくらなんこつ的厲害之處就在這裡。他輕而易舉地解開了倫理觀的枷鎖，讓自己的角色像機關槍似地、口齒不清地吐出平常絕對不會從女孩子口中聽到的「肉棒牛奶」這種淫語，藉此表現精神崩潰後完全喪失羞恥心的女孩子的可愛之處。女孩子們屈服於快感、接受快感，主動吐出猥褻的話語。那畫面雖然崩壞，卻存在著某種美學，也就是破壞的美學，可說是顛覆了既有常識的革命性表現【圖6-40】。

みさくら開始抬頭的千禧年前後，綜觀整個成人影視界，正處於女性的「性」規範從「被動到主動」的典範轉移時期，而みさくら或許也感覺到了那個時代的氣氛。

而在這個背景下誕生並進化的「みさくら語」中，尤以「らめぇ」一詞在網路上最為流行使用的。

【圖6-41】。在解開其流行的祕密前，我們先來看看「らめぇ」這個詞語表現在漫畫中究竟是如何

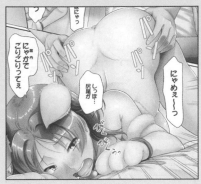

6-37. 比呂カズキ『猫にさせたい♡（想讓你變成貓）』。2013，若生出版

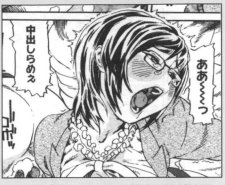

6-34. 長谷圓『別れても好きな先生（即使分手也喜歡老師）』。2005，Coremagazine

6-38. 同人誌『瓶詰妹達2』。2001，HARTHNIR

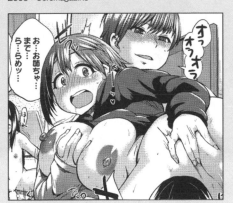

6-35. 夢乃狸『Xすわっぷ！（Xwap！）』。2013，若生出版

6-36. しまじ『いじめちゃらめぇっ♡（不要欺負我）』。2015，WANIMAGAZINE社

角色語中的「らめ！」

儘管許多人都認為みさくらなんこつ是「らめぇ」的發明者，但事實卻非如此。みさくら只是在「みさくら語」的語言體系中強調了「らめぇ」這個詞，但其實無論在一般向漫畫或是成人漫畫領域，早在みさくら之前就已經有使用「らめぇ」的例子存在。例如大家都認識的手塚治虫之名作『怪醫黑傑克』中，就有出現皮諾可大叫「らめ!!見ちゃ（不行!!不可以看）」的場面。不過此處並非表示快感的語尾變化，而是俗稱的「幼兒語」【圖6-42】。是用來表現皮諾可這個角色的個性，屬於「角色語」的一種。

所謂的「角色語」，就是用來提醒讀者該角色是什麼樣的人物，是誰在說話的特殊遣詞方式。例如「ワシは○○じゃの～（老夫我是○○哩～）」這種台詞，可以喚起讀者心中老年男性的形象。此外還有像「俺は喧嘩っ早いじゃけんの～（俺就是個一言不合亮拳頭的粗人）」這種方言式的用法，以及「私は料理うまいアルね（我很會做菜兒捏）」這種中國人風的刻板印象（編註：アル[音同啊嚕]實際上指的就是北京腔中常見的「兒化音」，所以這種語尾大部分都會用在中華系角色的身上）表現。還有用來表現腐女子角色的「おぬしの推しキャラは誰でござるか？（請問太太您推的是哪個角色？）」這種奇特措辭也是。

皮諾可的「らめ」是屬於幼兒語的功能，用來強調她的精神年齡遠低於實際年齡二十歲，此外更能用來凸顯「皮諾可」這個角色的個性。無論「らめぇ」或「らめ」都是用來要求對方停止

的「だめ（不行）」的含糊發音，但皮諾可的「らめ」是因舌頭還未發育成熟所造成的咬字不清；而みさくら語的「らめぇ」則是因意識混濁而造成。儘管字面的變形方式相同，但前提條件卻大相逕庭。因此，皮諾可的「らめ」跟成人漫畫中的「らめぇ」，應該沒有直接的承先啟後關係。

那麼，在同領域的成人漫畫界又是如何呢？其實在九三年的『コミックドルフィン（COMIC DOLPHINE）』（司書房）中刊載的RaTe之作品中，也有在角色產生快感時用到「らめっいっちゃう（不行、要去了）」的台詞【圖6-43】。不過，這部作品的女主角並非只有產生快感時才會發出「らめぇ」的發音，而是平常就有「らめ」的發音習慣，所以屬於半個「角色語」，是代表角色性格的「らめぇ」。另一方面，九八年的『マンガ絶対満足〈漫畫絕對滿足〉』（笠倉出版社）刊載的佐野タカシ之作品中，也有角色在承受不住快感時用到「らめ…！」【圖6-44】。

由此可見，即使在成人漫畫界，早在みさくら之前就已存在「らめぇ」的表現。只不過跟「くぱぁ」不同，次數非常稀少。但因為用法同樣是因快感而導致的咬字不清，所以或許可說是「みさくら語」的祖先。

「らめぇ」乃是必然的爆發

那麼，「みさくら」中的「らめぇ」，究竟是如何變得這麼知名的？直接從結論來說，「みさくら語」語言體系具有壓倒性的情報量。筆者認為正是其爆發式的造語力和快速膨脹的妄想力

之混淆，給予了讀者強烈的印象。みさくら作品擁有著讀過一次就無法忘記的強烈設定，完全把倫理觀拋諸腦後的淫語表現和台詞語感，對色情堪稱執念的講究，在其他地方絕對看不到的原創性，以及凌駕過往成人漫畫的能量。這種世界觀雖然吸引了許多人，但超越常識的作品，也存在著「嚇跑人」的可能性，因此算是表現者的豪賭。

みさくら這套獨具形式美感的語言體系，從創造到完成應該經過了許多改良、發想、工夫、和努力。事實上，在其九九年左右的初期作品中還沒有「らめぇ」的登場。同時，像現在這樣脫離常軌的言語崩壞也較少；筆者目前確認最早的「らめぇ」，是○二年刊載於『コミック　キカスマVol.6』（松文館）上的『若いって素晴らしい（年輕真好）』【圖6-45】。

みさくらなんこつ，在二○一六年時，曾告訴筆者「らめぇ」誕生的理由。

「因為我想運用語言措辭，來讓女孩子看起來更可愛。」

然而「可愛」和「帥氣」這種概念非常抽象，想要只用畫面來傳達其實非常困難。因此漫畫中常常運用第三者的「呀——好帥！♡」這種台詞來輔助。只要這麼做，就算實際畫起來沒有很帥，也能讓讀者理解在這部作品的世界中，該角色就是「帥氣」。同樣地，在成人漫畫中，想光靠畫面來表現「有感覺」是很難的。因為本來就是美少女滿街跑的世界，所以需要運用其他輔助表現，來描寫這個女孩子有快感和很可愛的狀態。當然直接用台詞讓當事人說出「有感覺!!」也是一種方法，但みさくら正是因為認為那種表現還不夠好，所以才得出創造「みさくら語」的結

6-41. みさくらなんこつ『ヒキコモリ健康法（家裡蹲健康法）』。2003，Coremagazine

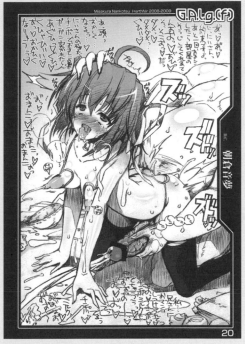

6-39. 同人誌『G.A.I.g.（f）』。2008，HARTHNIR

6-42. 手塚治蟲『怪醫黑傑克』。1975，秋田書店

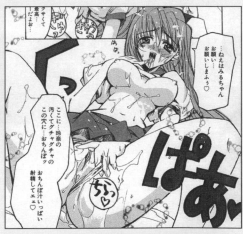

6-40. みさくらなんこつ『五体ちょお満足（五體超滿足）』。2001，櫻桃書房

6-43. RaTe『Any Questions』。1993，司書房

論。「らめぇ」不過是支撐那過剩表現的一支柱子，本身雖是光看字面就能傳達「有快感」的角色語，但唯有在「みさくら語」這個宛如直接愛撫大腦快感語言中樞的世界觀下，才能展現みさくら流的「可愛」。「らめぇ」之所以讓人感覺可愛、惹人憐愛，也是因為下意識地在腦中與「みさくら語」連接，聯想到該世界觀下的「可愛」，決不是想出奇制勝的變化球，而是純粹為了追求美少女的可愛所產生的聖域式之洗腦空間也說不定。至少筆者認為，最主要的原因乃是みさくら語的魅力及其完成度。みさくら本身也曾這麼說過。

「這類遣詞方式只是我在畫漫畫時想放進去的一種『有趣點子』罷了。我覺得還不算是自己的發明。我不希望自己的作品中出現所謂的代表作。所以一旦發現有可能累積起那樣的名聲，我就會先自己毀掉它，因為我覺得不這麼做的話，就沒辦法『自由』地畫漫畫了。」

總是不斷重複著破壞與創造，從中誕生新的想法。不滿足於已被創造出來的表現，抱著進取的心態創造新作品。みさくら老師的話中令人強烈感覺到這樣的姿態。雖然人們常把「らめぇ」當成みさくら的代名詞，但本人並沒有總是使用「らめぇ」，而是一直在摸索新的詞彙。

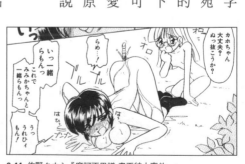

6-44. 佐野タカシ『摩訶不思議 肅正紳士事件』。
1996，笠倉出版社

筆者通過其作品認識了「らめぇ」整體的潛力，但要說光憑這樣就讓廣大群眾認識到「らめぇ」，並引起起流行，恐怕還少了一點說服力。實際上，認識「らめぇ」的人雖然很多，但把它當成「みさくら語」一部分的人卻很少。

的確，みさくらなんこつ的作品總能帶給讀者很強的衝擊。不只是「らめぇ」，在前章介紹的「啊嘿顏」領域，みさくら也很早就引進了「啊嘿顏雙勝利手勢」，總是一馬當先地實驗著領先時代的表現。其創作的姿態應該也影響了不少其他作家。

然而筆者認為，「らめぇ」得以傳播到不看成人漫畫的一般群眾，發展得如此欣欣向榮，乃是出於其作為語言的潛力，以及其他幾個因素的推波助瀾下的結果。理由一如「くぱぁ」，那就是其朗朗上口的特性。只是把日常生活常用的「ダメ（Dame）」變成「らめぇ（Rame）」，就能產生如此強烈的衝擊性。因此，由於網路和社群網站的普及，使原本不認識みさくら的人也能透過網路留言板等管道，看到みさくら的讀者與御宅族同志間的間談，去尋找這個梗的原本出處，然後口耳相傳開來。因為很容易拿來惡搞，所以聲優們也開始在自己主持的廣播節目上拿來玩。從色情的角度來看，近年的「痴女」風潮，也提高了人們對みさくら作品之承受能力。即使是倫理觀念一開始就崩壞的作品也沒問題。

除了「らめぇ」作為擬音詞本身的潛力，還有完美適應網路

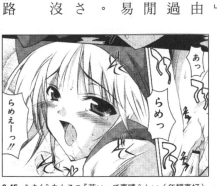

6-45. みさくらなんこつ『若いって素晴らしい（年輕真好）』。
2002，松文館

時代傳播性的朗朗上口和簡單性。這兩項因素的相互作用，加速了「らめぇ」的記號化，發展成為成人和非成人界的共有財產。

獨自前進的「らめぇ」

本來就連整個「みさくら語」，都只不過是みさくら作品的構成要素之一。然而，卻只有「らめぇ」這個單詞傳播得太快太廣，脫離了みさくら作品，走出了自己的道路。而「らめぇ」本身的知名度愈高，大家對作品整體的印象反而愈模糊。這個問題連みさくら本人也深有所感，從他本人的發言中，可以理解到這並非他的本意。本書至今已介紹了許多漫畫表現的發現、發展、以及進化的歷史，而一種表現的影響力愈大，人們對該表現原點的記憶就會愈淡薄。然而，這就是藝術表現的宿命。而「みさくら語」本身的獨創性太強，很難被其他成人漫畫直接流用，所以才只有易用性最高的「らめぇ」被單獨挑了出來。然而，筆者認為並不需要因此而感到悲觀。因為這代表「らめぇ」這個詞對人們具有強大的魅力，活躍的範圍遠超人們的想像。甚至正跨出成人領域，持續向一般漫畫、動畫，以及其他媒體傳播。

而在意圖吸收世間所有色情表現的色情黑洞少年漫畫『出包王女』系列裡，當然也有「らめぇ」的存在。而且更值得讚賞的是，該作並不是用台詞的形式，而是畫成了精緻的手繪文字，具有擬音詞的特徵（『出包王女DARKNESS』第三卷「Sisters～幸福的發明物・拉拉～」【圖6-46】）。

258

畑健二郎的人氣作品『旋風管家』（二〇〇四，小學館）的第三十六卷其中一話的標題便是『たぶん「らめぇ…!!」て言葉はこういう時に出る（大概「不行…!!」這句話就是這種時候說的吧）』【圖6-47】。本話描述的是女主角拚命不讓小颯看見自己丟臉模樣，但最後還是沒能迴避成功，被看個精光的故事。結果，雖然作中並沒有直接出現「らめぇ」的台詞，卻以該詞的用法當成整話故事的主題，將其視為女孩子在羞恥到極點時發出的「ダメ（不行）」的最高級變化。因為「らめぇ」乃是表現纖細少女心最極致的工具。

除此之外「らめぇ」也零星散見於其他許多地方。例如『週刊少年MAGAZINE』（講談社）上不定期連載的異端作品，友木一良的『絶品！ラーメン娘（絶品！拉麵少女）』（二〇一二，講談社）中，光憑拉麵就做出了「らぁめぇ〜」【圖6-48】。順帶一提，本作並不是美食漫畫，只是普通的色情喜劇。還有，動畫『迷宮塔 〜烏魯克之盾〜』（二〇〇八，GONZO）中，也有女主角明明都被怪物襲擊，主角卻因為想聽女主角喊出「らめぇぇぇ」而中斷攻擊的搞笑橋段。以上提到的例子，無論何者都是利用該詞知名度的搞笑發展。而在少女漫畫界，ぢゅん子的『我太受歡迎了，該怎麼辦？』（二〇一三，講談社）的畫面也令人印象深刻【圖6-49】。本作也是將「らめぇ」當成御宅族一定知道的意識形態和教養來利用。

此外作為BL作品，おわるの『鬼畜、遭遇』（二〇一四，竹書房）中，也可見到稍微比較奇特用法的「らめぇ」。愛好A片的受方男子，被扮演攻方的角色奪走後穴時，便忽然想起平時常看的A片橋段裡的台詞，情不自禁地叫出「らめぇ」【圖6-50】。值得注意的是，本作中把「ら

めぇ」一詞定義為男性向成人影片的用語，將之描寫成「受到Ａ片的影響」。當然，ＡＶ界也有使用「らめぇ」一詞，純以標題搜尋也能找到如『お兄ちゃん　らめぇぇぇ！いもうと二〇人（哥哥不行！二十個妹妹）』（二〇〇九，桃太郎映像出版）等數部作品。儘管不清楚作中的女優是否有親口喊出「らめぇ！」不過有機會的話，筆者會親眼確認看看。

みさくら或許曾經擔心過脫離原本意義、獨自進化的「らめぇ」，會連帶導致「みさくら語」的變化或崩壞。事實上，其強烈的表現雖然的確留在了人們的記憶中，但它就像榴槤一樣，是非常難以處理的食材，想自然地運用到其他成人漫畫作品裡，恐怕需要很高的技巧。因此，在成人漫畫領域內，自二〇一〇年以後便幾乎看不到「みさくら語」了。然而，食材本身的魅力至今依舊健在。相信在成為被眾人深愛的表現後，「らめぇ」還會傳播至先前介紹過的各種影視領域，添加新的解釋，在眾多舞台散發光芒吧。

從記號化到共同財產

非常單純，只有三個字符組成的「くぱぁ」和「らめぇ」，其詞語下蘊含的潛能，通過作家們的妄想被過度地表現，在讀者心中留下強烈的衝擊。正因為單純，所以才如此深刻。這也是擬音詞研究如此盛行的原因。

至今我們接觸到的所有成人漫畫特有之表現技法，除了「乳首殘像外」，包含「觸手」、「斷面圖」、「啊嘿顏」、「くぱぁ」、「らめぇ」，都沒有明確的原點。但所有的表現都有一個

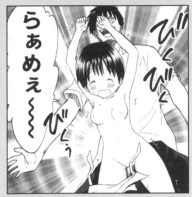

6-48. 友木一良『絕品！ラーメン娘
（絕品！拉麵少女）』第1卷。2012，講談社

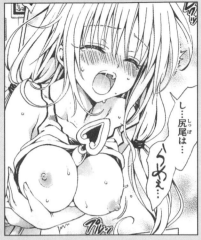

6-46. 矢吹健太朗×長谷見沙貴『出包王女DARKNESS』
第3卷。2011，集英社

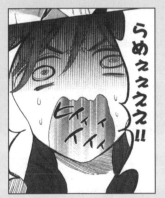

6-49. ぢゅん子『我太受歡迎了，該怎麼辦？』。
第9卷。2016，講談社

6-47. 畑健二郎『旋風管家』36卷
「たぶん『らめぇ…!!』て言葉はこういう時に出る
（大概『不行…!!』這句話就是這種時候說的吧）」。
2013，小學館

6-50. おわる『鬼畜、遭遇』。2014，竹書房

共同之處，便是它們雖都起始於某人，卻都沒有在誕生後就馬上流行，而是經過一定程度的熟成後，才像寒武紀大爆發一樣一口氣擴散。其中「觸手」和「らめぇ」，是隨著使用該表現的作品大紅而跟著擴散；而「斷面圖」和「くぱぁ」，則是隨著成人漫畫特有的時代變化……性器官修正的改變而導致使用頻率急遽增加的例子。「啊嘿顏」、「くぱぁ」、「らめぇ」，都屬於在千禧年以後，因為網路的急速發展，使表現本身利用社群工具，以異於原本意義的用法，被社會大眾所認識的全新傳播方式。

作家的妄想力和表現力，加上成人漫畫環境的變遷，以及各種偶然因素的契合，才使「表現」得以記號化。當然在成人漫畫領域中，除了本書擷取的表現外，還有其他很多新的表現不斷地被發明出來。其中想必也有很多沒能成功形成「記號」就消失的表現。不如說，能被「記號化」留下來的表現才是少數。而作家也不是為了創造可成為「記號」的表現才畫漫畫的，只不過藉由不斷摸索新的表現，可以鍛鍊自己的創作功力，使作品進化。結果，他們創作的結晶成為影響千百萬人的表現，進入了「記號化」的殿堂；因此筆者認為那些表現依然是屬於作家們的財產。只不過是漫畫家們真摯前進的足跡，在「記號化」後成為漫畫表現史的共同財產。

第７章
規制修正的
苦鬥史

「修正」雖然礙事，卻不可恨

　　成人漫畫這種書刊，作為色情行業的一種，注定從誕生的那一刻起就必須永遠與性器的「修正」戰鬥。在各種漫畫類別中，唯有成人漫畫作家的手筆會被不問是非地「修正」掉，跟修正有著超過孽緣的兄弟關係。

　　棘手的問題在於，修正與成人漫畫雖然是各自位在天秤兩端的存在，但正是因為有性器修正的過程，才逼使作家、編輯們不得不巧妙地連修正也拿來運用，思考如何在被削除的前提下編寫出煽情的場面。可以說，連修正本身也被利用成了一種漫畫表現。表現者受到的管制愈嚴格，反抗它的鬥志就旺盛。前幾章我們已提過，「斷面圖」、「觸手」表現正是由於這種反骨精神才發展出來的；然而對作家和讀者而言，恐怕再也沒有比馬賽克更礙手礙腳的存在了吧？不過，一旦了解「修正」之歷史和理由、以及其方法的個性和性格，就會發現修正雖然討厭，卻也不可恨。

　　實際上，成人漫畫性器修正規定的由來，是出自日本刑法第一七五條「猥褻物頒布等罪」。即使是用筆畫出來的，只要符合猥褻的定義，就不得公開頒布。而所謂的修正，就是一場圍繞著猥褻的概念和管制的奮戰史；這點不只是成人漫畫界，也是一般漫畫表現者創作時的重要課題。

　　只要世上還存在漫畫，這就是今後漫畫家們永遠必須考慮的主題。

　　因為市面上已經有很多關於漫畫管制的研究書籍，有興趣的讀者可以參考『マンガはなぜ規制されるのか（為什麼漫畫會被管制）』（長岡義幸／二〇一〇，平凡社）、『エロスと「わい

せつ」のあいだ 表現と規制の戦後攻防史（色情與「猥褻」之間　表現與規制的戰後攻防史）』（園田壽、臺宏士／二〇一六，朝日新聞出版）等書。本章將就表現管制的子議題（子集）「性器修正」，尤其是男性性器官的修正進行探究，但實際上卻困難重重。

成人漫畫中的性器修正等領域，就像會隨著時代變形、流動的阿米巴式神祕生物。儘管表現上看起來一樣，其實一直在緩慢地改變形狀，而且連效果也在改變。有時甚至會透明化。修正基準就像波浪一樣時高時低。因此，即使想把標準最低、幾乎接近無修正時代（甚至也有真的無修正時代）之圖片資料刊載在研究書上，也可能因為不符合現代的修正基準而被擋下。可是，若依照現代的修正基準加上修正，又會讓讀者搞不清楚當時的基準到底是怎樣，自相矛盾。

以前，筆者曾為了出版一本整理了「修正」歷史的同人誌，向Comic Market準備會請教能否出版。結果卻被告知「無修正圖片不加上修正就不能發布」，只好打消了這個念頭。沒想到為了精準探討「修正」的歷史，居然得用上不精準的圖片資料，簡直就像是色情修正的「測不準原理」，竟會遇到如此不可思議的現象。

話雖如此，那樣一來將會變成連解說都沒辦法解說下去。所以，本回為了避免那樣的不確定性，決定配合模式圖（如下頁圖），為讀者們解說成人漫畫中性器「修正」表現的種類、功能、意義、手法、以及類別等差異。

標準男根

海苔型塗黑修正

用海苔狀的長方形黑塊幾乎蓋掉整個男性性器，是對某年代至上世代的讀者和作家最熟悉，也最正統的「修正」方法。完全無視男性性器官原本形狀的這種粗暴方式，雖然大多數是用塗黑，但也有少數用挖空（塗白）的方式。另外還可細分成只有棒狀區域修正，以及連蛋蛋也一併藏起來的情況【圖7-1、2】。

這種修正方法在以前的成人漫畫雖然很常用，不過現代的成人漫畫已經幾乎看不到了，反而是在少年雜誌、青年雜誌上比較常見；而就算出現，比起賣肉系作品，也更貼近喜劇或搞笑漫畫的表現。

棒狀挖空修正（光劍型修正）

雖然沒有正確描出男性性器的形狀，但前端至少已改成圓角的棒狀挖空修正方式。比起海苔型修正更容易看出男性性器官的形狀，但因為仍不追求男性性器的真實感，所以也是屬於較常被青年系一般雜誌所用的類型。在女性向的ＴＬ、

266

ＢＬ等領域偶爾也可見到，或許是配合不追求男性性器官真實感的女性讀者而做的修正。雖然是棒狀，但邊緣加上了模糊特效，看起來就像在發光一樣，所以又被稱為光劍型修正【圖7-3】。

輪廓挖空修正

目前成人向漫畫雜誌上最主流的修正法就是輪廓挖空修正。跟棒狀不同，男性性器官的粗細、前端凸起的大小都很明確，是沿著原本輪廓挖空修正而成。最常使用這種消除法的，就是便利超商賣的男性向漫畫雜誌，也就是俗稱的「灰色地帶雜誌」。即便沒有把性器官本身畫出來，卻藉由描邊的方式表現男性性器官的存在感【圖7-4】。大部分的漫畫都是採用精準挖空的方式，但也有像光劍型一樣帶發光效果的例子。

馬賽克修正

消失的部分不是用挖空、塗黑，而是加上馬賽克狀的花紋。形狀有海苔型、棒狀、輪廓描邊等各式各樣；主要不是針對形狀，而泛指所有使用馬賽克花紋的修正。嚴格來說有兩種馬賽克。一種彷彿隔著透明毛玻璃，利用影像加工軟體

漫畫家實際上有全部畫出來嗎？

　　成人漫畫家最常被問到的問題之一，就是「成人漫畫中被修正掉的部分，實際上真的有畫出來嗎？」。實際上，有時候有，有時候沒有。若編輯有特別告知「這邊會加上性器修正，因此不用畫得太仔細沒關係」的話，通常就只會畫到輪廓的程度。因為要詳細描繪性器官是很麻煩的作業，所以為了盡可能減少作業的勞力，漫畫家們有時會判斷不畫出來也沒關係。然而現在，作家詳實地把性器畫清楚，再由編輯來修正才是主流作法。這麼做是有確實的理由的。近年的成人漫畫界，基本上都是先在漫畫雜誌上連載，然後才出版為單行本，而單行本的修正通常比較薄。因為單行本只有該作家的忠實粉絲才會購讀，紙質也比雜誌更好，所以作者和編輯都希望能把修正降至最少，讓讀者看到最好的畫面。當然這樣一來，讀者也比較願意為了這種額外的價值而支付代價。

　　縱使現在幾乎看不到了，不過以前曾有過權力關係逆轉的時期。刊載在雜誌上的版本修正較

　　的濾鏡效果做出來的馬賽克；另一種則像直接貼上馬賽克網點，用跟原本圖案無關、隨機花紋的馬賽克。前者與Ａ片中的馬賽克原理相同，只要凝神注視，就能產生馬賽克消失的錯覺，用心眼透視馬賽克底下的畫面【圖7-5】。而後者則是直接在要修正的物體上，蓋上昭和時代浴室常用的格子花磚。這種修正也是近年成人漫畫常用的方法，但馬賽克的細緻度會隨著時代變化。

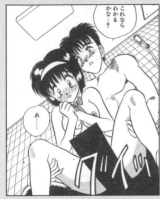

7-2. あうら聖児『ゆらゆらパラダイス
（搖擺天堂）』。1993，富士美出版

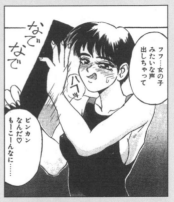

7-1. 原作：雜破業、漫畫：NewMen『Secret Plot』。
1993，辰巳出版

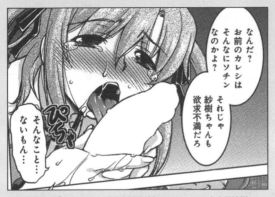

7-4. 島本晴海『チカンユウギ（癡漢遊戲）Play Case 2 小山田沙樹』。
2017，コスミック出版

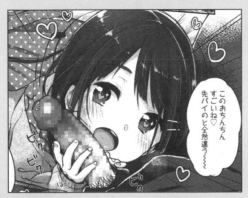

7-5. 雪雨こん『こんにちは　おちんちん（午安，小雞雞）』。
2017，茜新社

7-3. 海野留珈『ウェイトレス（Waitress）』。
2009，竹書房

少，可單行本上的修正卻很重。這是漫畫管制相當混亂時的九一年常見之現象，由於管制的浪潮急速上升，因此出單行本時不得不緊急配合嚴厲的修正標準。而最近的例子，有一三年時Coremagazine『ニャン2俱樂部』、『COMIC MEGASTORE』的編輯因在書店販售猥褻寫真雜誌和漫畫誌而遭逮捕後，同出版社發行的成人漫畫的修正便突然變得異常厚重，也可說是一種反轉現象。

修正沒有「正解」

「性器官的修正是直接在原稿上塗白嗎？」筆者常常被人問到這個問題。基本上，漫畫家和編輯不會在原稿紙上直接修正。如果是要修正原稿，一般會在一種名為版下原稿的印刷用複製稿上放描圖紙，再用紅色鉛筆指出範圍，或是於專門用來指定修正範圍的拷貝稿上下達指示。然而，現代的漫畫原稿逐漸數位化，不再需要紙張，許多漫畫家和編輯都直接在電腦上完成所有指示。不過，在色情劇畫的全盛時代，曾有個在現代完全無法想像，直接在原稿上修正的例子。在色情劇畫巨匠，ダーティ・松本的『私說エロマンガ・エロ劇画激闘史 エロ魂！（私說成人漫畫・色情劇畫激鬥史 色情魂！）』（二〇〇三，Oakla出版）的第一卷「黎明篇」作中，直接在原稿加上修正的編輯，最後被作者的ダーティ・松本制裁而絕命【圖7-6】；但實際上，這在七〇年代似乎是司空見慣的做法。不過，那時候刊載在雜誌上的作品原本就很少出版單行本，所以保存原稿的觀念還很稀薄。因此，似乎有的編輯部會直接在原稿上用麥克筆或立可白修正。然而，

這種用完就丟的習慣，並不是只有編輯方才有。作者方也不太重視原稿的價值，有時為了畫新的原稿，甚至會直接用剪刀剪下以前的原稿貼在新原稿上，或是在活動上把原稿賣給粉絲，諸如此類的作家所在多有。在現代的人眼中，大概會覺得很暴殄天物吧？

前面提到，商業雜誌上的性器描寫的修正，基本上是編輯方的工作。但也有一些對修正的標準和範圍感到疑問，主動提出想自己決定修正範圍的作家。而這位敢對編輯的神聖工作插嘴的人，便是老牌作家伊駒一平。他在筆者二〇一五年時的採訪中曾如此說道。

伊駒　因為我是個小氣的人，所以自己思考了很多。我很討厭當時漫畫界那種毫不手軟全部塗掉的方式。因為每次都會被編輯那邊機械式地塗改掉，所以我就拜託編輯，請讓我自己來修正！然後，我就買了白色網點，自己研究要怎麼貼。

——直接貼在原稿上嗎？

伊駒　對啊。總之我拜託他們讓我自己修正，如果他們對結果不滿意的話，編輯部可以自己加修。以此為條件，我試著盡量減少修正的厚度。我當時參考的，是森山塔老師的消除法。因為我覺得那種修正方式看起來相當色情【圖7-7】。因此，不論是在雜誌或是單行本，我的作品修正都壓倒性地薄。

7-6. ダーティ・松本『エロ魂！第一卷 黎明編（色情魂！第一卷 黎明篇）』。
2003，Oakla出版

——您是想藉減少修正吸引讀者的注意吧？

伊駒 當時雖然還沒有「萌」這個詞，不過聽人家說流行的都是動漫系的畫風。可是，我不會畫動畫系的人物，所以才想說用色情元素來一決勝負。畢竟我本來就是畫劇畫出身，因此這才是我的武器。實際上，銷量也確實直線成長。風船クラブ還跑去問編輯「為什麼伊駒賣得這麼好啊！」，但我雖然對銷量有自信，卻也不知道為什麼能賣得那麼好。

伊駒想到自己的武器就是激烈的色情描寫，而為了發揮這項武器的價值，認為「修正必須愈薄愈好」，並親自實踐了這個想法。這個故事是一九九三年時候的事，正如伊駒所說，恰好是業界受到漫畫管制風潮的影響，修正作業也以安全為優先，比較隨便粗糙的時代。直到九〇年代中期之後，編輯方的技術才熟練到能夠在修正的方法上下工夫，在這個時間點還沒有想到修正的巧拙居然可以影響銷量也說不定。或許連修正這種細節都照顧到色情意欲的伊駒的志向，正巧打中了成人漫畫讀者的潛在需求，才使他的作品賣出了其他人都意想不到的佳績。儘管不曉得是不是受到伊駒的事蹟啟發，不過在修正方法上下心血、盡可能減少修正後，使作品銷量上升的現象，或許加速了九〇年代後半美少女漫畫的硬蕊化也說不定。

前文介紹的「修正」，都是作家先畫好性器官，再由編輯進行修正的類型，但除此之外，也有根本不需要編輯方來修正的例子。

7-7. 森山塔『愛具の檻から（愛具之牢）』。
1986，辰巳出版

272

擬獸化、物質化、擬「雞」化？

那就是作家不描繪寫實的性器官，改用類似性器官的「其他東西」來表現性器的方法。嚴格說來這雖然不算「修正」技法，但因為也是為了規避管制而發明的表現，故筆者決定在此一併介紹。

用模仿性器官的「其他東西」表現性器的方法，最為人所知的就是擬人化……不、應該說是擬獸化的作品『やる気まんまん（興致勃勃）』（橫山まさみち、牛次郎／一九七七～一九九六，日刊現代）中所用的海狗了吧【圖7-8】。這是一種把男性性器官畫成海狗，藉由擬獸化賦予性器第二人格，甚至擁有獨立性格的表現方法。對於故事離不開性愛，卻有含有喜劇元素的本作，可說是非常恰如其分的表現。原本，男性性器在日本就有「兒子」的隱語，偶爾會被畫成擁有者的第二人格；但在本作中應該詮釋成下流之心的象徵更好。

還有，儘管不是以挑逗讀者的興奮感為目的，但也有用如香蕉等棒狀水果代替男性性器的方法。例如在克・亞樹的『夫妻成長日記』（一九九七～，白泉社）中的口交等場景便是用香蕉代替男性性器，迴避直接的描寫【圖7-9】。明明是模擬性器官，旁邊卻總是標註「這是香蕉」，也是『夫妻成長日記』的一大特色，貫徹這不是性器官，而是香蕉的說法。

寫實地描繪男性性器就需要修正，不過若把男性性器擬人化，就變成漫畫的出場人物之一，不算是猥褻物──也有這種逆向操作的表現方式。例如加藤禮次郎的『童子』（一九九四，

WANIMAGAZINE社）中，便有陰莖形狀的妖怪，男根童子用自己性器官狀的觸手玩弄女性的橋段；儘管造型很明顯是在模仿性器官，但由於整體都被角色化，因此用鑽漏洞的方式逃過了修正【圖7-10】。這和前田俊夫的「觸手」表現和發想起點相同，但把男性性器官整個擬人化的創意在當時可說十分嶄新。這個概念後來被時代劇設定的『平次』（一九九八，WANIMAGAZINE社）（※於「快樂天」上連載時的標題為『男根平次』）繼承，風格變得更加搞笑。

以上介紹了幾種把性器官替換成「別的東西」，藉以迴避修正，同時在故事上又能讓讀者理解的代表性例子。基本上皆是以讀者原本就理解「性器官會被修正」為前提才有效的手法，借修正打修正的主流表現。也可說是由於不能畫、正因管制的存在才會誕生的表現。

將男性性器官擬人化成動物或物體，賦予第二人格的「雞格」之表現方法，後來又開發出了各種變形，在BL界甚至還出現了男性附身到其他男性的性器官上，擬「雞」化的「我是他的那根，他的那根就是我」的故事。大和名瀨的『親密BODY（ちんつぶ）』（二〇〇三，實業之日本社），便描述了因遊覽車意外而陷入命危的男主角，意識附身到心儀男性的男性性器官上，透過人與性器官的交流逐漸加深關係的古怪故事，進而引起話題。據說是因為男性的男性性器官上長著臉，可以說話，所以才取了「ちんこのつぶやき（雞雞發牢騷）」這個名字，並簡寫成『ちんつぶ』當書名。由於這個作品中登場的男性性器官原本就是棒狀，而且就像球棒一樣可愛，因此沒有修正的必要【圖7-11】。此外，因為屬於BL漫畫，故筆者猜想作者應該不是為了迴避男性性器官的修正，而是為了用幽默搞笑的方式描寫究極的男男關係才運用了擬雞化手法。

無論如何，近年的BL漫畫，出現了許多男性絕對想不出來的新表現方式。就某種意義來

說，感覺是個比男性向成人漫畫更能自由發揮創意的地方。

抽象化性器、透明性器──更洗鍊的表現

此外也有不用擬人化、擬獸化、或代替品，而是用看起來形似「不明物體」來表現性器的方法。在『實驗人形‧奧斯卡』（一九七九，小池一夫、叶精作、スタジオ‧シップ）的例子中，性器修正的形狀雖然很像棒狀挖空，但這並不是作家完稿後由編輯經手的修正，而是作家一開始就用抽象的方式描繪男性性器【圖7-12】。此類表現方式，讀者必須從前後文脈才能理解這東西是男性性器，可以說是從敘事中認識的男性性器官。將乍看起來不像的東西，用文脈、文本去詮釋，是劇畫系青年雜誌和初期的色情劇畫雜誌上常見的手法。

透過解讀故事來顯現的性器，是在大腦中慢慢將看到的物體理解成性器的概念；但還有一種手法，則是將性器本身都變成透明的。儘管按照常理透明的東西應該就不可能被看到，然而卻有一種技巧可以把看不見的東西變成看得見。古事記王子的『フリージア（Freesia）』（二〇〇〇，Coremagazine），便藉由在男性性器四周畫出精細的愛液，巧妙地讓讀者意識到透明化的男性性器之存在【圖7-13】。儘管有的人可能會疑惑「就算不用這麼麻煩的方式，也有其他修正方法吧？」但讓男性性器官變透明的目的，不是為了規避修正，而是因為透明化後才能更精密地描繪男性性器插入女性性器的模樣。

這種表現我們在「斷面圖」一章也稍微提過，也就是為了凸顯女性角色，在纏綿場面將男性

角色透明化的「男捨離」表現的男性性器官版。「男捨離」多半是用半透明的表現【圖7-14】，不過這個例子中由於男性性器官是完全透明的，因此必須藉由觀察周圍的描寫才能認識到男性性器官的存在。簡直就有如黑洞觀測般，利用觀測周圍的現象來觀察不可視物體的技術。儘管乍看之下有點拐彎抹角，可諸如此類表現男性性器官的方法，也是成人漫畫特有的表現手法。

最「羞恥」的部分是哪裡？

回到男性性器修正的話題。還有一種現代幾乎完全滅絕的修正法，「網狀修正法」。

80%網點

這種修正法的原理很簡單，就是如上圖般在男性性器官上貼上漁網般的細小網點。但作法並不是真的貼上網點，而是在印刷時用α值指定透明度。例如完全透明就是0％，完全塗黑是100％，而40％就是比60％的網點密度更低更薄。

修正範圍和濃淡度會隨著時代變動，編輯方會觀察當前政府的管制壓力等微小變化，慢慢進行調整。

單從可以調整強度這點來說，「海苔型」修正的亞種，俗稱「海苔條」修正也屬於此類。

海苔條

簡單來說，就是像上圖一樣把原本蓋掉整個男性性器官的黑塊切成細條，改以樹條小黑條修正的方法。因為看起來很像海苔切碎後的樣子，所以又叫「海苔條」，可以用黑條的數量調整修正的強度，最薄的情況只會在龜頭的凸起處加上一條海苔。然後往棒狀的部分加上兩條、三條，增加強度，跟網狀修正的透明度

7-10. 加藤禮次郎『男根童子 完結篇1』。
1993，WANIMAGAZINE社

7-8. 横山まさみち×牛次郎『やる気まんまん（興致勃勃）』。
1980，講談社

7-11. 大和名瀬的『親密BODY』第2卷。
2004，實業之日本社

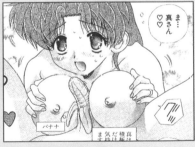

7-9. 克・亞樹『夫妻成長日記』。22卷。
2003，白泉社

7-12. 小池一夫×叶精作『實驗人形奧斯卡』第3卷。
1979，スタジオシップ

原理一樣。這種修正法也很容易調整強度，所以常常用於成人漫畫上，但大多不是超商賣的那種，而是書店賣的，標有成人標籤的雜誌【圖7-15】。

這種修正法的最弱狀態（站在讀者的角度則是最強）只有在凸起處貼一片薄海苔，幾乎跟完全沒修正差不多，對讀者來說是「相當激進的修正」，可以感受到出版社的誠意；但對平常不看成人漫畫的讀者看來，大概會覺得「這種修正真的算修正嗎？」覺得相當不可思議。既然都做到這種地步了，乾脆連最後一片都拿掉算了。有的人可能會這麼想，但那可不行。因為這薄薄的一片正是出版社遵守管制法的證據，也是編輯的本願。

此處讓人比較納悶的是，為何大半漫畫的海苔條都打在龜頭的上面呢？是因為業界存在著「無論如何都要死守住龜頭！」的不成文規定嗎？就筆者打聽和調查到的結果，這似乎不是業界共通的規則，而是各編輯部在逐一減少海苔條的過程中自然淘汰、最後剩下的結果。編輯們的潛意識，就好像冥冥中受到天啟般，不約而同地得出了同樣的結論！

儘管這只是筆者個人的推論，但也許就像女性突然被人看到裸體時會先遮住胸部和私密處一樣，男性性器官的各部位也有羞恥度的差別，而編輯們的潛意識都認為龜頭就是最羞恥的部分吧。成人漫畫的編輯部門中雖然也有女性編輯，但從比例而言仍是男性主導的社會。或許是因為男性潛意識中最不想被人看見的部位是龜頭，所以最後才會只留下龜頭部分的海苔條。不過，這種修正終究只是低修正強度時代的原理，不適用於強修正的時代。

然而，男性性器官修正並不是美少女漫畫獨有的文化。BL領域當然也存在著男性性器官修正的工作。而在那領域，又存在著與男性向領域截然不同的修正美學。

278

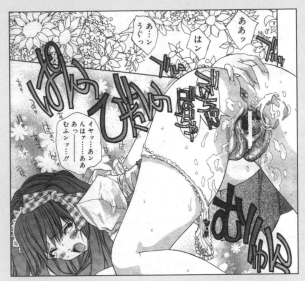

7-13. 古事記王子『コトン・ア・ラ・モード（Coton à la mode）』。
2000，Coremagazine

7-15. かいづか『山神さまがくれた嫁（山神大人送的新娘）』。
2017，GOT

7-14. メネア・ザ・ドッグ『私たちのはじまり
（我們的起點）』。2017，Coremagazine

螢光遮蔽法、心形遮蔽——修正是種美學？

在描寫男性間性愛的BL領域，性愛描寫是很重要的元素之一。不同於男性向作品，雖然沒有絕對的鐵則，但從軟蕊到硬蕊，隨著每間出版社和雜誌的特色與傾向不同，表現的差異也很大。可說是這個領域的特色。而與男性向領域不同，BL界存在著某些出版社獨有的修正規則；其中也有些在男性向領域前所未見的修正方法。最代表性的例子就是「螢光遮蔽」法。

螢光遮蔽

這是刊行『BOY'S ピアス』等雜誌的出版社，ジュネット出版社常用的修正方法，因為看起來就像有許多螢火蟲在男性性器的周圍飛舞，故被稱為「螢光遮蔽」【圖7−16】。在BL界，近年也愈來愈多出版社使用「光劍式」、「海苔條」等男性向的修正法；但「螢光遮蔽」卻有獨特的遮蔽美學，是種相當稀奇的修正方法，因為看起來就像有許多螢火蟲在男性性器的周圍飛舞，故被稱為「螢光遮蔽」。在以女性讀者為主的BL界，則像是要反擊這種做法，思考的反而是「如何用最美的方式遮蔽」。或許正是出於這種美學和哲學，BL界才會誕生出如此嶄新的遮蔽方式。這種目的之修正於男性向領域，雖然○六年時也曾在『コミックドルフィン』（司書房）上曇花一現，但那與其說是像「螢光遮蔽」般追求美麗，倒更像是巨大的白色網點片。

不過在男性向同人誌的世界，也有發明出類似以美麗為出發點的BL美學修正方法。那就是「心形遮蔽」。這種修正方法就像把螢光遮蔽的螢火蟲換成愛心符號（不過是黑色的），自八○

年代起便已存在；可在當時幾乎都是用一個大愛心遮掉性器官【圖7-17】。然而目前最新的、尤其是同人界所用的表現，則將早期的「心形遮蔽」改造升級，變得更接近「螢光遮蔽」的方式【圖7-18】。

同人誌的修正工作都是由作家自己動手，但要親手蓋掉自己傾注心血畫出來的性器官，感覺想必非常難過。既然如此，至少要蓋得漂亮點；產生這種想法也是理所當然的。由此應運而生的，便是老牌成人漫畫家，師走之翁版的「心形遮蔽」。就彷彿在告訴世人，性器官不是猥褻物，而是充滿愛情的美好綠洲一樣，讓性器官噴灑愛心主張自己的存在。修正表現不只是為了掩飾羞恥，也可以是一種展現自我的方法。通過修正，傳達作家的心意、追加個性。讓修正轉化為一種表現方式。

本書在BL領域的修正只介紹了「螢光遮蔽」一種，若各位讀者想了解更多更細的修正種類，『オトコのカラダはキモちいい（男人的身體真舒服）』（二村ヒトシ、金田淳子、岡田育／二〇一五，Media Factory）一書中已有詳盡考察，可以參考該書。

對話框遮蔽法、分鏡遮蔽法——規制的強度與創意成正比

儘管修正的基準原本就會隨著社會觀念的變遷而改變，但成人漫畫界的管制壓力提高，乃是起於宮崎勤事件導致的、一九九一年前後發生之有害漫畫運動。這點前面也已提過很多次了。此時期來自一般社會的監視非常嚴密，任何太過激烈的色情描寫都會受到嚴格審查。即便是成人漫

畫界，也會被編輯要求「盡量避免色情描寫」，單行本的發行量也大幅縮減。其中受到最大打擊的，就是原本以色情度為賣點的作家；其中數部作品雖然有男女纏綿的情節，卻遭到整個下半身都被塗掉的大幅度修正【圖7-19~21】。

理所當然的，被掩蓋得這麼嚴重，畫面的熱點自然都冷卻，完全無法讓人興奮起來。因此，為了減少修正的負面效果，成人漫畫界想出來的手法就是「對話框遮蔽」修正。它的原理很單純，即是把對話氣泡放在需要修正的性器官和插入結合處【圖7-22】。不過，這並非當時的漫畫家想到的方法，而是編輯部強行指示的。成人漫畫本來就是很適合這種小手段的領域，就算用嬌喘聲或迷之驚嘆號【圖7-23】、甚至用無聲蓋過【圖7-24~25】，也能夠流暢地閱讀下去。這種修正基本上不算漫畫家，應該算是編輯方的創意。只是，老是用對話框讀者也會看膩，所以偶爾也要來點變化球。例如法蘭西書院的美少女漫畫雜誌『COMIC パピポ』上刊載的，塔山森（即森山塔）『Kのトラック（K track）』中，便故意把分鏡斷在男女的結合部位，使其看起來像普通的漫畫效果【圖7-26】。而在單行本中因為拿掉了這層處理，所以大家才知道原來那是修正。所以也有些新表現不是在作家，而是在編輯們的手中誕生出來的。

作家也並非默不作聲

對修正最感冒的應該是作家，而他們並不只是默不作聲地看著。漫畫家也發明了一種手法，反過來利用修正來傳達自己的訊息，那就是「訊息修正」法。雖然有些不是為了反抗修正，純粹

282

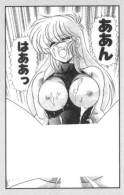

7-19. わたなべよしまさ『こなみちゃん大ピンチ（可奈美大危機）』。1992，辰巳出版

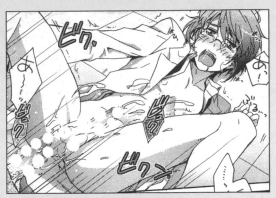

7-16. 藤山みぐ『ないしょの進路相談（祕密的升學輔導）』。2013，ジュネット

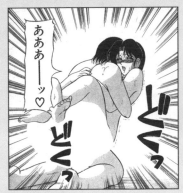

7-20. 拝狼『元気に成荘（元氣成荘）』。1991，富士美出版

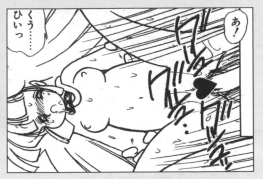

7-17. みなみゆうこ『宇宙刑事 GALVAN 魔獣の街（宇宙刑警GALVAN 魔獸之城）』。1987，辰巳出版

7-21. 高鍋千歳『眠々台風（眠眠颱風）』。1992，辰巳出版

7-18. 同人誌『だーさんのために 沖田恭子32さい B107 a.k.a おくさんをナマ出し肉穴調教しておいてあげよう（為了公公 來對沖田恭子32歳 B107 a.k.a 新手巨乳妻無套中出肉穴調教吧）』2011，翁計画

是出於玩心，但無論何者都是利用修正的表現。用寫著「有害」的對話框來修正，以自虐又戲謔的方式表現那些不允許畫出來的東西，在修正部位傾訴自己心聲的表現，感覺就像是對修正文化的小小反抗。不知是否只有筆者有這種感覺【圖7-27】。例如しのざき嶺便經常在被修正掉的男性性器上加入台詞，彷彿透過性器表達自己的心聲【圖7-28】，可結果往往連那段訊息也被編輯修掉……真是諷刺的結果【圖7-29】。

不清楚是否因為作家和編輯對修正的認識有差異所導致，有時候還會出現雙重修正的情況。例如在塗黑修正上再加上塗白修正的稀有案例。看起來似乎是編輯認為作家的塗黑修正還不夠，所以事後自己又補上白色的修正【圖7-30】。儘管不清楚究竟有何經緯才導致這結果，但可以確定的是這種修正視覺上十分雜亂。此外還有更難以理解的例子。那就是在圓黑修正上補上白色修正的案例【圖7-31】。一眼看上去就像是「禁止通行」的交通符號，不過仔細觀察才發現黑色的圓形修正是80％濃度的網狀修正，而蓋在龜頭上的則是100％濃度的塗白修正。這可能是某位編輯修正後，又有另一位編輯認為不夠而追加的修正，結果反而在別的意義上變得更顯眼了。

最終責任在誰肩上

修正的基準雖然經常在變動，不過在雜誌的製作階段，若連編輯部都沒有一個修正基準，就沒法完成一本雜誌。這種時候，究竟由誰來決定和檢查修正的標準呢？儘管有由統括多個編輯部的製作部統一監督所有修正標準的案例，但不可能所有出版社都採用這種方法。通常是由各作家

284

7-25. 拜狼『元気に成荘（元氣成荘）』。
1991，富士美出版

7-22. 水無月十三『ただいま勉強中
（此時此刻用功中）』。1991，富士美出版

7-26. 塔山森『Kのトラック（K track）』。
1992，法蘭西書院

7-23. 夏真『CLUB ART PHAPSODY』。
1991，富士美出版

7-27. わたなべよしまさ『病院仮面
（醫院假面）』。1993，辰巳出版

7-24. 水ようかん『コンプレックス・ガール（COMPLEX GIRL）』。
1993，辰巳出版

的責任編輯給予粗略的指示後，再由雜誌的主編或局長進行最終檢查。因此，最終負責人一般也由主編（編輯局長）擔任。而主編設定的基準，則是參考其他雜誌的修正狀況，並配合其他編輯部，以大家都能跟上的標準進行修正的調整。這就是當前的現狀。如果其他雜誌的修正有變少的跡象，代表自己也可以跟著放寬；若大家都把標準抬高，自己也跟著提高。此外，也會考慮社會上有無發生與猥褻相關的重大事件，或是使大眾放寬對藝術表現限制的新聞。不過，基本上不會有突然從100%變成0%的情況發生。

修正基準就像湖面的水波，緩緩變化，但湖水本身卻不會乾涸，修正不會完全消失。不過其實自一九九八年至千禧年間，曾短暫地迎來過「無修正」的時代。當然，並非所有出版社都取消了修正，可至少曾把修正減少到幾乎等於零的程度。然而，導致此現象的真正原因仍不明朗。自九七年引進「成人向雜誌」標籤的新自主規制制度後，在書店販賣的成人漫畫便開始變得更硬蕊、色情描寫更極端，這是事實。筆者認為，伴隨色情要素的極端化，修正本身也變得愈來愈薄，就像力學的加速度運動一樣。此外，從這個時期開始，網路文化滲透到一般大眾，國外的無碼成人圖片網路上想看多少就有多少，也加速了修正弱化的速度，最後到達了完全沒有遮掩的「無修正」境界。

當時的讀者曾以為「成人漫畫界的悲願，無修正的時代終於來臨！」，但這麼想實在太天真了。即便陰毛解禁了，社會觀念卻沒有跟著解禁。結果這一瞬間的光明就像夏天的旱象稍縱即逝，之後水位又開始上升。宛如曇花一現的無修正時代，其迅速落幕的原因至今依舊不明。現在仍然每隔一陣子都固定會有幾家太過躁進的雜誌社，引起東京都青少年課的不健全指定圖書或警

286

7-30. 富秋悠『ミネルヴァ・ロード（Minerva Road）』。1991，東京三世社

7-28. しのざき嶺『むちむちプリン（豐滿布丁）』。1992，東京三世社

7-31. 天崎かんな『ハードルを越えて（跨越障礙）』。2003，司書房

7-29. しのざき嶺『むちむちプリン（豐滿布丁）』。1992，東京三世社

視聽保安課的注意。或許出版界後來判斷，距離無修正的時代到來還太早了吧？就像灰姑娘的魔法解開、儘管修正變得比無修正時代之前薄了，卻還是回到了原本得每天修正的日子。要實現真正的無修正革命，恐怕還需要一點時間。

水手服NG，西裝制服卻OK

擺在超商雜誌架上最角落的「成人向雜誌」區內的美少女漫畫雜誌，又俗稱為「灰色地帶雜誌」。儘管在超商通常被視作十八禁商品，但雜誌本身並沒有明確的十八禁警告，在網路和一般書店有時也不被當成十八禁商品。由於只被超商業界的自主規範習慣中被當成未成年不可購買的商品，定義比較模糊，因此才稱為「灰色地帶」。這種不黑不白的狀態，其實也對雜誌內的漫畫表現造成了部分影響。雖然不仔細研究很難發現，但擺在超商書架上的美少女雜誌，有三樣不能出現在封面上的元素。

封面是雜誌的臉面，對銷量有很大的影響力。以色情元素為賣點的雜誌，必須把封面的美少女畫得愈色愈好，身負吸引目光的重要使命；可在便利商店那種男女老幼都會光顧、人潮眾多的場所，若毫無忌地使用刺激的色情圖片，雜誌本身的分級定位就會遭到質疑，對店家來說也會有些難以容許的部分。出版「灰色地帶雜誌」的業界內也存在著類似的不成文規矩，很少人知道，他們其實時常在琢磨如何在自主規制下做出最富魅力、最色情的封面。

而不可以出現在封面上的三大要素，便是「乳頭」、「內褲」、「水手服」。「性器官」因為

288

會觸犯猥褻罪，連書店賣的「成人向雜誌」都不可以放，更違論「灰色地帶雜誌」的封面。除此之外，依照每家出版社的規矩，有時體液、雙腿大開、超小比基尼等元素也在自主規制的範圍內。不過這樣的禁止標準，並非超商業者決定的基準，也沒有明文化。而是出版界跟超商業者、中盤商在長期協商下一點點調整，慢慢訂下的潛規則。就連標準本身都是「灰色地帶」。

話雖如此，就連為什麼是這三項要素的原因也沒人知道。乳頭、內褲還勉強可以理解，可連水手服都不行就有點奇怪了。若說是因為水手服會令人聯想到學生，那照理說西裝制服應該也不可以，但後者卻沒問題。還有，和內衣褲不行，泳衣卻沒關係的理由又不同；從色情的境界線來看，還可以稍微理解內褲和泳衣的差異，不過西裝制服與水手服的分界線卻完全不能理解。這簡直就像在宣稱水手服是最色情的制服，甚至讓大眾開始用有色眼光去看待水手服。同時，即便是自己訂下的標準，但其中又有些出版社試著去向其挑戰，或許是身為創作人的志氣在作祟吧？

而乳頭不能出現在封面，則是超商自主規制出現前的八〇年代開始就已存在之古老自主規制。然而還是有些出版社壓抑不住想露出乳頭的熱情，用藝術當藉口正當化自己。例如『COMIC ロリポップ（COMIC Lolipop）』（一九九〇，笠倉出版社），就成功用人體彩繪的形式，把乳頭跟海豚的眼睛、太陽疊在一起，成功實現零遮掩的目標【圖7-32】。不，就算不要這種小手段，美少女插圖本身就是藝術，沒必要遮遮掩掩──由司淳負責繪製封面的『漫画ホットミルク（漫畫Hot milk）』（一九九四，白夜書房）便曾這麼做。因為是令人聯想起妖精，色情要素較低的構圖內容，所以才能理直氣壯地露出乳頭【圖7-33】。然而既然存在這種良性的大膽，色情也就存在惡性的大膽。九六年連續三次被制定為不健全圖書，被逼至休刊的『COMIC鬥姬』

（一九九六，ＨＩＴ出版社），大概是覺得反正都要休刊了，乾脆在最後一期上解禁乳頭【圖7-34】。

其實要解禁乳頭並非難事。只要在雜誌封面打上「成人向雜誌」的標籤，即可光明正大地在封面畫乳頭，但這麼做的話就會沒法擺在超商貨架上賣。換言之，出版社只能選擇走激進色情路線，變成純粹的成人雜誌，在市場規模較小的書店販賣，或是減少色情變成灰色地帶雜誌，在市場較大的超商貨架上存續。這關係到雜誌的銷量增減，以及對單行本銷售額的依賴程度（雜誌銷量愈低愈依賴單行本），所以編輯部的分針也必須大幅改變，並更換連載作家。例如八八年創刊的桃園書房的老牌美少女漫畫雜誌『ＣＯＭＩＣ ジャンボ（ＣＯＭＩＣ Jumbo）』，本來是以輕度色情為賣點的美少女漫畫誌，由河本ひろし擔任封面主繪，提供符合雜誌印象，元氣開朗的少女插畫。然而，千禧年前後，由於出版業景氣蕭條，雜誌銷量減少，桃園書房被迫在以超商雜誌的形式存續，或是轉為硬蕊成人雜誌，這兩個選項間做抉擇。結果『ジャンボ』選擇了後者，變化也馬上反應在封面之上。○五年八月號的封面，便被祖胸露乳的巨乳女孩子所占據。此外，作為放棄超商雜誌路線的證明，也在雜誌左下方印上了「成人向雜誌」的標籤【圖7-35～36】。河本ひろし在接受筆者的訪談時，證實了當時的確收到編輯方解禁乳頭的指示，以及將女孩子巨乳化的要求。可以說美少女漫畫雜誌的封面「解禁乳頭」，就意味著與便利超商道別，宣布獨立。超商雜誌的封面，必須在跟書店不一樣特殊空間內維持著自己的「色情和格調」，是在自主規制與商品流通量的拉鋸中產生的創意工夫的歷史。

說到商品流通量，自千禧年以後，成人漫畫的全新銷售通路，亞馬遜書店等網路書店的銷售

7-34.『COMIC 闘姫』1996年2月號，
HIT出版社

7-32.『COMIC ロリポップ』1990年6月號，
笠倉出版社

7-35.『COMIC ジャンボ』1989年1月號，
桃園書房

7-36.『COMIC ジャンボ』2005年8月號，
桃園書房

7-33.『漫画ホットミルク』1994年11月號，
白夜書房

量開始急速增長。不僅如此，〇八年之後，不只是紙本書籍，只在網路上連載的漫畫服務也開始崛起，在貝殼機和智慧型手機上開疆拓土。透過網路無遠弗屆的影響力，網路漫畫服務成為有潛力跨越國境、一口氣在全世界傳播的新生力軍；但與此同時，也面臨了新修正概念的阻撓。下一節我們將要看看此國際化的猥褻概念和來自市場原理的壓力，會如何影響漫畫的創作內容。

與新規制標準狹路相逢

與修正的戰鬥，對手並不只有東京都和警察，還必須對抗嫉色如仇的個人、團體、以及與日本倫理觀迥異之外國文化等各式各樣的壓力。儘管許多修正規定表面上是以道德和人權為理由，但很多都只是藉口，真的原因其實是來自大客戶的施壓，因市場原理或營利目的而實施的表現管制。具體來說，就是因網路的普及而崛起的外資網購網站，對日本修正基準之毫不留情的挑戰。

現在的日本，不管二次元成人系漫畫或動畫，對蘿莉、凌辱、獸姦等表現皆十分寬容。然而，這在全世界反而是稀有案例，在全世界的人都能自由閱覽的銷售平台上，許多日本成人作品連上架都不被允許。尤其是亞馬遜有自己的上架標準，一旦不符合規定就不能上架販賣；而已上架的商品若事後發現不符規定，也會被馬上被下架。而書名內帶有「蘿莉」、「凌辱」、「獸姦」等字眼的作品都不符合亞馬遜的規定，而在封面上使用類似插畫的作品也有被下架的風險。

若單純是從書名送審核，那麼維持原本內容，把書名換掉不就好了嗎？有的作品便採用這個策略，以改書名後再版的方式規避審核，例如木靜謙二的『今夜、とにかく陵辱がみたい（今晚，無論

292

如何就想看凌辱』」（二○○二，富士美出版）。本書是○二年出版的單行本，但○八年時，因為書名中帶有「凌辱」一詞而遭亞馬遜下架。於是出版社判斷只要拿掉「凌辱」字眼即可，翌年改名為『真 今夜、とにかく××がみたい（真 今晚，無論如何就想看××）』（二○○九，富士美出版）後再版。利用隱藏「凌辱」字眼的「標題修正」的荒唐手法成功復活【圖7-37～38】。

以猥褻為基準的公共規則，某種意義上其主張和價值是一貫的，所以出版社的修正要適應並不困難；然而遇到民間和各大通路自己建立的規定，以及進軍國際市場，面對文化、思想、宗教的差異時，反而難應付得多。只要遮掉性器官就萬事OK的時代已經過去，未來要面對的是更複雜的修正。因為從全世界的角度來看，性器修正的文化反而是少數派。

於少年漫畫雜誌發行的「乳頭券」之謎

美少女漫畫雜誌的「乳頭解禁」風潮中之乳頭特權化現象，乃是日本人獨特的乳頭崇拜之表徵。其影響近年尤其在少年漫畫雜誌上特別顯著，甚至已達到藝術的領域。本書在「乳房」一章中也曾稍微提到，七○年代至八○年代間，少年雜誌上充斥著乳房。乳頭也肆無忌憚地裸露在外，直到九○年代初期的漫畫管制，乳頭的存在才從少年雜誌上消失。這就是俗稱的「乳頭法典」自主規制。不遮掉整個乳房，只要修掉乳頭就不算猥褻了嗎？雖然讓人有此疑問，但就像男性性器的龜頭一樣，對乳房而言最為羞恥、最有辨識度的部位，大概便屬乳頭。實際上，能不能看到乳頭，對少年雜誌上的色情喜劇的確是非常重要的問題。很多讀者都認為看不見乳頭，會使

乳房本身的存在感減少80％。日本人對乳頭正是如此敏感。

於是漫畫界從八〇年代的「自由乳頭」期，轉向九〇年代如何在不露出乳頭的限制下畫出性感的「乳頭若隱若現」時代。在少年雜誌上，較少像成人漫畫那樣露骨地用海苔條修掉露點處，而是發展出各種技法，試圖用最華麗的方式自然遮掉乳頭。然而，藏得太完美也會讓讀者感到壓力。若隱若現原則儘管是必要的，可有時也需要服務一下讀者，大方展現一下乳頭。「若隱若現」的畫面底下，存在著真正的乳頭」，這點非常重要。西本英雄的『搞笑大作戰Ｚ』，就是一部反過來把這種「幸運乳頭」現象當成題材來用的作品。在「免罪符」這篇故事裡，主角拿到了一張「只要持有此券，就能在自己的作品中自由畫出乳頭」的「乳頭券」（不過，一張最多只能畫兩粒乳頭）【圖7-39】。在故事設定中，是編輯用來控制乳頭出現頻率的工具。即便只是一種虛構的都市傳說，但從少年雜誌會把乳頭修正掉為前提的世界觀看來，依舊十分有趣。

少年雜誌上用來遮擋乳頭的「自然修正」技巧，常見的形式有水蒸氣遮蔽法、頭髮遮蔽法、小物品遮蔽法、閃光遮蔽法等等；不過，最多的還是直接主張「這世界沒有乳頭！」把胸部畫成光滑的橡膠球。在『靈異教師神眉』（我真倉翔、岡野剛／一九九三〜一九九九，集英社）中，甚至使用了『週刊少年JUMP』的招牌海賊標誌，可說是JUMP獨家的「JUMP遮蔽法」，算是一種相當荒唐的技巧【圖7-40】。

此外，有時被藏起來的乳頭也會隨著時間和地點的改變而復活。例如左圖的右下角是『搖曳莊的幽奈小姐』（三浦忠弘／二〇一六，集英社）在『週刊少年JUMP』上連載時的一幕【圖7-41】；而左下角則是單行本出版時的同一幕【圖7-42】。在雜誌上連載時被消除的乳頭，出單行本

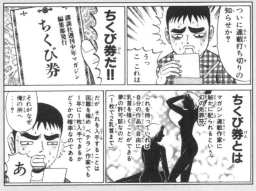

7-39. 西本英雄『搞笑大作戰Z』11卷。
2002年，講談社

7-37. 木靜謙二『今夜、とにかく陵辱がみたい
（今晚，無論如何就想看凌辱）』
2002，富士美出版

7-40. 原作：真倉翔、漫畫：岡野剛『靈異教師神眉』
「妖怪垢嘗之卷」。1994，集英社

7-38. 木靜謙二『真　今夜、とにかく××がみたい
（真 今晚，無論如何就想看××）』
2009，富士美出版

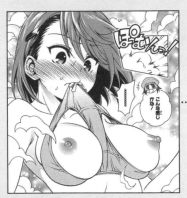

7-42. 三浦忠弘『搖曳莊的幽奈小姐』第4卷。
2016，集英社

7-41. 三浦忠弘『搖曳莊的幽奈小姐』「宮崎親子與小柚」。
2016，集英社

後就復活了。同樣的現象也可在『週刊少年Sunday』連載的『競女!!!!!!』（空詠大智／二〇一三，小學館）上見到。這部漫畫是以乳頭為賣點，非常亂七八糟的漫畫，但在雜誌連載時仍迴避了鮮明的乳頭描寫。不過，被隱藏的乳頭在單行本中漂亮地復活了。還有，中田ゆみ的『我老婆是學生會長！』（二〇一一）於雜誌上連載時，乳頭皆有貼上明顯的規制線，而且還是「小雞規制」（用小雞圖案當規制線，圖標修正）！然而，到了單行本中就解除了規制，露出了乳頭。

近年，這種「乳頭復活」的例子愈來愈多，有種說法認為，這最早是由桂正和的『I's（Eyes）』（一九九七，集英社）導入的作法，後來慢慢被其他作品效仿。桂正和九〇年代初期的名作『電影少女』（一九八九，集英社），當初在雜誌連載時並沒有特別遮掉乳頭；但到了『I's』時，便開發出了用泡沫遮掉意外走光的乳頭之技巧，然後又在單行本中拿掉泡沫【圖7–43～44】。不過，本作並沒有把所有的乳頭都遮住。作中女角擔任裸體模特兒的那幕，即便本身就是不容易讓人感覺到猥褻的情境，但在雜誌上連載時就沒有特別遮掩乳頭。可是，在單行本中能夠看出作者有特地把乳頭畫得更精緻【圖7–45～46】。桂正和的厲害之處，不只是單純解除乳頭的限制，更在於他希望把美麗的事物用更美麗的姿態呈現給讀者，那份創作者的堅持和講究。實際上，不只是乳頭，包含衣服的光影、內褲的皺褶、以及封面插圖，桂正和都在單行本中重畫了一遍。這種對色情描寫的「美學」，不只影響了後來的少年漫畫作家，更影響了成人漫畫的作家。

在雜誌上遮掩乳頭，然後在單行本補回去的作法，即便仍不清楚確切的原因，但應該是為了提升單行本的高級感，並回饋出錢購買單行本的忠實粉絲。就跟深夜黨動畫的殺必死鏡頭的謎之

閃光，到了ＤＶＤ和藍光就會消失是相同的原理。可說是為了乳頭信仰強大的日本觀眾制定的銷售策略。因為乳頭對粉絲而言，就像一部作品的「能量點（power spot）」一樣。

而矢吹健太朗畫的『出包王女』系列，不只是乳頭，更完美地運用了各種若隱若現、好像看得到但又看不清楚的描寫，巧妙地利用人類的錯覺和深層意識，將畫面直接傳送到讀者大腦，把隱若現技巧發揮到了藝術的境界。本部作品多采多姿的技法，我們在其他章節也已介紹過；本作中的若隱若現技巧，甚至在故事和賣肉情節的樂趣外，加入了錯覺圖和隱藏圖的解謎要素，為其他漫畫展現了一種全新的閱讀樂趣【圖7-47～48】。儘管不清楚究竟有多少是作者刻意為之，但有粉絲在閱讀這部作品時發現，若隔著光線去看繪有內褲的畫面，背頁的線條就會印到前面，使內褲上浮現「魔法的線條」。這種透寫現象只能在紙質較差的雜誌上見到，於單行本上很難重現。如何把不能被看到的匠心讓別人看見，反過來把修正當成表現工具的技術，可以說正是因為有管制和規定的存在才會發展出來的日本漫畫之獨特文化。管制原本是為了縮限表現的幅度，為了限制而存在的，不過日本的創作者，尤其是成人和賣肉系作品作家的想像力、對表現的執著，讓他們甚至連修正都能吸收，並蓬勃地發展至今。

重點遮蔽的心理原理

最後，儘管有點自賣自誇，但筆者想介紹一下拙作『エロマンガノゲンバ（成人漫畫工作現場）』解決封面不能露點問題的方法。該作的封面是由筆者最尊敬的成人漫畫之一，山本直樹老

師負責的。可當設計師和責任編輯用完稿後的插圖設計完裝訂外觀後，卻突然遇到一個問題【圖7-49】。那就是出版社的營業部建議不要讓封面出現乳頭。即便一般書籍的封面並沒有不能露兩點的規定，不過在較大的書店，最近常常會有書評節目或連續劇到書店內攝影；這種時候就必須移走封面有露點的書刊，或換上別的書。營業部表示為了不給書店添麻煩，最好一開始就設計成看不到乳頭的狀態。簡單說，如果封面有成人元素，就可能給書店造成困擾，最好避免。

尤其是電視局對乳頭和私處非常敏感。先不論私處，但以前的電視節目其實就連黃金時段都能看到乳房到處跑。然而近年電視台也開始染上自主規制的乳房恐懼症、乳頭過敏症。另外雖然跟乳頭無關，不過前幾年被改編成電影的穿越劇浴場漫畫『羅馬浴場』（二○○八，ヤマザキマリ／Enterbrain）被電視節目的書評節目介紹時，似乎就曾用海苔條把封面拿著紅浴巾和水桶的全裸雕像私處遮掉。連一般被視為藝術作品的雕刻都不能露出私處，漫畫的乳頭就更不可能裸露了。然而，筆者無論如何都不想修改山本直樹老師美妙的插圖，於是努力思考有沒有兩全其美的方法。絞盡腦汁後，決定把書腰加大、將高度提升至乳頭的位置，再於書腰的插圖上用「海苔條」修正掉乳頭；而拿掉書腰後就能看到原本乳頭的「書腰遮蔽」法【圖7-50】。因為本書的書名剛好是『成人漫畫工作現場』，故這剛好能當成一種後設的表現手法，是筆者十分自豪的創意。

也是親自體會修正深奧之處的寶貴經驗。

可話說回來，日本人對「乳頭（或局部乳頭）看得見／看不見」的二值化判斷基準，在外國人眼裡恐怕很難理解吧？這種心理原理不只是漫畫的修正，在廣告和藝術領域也一樣。想更深入了解這種神祕的心理原理的讀者，可以參閱『股間若眾──男の裸は芸術か（股間青年──男人

7-44. 單行本版『I"s』第3卷。1997，集英社　　　　**7-43.** 桂正和『I"s』「夏天的誘惑」。1997，集英社

7-46. 單行本版『I"s』第5卷。1998，集英社　　　　**7-45.** 桂正和『I"s』「命運之人」。1998，集英社

7-48. 長谷見沙貴／矢吹健太朗『出包王女　　　　**7-47.** 長谷見沙貴／矢吹健太朗『出包王女DARKNESS』
DARKNESS』第7卷。2013，集英社／即便私　　　　第3卷。2011，集英社／尾巴的紋路剛好與私處的縫隙
處看似被水龍頭遮住，可翻到背面再看，就會發　　　重疊，達到以假亂真的效果
現水龍頭映出的東西其實是……。

299

的裸體是藝術嗎）』及其精神續作『せいきの大問題：新股間若衆（性器大哉問：新股間青年）』（木下直之／二〇一二、二〇一七，新潮社）。

7-49. 稀見理都『エロマンガノゲンバ
（成人漫畫的工作現場）』封面。
2016，三才ブックス

7-50. 同封面套上書腰帶的狀態

300

The Expression History of Ero-Manga
CHAPTER.8

第８章
海外的傳播

感染世界的日本成人漫畫表現

近年，北美和歐洲等地區，都開始翻譯出版日本的成人漫畫，人氣也愈來愈高漲。關於這個現象，相信有的讀者可能也能切身地體會。現在透過網路，每個人都可以即時看到外國的御宅族資訊，每天都能找到各種外國宅宅（同志）們的搞笑影片或反應。儘管人種不同，卻都有相同宅心的他們，對日本的漫畫、動畫、遊戲、以及成人漫畫充滿好奇，甚至為之瘋狂的現象，不可思議地，連身在日本的筆者也能深刻地理解。就算不借助「酷日本」那樣矯揉造作的宣傳語，日本的內容和文化也能自己傳播。成人漫畫也漂亮地化身為「HENTAI」這個詞（本詞的意義後面再詳述），飛向更廣大的世界。

放眼全世界，恐怕沒有哪個國家的成人漫畫，類別像日本這麼豐富、讀者層這麼多元了吧？在外國，色情通常被視為男性專屬的產業。同時，色情漫畫也幾乎是男性專用的商品。然而在日本，至少在包含性表現的漫畫領域（雖然想用單一意義定義色情稍嫌粗暴），無論男性向或女性向都發展得相當興盛；男性向有女性讀者，女性向也有男性讀者，作者與讀者都樂在其中。色情漫畫產業如此富有多樣性，並且可以男女同樂的國家，大概也只有日本了。同時，在日本發展出來的成人漫畫文化，也正透過網路持續向全世界傳播。無論是否為成人內容，只要是有趣的事物，不管什麼都會快速傳開。而有趣的漫畫不僅作品本身，包含其所用的表現，都會以網路迷因（meme）的形式傳播出去。其中應該也存在著許多國外才有的變化和誤讀。不過有關外國文化

302

比較論的部分，筆者決定留待下次有機會再來探究，本章會先探討先前所介紹之日本成人漫畫的表現技法，在外國是如何被接受的，又造成了什麼樣的影響。作為補充，也會順便介紹一下其他國家成人漫畫的近況。

觸手當然大受歡迎！

在日本，「觸手」表現是在千禧年以後才重新得到重視，並固定為一個獨立的次領域。但在海外，尤其是美國那邊，「觸手」一直是個熱門的領域。先前提過，其人氣始於「觸手色情片」的開山祖，劇畫家前田俊夫的『超神傳說』；更正確地說，應該是動畫版的『超神傳說徬徨童子』（Phoenix Entertainment）【圖8-1】。

我們在「觸手」那章說過，美國於『超神傳說』之前並非完全沒有觸手侵犯題材的作品。以「克蘇魯神話」為首的科幻廉價小說中也不乏「觸手與美女」的組合；七〇年代後的許多B級驚悚片中，也有觸手怪物攻擊女性，並作出類似強暴行為的橋段。然而，恐怖片裡的觸手大多都只會出現一下子，所以無法形成「觸手凌辱」這種獨立的類別。而就在此時，一九八九年於美國上市的動畫版『超神傳說』在全美引起巨大衝擊。主要以錄影帶形式在美國傳播的這部系列動畫，被歸類為暴力·

8-1. 『Urotsukidoji Legend of the Overfiend Movie edition』 1989,Kitty Media

色情動畫，博得了邪教崇拜般的人氣。暴力元素自不用說，怪物用觸手凌辱、侵犯女性的場景，想必在許多美國動漫迷的心中留下了深刻的童年陰影。透過該部動畫，美國人一口氣認識了充滿暴力、色情、和觸手等開發過度的日式內容。

「觸手凌辱」的英文被翻譯為「Tentacle Rape」。海外觸手的特徵，就是章魚型的「觸手」特別多。儘管種類不如日本豐富，但對不像日本人那麼習慣「觸手」的他們而言，這大概已經是非常震撼的表現了。因為「超神傳說」的登場，使「觸手」這個領域大幅成長，也使日本的成人動畫逐漸被外國注意。『超神傳說』在第一次引入美國後，續作也陸續推出，使「觸手」在美國的人氣水漲船高，在某種意義上比日本更早完成「記號化」。「觸手與美女」的組合，逐漸進化到只要看到「觸手」就能聯想到色情，不知不覺連「觸手」本身都變成色情的象徵。美國兩大漫畫公司之一的漫威出版的『Heroes for Hire』系列，其中一期就曾用女英雄被觸手攻擊的插畫當封面，結果被投訴封面看起來太色情，引發風波（因為該漫畫是十三歲以上即可購買的商品）【圖8-2】。確實，封面插圖乍看之下讓人聯想到性，可實際上並沒有明確畫出她們受到觸手性方面的侵襲。然而，這或許正是「觸手」在當時已成為色情表現的「記號」，能自然使人想起情色發展的證據。可以說整個美國都受到了觸手的侵犯。事實上，只要去參加美國的動漫展，就可以在展會上看到很多拿著道具觸手自娛自樂的傻瓜（同志）【圖8-3】。可見「觸手」在美國已經是一種宅道具，變成道地地的「文化」了。

而將「觸手」文化傳播到世界的當事人，前田俊夫現在也被封為「Tentacle Master」，受到全世界的創作者尊敬；至今他仍為了推廣日本漫畫和「觸手」，巡迴於世界各地的動漫展，非

8-2. 『Heroes for Hire Vol.2』
2011,Marvel

8-3. 在動漫展上拿著觸手玩偶的美國成人漫畫粉絲。
2016 Anime Expo

常有精神地活躍著。目前在外國提到「Tentacle」，大家似乎還是比較容易想到章魚和烏賊型的觸手。而前田俊夫的海外粉絲請他替自己畫圖時，也幾乎都是要求章魚、烏賊型的觸手圖。然而，其實前田俊夫在作中很少畫章魚、烏賊型觸手，幾乎都是生物型的鞭狀觸手；儘管他起初感到有點困惑，不過還是為了服務粉絲而答應了他們的要求。真可說是靠「觸手」搭起的異文化橋樑。

世界仍不認識「乳首殘像」

那日本成人漫畫界近年的大發明，「乳首殘像」在美國的認知度又怎麼樣呢？是否也跟觸手一樣紅透半邊天，只要是喜愛漫畫的人就一定知道的大眾表現？很遺憾，目前美國人並沒有把乳首殘像視為日本「代表性的成人漫畫表現」。在外國，日本成人漫畫的知名類別常常不會被翻譯，而是直接沿用日文發音，因為他們覺得那樣聽起來比較酷。例如「寢取られ（被別人睡走）」叫做「ＮＴＲ（※日文發音ＮｅＴｏＲａｒｅ的簡寫）」；「フタナリ（雙性人）」也直譯寫成「Futanari」。甚至還有把原本就有英文語彙的女同性戀成人漫畫寫成「Yuri」的逆翻譯現象。還有雖然不是源自成人漫畫，但在Ａ片等領域非常有名的朝女優臉上（或身體）射精的「ぶっかけ」，英語也直譯成日文發音的「Bukkake」。

在日本有名的類別、表現，目前大都有對應的英語翻譯，或是直接寫成日文羅馬拼音的名稱。然而唯獨「乳首殘像」完全沒有對應的詞彙。乳首殘像是漫畫中時常可見的表現，因此筆者不認為外國人完全不曉得，不過在外國人眼中，讓乳房猛烈晃動到留下殘影的表現，似乎不是很有衝擊性，至少沒有震撼到需要單獨命名的程度。或許這就是八○年代才急速引入巨乳的日本，跟原本就把巨乳當成畫家便飯的他國文化差異。確實，光憑「乳首殘像」還不足以成為一種獨立的性愛玩法，因此要獨自劃出一個類別是有點勉強。不過雖然只是一個名稱，但最近外國人畫的成人漫畫中也開始出現「乳首殘像」，所以應該也差不多該起個名字了。這是筆者今後十分想繼續

306

「斷面圖」為萬國共通

一如前述，「乳首殘像」沒有對應的英文名詞，可「斷面圖」卻有。直譯的話或許可以翻成「Sectional View」，然而外國人並不是用這個詞。英語圈大多將這種表現稱為「X-ray（X光）」。一如字面上斷面、剖面圖的意思，就像用倫琴光線（X光）照射身體的表現。此外也有人用代表半透明之意的「Translucent」稱呼，但在網路上搜尋後會發現仍是壓倒性地以「X-ray」為主。筆者仍在調查美國的漫畫表現技法中，是否原本就有名為「X-ray」的表現手法；但筆者猜想外國讀者大概是從透視身體的這層意義，挑選了一個原本就存在的常用詞彙來指涉成人漫畫中的「斷面圖」吧。

「斷面圖」也跟「乳首殘像」一樣，明明不是某種玩法的類別，而是指涉特定的表現手法，卻有獨自的譯名。或許美國人也同樣覺得「斷面圖」很刺激性慾吧？不過，外國的色情漫畫中原本並沒有「斷面圖」這種表現，而是從日本成人漫畫吸收了「斷面圖」文化後，才開始急速發展的【圖8-4】。至於原本極少看到的原因，大概是因為日本的斷面圖是在禁止描繪外性器的限制下催生的「鑽漏洞」表現；而於原本就不存在修正文化的國外，即使不特別去發明這種技巧，也能

「斷面圖」為萬國共通（此句為標題，已置於上方）

追蹤的題材，還請各位讀者等待未來的後續報告。

同樣地，也有即便不算是一種性愛玩法，卻擁有獨自名稱的成人漫畫表現，那就是「斷面圖」。

自由地享受色情所導致。不過這仍僅止於筆者個人的推測。

「斷面圖」表現在外國的發展，有幾項值得注意的特徵。目前2D文化（即使3D也是以模仿2D動畫的風格為主流）仍深植於日本影視界，但在歐美早已朝3D動畫（比較接近寫實的風格）大力發展，並在3D的成人動畫中運用到「會動的斷面圖」。相信雙方未來都會朝各自擅長的方向，繼續把「斷面圖」這項技法發揚光大吧。因為從達文西的時代開始，「想知道身體裡面發生什麼事」這種人性的好奇心和性幻想，乃是世界共通的欲望。

「啊嘿顏」正於全美傳播

令人驚訝的是，「啊嘿顏」這個詞彙，目前已經成為美國成人漫畫粉絲無人不知無人不曉的重量級熟語。發音也完全依照日文的讀音寫成「Ahegao」。在美國，原本就存在用來描述女性高潮時因快感而露出滑稽表情的「Fucked silly」一詞。不過，這個詞並不像「啊嘿顏」有具明確的三要件，純粹是指女性的表情看起來有點蠢的意思。而「啊嘿顏」蘊藏的衝擊力，則凌駕了美國人原本的文化。

「啊嘿顏」在日本是以成人漫畫的核心客群為中心開始流行，然後才透過網路「記號化」的；而在美國，這個詞流傳的方式其實也跟日本非常類似。儘管不確定具體的流行經過，但同樣也是某群人先在網路上傳了一系列名為「啊嘿顏」的「怪臉」梗圖包後，吸引了許多湊熱鬧的網友也因為有趣而來效仿，最終引起爆炸式的流傳。主要爆發點是二〇一六年九月左右，於社群網

308

站（主要是Instagram）傳開的「啊嘿顏挑戰」【圖8-5~6】。這項挑戰一夕之間引起大家的注意，好奇「那個表情到底是什麼!?」，使眾多的美國人第一次認識「Ahegao」。「啊嘿顏」的強烈表現（表情）在美國也抓住了許多讀者的心，三要素（在美國是沒有汁液、眼睛上翻、然後吐舌頭）也發揮了訂定標準的作用，透過網路廣為流傳。這跟日本的傳播方式可以說幾乎如出一轍。不過，在美國並非藉由成人漫畫而傳開，而是被當成日本成人漫畫，亦即HENTAI表現的一種在網路上流傳。所以不是因為「啊嘿顏」讓HENTAI變有名，而是由於HENTAI很出名才讓大家認識到「啊嘿顏」。

前文也提過很多次，在以歐美為主的國家，日本的成人動畫、成人漫畫被稱為「HENTAI（變態）」。但要注意這個詞在歐美並沒有變態行徑的意思。那麼接下來，我們就稍微替各位介紹一下「HENTAI」一詞的意義。

「HENTAI」和「ECCHI」也成為英語

日本的成人漫畫及動畫，在外國又叫「HENTAI」。關於「變態」這個詞為何會改變原意，被拿來指涉成人漫畫及動畫，目前存在著各種說法，實際上也還有很多不明朗的部分。有一說認為，在日本的成人動畫、成人漫畫尚未正式引進西方的時代，很多動漫迷會自己替日本動畫加上字幕（英文叫 fan-sub），舉行私人上映會。而日本動畫常常會出現與性有關的內容（雖然只是露露內褲的程度），這種時候動畫裡的角色常常會大喊「變態！（Hentai）」、「色狼！（Ecchi）」等台

詞，所以不知不覺間所有的日本動畫和漫畫都被誤譯為「HENTAI」，並潛移默化成動漫迷圈內的俚語。或許這也顯示出在以前的美國動漫迷眼中，日本的動畫是多麼色情刺激。

而除了「HENTAI」之外，另外一個色情意義較低的俚語則是「ECCHI（えっち）」。

「HENTAI」大多是指涉包含性愛場景的十八禁硬蕊系漫畫或動畫，而「ECCHI」則常用於深夜動畫等級的賣肉場景。關於這個詞，其實可以算是美日共同發明的俚語。「ECCHI」是直接取自日文「えっち」的羅馬拼音。然而，仔細想想就會發現「えっち」其實就是英文字母「H」的日式發音，而「H」的由來其實就是「HENTAI」＝「變態」的字首縮寫，繞了一大圈後才變成海外御宅族的俚語。儘管經過多次錯綜複雜的縮寫和誤譯，但其精神卻完好地保留了下來（笑）。常聽說某個領域的文化向外傳播時，通常與色情相關的部分會是最先傳播出去的；而在語言領域中或許也一樣，總是跟色情有關的單詞會先成為世界共通的語言。不過，關於「HENTAI」這個詞的用法，日本人必須小心謹慎一點。當在外國的動漫展上聽到別人問你「請問你喜歡HENTAI嗎？」的時候，千萬別搞錯意思（不過如果兩種都喜歡的話就沒問題了）。

渡海傳美的成人漫畫三世代

目前日本的成人漫畫在全世界都有讀者，但這當然不是最近短短幾年一口氣達成的成就。很少人知道，其實早在一九九四年，日本的成人漫畫就開始在國外翻譯出版。進軍海外的成人漫畫

8-5. 社群網站上的『啊嘿顏挑戰』網友投稿圖片。
2016 https://twitter.com/oniakako/status/
829917115935191041.jpg

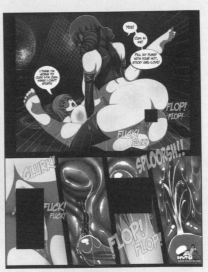

8-4. ADM × Cyberunique『Alice's Nightmare 2』。
2014 ※原書是無修正的

8-6. 社群網站上的『啊嘿顏挑戰』網友投稿圖片。2016
https://twitter.com/DollyLoveHallyu/status/846824486800441346.jpg

表現，也隨著時代發生過戲劇化的轉變。故本節將簡單地區分為幾個世代，向大家介紹。在美國翻譯出版過的成人漫畫，可依照年代大略粗分為三個世代。

第一世代

當時負責翻譯和出版日本成人漫畫的，是現在也還存在之美國出版社Fantagraphics Books的旗下部門，專門負責出版色情漫畫的Eros Comix。這個部門原本從九〇年代開始就已推出自家製作的色情漫畫，而這也成了他們引進日本成人漫畫的契機。即便不曉得早期他們是用什麼基準挑選作品的，不過當時被翻譯出版的日本成人漫畫包含：『Count Down』（うたたねひろゆき，英文書名：Countdown Sex Bombs，一九九五）【圖8－7】、『Princess of Darkness』（田沼雄一郎，英文書名：Princess of Darkness，一九九五）【圖8－8】、『HEART ACHE』（末廣雅里，英文書名：Sexhibition，一九九五）【圖8－9】、『マーメイド♡ジャンクション（Mermaid Junction）』（唯登詩樹，英文書名：Hot Tails，一九九五）等等作品【圖8－10】。這些作品的翻譯本最大的特徵，就是沒有採行日本單行本的裝訂方式，而用了美式漫畫的裝訂風格【圖8－11~12】。不是把日本的單行本整冊翻完，而是一話一話拆開，加工分成二十二~三十六頁的小薄本。這是美式漫畫的標準裝訂格式，英文叫做「Leaf」，一本大約賣三塊美金左右。其中最大的特點是翻頁方向跟日本的漫畫顛倒，修改成由左至右。漫畫的原稿也全部左右翻轉。這是由於當時美國的讀者無法適應日本右翻的閱讀格式，因此幾乎所有譯本的閱讀和裝訂方向都會改成美國格式（美漫形式）後才出版。各位可以具體比較一下兩者的內文【圖8－13~14】。這點不只

8-10. Toshiki Yui（唯登詩樹）『Hot Tails #1』。
1996，Fantagraphics

8-7. Hiroyuki Utatane（うたたねひろゆき）
『Countdown Sex Bombs #1』。1995，Fantagraphics

8-11. Jiro Chiba（千葉治郎）『Sexcapades #1』。
1996，Fantagraphics

8-8. Yuichiro Tanuma（田沼雄一郎）
『Princess of Darkness #1』。1995，Fantagraphics

8-12. NeWMeN『Secret Plot #7』。
1997，Fantagraphics

8-9. Gari Suehiro（末廣雅里）『Sexhibition #1』。
1995，Fantagraphics

是成人漫畫，而是當時所有翻譯出版的日本漫畫都有的習慣；不過左右反轉後，出場人物也因此全都成了左撇子。作中所畫的商店招牌等等日文也常常直接左右顛倒。看不懂日文的外國人雖然不在意，但在日本人看來卻非常不舒服。不過，書中出現的汽車也從右駕變成左駕，剛好符合了美國的習慣。

被翻譯的日本成人漫畫中，也有一些作品在日本不怎麼有名，可到了美國卻爆紅。那就是「蟲姦」漫畫！奇才‧昆童蟲於九三年由久保書店發行的『BONDAGE FARIES』的書名出版『ボンデージ フェアリーズ（Bondage Fairies）』系列，當時在美國直接以『ボンデージ フェアリーズ』的書名出版【圖8-15～16】。本作描述外表類似蝴蝶、可愛妖精擬人化後的性愛劇情，但對象居然是原汁原味的昆蟲，甚至還有蚯蚓、小型哺乳類，可說是非常硬蕊的內容（笑）。也許是因為這樣的內容對日本人而言太過噁心，所以沒有引起多少話題.；不過該系列在美國小規模地走紅。或許就跟「觸手」走紅的原因一樣，是因為「蟲姦」在外國人心中留下了相當大的震撼吧？從這種地方便可窺見日本與外國的性癖差異。

第二世代

第二世代則是千禧年前後。這個時期，在今日引領美國哈日文化的三大動畫『精靈寶可夢』、『七龍珠』、『美少女戰士』，分別以『Pokémon』、『DRAGON BALL』、『Sailor Moon』的譯名，開始在電視台播放（『七龍珠』和『美少女戰士』其實在九八年之前也有小規模放送過，但兩者都以失敗告終，所以後來換了一家電視台，九八年時才開始在全美播放），是

8-16. Kondom（昆童蟲）『Bondage Fairies #2』。
1994，Antarctic Press

8-13. NeWMeN『SECRET PLOT DEEP』。
1999，富士美出版

8-17. Tuna Empire（まぐろ帝国）『After School
Sex Slave Club』。2008，Icarus Publishing

8-14. NeWMeN『Secret Plot Deep』#6。
1998，Fantagraphics

8-18. 『COMIC AG Digital 03』（Anthology）。
2008，Icarus Publishing

8-15. Kondom（昆童蟲）『Bondage Fairies #2』。
1994，Antarctic Press

日本動漫引領風騷的時期。自這個時期開始，在美國翻譯出版的日本漫畫也有了轉變。之前的翻譯作都是配合美國文化修改後才出版，但自此時期起，逐漸改為尊重日本原始的譯本。而這個轉變也徐徐傳播至成人漫畫界【圖8-17~18】。美國出版社漸漸不再把單行本拆成小冊子販售，改用類似日本單行本的Trade paperback（TPB，即平裝本）的形式；而且維持日式右翻書的譯本也愈來愈多。此時期被翻譯的作品有Eros Comix的『Pink Sniper』（米倉けんご，英文書名：Pink Sniper，二〇〇五）【圖8-19】、『TAKE ON ME』（竹村雪秀，英文書名：Domin-8 Me!，二〇〇七）【圖8-21】、『ミルクママ（Milk Mama）』（ゆきやなぎ，英文書名：Milk Mama，二〇〇七）【圖8-21】等等。這些漫畫的特徵，是書頁的最後一頁通常會印上「此為本書末頁，請從另一邊開始閱讀」，給還未熟悉日式閱讀習慣的讀者之提醒語【圖8-22】。

第三世代

最後則是第三世代的崛起【圖8-23~24】。於一九八〇年至千禧年間出生的世代，又叫「千禧世代」或「Y世代」。他們出生於網路社會，是數位時代的原住民，也是在美國自孩童時期就受到日本動漫洗禮的世代。目前正是Y世代的小孩長大成人、出社會工作的時期。成為大人除了能更自由地使用金錢外，還有另一件同樣重要的事。沒錯，就是色情的解禁。滿十八歲後，就能合法地購買成人商品。而年齡限制的解放確實有很大的影響。尤其是美國的Y世代，是對動畫和漫畫比較沒有偏見的世代。上世代的美國人，常常認為日本的漫畫角色「眼睛好大好怪」、「沒有鼻子好怪」、「為什麼亢奮的時候會噴鼻血？」等，不由自主地對不習慣的表現文化感到抗拒。

8-22. Sessyu Takemura（竹村雪秀）
『Domin-8 Me！』。2007，Fantagraphics

8-19. Kengo Yonekura（米倉けんご）
『Pink Sniper』。2006，Fantagraphics

※卷末有「這裡不
是第一頁」「閱讀
順序」等等的注意
事項。

8-23. Homunculus（ホムンクルス）
『Renai Sample』。2014，FAKKU Books

8-20. Sessyu Takemura（竹村雪秀）
『Domin-8 Me！』。2007，Fantagraphics

8-24. F4U『Curiosly XXXed Cat』。
2016，FAKKU Books

8-21. Yukiyanagi（ゆきやなぎ）
『Milk Mama』。2007，Fantagraphics

然而，從小就對日本漫畫和動畫耳濡目染的Y世代，潛意識中則比較沒有那種偏見。他們也不是因為『寶可夢』和『七龍珠』是日本產的動畫才去看，單純是因為有趣才看的，所以對日本動漫的風格比較不會感到奇怪。而且日本動漫沒有畢業這回事。即使長大成人，也有很多專門給大人看的漫畫和動畫可以選擇。完全不給觀眾畢業的機會。一旦跳入滿是誘惑的成人業界，就再也不可能脫身了。

日本人的悲願，「無修正」

一部作品出口到別的國家翻譯出版時，雖然會遇到各種當地法令的表現限制和修正問題，但相反地也有一些令日本人羨慕的地方。例如在歐美國家翻譯出版的日本成人漫畫，基本上都是無修正的。好比在美國，成人影視中的性器官就不需要打馬賽克，所以成人漫畫也依照該準則直接以零修正（英文寫作Uncensored）的狀態出版【圖8-25】。聽美國人的說法，他們似乎不太能理解為什麼要在本來就只能賣給成人的作品中，又特地加上馬賽克。儘管他們的想法非常合乎邏輯，但這正是不同國家的性文化差異所在，令人不禁重新反思「猥褻」的概念究竟為何。

順帶一提，根據筆者從美國出版社那邊打聽到的說法，即使也有一些日本成人漫畫出於各種複雜的理由，保留日方的修正直接出版，但銷量卻遠遠不如無修正的漫畫。果然還是色情一點更受歡迎呢！各位讀者可能會這麼以為，不過其實背後另有更大的原因。日本的修正有用馬賽克遮住整個性器官的修正法，以及只用小黑條遮住一部分的類型，而美國的讀者似乎更討厭後者。這

最難翻譯的是擬音詞

雖然很多美國的成人漫畫Y世代喜歡盡可能原汁原味地享受日本成人漫畫的樂趣，但要跨越語言的高牆並不是件簡單的事。唯有理解故事才能算看漫畫。因此，筆者無法不去在意，日本的成人漫畫表現究竟是如何被「翻譯」的。即便並非所有出版社都遵從相同的規則，不過在請教當地的出版社後，筆者得知西方的出版界於翻譯時會特別注重以下幾項原則。

首先，擬音詞的部分除非有必要，否則一概不予更動，保留原本作家所畫的手繪文字。由於許多擬音詞本身不太能直譯，因此不少粉絲都覺得既然橫豎看不懂，不如保留原本的形式，這種做法似乎是目前的主流。不過，有時用來解釋狀態的擬音詞會用類似字幕的形式加註翻譯。例如「くぱぁ」等剝開性器官的擬音詞旁，會加上「Spread」（「慢慢剝開」的意思）的註解【圖8-26】。還有像射精時的「ドピュ～」會用「Spurt!」（「噴出」的意思）【圖8-27】、女性自慰時手指摩擦性器的聲音則是「Shlick」、因為快感而痙攣的「Twitch」等等，在手繪文字旁補上美國常用的色情俚語當字幕。那麼「らめぇ～」之類特殊的台詞又是怎麼翻譯的呢？直接寫成

是因為小塊的修正，看起來就像原稿沾上汙垢。被美國讀者當成漂亮原稿上的汙點或髒垢。筆者曾聽某位美國動漫粉絲親口抱怨過，為什麼出版社讓作家辛辛苦苦畫好的原稿沾到汙垢。已經習慣日本成人漫畫的讀者，大概都不會在意這點；但被不同文化的人指出後，不禁引起了筆者的反思。同時，也對外國人將成人漫畫當成一種藝術感到非常開心。

「Rameee！」，讀者也完全看不懂吧？這種日語特有的措辭表達，以及涉及主觀語感的詞彙特別難翻，沒有固定可對照的翻法，所以大多數是依個別情境去翻。畢竟「らめぇ～」原本就是用來表現口齒不清的變造詞，無法直接套用NO的英文語法。無論如何都想保留該意境的時候，有的英譯本似乎會把「Don't」寫成「Ron't」，或把「Nooo」寫成「Nyooo」來表現。

日文的語感很多時候無法準確地傳達給外國人，在翻譯階段前就必須從營銷面進行改動的例子屢見不鮮。例如大和川的『たゆたゆ（輕輕飄飄）』（茜新社）的書名，在美國版就被改成『Boing Boing（波濤洶湧）』【圖8-28～29】。大和川原本取的『たゆたゆ』，是取自たゆたふ（形容搖擺晃動的模樣），表現女性懶洋洋浮在水面上那種輕飄飄的意象。但是，英文中似乎沒有類似意義的詞彙，而直接翻成『Tayu Tayu』又完全沒法想像書裡的內容，所以經過討論妥協後，決定改成『Boing Boing』，這個讓人聯想到乳房豐滿晃動的標題。儘管忠實地重現原作非常重要，可如果賣不出去的話就沒有意義，因此有時不得不做出這種變更。而想減少這種問題，最好的方式恐怕還是在取書名時就先有國際化的意識。

果然成人漫畫還是原創的好！

除了前面介紹的「觸手」、「斷面圖」、「啊嘿顏」外，美國還存在許多其他的成人類別，用來分類各種作品。例如男扮女裝（或女扮男裝）的「Crossdress」、眼鏡娘的「Glasses」等等；其中雖然有很多英文原本就存在的慣用語，但也有不少刻意借用日文發音的詞彙，像

8-27. Homunculus（ホムンクルス）
『Renai Sample』。2014，FAKKU Books

8-25. 無修正標籤。Anime Expo 2015
新作發表會看板。

8-28. 大和川『たゆたゆ』。2009，茜新社

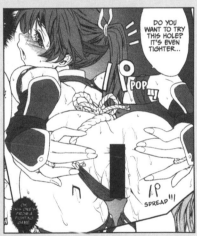

8-26. Yamatogawa（大和川）
『Power Play！』。2012，Magic Press
※原書為無修正

8-29. Yamatogawa（大和川）
『Boing Boing』。2013，801Media

「Futanari」（フタナリ，扶他／雙性人）、「Oppai」（おっぱい，大胸部）、「Tsundere」（ツンデレ，傲嬌）、「NTR」（寝取られ，橫刀奪愛），甚至連「Shimapan」（縞パン，條紋內褲）都有，令筆者大吃一驚。可從中窺見外國人對於這些要素來自日本的事實有相當認知。

看到這些現象，不管情願不情願，都會使人不由自主地感慨成人漫畫果然是日本的文化特色。

但要澄清的是，這些並非美國普羅大眾都具備的知識。只是一部分美國的成人漫畫迷，不、應該說「OTAKU」們的基本常識。而這些「OTAKU」就像是立志趕超日本的原創內容一樣，正快速追上我們，眼看就要來到我們的背後。

筆者以前曾對日本的成人影視界必須打馬賽克這件事感到相當不滿，我十分憧憬美國等歐美國家的無修正文化，羨慕他們對色情的寬容和自由。然而，就在那筆者曾以為是色情自由天堂的國家，卻有一個人跳出來主張「日本才是對色情最寬容、最自由的國家！」，並隻身渡海而來，當上了成人漫畫家。

這個人正是在美國出生，目前堪稱日本頂級色情作家的新堂エル。他有感於色情文化在美國的不自由，為了追求自由的色情而遠赴日本。然後，成功抓住了自己的日本夢。這樣一位在成人漫畫界如此活躍、獨樹一格的美國人，為何會認為日本對色情非常自由寬容呢？而他又對日本和美國的成人漫畫表現的思維差異有何看法？筆者為此親自進行了採訪。

B

A

D

C

豐富程度令人吃驚的

「題材和類型的」

INTERVIEW
新堂エル

A. 新堂エル『純愛イレギュラーズ（純愛異常者）』2014，ティーアイネット／亂倫題材的短篇集

B. 新堂エル『変身（變身）』2016，WANIMAGAZINE社／以寫實嚴肅的筆法描寫成人漫畫常見題材的長篇作品

C. Shido L（新堂エル）『Metamorphosis』2016，FAKKU Books／『變身』的海外版

D. 新堂エル『変身（變身）』2016，WANIMAGAZINE社／作中描寫了口服、鼻吸、注射等各種吸毒方式

PROFILE: 新堂エル（Shindou L）

紐約出生的美日混血兒。於當地大學畢業後，因立志成為成人漫畫家而隻身赴日。此後一邊打工一邊從事同人活動，直到2008年被出版社相中，在『BURSTER COMIC』（ティーアイネット）上成功出道。擅長以其獨特的感性，描繪日本作家不太敢碰的身障、毒品等高難度題材，被讚譽其才能已然超越成人漫畫的框架，是目前最受注目的外國漫畫家之一。代表作有『新堂エルの文化人類學（新堂エル的文化人類學）』（2013，ティーアイネット）、『変身（變身）』（2016，WANIMAGAZINE社）等。

為了參加同人活動而來到日本

——首先，我想請問在紐約出生的老師，為何會在大學畢業後隻身來到日本呢？

新堂 我從以前就很喜歡畫圖，所以才考進了大學的美術系，當時我常常在網路上看日本的成人漫畫和同人誌。尤其是與DLsite的邂逅對我有相當大的影響。我在那個網站上購買各種漫畫後，漸漸產生自己是不是也能畫的想法。後來我想創作同人誌的念頭愈來愈強，就下定決心到日本去。因為在美國，我身邊完全沒有能販賣同人誌的環境，但在日本卻有DLsite和同人活動。其實我當時沒有考慮很多。只覺得反正先去日本，之後的事總會有辦法。結果也真的船到橋頭自然直（笑）。

——可是，您來到日本後並沒有馬上出道成為漫畫家吧？請問您是怎麼在商業誌上出道的呢？

新堂 我最初是一邊在日本的貿易公司上班一邊畫漫畫，不過由於能用的時間太少，因此半年後就辭掉工作，靠之前存的錢維生，專心作畫。出道的契機是我第一次參加Comike的同人誌。那是一本致敬『人猿星球（Planet of the Apes）』，非常不知所云的作品（笑）【圖8-30】。儘管畫得很爛，甚至根本沒完成，但ティーアイネット的人看到後卻找上了我。

——真是充滿波折的過程。請問當初讓您隻身來到遙遠的異國，還不惜為了畫同人誌辭掉工作的動力是什麼呢？

新堂 現在回想起來，大概是漫畫的特殊性……我覺得漫畫不同於電影也不同於小說，具有能操作無法在其他媒介上實現的表現方式和禁忌的潛力。

——換句話說，您在日本

8-30. 同人誌『PLAYMATE of THE APES』。
2006，DA HOOTCH

漫畫上感覺到了跟美國漫畫不同的可能性對吧？具體來說像是什麼？

新堂　最令人吃驚的，就是日本漫畫的題材和種類的豐富度。成人漫畫中有很多令我訝異「真的可以碰觸嗎？」的類型和主題。

——比如有哪些類別是在美國和歐洲不容易操作的呢？

新堂　像是蘿莉和獸姦。這兩種類型在日本從以前就存在，不過在歐美非常不好處理。

——常聽說獸姦在歐美是禁忌，可相反地人外類（擬人化的野獸）卻很受歡迎。

新堂　是的，獸人類的題材確實很紅。我想應該比日本還要流行。我想這可能是因為禁止獸姦所造成的反作用力，感覺獸人是各種禁忌濃縮而成的類型。雖然是動物系，卻也能看到扶他和糞尿元素，就像是百無禁忌的大悶鍋。

——儘管形式不太一樣，不過跟日本的表現手法和表現管制的關係有點類似。對表現手法的限制，反

而創造了新的表現和領域。

新堂　或許是因為獸人系的角色不是人類，所以才比較不管吧？因此我看到日本的成人漫畫時，真的非常驚訝，想不到居然可以把這些表現用在人類身上。

——以前我在日本聽說外國的色情行業「沒有修正」時，真的非常憧憬，反而覺得外國的成人題材比較寬容。

新堂　彼此都覺得外國的月亮比較圓呢（笑）。補充說一下，其實我覺得日本的馬賽克修正看起來也很色情。

——哎？但日本人反而很想拿掉耶……。

新堂　即便無法看到細節，不過那種「底下藏著什麼」的感覺，反而有種崇高感，使人感到興奮。以前我看無碼的成人動畫時，因為性器官的部分畫得很隨便，讓我非常失望。可是加上馬賽克後就變得相當色情。

日本漫畫的擬音詞很豐富

——老師的作品中，我最喜歡的其中一部就是『新堂エルの文化人類学』【圖8-31】，這本作品中有一張圖是致敬北齋的「章魚與海女」對吧【圖3-38】。

新堂 不如我就是為了那張圖才把章魚放進故事的（笑）。

——請問您是如何認識「章魚與海女」這幅畫的呢？

新堂 其實這幅畫在美國還滿多人知道的。所以我第一次看見的時候沒有特別震撼，只覺得原來還有這樣的啊。沒多久，我去參觀了之前舉辦的春畫展（二〇一五年秋天，於東京永青文庫所舉辦的『SHUNGA 春畫展』，是日本首場正式的春畫藝術展）後，便感慨原來日本從這麼久以前就開始畫成人漫畫了。那次的展覽上有本集錄了各種春畫介

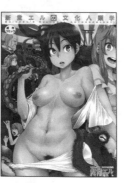

8-31. 新堂エル『新堂エルの文化人類學（新堂エル的文化人類學）』。2013，ティーアイネット

紹的手冊，裡面雖然大部分都是普通的畫作，但其中也有少數特立獨行的奇畫，就好像現代的成人漫畫雜誌一樣。

——您有感慨過身為美國人的自己，竟然承繼了自那幅春畫一路傳承下來的日本成人表現之歷史和諧系嗎？

新堂 畫的時候倒沒有特別的感想。純粹只是想畫畫看，然後讓其他人看到而已。

——尤其「章魚與海女」對成人漫畫界已經像是一種「記號」，對它的模仿致敬與其說是歷史，反而更讓人有種找到彩蛋的感覺。

新堂 的確。可雖說是彩蛋，背後其實沒有什麼特別的理由，只不過是覺得放進這張圖會很好玩而已，抱歉（笑）。

——觸手變成全世界都能看得懂的梗，感覺真不錯呢。去年我參加美國的動漫活動時，還看到有參加者拿著章魚腳的布娃娃（笑）。真的已經是世界共通的文化了。觸手能變得這麼國際化，果然很大一部分得歸功於前田俊夫老師。在新堂老師您年輕的時候，前田老師於美國就很有名了嗎？

新堂 我青春期的時候，正好是觸手動畫開始大量出產的時期，所以我想應該有受到相當大的影響。現在跟美國人聊到類似的話題，大家仍會覺得當年的動畫非常令人震撼。

——除此之外，還有哪些您覺得美漫跟日漫相差很大的部分嗎？

新堂 日本漫畫的擬音詞吧。當然日語原本就存在很多擬音詞，不過日本漫畫界甚至可以自由地創造自己的擬音詞，這點令我很佩服。明明是同一種聲音，卻存在各式各樣不同的擬音詞，一點也不會無聊。此外不只是語言的種類，甚至只要改變一下畫法，就能變成一種新的音效表現。

（收錄於二〇一六年二月）

表現的「自由」與「不自由」

在筆者的青春時代（應該有過吧），欣賞無修正的成人本或俗稱的小黃片，是難如登天的事情。成人本上的修正部分可以用奶油擦掉——當時的筆者甚至相信了這種都市傳說，去超市買奶油拚命地擦，只為了看到無修正的畫面。就在那時候，筆者聽說從外國進口的黃書和黃片都沒有馬賽克，便開始憧憬和想像外國是多麼自由的天堂。以為日本在漫畫表現、以及成人表現上，都還是非常不自由的色情落後國。所以聽到來自筆者長年憧憬的自由國度，來自美國的成人漫畫家，說日本的成人表現比他們那邊更加自由時，筆者真的相當震驚。

完全的裸露並不等於比較色情，反而正因為看不到（包含日本這種不遮起來就犯法的情況在內）所以才色情，發展到床戲前的過程很色情、擬音很色情——在創作者的創意下一路發展至今的日本成人漫畫表現本身就很色情。如果可以穿越時空的話，筆者想回到過去，鼓勵在黑暗中一心只想看到性器官、有如反抗軍般戰鬥的自己（不，其實那段歲月還是挺快樂的）。

一如前文所述，在美國出版的成人漫畫大都是無碼的。日本人可能會覺得很羨慕，不過日本成人漫畫在海外如此有人氣的原因，並不是因為可以把性器看個精光，而是因為日本的成人漫畫家們為了取悅讀者，發展出來的各種自由和多樣的表現。筆者重新深深體悟了這點。那無拘無束的妄想和萌心，乘著成人漫畫飄洋過海，成為了世界共同的文化。然後，下一次或許會像壽司的加州卷、麻將的七對子一樣，換成發祥自美國的成人漫畫表現逆流回日本，得到公民權也說不

定。成人漫畫席捲世界，獲得更大可能性的時代也許即將到來。

不，正確來說，現在就已經有一個發祥自美國的表現和類別，震撼了全日本。也許是對本章前面提到的昆童蟲之「蟲姦」震撼全美的反擊，美國人也發明了一種巨龍和汽車做愛的「龍車性交」。虛構的動物巨龍，跟無機物的汽車做愛!?儘管搞不懂這到底是怎麼回事，也不曉得該怎麼讓人提起性慾，不過這個領域是真實存在的。想一探究竟的讀者可以自行搜尋看看「Dragon Car Sex」的關鍵字，但後果請自行承擔（要是迷上的話可不關筆者的事！）。

［第9章］ 其他的表現法

The Expression History of Ero-Manga

在前言的部分也已說過了，本書介紹的「成人漫畫特有的表現技法」只是眾多表現手法中的九牛一毛，勉強從有名字（雖然有很多是筆者擅自命名）的表現中選出知名度較高、具有代表性的技法。可在此之外仍有很多沒有名字的表現。例如曾經一鳴驚人，不過也僅只於此的表現；或是雖被一定數量的作家使用，卻因為太過普遍而沒有名字的表現等等，應該還能找到很多尚未被分類的表現。故本章就來介紹幾種在主章節中沒能介紹，雖不有名卻十分有個性，同時也是成人漫畫特有的表現。

「體內視角」

「斷面圖」描寫，是一種把現實中不可能看到的人體內部狀態，用核磁共振斷層掃描的方式，將插入的情況表現給讀者看的技法。而除了「斷面圖」外，還有一種有點概念類似，同樣是現實中難以見到的表現，那就是把攝影機放在體內的「體內視角」描寫。從陰道內、肛門內、或是嘴巴內向外觀看的視角【圖9-1】，感覺就像把一台微型攝影機裝在人體內部，以奇特的角度拍攝。最常見的型

330

態，就是用手指撐開陰道口，然後從被撐開的陰道內窺伺手指主人的臉。那感覺就好像被吸進女性的陰道裡，就宛如色情版的「人體大奇航」。此外應該也很適合用於描寫男性性器插入時的魄力，不是遠遠地從外部而是從內部，發揮從特等席欣賞性行為的效果。儘管很想說這也是只能在漫畫上才能看到的表現，但近年的攝影機愈做愈小，無線性能也愈來愈好，也許現實世界不久後也能實現這種「內部視角」的拍攝手法。不過現實生活追上科幻本來就是夢寐以求的事，至於筆者有沒有幸活著見到「斷面圖」成為現實的那天到來……這問題大概是想太多了吧（笑）。

「水晶插入」

漫畫家大和川在『Powerプレイ！（Power Play！）』（二〇一二，茜新社）這部作品中只用過一次的特殊表現。藉由女主角的水分身設定，描寫畫中，幾乎看不到「男捨離」表現。「男捨離」雖

人類與透明化的（大概是）果凍狀水性生命體做愛；雖然實際只能看到男性的性器，但不需要斷面圖就能裸眼透視女體的表現手法【圖9-2】。而且因為（大概是）果凍狀的，所以插入的時候還能一邊從體內手交，只論畫面效果的話足以匹敵好萊塢的CG動畫。

然而，由於實在太過特殊，能用的情境又非常少，因此作者似乎也認為不太好用。

「男捨離」

說到透明化，我們在「斷面圖」一章還提過一種男女纏綿時，為了只凸顯女方的存在，把男性畫成半透明的「男捨離」技法【圖9-3】。「男捨離」可以說是在男性向成人漫畫讀者不想在性愛時看見男性，卻又想把插入的部分看得更清楚的願望下誕生的表現。因此，在女性讀者居多的TL和BL漫

然是種透過各種技巧消除男性存在感的技法，可如

果把人完全變透明又會使性愛場景失去意義。至少

必須讓讀者知道那裡有人存在才行。所以，漫畫家

們開發出了半透明、灰化、部分切割等表現方式。

然而，雖然十分罕見，但也有少數把女性變成半透

明的例子。也就是所謂的「女捨離」。至於這麼做

的原因，其實是為了描寫男性在替女性口交時舔上

癮離不開的模樣【圖9-4】。因為把頭埋在兩腿間

時，不這麼做就沒法畫出口交的狀態，所以才想出

這種技法。從讓正常情況不易看見的部分變得更容

易看見的出發點來看，可以說與「斷面圖」非常相

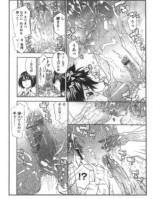

9-1. HANABi『待て！オナホは準備
したか!?（等等！飛機杯準備好了嗎!?）』。
2015，茜新社

9-2. 大和川『Power プレイ！
（Power Play！）』。2012，茜新社

9-3. ぽた『らぶらぶすぱ（LoveLove
Spa）』。2017，WANIMAGAZINE社

似。

「心形眼」

這是近幾年急速增加的表現。當角色產生性快

感、愉悅、期待等情感時，眼睛內出現心形記號，

向性愛對象和讀者傳達此種情感的表現，俗稱「愛

心眼」或「心形眼」。眼睛的表現，是漫畫表現中

十分古典的類別，早在成人漫畫拿來用前，少女漫

畫等領域中就已開始用心形眼表現角色小鹿亂撞、

一見鍾情等場面。而成人漫畫只是重新賦予了這種

表現更多的解釋，所以不能算原創發明，比較像新型專利。

之前某個喜歡日本漫畫的外國學生，曾在推特上發了一則搞笑推文，主張「心形眼」的起源是米開蘭基羅的大衛像（因為大衛像的瞳孔也刻有看似愛心狀的反光），結果被瘋狂轉推，但當然目前仍沒有證據顯示大衛像就是心形眼的直系祖宗（笑）。不過，這也顯示了心形眼正是如此令人印象深刻。

9-4. 和田エリカ『黃昏に燃えて…（在夕陽中燃燒…）』。1991，司書房

9-5. わなお『アンチアガール（Uncheer Girl）』。2017，茜新社

9-6. Cuvie『火種』。2017，WANIMAGAZINE社

「（しまじ式）雞形分鏡」

這個表現是漫畫家しまじ在自己的同人誌『即ハメビッチンポNYにいく（淫蕩婊子偽娘紐約ハメビッチンポNYにいく（淫蕩婊子偽娘紐約行）』（二〇一五，カンナビス，同人誌）中使用而引發話題的分鏡表現。是種把分鏡形狀畫成男性性器官輪廓的表現法，通稱（しまじ式）「雞」形分鏡【圖9-7】。雖然分鏡中的人物眼睛是愛心眼（不過該角色是偽娘），但這並不是重點。這個表

現的精妙之處，是藉由在分鏡中畫出人物的表情，自然且直接地表現出該角色看見男性性器時小鹿亂撞的反應。雖然作者大可以普通地描寫陰莖從褲子裡彈出來的畫面，可他卻用一格分鏡就漂亮地表現出陰莖彈出的動作和主角看見該畫面時的反應，簡直是天才般的發想。相信今後還會出現更多將漫畫中所有要素都跟色情表現綑綁在一起的手法。

「標籤藝術」

成人漫畫的單行本絕對不能沒有黃色的成人標籤。用來標註青少年不可購買，印有「成人漫畫」字樣的自主規制標籤，有時也能成為表現的一環。

大家都希望能把成人標籤，貼在最不突兀、最不會破壞整體封面設計感的地方；但既然不能不貼，不如乾脆把它融為封面的一部分，當成設計元素之一來利用！

ししまるけんや的『えろりぽん本（色情緻帶

本）』（二〇〇一，Oakla出版），便故意把成人標籤擺在女性的私處上，凸顯成人標籤的存在。明明封面插畫本身並非那種非得遮住才行的構圖，但本書卻故意用這種方式告訴路過的人「這本是成人漫畫喔！」，可說是非常嶄新的安排。不過，人外有人，天外有天。還有另一本漫畫，甚至直接把成人標籤升格為封面的主角。祭丘ヒデユキ的『膣內の肉壁（膣內肉壁）』（二〇一〇，茜新社）的封面，不僅背景貼滿了「成人標籤」，更用一大串「成人標籤」當成馬賽克貼在私處上，可說是前所未見的設計【圖9-8】。的確，成人標籤只規定了必須印上「成年」的字樣，卻沒有規定只能貼一個。儘管該書的右下角姑且放了一個正牌（？）的成人標籤，但在這張圖上完全沒有存在感。簡直是藏木於林的天才戰略！這些表現手法，與其說是作家一人的創意，更像是跟責編、美編同心協力達成的壯舉。可說是將成人漫畫之弱點轉化為武器的有趣表現。

本章介紹的這些表現方式，同樣只是眾多漫畫表現中的滄海一粟，除此之外還有無數未能介紹的表現技法。成人漫畫正是這麼一個創意洋溢的領域，相信未來也還會有更多嶄新的表現誕生。各位

漫迷們，在享受漫畫的同時，不妨也來尋找看看作家們加入了哪些新的表現手法。相信一定會在其中找到以前從未見過，或是雖然很常見，但過去從未思考過是誰發明的表現。

9-7. しまじ『即ハメビッチンポNYにいく（淫蕩婊子偽娘紐約行）』。
2015，カンナビス

9-8. 祭丘ヒデユキ『膣内の肉壁（膣內肉壁）』。2010，茜新社

[補遺1] 成人漫畫的定義

The Expression History of Ero-Manga

本書中無數次使用到「成人漫畫」這個名詞，但究其根本，所謂的「成人漫畫」指的到底是何種漫畫呢？恐怕，想找出一個所有人都能認同的「成人漫畫」定義，是非常困難的工作。然而，若從最宏觀（廣義）的角度來定義，「成人漫畫」指的就是以成人讀者為目標客群，以挑逗讀者性慾為目的，並以性愛描寫為故事主軸的漫畫。說得更簡單點，就是用來幫助讀者洩慾（自慰）的助興漫畫。然而，市面上也可以找到很多不是成人向，卻能使人感到性興奮的青年漫畫或少年漫畫，不以讀者都是男性，但近幾年女性向以為讀者都是男性，但近幾年女性向漫畫。儘管不至於到讓人想打手槍，甚至幼兒漫畫。儘管不至於到讓人想打手槍，甚至幼兒漫畫的市場也在急速擴張，也愈來愈過相信很多青少年光是看到露內褲的場景就能興奮起來。但要討論這種賣肉漫畫算不算「成人漫畫」，大家的意見恐怕會有許多分歧。然而從能挑起性慾的

意義上來看，這種賣肉漫畫也不是不能算是廣義的「成人漫畫」。由此可知隨著讀者看待漫畫的角度不同，成人漫畫的定義也會跟著改變，非常模糊不清。

此外，有的作品原本就是作家和編輯為了挑起讀者性慾而製作的；可也有的作品是製作方完全沒有性方面的目的，卻被讀者自己用有色的眼光去解讀，自顧自地興奮起來。所以依照角度和主觀感受的不同，作品是否可歸入「成人漫畫」的標準也會改變。另外，聽到「成人漫畫」四個字，有些人可能會直覺地以為讀者都是男性，但近幾年女性向漫畫的市場也在急速擴張，也愈來愈多以女性讀者為目標的作品，在BL和TL等以女性讀者為目標的領域，也愈來愈多描寫激烈性愛的作品。其中也存在著可稱為「成人漫畫」的作品。女性向作品與男性向作品不一樣，首要目的不一

定是挑起讀者性慾，不能粗暴地認為BL＝成人漫畫。而且，就算是以挑起性慾為目的之作品，也和男性向作品不同，不見得一定能讓人洩慾；所以要從「實用性」（能不能洩慾）來判斷是否為成人漫畫，同樣非常困難。在女性向的領域，存在著比男性向更複雜的定義界線。

同時「成人漫畫」也不限於商業作品。業餘作家在同人誌或網路上發表的漫畫中，當然也有「成人漫畫」。由此可見「成人漫畫」的定義非常模糊，就像雲朵一樣隨時都在改變，大家都只有個模糊的認知。可說讀者有多少人，「成人漫畫」的定義就有多少種。因此，為了排除上述那些不確定的要素，現在一般都使用狹義的定義，專指封面上印有代表成人向漫畫雜誌的「成人漫

336

［補遺2］「美少女漫畫」和「成人漫畫」的不同

The Expression History of Ero-Manga

本書除了「成人漫畫」之外，也多次提到了「美少女漫畫」這個詞。其實這兩個名詞所指涉的意義也有著微妙差異。「美少女漫畫」也跟「成人漫畫」一樣，是個非常難以解釋的名詞。尤其要說明「美少女漫畫」作為一個漫畫類型的意義更是困難。

這個詞是個自最初被使用的時候開始，就像雲朵一樣飄忽不定的概念，而且這概念還會隨著時代發生變化。用最明期的「美少女漫畫」中，有很多嚴格說來不能算是「成人漫畫」的作品。

成長為主題；「美少女漫畫」就是以「美少女角色」為故事中心，描寫她們的美麗、可愛、開朗、堅強等活躍之處的漫畫總稱。引領著八〇年代初期，在以Comike等活動為中心的御宅文化中誕生之此領域的，的確是充滿動漫風格可愛人物和為色情元素的漫畫作品。然而「美少女漫畫」儘管存在著「美少女」這個帶有性意義的標誌，卻不一定需要性愛等元素，從這個角度來看，黎明期的「美少女漫畫」，並被出版社採用。雖然不知道吾妻日出夫對「美少女漫畫」的定義，但在其著作

據說創造了「美少女漫畫」這個名稱的，乃是該領域的開山祖師，漫畫家吾妻日出夫。他於一九八二年在日本史上最早創刊的美少女漫畫雜誌『レモンピープル（Lemon People）』（あまとりあ社）中第一次使用了這個詞（更正確地說是八二年六月號）。據說在創刊初期，美少女漫畫本來被叫做「蘿莉控漫畫」，但吾妻日出夫不滿意這個名稱，所以提議改用「美少女漫畫」，

「畫」、「成人向雜誌」、「十八禁」的人標籤）來定義成人漫畫的話，那麼自主規誌標籤的雜誌和單行本，以及刊載於這類雜誌被獨立擺放在不同區域的雜誌和單行本上的作品。然而若用有無「成人標籤」來定義成人漫畫的話，那麼一九九一年前出版的書刊又會變得難以判斷。

故本書對於「成人漫畫」的定義，

基本上雖以狹義的貼有「成人標籤」的作品為主，但也把一九九一年前的色情劇畫、美少女漫畫納入「成人漫畫」的範圍。

以少年為主角，描寫少年的活躍，一如「少年漫畫」以少年的方式說明，一如「少年漫畫」直截了當的方式說明，一如「少年漫

『アニマルカンパニー（Animal Company）』（一九八〇，東京三世社）中，有個主角前往書店購買「美少女漫畫」的橋段，代表吾妻日出夫心中的確存在對「美少女漫畫」的定義。

同一時期，還有一個從別的角度理解吾妻提倡的「美少女漫畫」意義的人物。那就是與『レモンピープル』並稱為當代兩大美少女漫畫雜誌的『漫畫ブリッコ（漫畫Burikko）』（セルフ白夜書房）的主編，大塚英志。『漫画ブリッコ』在創刊之初原本是色情劇畫的再版雜誌，但因為銷量不佳而轉型，用了當時還是自由編輯的大塚英志參與轉型至「美少女漫畫」路線。而轉型後的第一號（八三年五月號）的封面，便印有「為了追夢男子而誕生的美少女漫畫!!」之宣傳語。大塚想要實現的美少女漫畫，比起吾妻日出夫那種動畫風、宅文化式的漫畫，更像是以男性讀者為目標的少女漫畫。從該雜誌登用了白雪由美、岡崎京子、かかみあきら等線條細緻之少女漫畫家風的作家，便可看出其風格。然而，當時的「美少女漫畫」的定義並沒有因此明確地分成兩派，而是包含這兩派的混合體，而且每有一名新作家們出道，其意涵就跟著不斷有所改寫。不如說作家和讀者們都不斷在最初的定義上增添新的意涵，並且樂在其中。

這個時期，如阿亂靈那種擅長科幻和機械、巨大機器人和美少女，以非常動畫式卻洗鍊的畫風為賣點的作家；以及像ひろもりしのぶ（みやすのんき）那樣，純粹以玩弄、凌辱美少女為樂，只有內行人才看得懂，什麼題材都畫的人氣作家也都陸續登場，使「美少女漫畫」的定義愈來愈豐富。

本文開頭也說過，在最早的「美少女漫畫」中，色情並非必要條件，只要有美少女登場，無論畫什麼都可以，是非常自由而實驗性的漫畫類型。儘管現在可能很難以想像，但當時美少女漫畫的創作者大多是以十八歲以下的未成年讀者為目標；美少女漫畫的定位，較像是給青少年看的有性感可愛女孩子登場的特殊興趣類雜誌。讀者也能在美少女漫畫上享受到在一般雜誌上絕對看不

到，良性意義上的輕鬆內容。根據『COMIC ロリポップ（COMIC Lolipop）』（笠倉出版社）當時公布的讀者年齡層統計，美少女漫畫的讀者大多在十至二十歲間，由此可知至少不是以成人為主要目標的漫畫雜誌。所以，這個時期不太能稱作「成人漫畫」，內容上應該還有「美少女漫畫」。

然而，美少女漫畫雜誌從興趣類雜誌，在逐漸大眾化、商業化的過程中，帶有色情元素的作品也慢慢脫穎而出。

圖A. 吾妻日出夫『アニマルカンパニー（Animal Company）』。1980，東京三世社

338

美少女為主角」的定義；不僅出現熟女和人妻，甚至連女人都不是的女裝男子都粉墨登場，畫風也不再限於動畫風格，連類似劇畫的寫實風作品也被納入，成長為重視「實用性（可尻性）」、以性愛為主體的巨大漫畫類型。儘管如此，現在仍有些雜誌的封面

以「美少女漫畫」自稱。這一方面或許是早期遺留的習慣，另一方面也可能是出於這些雜誌的製作者之矜持，相信「美少女漫畫」一詞，仍象徵著一個無法用「成人漫畫」這個單指男性向洩慾漫畫之框架完全容納、更巨大的日本文化吧。

從市場原理來看，這也是早就可以預見的結果。而在那些脫穎而出的作家中，最有代表性的當屬森山塔了。他連續創作了數部火紅大賣的作品，奠定了美少女漫畫要色情才會賣的大潮流。而從這時期開始，美少女漫畫誌的封面，也逐漸被以色情為賣點的作品占據。然而，

這對美少女漫畫界絕不全然是壞消息。因為業界興盛起來後，就跟從前「只要有美少女登場，畫什麼都可以」的狀況一樣，美少女漫畫雜誌變成了只要加入色情元素，不管畫什麼都可以的漫畫實驗場。如此自由的創作天地，孕育了無數才能的作家，更使「美少女漫畫」逐漸成長為更大的類別。

然後，在九〇年代初葉的大規模漫畫管制運動影響下，成人漫畫出版商開始自行在封面加上「成人標籤」後，「美少女漫畫」便漸漸被當成專門給大人看，成人導向的漫畫類別，演變成今天「美少女漫畫」＝「成人漫畫」的狀態。不如說現在會說「美少女漫畫」這個詞的人愈來愈少。今天「美少女漫畫」一詞的意義，以大幅偏離最早「以

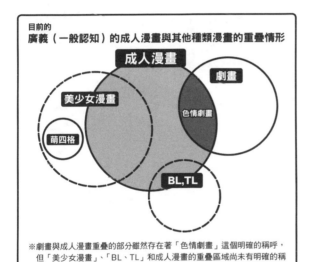

目前的
廣義（一般認知）的成人漫畫與其他種類漫畫的重疊情形

成人漫畫

劇畫

美少女漫畫

色情劇畫

萌四格

BL,TL

※劇畫與成人漫畫重疊的部分雖然存在著「色情劇畫」這個明確的稱呼，但「美少女漫畫」、「BL、TL」和成人漫畫的重疊區域尚未有明確的稱呼。這兩個區塊的面積和定義仍會隨著時代改變，變動性很強。

[卷末附錄] 成人漫畫女子會

The Expression History of Ero-Manga

同一種成人漫畫表現，在不同讀者眼中的意義都各不相同。本書介紹了許多成人漫畫特有的表現，但並非所有成人漫畫的讀者都能接受那些表現方式。尤其是「斷面圖」等特殊表現，有不少讀者反而覺得「讓人屁軟」或「沒法接受」。此外，漫畫家中也有人因為「斷面圖」和「らめぇ」等表現太超現實而討厭它們，相當因人而異。然而，一種表現能進化、發展

至今，代表支持該表現人的應該多於討厭它的人。成人漫畫家和編輯，長久以來都相信自己的支持者以男性為主，並總是以如何滿足男性讀者為出發點與目標，使業界發展至今。然而在這以男性為中心的影視產業內，卻也存在著不少的女性讀者。而且根據調查報告，近年女性讀者的數量正急速攀升中。

筆者想得到幾個導致此現象的原因。其中最大的原因，便是網路

連載的女性讀者急速增加。雖然漫畫界原本就存在「淑女漫畫」、「TL」、「BL」等性愛漫畫類別，但對女性而言，要實際走進書店把這類漫畫雜誌拿去櫃台結帳，想必需要很大的勇氣。而且買來的雜誌看完後也不好收藏，但如果是電子書的話，就可以全部存在手機裡面。在貝殼機時代，電子書泡沫期剛來臨時，聽說當時銷售主力正是女性向的軟色情漫畫，而且

銷量最大的時段都是ＯＬ剛下班、回到家喘口氣的晚上九點左右。這代表女性並不是對成人漫畫沒興趣，只是沒有接觸的機會而已。筆者猜測，這段時期或許催生了不少對男性向成人作品也有興趣，不在乎男性向、女性向的分界線，只在乎畫風和故事，積極尋找和享受成人作品的讀者。

為了解開這個疑惑，筆者定期會舉辦一個名為〈成人漫畫女子會〉的活動，藉此機會了解女性讀者們的看法。這是個以目前正快速增加的女性成人漫畫迷為對象，讓她們盡情表達內心的熱情和萌心的聚會。但還請各位不要吐槽為何明明是女子會，主持人卻是身為男性的筆者。畢竟活動名稱只不過是個

形式罷了。在這個以討論成人漫畫為主題的聚會上，常有機會聽到女性讀者們對男性向成人漫畫表現和感性的吐槽。這一次，筆者決定從過去舉辦過的聚會中，精選幾個男性讀者平常不太注意，女性眼中的

「成人漫畫表現中的不可思議之處」。並試著詢問了男性讀者們最想知道的「那個禁忌話題」。

成人漫畫的這裡很怪

——本次參加座談的各位都是女性，首先我想問問大家在看男性向成人漫畫時，有沒有覺得「（BL或淑女漫畫都可以）這裡跟女性向漫畫差好多啊～」、「第一次看到耶～」、或是「這樣不行吧！」的地方呢？有的話還請務必分享一下。

Namo 比如噴母乳的部分，我看了之後就馬上吐槽「這也太誇張了吧？」。畢竟按照常理，如果不是剛生完小孩的話，只是揉揉乳房是不可能分泌母乳的。這大概是男人的妄想？可是，每次看到明明沒有懷孕卻噴出乳汁的畫面，還是會忍不住替漫畫裡的女性擔心那該不會是別的分泌物吧（笑）不行。

還有，男性向漫畫裡不是常有「（被內射後）裡面好燙！」之類的台詞嗎？那種東西現實中根本感覺不到啦，因為精液的溫度跟體溫是一樣的。不，儘管我也覺得那種台詞稍微有點萌，可另一部分的自己還是會忍不住地吐槽。另外，可能因為我已經是媽媽了，所以那種明明被人強暴，卻由於太舒服而喜歡上對方；或是明明遭綁架、監禁、飽經凌辱，卻依舊覺得很爽的橋段，每次看到那類漫畫都會讓我不太舒服。總覺得會不會太超過了，是不是應該限制一下比較好。

針 我的話倒是無論什麼表現都沒

問題，不過只有「啊嘿顏勝利手勢」不行。

——關於「啊嘿顏」的部分，我很聽聽看女性的意見呢！這種表現在男性讀者中也是非常好分明。

駱駝 不過最近好像比較少了？

針 對呀，至少沒有再增加了。

莉菜 以前有陣子很流行的時候，我超討厭那類漫畫。不過，等風潮過去後再重新回去看，卻不知不覺就迷上了（笑）。雖然得依具體的故事內容而定，但是想看那種賣蠢系的色情漫畫時，反而會很希望出現啊嘿顏呢。

駱駝 但那種表情本身一點也不色吧？我覺得男性向成人漫畫的色情和搞笑常常只有一線之隔。不過我個人非常喜歡「みさくら語」就是

342

了……。

Kana　還有啊，你們不覺得成人漫畫裡的人物在做愛時都很多話嗎？

Namo　真的，簡直就像實況報導一樣！誰會在做愛大喊「頂到了～」了啊（笑）。

Nico　就算不實況，讀者自己看也知道呀！

Kana　而且有時候不說話反而比較色情。台詞太多有時也很煩。

田中　為了讓讀者能一目了然，有時真的會忍不住太雞婆呢。是漫畫家的親切心不自覺表現在漫畫上所導致的嗎？

──有時比起女方說明，更希望男方能多說點話。可是，我又聽說實際讓角色露出啊嘿顏，或是解說隱語的話，反而會澆熄讀者們的慾火了。

針　我之所以沒辦法接受「啊嘿顏」，可能是因為那跟山本直樹老師的表現風格完全相反的緣故。山本老師的作品甚至會在做愛的時候突然插入日常生活的對話。

Somu　啊，那個我超懂的。做到一半突然冒出一句「忘記洗衣服了……」，感覺很有生活感，很色。

針　說得一點都沒錯。

Yuriko　該說是表現得太直接了嗎？感覺就像麻藥一樣，讀過太多遍後就有點麻痺。

Nico　上次跟朋友聊到A片的時候，聽她說不知道是不是受成人漫畫影響，最近肛交的作品愈來愈多。

──您是指成人片？

Nico　對。然後啊，還有年輕的男孩子拜託她讓他做做看。

針　我倒是聽過男方因為「很想知道是什麼感覺」，拜託女朋友對他做做看的案例。

所有人　咦咦咦咦!?

針　用手指啊！所以啊，我才覺得最近對肛交感興趣的人好像愈來愈多了。

──女性要怎麼對男性肛交啊？

針　呃，不過內部結構雖然不一樣，但畢竟是男女都有的器官，說不定可以藉此互相理解呢（笑）。

Nico　可是，我認識的大部分女孩子好像都不太希望被要求肛交。

莉菜　是這樣啊……。

Nico　因為漫畫裡面常常把後面的洞畫得很緊，所以才讓某些人產生想體驗看看的想法吧！

駱駝　我以前讀過類似的報告。是以女性的肛交為主，聽說做起來會很麻煩，所以建議不要嘗試比較好。

Somu　畢竟做之前還要先洗乾淨。

莉菜　漫畫中常常直接就捅進去，然後插完一輪後又馬上改插前面的洞不是嗎？拜託現實生活裡千萬別那麼做!!

Namo　因為一定會生病啊！

Somu　可是，漫畫裡不可能那樣畫吧……。

駱駝　我覺得關於肛交的部分還有很多可以討論的地方（笑）。

──那就針對肛交再腦力激盪一下

【圖B】。我覺得正是因為把過程都仔細地畫出來，這部漫畫才會這麼有意思。

駱駝　我覺得在接觸那類漫畫之前，應該先對肛交有正確的認知比較好。

針　說到這個我才突然想到，きづあきら老師和サトウナンキ老師的『うそつきパラドクス（騙徒悖論）』裡面，有個兩男一女3P，結果想插肛門卻進不去，跟其他漫畫不太一樣的橋段【圖A】。我那時看完就覺得「哇～好有現實感」。真不愧是老師。

Kana　甘詰留太老師的『奈奈與薰的SM日記』裡，主角為了綑綁女主角，也是費了九牛二虎之力呢！得先把麻繩煮過、曬乾、上油，再燒掉表面的細纖維，經過這些處理後才能做出滑溜溜的繩子

──若說起成人漫畫的理想和現實，有些人覺得正是因為非現實才好看，也有些人覺得要符合現實才有趣，分成正相反的兩派。而回到漫畫表現的主題，站在女性的觀點，各位對成人漫畫裡的馬賽克修正有什麼看法嗎？雖然每本雜誌的處理都不太一樣，但超商系雜誌通常會打碼打得很完整，而書店賣的成人本通常都只用海苔條勉強遮住最關鍵的部位。

莉菜　我喜歡書店那種的。

Kana　現在漫畫都是只要有修就

算數了。

田中　那種讓人懷疑「你真的有要遮嗎?」的程度。

——修正比較少的時候,通常只會遮掉一點點男性的龜頭而已。

莉菜　我比較不能理解的是,為什麼遮肉棒的部分不是用豎的,而是用好幾條橫線來遮?

針　那樣根本沒意義。

——至少不能說因為有修正,所以就能安心閱讀。話雖如此,也不是完全去掉就能瞬間提升色情,所以真的有種「到底是為了什麼而修正的啊」的感覺。原來在女性看來也非常沒有意義(笑)。那麼大家對斷面圖又有什麼感想呢?

駱駝　我個人很喜歡。

莉菜　與其說是斷面圖,不如說是剝開女性性器,從內側往外看的表現手法。我第一次看到的那個時候覺得很有趣。該說是小雞雞視角嗎……(笑)

所有人　小雞雞視角!!(笑)

田中　另外也有同時舔巨乳女孩子的兩粒乳頭時,從牙齒內部往外看呢!

——我覺得斷面圖之所以這麼盛,就是因為大家都很好奇裡面究

Kana　還有口交射精的時候,精液流進喉嚨的透視手法也相當色情

莉菜　好厲害!

駱駝　嘴巴透明化的手法我雖然常看到,但從牙齒內側……!

圖A. きづあきら＋サトウナンキ『うそつきパラドクス(騙徒悖論)』第9卷。2012,白泉社

圖B. 甘詰留太『奈奈與薰的SM日記』第1卷。2008,白泉社

竟是什麼情況。

Nico　就像健康教育課一樣。

針　啊～我懂我懂。那會讓人覺得作家是真心想了解女孩子的感覺和心情，反而有點開心呢。

──原來斷面圖也是一種善解人意的表現（笑）。

對女性成人漫畫讀者的禁忌Q&A

──那麼接下來要進行另一個重要的主題。這個問題是全世界的男性共同的疑問，也是許多男性都想問，卻很難找到機會啟齒的疑問。因此小弟在此代表全世界的男性，想請教一下各位女性。這問題就是「女孩子在看成人漫畫的時候，會不會把漫畫當成助興的配菜？」。大部分的男性是為了在打手槍時助興才去看成人漫畫，那麼女性讀者也是出於一模一樣的目的嗎？不，應該說如果不是為了那個目的，那女性讀者是為了什麼去買成人漫畫的呢？這是個非常單純卻又深刻的疑問。儘管是個敏感的問題，不過各位若願意好心為男性讀者釋疑，還請務必分享一下。這題各位想怎麼回答都可以。

Kana　可以嗎？

──是，懇請分享高見。

Kana　我個人是不會用成人漫畫自慰。雖然我很享受成人漫畫的某些情境、表現、和台詞，但很少直接被它們影響。我自己也有在從事同人活動，因此看到某個表現，覺得「哇，這個感覺好色喔～」的時候，儘管會把它運用到自己的作品上，可那終究只是二次元到二次元的轉移，不會把自己帶入二次元的情境。

──也就是為了補充創作的靈感而去看成人漫畫。比起性興奮，更多的是「好萌～」的感覺，然後把它應用到自己的創作中對吧？

Kana　是的。所以我很少為了自己去看成人漫畫。另外我也會看A片，不過頂多也只會覺得「真屬害～」、「好色喔～」不會有更多的想法。

Nico　我的話……在以前多愁善感的年齡時，曾經看到渾身發熱而拿來自慰過，但最近已經完全不會了。可能是因為長大了吧（笑）。

想用漫畫來助興的話，必須一定程度地把焦點擺在女性身上才行；但成人漫畫通常是從男性的視角來畫，所以很容易把女孩子畫得身材姣好又可愛就滿足了。不過這種作品要拿來當配菜，男性幻想的成分實在太強，看著看著只會讓人想吐槽「不好意思，女孩子才不會這麼想」。

莉菜　我倒是詫異原來有人看成

——您會覺得商業成人漫畫比較難用來助興嗎？

莉菜　一點也不會！就算是商業作品，像三港文老師的漫畫也很多理想的愛情故事，我常常邊看邊哭呢（笑）。還有けろりん老師的漫畫有很多可愛的小處男，我也常常帶入感情，一邊自慰一邊哭著閱讀（笑）。還有，ホムンクルス老師的作品我也是二話不說就想看！（笑）比起商業或同人，更重要的是有沒有我想看的情節和類型。

助興……依照使用時的精神狀態而異，想看的東西也會有所不同，不過單純想要滿足性欲的時候，我會去找那種完全只有性愛場景的同人誌或插畫；而想看男女情侶的日常故事時，就改用感人劇情和性愛部分各半的作品。這種時候我不會把自己帶入男女任何一方，而是用觀察者的角度去感受。所以有時看著看著就會自己哭起來……因為那種型。

——所以您是依照用途來選擇配菜的類型？

普通ＣＰ的甜蜜感，以及兩人幸福快樂的結局，實在太讓人高興了（泣）。

駱駝　我的話幾乎每部都會拿來用（笑）。當然也有純粹當成漫畫來看的作品。另外，因為我有畫畫的

Kana　原來是從第三人的視角看的作品。

還有，其實我有點納悶，最近成人漫畫裡的女孩子不是每個都長得很可愛嗎？畫風也非常漂亮。我反而很好奇這種男性看了硬得起來嗎？有點難以理解呢。

針　但也有覺得「畫面太漂亮根本硬不起來！」的男性吧。

——大致分成畫工至上主義，和性癖至上主義兩派。

興趣，所以有時會用成人漫畫當參考資料。大概就這三種用途。還有，剛剛提到畫工的問題，我是那種畫得愈漂亮就愈開心、愈能興奮起來的類型（笑）。我在挑選時比較會去挑畫工精緻、個人偏好的畫風、還有我喜歡情境的作品。不過雖然有很多要求和用法，但就像一開始說的，我經常為了追求色情而探索各種不同的漫畫類型，所以買的基本上都是能當配菜的漫畫。

——一部作品既能當配菜，又能當普通漫畫看，還能作為繪畫的參考資料。或許駱駝小姐您的用法是最像男性的。

Somu　我也是只買能當配菜的那種！

所有人　好帥氣！！

Somu　不過只有関谷あさみ老師的作品例外，實在興奮不起來。但以前介紹過的漫畫家中，ＧＧＧＧＧＧＧＧＧＧＧＧＧＧＧ老師的作品、鬼頭老師的作品我用得超勤！尤其好用。

——您說您的成人漫畫都是為了當配菜而買的，但若不看內容的話怎麼知道能不能用？萬一買到內容讓人興奮不起來的作品時，您會怎麼處理？

Somu　不，我都會努力拿來用！！

所有人　好強～！！

——您是那種會努力物盡其用的類型呢（笑）。我也忍不住想替您加油了！

田中　我也是會分成鑑賞用和助興用。不過，即使是平常不會拿來用的作品，大概一百遍中還是會拿來用一次。就是所有條件完全齊備，天時地利人和都滿足的時候，會特別去找自己喜歡的情境的作品來用。

——有時跟身體狀態也有關係。

田中　不過，把非常喜歡的作品買回家，或是被我當成聖物的同人誌，第一次翻開來看前，我都會先去洗澡淨身。或是用只有在要做那檔事的時候才會用的磨砂膏（添加研磨劑的洗面乳或沐浴乳）清洗。

針　我也是以前對刺激的事物很敏感，幾乎任何作品都可以拿來自慰，但長大後標準愈來愈高，漸漸就興奮不起來了。現在大部分都是純粹當成漫畫來看，不過想自慰的

所有人 （笑）

Kana 那是在要自慰的時候？

田中 不，是在沒有要拿來用的時候。是閱讀聖書之前的心理準備。把自己調整到最好的狀態，然後正襟危坐地撕開包裝膜開始閱讀！

——我想作者知道的話應該會很高興吧。可是，該怎麼說呢，簡直就像宗教（笑）。

菜，也能當成主食或甜點來用，具有各種不同享受的方式。相信透過本次的座談，各位讀者都有了更深刻的理解。

根據這場聚會的統計，沒想到竟有約六成的女性成人漫畫讀者，會把成人漫畫當成助興用的下酒菜。不過，成人漫畫除了能當配

（※本場「成人漫畫女子會」的完整版內容，也已刊登在筆者的部落格和同人誌上，還請有興趣的讀者務必過目。）

成人漫畫表現的傳播、影響度年表

用年表看看各種表現的誕生時間、於各時代的影響力、以及擴散情況吧！

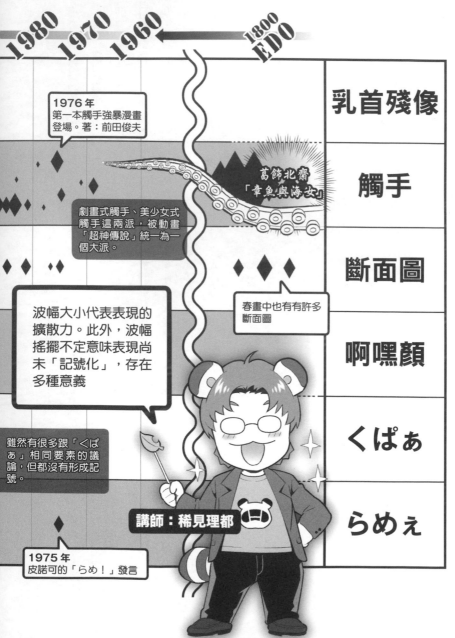

1980 **1970** **1960** **1800 EDO**

乳首殘像

1976 年
第一本觸手強暴漫畫
登場。著：前田俊夫

觸手
葛飾北齋
「章魚與海女」

劇畫式觸手、美少女式
觸手這兩派，被動畫
「超神傳說」統一為一
個大派。

斷面圖

波幅大小代表表現的
擴散力。此外，波幅
搖擺不定意味表現尚
未「記號化」，存在
多種意義

春畫中也有有許多
斷面圖

啊嘿顏

雖然有很多跟「くぱ
ぁ」相同要素的議
論，但都沒有形成記
號。

くぱぁ

講師：稀見理都

らめぇ

1975 年
皮諾可的「らめ！」發言

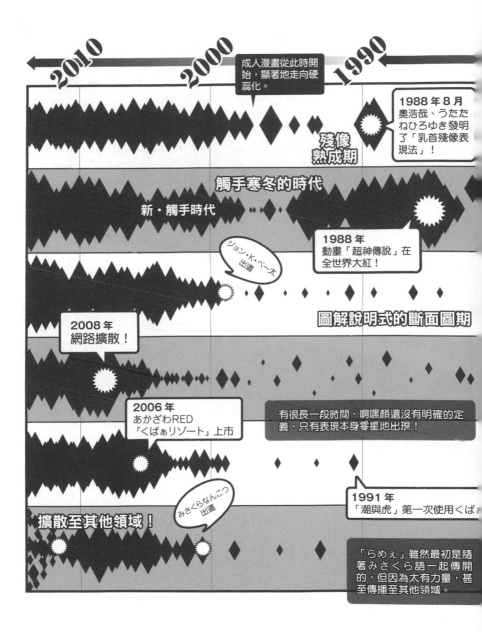

後記

本書雖自稱『成人漫畫表現史』，但介紹的範圍其實相當侷限，可能稍有誇大之嫌。不，應該說完全就是誇大了。不過，起這個名字的本意，是希望藉此讓普羅大眾知道世上還有這麼一個領域的研究，以及認真想要研究它的人存在。此外像本書這樣圖文並茂，嚴謹地探究漫畫藝術表現如何誕生、傳播、擴散的表現史，在漫畫研究領域仍相當罕見，筆者希望能藉本書鼓勵更多人投入這個領域，故選用了比較偏全體論的書名。筆者也自認應該有勉強達到最低的水準才對。當然，今後筆者也會對更多的表現進行廣泛的研究。

然而，相信還是會有憤怒的讀者抱怨「為什麼沒有介紹這種表現方式！」、「連這個都沒收錄算什麼表現史！」。但這個領域的研究才剛剛起步，而且愈多人參與，這個領域才會發展得愈興盛。若各位願意提供任何寶貴的意見或要求，筆者絕對高興都來不及。請務必將您的意見寄至太田出版社！

這本書介紹的成人漫畫特有表現背後，都各自存在孕育該表現的作家和使用者，以及其獨特的發展歷程。創造前無古人的表現、成為該表現的代名詞而享譽漫畫界，在某種意義上對作家或許是一種榮耀；但當其表現手法遭世人誤讀，以違反原作者意圖的形式而傳播開來時，也會變成發明者苦惱的根源。這樣的現象並不僅限於成人漫畫。

352

例如前田俊夫也曾有段時間，對於自身作品原本魅力所在的暴力色情劇畫風格沒有受到注意，反而只記得他是畫「觸手」的大師，無論到哪裡都被要求畫「觸手」的事情一直耿耿於懷。

不過，現在他似乎已經釋懷，反而對能通過漫畫認識各式各樣的人心懷感激。

みさくらなんこつ也對被冠上自己名字的「みさくら語」的流行感到很困惑。不過，みさくら是個很樂觀的人。他沒有被自己過去的創意束縛，仍繼續向邁進，創造更可愛的美少女、更有趣的表現，重複著破壞與創造的迴圈，持續挑戰新事物。

而奧浩哉和うたたねひろゆき兩人發明的「乳首殘像」，一如本書正文的介紹，也出乎意料地幾乎沒有再被兩位發明者拿出來用過。對於無時無刻都在摸索新的表現和創意的漫畫家而言，他們的腦中只有下一個新點子，不太會把心思放在已經發明完的創意上，也不把它們視為自己的東西。不如說創意往往是在離開發明者的手掌心後才開始流行，並常常朝發明者預料不到的方向發展。換言之是無人控制的狀態。這個現象雖然有時會困擾、束縛發明者，但也有像あかざわRED和ジョン・K・ぺー太這種反過來利用它，與其共存的作家。像這樣循著蛛絲馬跡還原表現傳播的過程，正是表現史研究的有趣之處。網路上時不時會出現「尋找某表現發明者」的話題，可那只是表現史研究的一小部分。尋找發明者並不等於理解漫畫表現的本質。相信讀完本書的讀者，應該都已深刻了解這點。

然而，表現史研究的道路上，存在著一個棘手的難題。那就是表現傳播的速度遠比研究的速度更快，還有在挖掘資料的過程中，常常會冒出很多意想不到的新發現。其實，本書的完稿時間

353

比原本的預定時間落後了半年以上。儘管80％是由於筆者的打字速度、預期太樂觀、和偷懶所致，但執筆期間不斷有新的成人漫畫出版、出現其他嶄新的表現，也是原因之一。此外在整理過去的資料時，也像挖掘恐龍化石一樣，不斷浮現新的物證。若是重大的發現，有時甚至不得不大幅重寫已完成章節的結論。不過反過來看，也代表這個研究領域究竟是多麼未經開發，只要隨便挖掘一下就又能找到無人發現過的沉睡寶藏。說不定，這本書實際出版的時候，我的結論又會產生一百八十度的轉變。可要是這樣，本書恐怕永遠都沒法出版，所以還是必須忍痛止於某處。因此，筆者決定首先讓讀者對這個領域有個大概的了解就好，只分析一定範圍內的歷史，不旁生枝節。畢竟，史學本來就是永遠研究不完的學問（自暴自棄）！

更何況，這片荒野若只憑筆者獨自一人實在太過廣大，根本不可能探索得完。不過，比起這個煩惱，還有一個更大問題。那就是沒有地圖。

要研究漫畫，最不可少的參考資料當然就是漫畫。直接參閱雜誌和單行本等實體資料，應該是研究漫畫最標準的研究方法。和以前相比，一般漫畫的資料庫已十分齊備，但成人漫畫卻仍相當殘破不全。首先，成人漫畫的雜誌、單行本幾乎都沒有建檔歸庫。不僅專門收藏成人漫畫的圖書館屈指可數，就算有也都保存得非常隨便。連第一手的雜誌、單行本等資料都不好找。不曉得某本漫畫是何時由何人發行，對漫畫研究而言是非常致命的資料缺漏。筆者為了先掌握基礎研究的成人漫畫雜誌的整體狀態，還特地先建立了粗略的成人漫畫資料庫。儘管這項工作花費了大約八年的時間，但總算稍微能看見成人漫畫，尤其是美少女漫畫的大略全像。然而，這個全像太過

宏大，當初本來是打算整理出一定程度的體系和資料庫後，就著手開始研究，結果卻一直騰不出手。就是在那時候，筆者萌生了建立一個開放共享的大地圖，提供所有研究者一起探索成人漫畫這片大陸的想法。

成人漫畫研究的一大障礙，就是嚴重的資料不足，導致先行研究和專家都相當少。而突破這個障礙的第一步，就是建立可共享的地圖。如此一來，就能吸引更多人對成人漫畫研究產生興趣，也能提供評論、表現論、社會學、現象學、性別論等各種研究材料。最後回過頭來加速資料庫的整理和體系化工作。

成人漫畫研究除了資料庫的不齊、難以找到第一手資料等物理性的障礙外，還存在另一個精神面的障礙。那就是「色情之壁」。即使有想研究「成人漫畫」的想法，很多人也會下意識地找藉口阻止付諸行動。會不會被別人誤會自己是把研究當成滿足性慾的藉口？甚至色情到底在外人眼裡到底算不算研究？會不會影響到未來找工作的履歷？會不會遭到朋友和家人白眼……諸如此類，受到對色情的負面印象影響，無論如何就是不敢踏出第一步。光是聽到「成人」或「色情」兩個字，就會莫名地產生不可以碰、不可以談論、不可以認真對待的潛意識印象。

本來成人漫畫就是漫畫的一個子類，成人漫畫的表現與其他種類的漫畫息息相關，彼此常常互相影響；這點本書也已解釋過非常多次。然而，即使內心明白這點，人們的心中還是存在一面看不見的牆壁，強迫自己對成人漫畫視而不見。的確，成人漫畫或許無法像少年漫畫那樣放心地與人談論，但也不該只因為「色情」就盲目地排斥。可惜現實中許多人依舊認為「色情」就是

355

「不好」。以前NHK電視台的BS2頻道曾做過一系列名為『漫畫現場』，專門介紹目前當紅作家和作品，非常針對御宅市場的節目。但那個節目直到最後都沒有介紹半名成人漫畫家，因此筆者為了表達抗議，決定製作名為『成人漫畫現場』的同人雜誌。這個因一時衝動而誕生的同人雜誌連續做了八年，甚至還得到商業出版，大概連NHK也沒想到吧？不，其實就連筆者自己也嚇了一跳（笑）。不過看在NHK後來在『浦澤直樹的漫勉』和『SWITCH INTERVIEW 達人們』上邀請了山本直樹，並介紹了被東京都指名為不健全圖書的『分校の人たち（分校的人們）』（小社刊）的製作過程，筆者決定原諒他們！

回到原本的話題，想研究「成人漫畫」，必須在物質上和心理上都有相當的準備。不過，筆者認為繪製成人漫畫大陸地圖的工作，近年已逐漸走上正軌。當然，這張地圖絕不是筆者一個人完成的。因為有前人的偉大研究，才會有今天的成果。最早啟發筆者認真研究這個領域的契機，乃是身兼評論家、作家、有時又是漫畫家的永山薰的『エロマンガ・スタディーズ（成人漫畫研析）』（請參照「前言」）一書。關於永山薰的活動，和成人漫畫情報雜誌的先驅『漫画ホットミルク（漫畫Hot Milk）』（白夜書房）的評論專欄，和成人漫畫情報雜誌的『コミック・ジャンキーズ（COMIC Junkies）』（Coremagazine）中追蹤過，但那幾篇文章感覺只是以成人漫畫為題材的娛樂文章，所以筆者一直不把它們當成學術性的考察和研究。因此在讀到『成人漫畫研析』的時候，就像受到了天啟一樣全身遭到電擊，不禁感慨原來成人漫畫也能講出這麼多深奧的東西。永山薰的這本著作，不費吹灰之力就打碎了筆者心中的「色情之壁」。

後來，筆者又被他的另一部著作『マンガ争論シリーズ（漫畫之爭系列）』的理念「好好

說、靜靜聽」感化，決定除了訪談紀錄和文史性的資料外，更要親自與業內的人們對談，參與這

個業界，同時從內外進行研究。結果，才誕生了這種由已故的『戰後エロマンガ史（戰後成人漫

畫史）』（二〇一〇，青林工藝舍）作者兼前Comike代表的米澤嘉博和永山薰兩人相加後除以十

的研究風格；若非這兩位偉大前人，以及眾多次文化研究者的貢獻，這本書也絕對沒有機會問

世。尤其永山薰對筆者更是寫作、人生、以及性癖的導師，平時就受到其非常多的照顧，更在執

筆本書時得到其諸多建言。故筆者想藉此機會向永山老師致上最深的謝意……看在我將您捧得這

麼高的份上，請問可以把之前在您那兒投稿的稿費發給我了嗎（笑）。

本書的製作，真的得到了非常多人的幫助和建言。在「乳房」一章，承蒙成人媒體研究家安

田理央氏，為巨乳史提供了三次元領域的寶貴情報；在「觸手」一章，則委託了筆者大學時代科

幻研究會的前輩，也是TRPG設計師兼作家的朱鷺田祐介氏，審閱了克蘇魯相關的內容。而在

資料來源方面，也感謝平常總是承蒙照顧的明治大學米澤嘉博紀念圖書館的員工們，幫忙尋找貴

重的雜誌圖版資料（若想尋找次文化相關的書籍，這裡絕對比國會圖書館還要可靠！）。也感謝

每次提到成人漫畫，就忘記貴為作家和研究者的身分，陪筆者徹夜暢談的漫畫家甘詰留太老師，

以及替筆者的商業誌連載作品提供可愛插畫的枝空老師，二人為本書製作插圖。百忙中真的非常

感謝二位老師的協助。然後還有陪筆者奮鬥得比任何人都更久，兩人三腳一路走過來的責編村上

氏。多虧有他在筆者偏離主題、迷失方向時適時提醒；在筆者一心只想把所有想寫的東西塞進書

裡，失控暴衝時教會筆者減法的重要性；在筆者陷入低潮、完全沒有進度時，溫柔地用電子郵件催稿（對懶惰的作家有時需要給予一點壓力）；若沒有他的引導，這書一定不可能完成。最後，還要感謝美編設計、參加成人漫畫女子座談會的各位、以及所有為本書提供協助的出版社編輯，還有世界上所有的成人漫畫家。

最後，筆者想再強調一次，成人漫畫的研究真的才剛剛起步。所有心懷捨我其誰想法的讀者們，請務必一起來探索這片新大陸，尋找充滿魅力的美少女。這片荒野上到處都是尚無人發現的珍寶，而且沒有任何競爭者。一起進入偉大的航道！尋找色情的大祕寶吧！

第8章

8-1. メディア，2011，『Urotsukidoji Legend of the Overfiend Movie edition』，Kitty Media

8-2. 封面，2011，『Heroes for Hire Vol.2』，Marvel

8-3. 作者攝影，2016，Anime Expo展會觀眾

8-4. Cyberunique/ADM，2014，『Alice' s Nightmare 2』

8-5. DollyLoveHallyu（推特投稿），2017，https://twitter.com/naomimoonz/status/829917115935191041.jpg

8-6. oniakako（推特投稿），2017， https://twitter.com/DollyLoveHallyu/status/846824486800441346.jpg

8-7. Hiroyuki Utatane，1995，『Countdown Sex Bombs #1』，Fantagraphics

8-8. Yuichiro Tanuma，1995，『Princess of Darkness #1』，Fantagraphics

8-9. Gari Suehiro，1995，『Sexhibition』，Fantagraphics

8-10. Toshiki Yui，1996，『Hot Tails』，Fantagraphics

8-11. Jiro Chiba，1996，『Sexcapades』，Fantagraphics

8-12. NeWMeN，1997，『Secret Plot #7』，Fantagraphics

8-13. NeWMeN，1999，『SECRET PLOT DEEP』，富士美出版

8-14. NeWMeN，1998，『Secret Plot Deep#6』，Fantagraphics

8-15. Kondom，1994，『Bondage Fairies』，Antarctic Press

8-16. Kondom，1994，『Bondage Fairies』，Antarctic Press

8-17. Tuna Empire，2008，『After School Sex Slave Club』，Icarus Publishing

8-18. 封面，2008，『COMIC AG Digital 03』，Icarus Publishing

8-19. Kengo Yonekura，2006，『Pink Sniper』，Fantagraphics

8-20. Sessyu Takemura，2007，『Domin-8 Me！』，Fantagraphics

8-21. Yukiyanagi，2007，『Milk Mama』，Fantagraphics

8-22. Sessyu Takemura，2007，『Domin-8 Me！』，Fantagraphics

8-23. Homunculus，2014，『Renai Sample』，FAKKU Books

8-24. F4U，2016，『Curiosly XXXed Cat』，FAKKU Books

8-25. 作者攝影，2015，Anime Expo 新作發表區

8-26. Yamatogawa，2012，『Power Play！』，Magic Press

8-27. Homunculus，2014『Renai Sample』，FAKKU Books

8-28. 大和川，2009，『たゆたゆ』，茜新社

8-29. Yamatogawa，2013，『Boing Boing』，801Media

新堂-A. 新堂エル，2014，『純愛イレギュラーズ（純愛異常者們）』，ティーアイネット

新堂-B. 新堂エル，2016，『変身（變身）』，WANIMAGAZINE社

新堂-C. Shido L，2016，『Metamorphosis』，FAKKU Books

新堂-D. 新堂エル，2016，『変身（變身）』，WANIMAGAZINE社

8-30. 新堂エル，2006，同人誌『PLAYMATE of THE APES』，DA HOOTCH

8-31. 新堂エル，2013，『新堂エルの文化人類学（新堂エル的文化人類學）』，ティーアイネット

第9章

9-1. HANABi，『待て！オナホは準備したか!?（等等！飛機杯準備好了嗎!?）』、『Girls for M』
2015年10月號刊載，茜新社

9-2. 大和川，2012，『Power プレイ！（Power Play！）』，茜新社

9-3. ぽた，『らぶらぶすぱ（LoveLove Spa）』、『コミック　ゼロス』2017年1月號刊載，WANIMAGAZINE社

9-4. 和田エリカ，『黄昏に燃えて…（在夕陽中燃燒…）』、『コミック　ジャンボ』1991年9月號刊載，司書房

9-5. わなお，『アンチアガール（Uncheer Girl）』、『コミック　高』2017年3月號刊載，茜新社

9-6. Cuvie，『火種』、『COMIC快樂天』2017年10月號刊載，WANIMAGZINE社

9-7. しまじ，2015，同人誌『即ハメビッチンボNYにいく（淫蕩婊子偽娘紐約行）』，カンナビス

9-8. 祭丘ヒデユキ，2010，『膣内の肉壁（膣內肉壁）』，茜新社

補遺／卷末附錄

補2　圖A.　吾妻日出夫，1980，『アニマルカンパニー（Animal Company）』，東京三世社

女子會　圖A.　きづあきら／サトウナンキ，2012，『うそつきパラドクス（騙徒悖論）』第9卷，白泉社

　　　　圖B.　甘詰留太，2008，『奈奈與薫的SM日記』第1卷，白泉社

7-5.　雪雨こん，『こんにちは　おちんちん（午安，小雞雞）』，『コミック　高』2017年3月號刊載，茜新社

7-6.　ダーティ・松本，2003，『エロ魂！第一巻 黎明編（色情魂！第一巻 黎明篇）』，Oakla出版

7-7.　森山塔，1986，『とらわれペンギン（被抓住的企鵝）』，辰巳出版

7-8.　横山まさみち，1980，『やる気まんまん（興致勃勃）』，講談社

7-9.　克・亞樹，2003，『夫妻成長日記』22巻，白泉社

7-10.　加藤禮次郎，『男根童子 完結篇1』，『コミック　ライジン』1993年12月號刊載，WANIMAGAZINE社

7-11.　大和名瀬，2004，『親密BODY』第2巻，實業之日本社

7-12.　小池一夫／叶精作，1979，『實驗人形奧斯卡』第3巻，スタジオシップ

7-13.　古事記王子『コトン・ア・ラ・モード（Coton à la mode）』，『コミック　メガストア』
2000年3月號刊載，Coremagazine

7-14.　メネア・ザ・ドッグ，201，『私たちのはじまり（我們的起點）』，Coremagazine

7-15.　かいづか，『山神さまがくれた嫁（山神大人送的新娘）』，『コミック　アンスリウム』2017年6月號刊載，GOT

7-16.　藤山みぐ，『ないしょの進路相談（祕密的升學輔導）』，『ボーイズピアス』2013年3月號刊載，ジュネット

7-17.　みなみゆうこ，『宇宙刑事 GALVAN 魔獸の街（宇宙刑警GALVAN 魔獸之城）』，『COMICペンギンクラブ』
1987年2月號刊載，辰巳出版

7-18.　師走之翁，2011，同人誌『だーさんのために 沖田恭子32さいB107 a.k.a おくさんをナマ出し肉穴調教しておい
てあげよう（為了公公 來對沖田恭子32歳 B107 a.k.a 新手巨乳妻無套中出肉穴調教吧）』，翁計画

7-19.　わたなべよしまさ，『こなみちゃん大ピンチ（可奈美大危機）』，『COMICペンギンクラブ山賊版 増刊』
1992年2月號刊載，辰巳出版

7-20.　拝狼，『元気に成荘（元氣成莊）』，『キャンディータイム』1991年6月號刊載，富士美出版

7-21.　高鍋千歳，『眠々台風（眠眠颱風）』，『COMICペンギンクラブ山賊版 増刊』1992年5月號刊載，辰巳出版

7-22.　水無月十三，『ただいま勉強中（此時此刻用功中）』，『キャンディータイム』1991年4月號刊載，富士美出版

7-23.　夏真，『CLUB ART PHAPSODY』，『キャンディータイム』1991年6月號刊載，富士美出版

7-24.　水ようかん，『コンプレックス・ガール（COMPLEX GIRL）』，『COMICペンギンクラブ』
1993年1月號刊載，辰巳出版

7-25.　拝狼，『元気に成荘（元氣成莊）』，『キャンディータイム』1991年6月號刊載，富士羊出版

7-26.　塔山森，『Kのトラック（K track）』，『COMICペンギンクラブ』1992年5月號刊載，法蘭西書院

7-27.　わたなべよしまさ，『病院仮面（醫院假面）』，『COMICペンギンクラブ』1993年5月號刊載，辰巳出版

7-28.　しのざき嶺，『むちむちプリン（豐滿布丁）』，『COMIC Beat』1992年3月號刊載，東京三世社

7-29.　しのざき嶺，『むちむちプリン（豐滿布丁）』，『COMIC Beat』1992年3月號刊載，東京三世社

7-30.　富秋悠，『ミネルヴァ・ロード（Minerva Road）』，『COMIC Beat』1991年12月號刊載，東京三世社

7-31.　天崎かんな，『ハードルを越えて（跨越障礙）』，『コミック　ドルフィン』2003年12月號刊載，司書房

7-32.　封面，1990，『COMIC ロリポップ』1990年6月號，笠倉出版社

7-33.　封面，1994，『漫画ホットミルク』1994年11月號，白夜書房

7-34.　封面，1996，『COMIC闘姫』1996年2月號，HIT出版社

7-35.　封面，1989，『COMIC ジャンボ』1989年1月號，桃園書房

7-36.　封面，2005，『COMIC ジャンボ』2005年8月號，桃園書房

7-37.　木靜謙二，2002，『今夜，とにかく陵辱がみたい（今晩，無論如何就想看凌辱）』，富士美出版

7-38.　木靜謙二，2009，『真　今夜、とにかく××がみたい（真 今晩，無論如何就想看××）』，富士美出版

7-39.　西本英雄，2002，『搞笑大作戰Z』11巻，講談社

7-40.　真倉翔／岡野剛，『靈異教師神眉「妖怪垢嘗之巻」』，『週刊少年JUMP』1994年44號刊載，集英社

7-41.　三浦忠弘，『搖曳荘の幽奈小姐「宮崎親子與小柚」』，『週刊少年JUMP』2016年42號刊載，集英社

7-42.　三浦忠弘，2016，『搖曳荘の幽奈小姐』第4巻，集英社

7-43.　桂正和，『I"s 夏天的誘惑』，『週刊少年JUMP』1997年39號刊載，集英社

7-44.　桂正和，1997，『I"s』第3巻，集英社

7-45.　桂正和，『I"s 命運之人』，『週刊少年JUMP』1998年40號刊載，集英社

7-46.　桂正和，1998，『I"s』第5巻，集英社

7-47.　長谷見沙貴／矢吹健太朗，2011，『出包王女DARKNESS』第3巻，集英社

7-48.　長谷見沙貴／矢吹健太朗，2013，『出包王女DARKNESS』第7巻，集英社

7-49.　稀見理都，2016，『エロマンガノゲンバ（成人漫畫的工作現場）』，三才ブックス

7-50.　稀見理都，2016，『エロマンガノゲンバ（成人漫畫的工作現場）』，三才ブックス（附書腰）

6-12. あかざわRED，2014『ろりパコ ぷらっくぱぁーるず！（Loripako Blackupars）』，茜新社

6-13. 田村信，「コスモス学園になぐり込みじゃの巻（大鬧Cosmos學園之卷）」，『週刊少年Sunday』1978年6月號刊載，小學館

6-14. 高橋留美子，1983，『福星小子』17巻，小學館

6-15. あかざわRED，『にいちゃんといっしょ♪（跟哥哥一起♪）』，『COMICポプリクラブ』2004年6月號刊載，晉遊舍

6-16. 藤田和日郎，1991，『潮與虎』4巻，小學館

6-17. marcy's，「おしえて　きもちいいこと（教我舒服的事）」『Please teach me.』1998年同人誌刊載，直道館

6-18. 同人誌，2004，『くぱぁ本（咕啵本）』，直道館

6-19. 魔北葵，『KAORi物語』，『漫画ホットミルク』1993年5月號刊載，白夜書房

6-20. ひぢりれい，『A SLAVE（後篇）』，『ナチュラルハイ』1997年3月號刊載，富士美出版

6-21. ふじかつぴこ，『秘書の秘め物（秘書的祕事）』，『COMICポプリクラブ』1997年9月號刊載，晉遊舍

6-22. 前田俊夫，1983，『欲の輪舞（欲望輪舞）』，壹番館書房

6-23. 内山亞紀，『そんなヒロミはダマされて！（那樣的廣美居然被騙！）』，『プチエンジェル』1995年8月號刊載，サン出版

6-24. 真空間，『五年目の夏に（第五年的夏天）』，『COMIC ROAD』1988年10月號刊載，司書房

6-25. 綾坂みつね，『とってもDANGER バニーちゃん（極度危險少女巴妮）』，『コミック　ドルフィン』1992年7月號刊載，司書房

6-26. たまきたまの，『Sweet Candy』，『コミック　コッペパン』1989年8月號刊載，アミカル

6-27. わたなべわたる，『プルルン♡乙女白書（Prurun♡少女白書）』，『COMIC ゆみちゃん』1995年8月號刊載，シュベール出版

6-28. モリス，『スタミナ料理（精力菜餚）』，『COMIC桃姫』2002年9月號刊載，富士美出版

6-29. 長古見沙貴／矢吹健太朗，2016，『出包王女DARKNESS』15巻，集英社

6-30. ジョン・K・ペー太，『吉田とメス豚先輩（吉田與母豬學姊）』，『コミック　メガストアα』2016年1月號刊載，Coremagazine

6-31. 石川ヒロヂ，『蒼梅のヘソ海賊（蒼梅的肚臍海賊）』，『COMIC エグゼ』2017年3月號刊載，GOT

6-32. 天羽真理，『おねだりサンタ♡（撒嬌聖誕老人♡）』，『COMIC ポプリクラブ』2012號1月號刊載，MAX

6-33. けーと，『コスプはじめました（我開始玩cosplay了）』，『漫画ばんがいち』2009年1月號刊載，Coremagazine

6-34. 長谷圓，『別れても好きな先生（即使分手也喜歡老師）』，『コミック　メガストアH』2005年12月號刊載，Coremagazine

6-35. 夢乃狸，『Xすわっぷ！（Xwap！）』，『コミック　プルメロ』2013年9月號刊載，若生出版

6-36. しまじ，2015，『いじめちゃらめぇっ♡（不要�queue我）』，WANIMAGAZINE

6-37. 比呂カズキ，『猫にさせたい♡（想讓你變成貓）』，『コミック　プルメロ』2013年6月號刊載，若生出版

6-38. みさくらなんこつ，2001，同人誌『瓶詰妹達2』，HARTHNIR

6-39. みさくらなんこつ，2008，同人誌『G.A.I.g.（f）』，HARTHNIR

6-40. みさくらなんこつ，2001，『五体ちょお満足（五體超滿足）』，櫻桃書房

6-41. みさくらなんこつ，2003，『ヒキコモリ健康法（家裡蹲健康法）』，Coremagazine

6-42. 手塚治蟲，『怪醫黑傑克』，『週刊少年Champion』1975年7月7日號刊載，秋田書店

6-43. RaTe，『Any Questions?』，『コミック　ドルフィン』1993年9月號刊載，司書房

6-44. 佐野タカシ，『摩訶不思議 肅正紳士事件（MANGA 絕対滿足）』1996年11月號刊載，笠倉出版社

6-45. みさくらなんこつ，『若いって素晴らしい（年輕真好）』，『キカスマ』2002年7月號刊載，松文館

6-46. 矢吹健太朗／長谷見沙貴，2011，『出包王女DARKNESS』第3巻，集英社

6-47. 畑健二郎，2013，『旋風管家』36巻，小學館

6-48. 友木一良，2012，『絶品！ラーメン娘（絕品！拉麵少女）』2012，講談社

6-49. ぢゅん子，2016，『我太受歡迎了,該怎麼辦？』。第9巻，講談社

6-50. おわる，2014，『鬼畜,遭遇』，竹書房

第7章

7-1. NewMen／雑破業，『Secret Plot』，『COMIC ペンギンクラブ山賊版』1993年1月號刊載，辰巳出版

7-2. あうら聖児，『ゆらゆらパラダイス（搖艷天堂）』，『ペンギンクラブ』1993年10號刊載，富士美出版

7-3. 海野留珈，『ウェイトレス（Waitress）』，『ナマイキッ！』2009年4月號刊載，竹書房

7-4. 島本晴海，『チカンユウギ Play Case 2 小山田沙樹』，『YOUNGキュン！』2017年6月號刊載，コスミック出版

5-9. 鬼窪浩久，2011，『畜舎の主（畜舍之主）』，Angel出版

5-10. オイスター，2011，『見るも無惨（見亦無慘）』，一水社

5-11. トキサナ，『暴かれた女教師（失控女教師）』，『アヘ顔ダブルピースアンソロジーコミックス』
2012刊載，Kill Time Communication

5-12. ノジ，『きねんさつえい（紀念攝影）』，『COMIC ゼロス』2017年7月號刊載，WANIMAGAZINE社

5-13. 遊戯，2010，『信じて送り出したフタナリ彼女が農家の叔父さんの変態調教にドハマリしてアヘ顔ダブルピース
ビデオレターを送ってくるなんて…（因為信任送去鄉下的扶他女友竟沉迷於農家叔父的變態調教用啊嘿顏比勝
利手勢拍攝影片寄回來給我…）』，HARTHNIR

5-14. 武田弘光，『あい♡すくれーぱー（Love♡Scraper）』，『ＣＯＭＩＣ メガストア』２００８年５月號刊載，
Coremagazine

5-15. 番外地貢，1986，『ろりっこキッス（蘿莉之吻）』，日本出版社

5-16. 森山塔，1985，『好孩子的性教育』，松文館

5-17. 風船クラブ，1998，『絶頂王』，櫻桃書房

5-18. あらや織，『ブラ腕サンライト 後篇（Puraude Sunlight後篇）』，『コミック ドルフィン』
1993年2月號刊載，司書房

5-19. 月野定規，2002，『♭37℃』，Coremagazine

5-20. 導演：むらかみてるあき，2007，『対魔忍アサギ vol.1 逆襲の朧（對魔忍淺蔥 vol.1 逆襲之朧）』，PIXY

5-21. ゆきまん，2008，『ブロフ用バチュリー』
https://www.pixiv.net/member_illust.php?mode=medium&illust_id=1140808

5-22. ゆきまん，2008，『アヘ顔テンプレ』
https://www.pixiv.net/member_illust.php?mode=medium&illust_id=1185428

5-23. 朝凪，2008，「Fatalpulse」，『A-H-E』，A-H-E製作委員會withありすの宝箱

5-24. 蛹虎次郎，2013，『アヘおち♡三秒前（啊嘿化三秒前）』，富士美出版

5-25. 復八幡直兎，2014，『アヘこれ（AHEKORE）』，三和出版

5-26. チンズリーナ，2014，『チン☆COMPLETE（CHIN☆COMPLETE）』，Mediax

5-27. ぶーちゃん，『ある夏の卑猥で綺麗で邪なお姉さん（某個夏天遇見的卑猥又漂亮的邪惡姊姊）』、
『エンジェルクラブ』2016年10月號刊載，Angel出版

5-28. 桜井りょう『蕩けてみては如何です？（放蕩看看如何？）』，『b-BOY らぶ アヘ顔&とろ顔特集』
2016年刊載，Libre出版

5-29. 桜井りょう『蕩けてみては如何です？（放蕩看看如何？）』，『b-BOY らぶ アヘ顔&とろ顔特集』
2016年刊載，Libre出版

5-30. 鷹羽シン／鬼之仁，2010，『アヘ顔見ないで！先生はクールな退魔士
（不要看我的啊嘿顏！老師是冷酷的退魔士）』，法蘭西書院

5-31. A片，2015，『エロマンガみたいなアヘ顔を晒した女（像成人漫畫一樣露出啊嘿顏的女人）』，MOODYZ

5-32. A片，2015，『アヘ顔ダブルピース学園（啊嘿顏顏勝利手勢學園）』，ROCKET

第6章

6-1. 東鐵神，『残業 警備員は見た！（警衛在加班時看見了！）』，『COMIC快樂天』
2017年7月號刊載，WANIMAGAZINE社

6-2. 駿河クロイ，『イッパツ解決お悩み相談（一發解決煩惱商談）』，『コミック 高』2017年3月號刊載，茜新社

6-3. 逆又練物，『マンガみたいに（像漫畫一樣）』，『COMIC Mate legend』2017年6月號，一水社

6-4. D.P，『ピービング マム（Peeping Mam）』，『COMIC パペポ』2004年11月號刊載，法蘭西書院

6-5. 巻田佳春，2005，『RADICAL☆てんぷて〜しょん（RADICAL☆Temptation）』，茜新社

6-6. こっぺ，『陽炎』，『COMIC快樂天 ビースト』2017年7月號刊載，WANIMAGAZINE社

6-7. 毒でんぱ，『りんりんえっち（RINRIN H）』，『COMICアンスリウム』2017年6月號刊載，GOT

6-8. 藤島製1號，『幼なじみのエロゲ声優モチベーション（青梅竹馬想當成人遊戲聲優的理由）』、
『コミック テンマ』2015年8月號刊載，茜新社

6-9. しっかり者のタカシくん，『ティッシュストーリー（Tissue Story）』，『コミック ゼロス』
2016年9月號刊載，WANIMAGAZINE社

6-10. あかざわRED，2006，『くぱぁりぞーと（Kupa-resort）』，晉遊舍

6-11. あかざわRED，2009，『じぇらしっくぱぁく（Jurassikupark）』，MAX

363

4-32. 風船クラブ，『快樂G』，『真激』2004年3月號刊載，ティーアイネット

4-33. 戦国くん，『PRETTY COOL #4』，『コミック　テンマ』2008年7月號刊載，茜新社

4-34. 蒟吉人，『マイティ・ワイフ3rd（Mighty Wife 3rd）』，『美少女革命 極road』2013年8月號刊載，一水社

4-35. 柚木N，2007，『明るいエロス計画（開朗色情計畫）』，茜新社

4-36. ナックルカーブ，『弟の性教育もお姉ちゃんの務めだよ？（弟弟性教育也是姊姊的責任喔？）』，
『コミックゼロス』2015年6月號刊載，WANIMAGAZINE社

4-37. あまゆみ，『夏の残り香（夏日殘香）』，『COMIC ペンギンクラブ』2016年11月號刊載，富士美出版

4-38. 枝空，『妄想の先まで…（妄想的前方…）』，『美少女革命 極road』2013年12月號刊載，一水社

4-39. 夢乃狸，『アンダーリップサービス（Underlip Service）』，『コミックバベル』2015年12月號刊載，文苑堂

4-40. 磯乃木，『12時までまてない（等不到午夜12點）』，『コミックエグゼ』2016年9月號刊載，GOT

4-41 俵緋龍，『恋愛ゴッコ（戀愛家家酒）』，『コミック　テンマ』2016年3月號刊載，茜新社

4-42. なるさわ景，『恩返しの鶴岡くんTS酒田篇（鶴岡君的報恩TS酒田篇）』，『コミック阿吽』
2016年12月號刊載，HIT出版社

4-43. ユウキレイ，『お姉ちゃんブートキャンプ（姊姊Boot Camp）』，『コミックマショウ』2016年5月號刊載，三和出版

4-44. RAYMON，『その時学校で　1時限目（當時在學校 第一堂課）』，『コミックメガストアH』
2006年1月號刊載，Coremagazine

4-45. 服部ミツカ，『ひとりでなしの恋（不是一個人的戀愛）』，『コミック　トウテツ』2015年4月號刊載，一水社

4-46. Clone人間，『肉魔法のオキテ（肉魔法的守則）』，『コミックメガストアα』2014年11月號刊載，Coremagazine

4-47. ゲゼンタイト，『委員長 VS The World』，『クリベロン』2016年Vol.46號刊載，LEED社

4-48. しんどう，『シスターズ・コンフリクト（Sisters Conflict）』，『コミックホットミルク』
2014年6月號刊載，Coremagazine

4-49. しらんたかし，2011，『興味あり（有興趣）』，ティーアイネット

4-50. Clone人間，2015，『蜜母の告白（蜜母的告白）』，Coremagazine

4-51. 三糸シド，2015，『受精願望』，三和出版

4-52. 鈴木狂太郎，2016，『人狼教室』，HIT出版社

4-53. 小川ひだり，『OPEN THE GIRL』，『コミックLO』2016年7月號刊載，茜新社

4-54. 手塚治蟲，1996，『やけっぱちのマリア（自暴自棄的瑪麗亞）』文庫版，秋田書店

4-55. F4U，2009，『今夜のシコルスキー（今晚的Sikorsky）』，Coremagazine

4-56. F4U，2009，『今夜のシコルスキー（今晚的Sikorsky）』，Coremagazine

4-57. Low，2014，『チビッチビッチ（小小bitch）』，Coremagazine

4-58. Low，『ハジメテのはつじょうき♥-純愛篇?-（第一次的發情期♥-純愛篇?-）』，『コミックメガストアH』
2008年10月號刊載，Coremagazine

4-59. 交介，『召しませ☆悪魔っ娘 サキュラ（享用吧☆惡魔娘 薩邱拉）』，『コミック　アンスリウム』
2016年6月號刊載，GOT

4-60. 桜井りょう，『懲罰不乖的尿尿小童！』，選集『キチクR18 -尿道凌辱-』2014年6月10日刊載，Libre出版

4-61. チンズリーナ，2014，『チン☆COMPLETE（CHIN☆COMPLETE）』，Mediax

4-62. 笹倉綾人，『3年後も恋人でいたいのです♥（3年後也想繼續當戀人♥）』，『コミック Juicy』
2017年4月號刊載，茜新社

4-63. IZAYOI，『パッション通信（激情通信）』，『コミックマオ』1999年6月號刊載，晉遊舍

第5章

5-1. 雨山電信，『パティシェール・イン・ザ・ダーク（Pâtissier in the dark）』，『エンジェルクラブ』
2016年10月號刊載，Angel出版

5-2. 流一本，2015，『姦用少女』，HIT出版社

5-3. 朝倉クロック，『美人OLハメ初め！（美人OL的初次性愛！）』，『コミック　トウテツ』2015年4月號刊載，一水社

5-4. SPERMA啊嘿顔美人寫真，『マスカットノート（Muscat Note）』1994年2月號刊載，大洋書房

5-5. ともみみしもん，『放課後ニンフォマニア（放學後的色情狂）』，『コミック　バベル』2016年9月號刊載，文苑堂

5-6. 山文京伝，『エレクトレア（ERECTRARE）』，『COMICメガストア』
2013年9月號刊載，Coremagazine

5-7. まるキ堂，2013，『優等生むちむち痴獄（優等生豐滿痴獄）』，ティーアイネット

5-8. 新堂エル，2010，『晒し愛（暴露愛）』，ティーアイネット

3-37. イイモ，2016，『パーフェクトプラネット（完美星球）』，ジュリアンパブリッシング

3-38. A片，2009，『触手アクメ（觸手高潮）』，ソフトオンデマンド

3-39. 弓月光，2015，『甜蜜生活2nd season』第7巻，集英社

3-40. 佐野タカシ，『今宵，妻。（今晩，吾妻。）』，「第16話 大ダコの棲む海（大章魚棲息之海）」、『漫画ゴラクスペシャル』2016年8月號刊載，実業之日本社

3-41. 新堂エル宗，2013，『新堂エルの文化人類　（新堂エル的文化人類學）』，ディーアイネット

3-42. 士郎正宗，2014，『GREASEBERRIES』，GOT

3-43. 長谷見沙貴／矢吹健太朗，2015，『出包王女 DARKNESS』14巻，集英社

3-44. オカヤド，2016，『魔物娘的同居日常』9巻，徳間書店

第4章

4-1. 水龍敬，『槍間くるみの母親（槍間胡桃的母親）』、『コミック　ホットミルク』2016年12月號刊載，Coremagazine

4-2. たかやKi，『ドキドキ★コミュニティーライフ（DokiDoki★社交生活）』、『コミック　エグゼ』2017年1月號刊載，GOT

4-3. 奥浩哉，2000，『GANTZ殺戮都市』第1巻，集英社

4-4. Leonardo da Vinci，1492-1493?，『anatomical drawings from the Royal Library』，Windsor Castle

4-5. 溪齋英泉，1823，艷本『閨中 紀聞 枕文庫』

4-6. 藤子・F・不二雄／小森麻美，1977，『宇宙人レポートサンプルAとB（外星人報告樣本A和B）』、『別冊問題小説』1977年7月號刊載，徳間書店

4-7. 吾妻日出夫，『やけくそ天使（自棄天使）』、『プレイコミック』1976年12月發售號刊載，秋田書店 ※剛出時沒有標題

4-8. 吾妻日出夫，『やけくそ天使（自棄天使）』、『プレイコミック』1978年3月發售號刊載，秋田書店 ※剛出時沒有標題

4-9. 山上龍彦，『青春山脈』，漫画アクション増刊『スーパーフィクション12』1982年刊載，雙葉社

4-10. しらいしあい，1990，『限界エクスタシー（極限Ecstasy）』第1巻，小學館

4-11. 克・亞樹，2004，『夫妻成長日記』第25巻，白泉社

4-12. 克・亞樹，2003，『夫妻成長日記』第22巻，白泉社

4-13. 富田茂，『淫蜜ハネムーン（淫蜜蜜月）』、『漫画ダイナマイト』1981年刊載，辰巳出版

4-14. 中島史雄，『雪少女傳説』、『劇画ロリータ』1982年5月號刊載，サン出版

4-15. 前田俊夫，1990，『エデンの風（伊甸之風）』，小池書院

4-16. 森山塔，1986，『とらわれペンギン（被橫刀奪愛的企鵝）』，辰巳出版

4-17. 五藤加純，『アンドロイドは電気コケシの夢をみるか（機器人會夢見電子木偶嗎）』、『漫画ブリッコ』1983年8月號刊載，セルフ出版

4-18. 水無月十三，『ただいま勉強中（此時此刻用功中）』、『キャンディータイム』1991年4月號刊載，富士美出版

4-19. 水ようかん，『ハッピにんぐSTAR（Happing STAR）』、『COMICペンギンクラブ』1991年12月號刊載，辰巳出版

4-20. ひんでんブルグ，『歌舞いちゃう（歌舞）』、『COMIC ポプリクラブ』1991年4月號刊載，大洋圖書

4-21. 唯登詩樹，1987，『マーメイド♡ジャンクション（Mermaid Junction）』，白夜書房

JKP-A. ジョン・K・ペー太，2005，『激!!悶絶オペレーション（激!!悶絶Operation）』，桃園書房

JKP-B. ジョン・K・ペー太，2008，『トキメキ悶絶バルカン!!（DOKIDOKI悶絶巴爾幹!!）』，Coremagazine

JKP-C. ジョン・K・ペー太，2010，『スーパーモンゼツメガビッチ（超級悶絶Mega Bitch）』，Coremagazine

4-22. ジョン・K・ペー太，2005，『ジョン・K・ペー太的世界』，桃園書房

4-23. TYPE.90，2002，『少女汁』，松文館

4-24. 町野變丸，2007，『さわやかなアブノーマル（清爽的Abnormal）』，桃園書房

4-25. ジョン・K・ペー太，2015，『わくわく悶絶めぞん（興奮心跳悶絶Maison）』，GOT

4-26. 月野定規，2004，『♭38℃ Loveberry Twins』，Coremagazine

4-27. 竹村雪秀，2004，『TAKE ON ME』，Coremagazine

4-28. 鬼之仁，2004，『近親相姦』，Coremagazine

4-29. DISTANCE，2004，『MySLAVE』，ジェーシー出版

4-30. 師走之翁，2003，『精嬲追男姐』，HIT出版社

4-31. 米倉けんご，『鈴木君の受難（鈴木君的災難）』、『コミック　メガストア』2005年8月號刊載，Coremagazine

2-59. 長谷見沙貴／矢吹健太朗，2013，『出包王女 DARKNESS』第7卷，集英社

2-60. 瀨口和宏，1999，『女旦！菊之助』第14卷，秋田書店

2-61. 瀨尾公治，2004，『涼風』第1卷，講談社

2-62. 三峯徹，2014，同人誌『エロマンガノゲンバ（成人漫畫的工作現場）』Vol.10、フラクタル次元

第3章

3-1a. エレクトさわる，2016，『神曲のグリモワール -PANDRA saga 2nd story III
（神曲的魔道書 -PANDRA saga 2nd story III）』，Kill Time Communication

3-1b. A-10，2010，『Load of Trash 完全版』，Coremagazine

3-1c. 雜破業／ぼ～じゅ，『SECRET JOURNEY』、『COMICメガストア』2009年10月號刊載，Coremagazine

3-1d. 星月めろん，2014，『人妻ぢごく楼（人妻地獄樓閣）』，三和出版

3-2. 皮耶爾・丹尼斯・德・蒙特佛，1810，『安哥拉近海的海怪』，Robert Hale Ltd

3-3. 葛飾北齋，1820左右，艷本『喜能會之故真通』

3-4. 北尾重政，1781，艷本『謠曲色番組』

3-5. 勝川春潮，1786，艷本『艷本千夜多文志』

3-6. Alexander Leydenfrost，1942，『Plant stories Spring』封面

3-7. H.P. Lovecraft，S.T. Joshi，1999，『The Call of Cthulhu and Other Weird Stories』，Penguin Classics

3-8. 菅沼要／島龍二／近藤鎌，『奇抜！セクシー怪獣大暴れ（驚奇！性感怪獸大暴走）』，『週刊漫畫Q』
1968年3月12日增刊號刊載，新樹書房

3-9. 手塚治蟲，『歸還者』，『プレイコミック』1973年1月13日號～1月27日號刊載，秋田書店

3-10. 吾妻日出夫，1981，『人間失格』，東京三世社

3-11. 吾妻日出夫，1981，『陽射し（陽光）』，奇想天外社

3-12. 吾妻日出夫，1983，『ななこSOS（奈奈子SOS）』第1卷，光文社

前田-A. 前田俊夫，1986，『超神傳說』1卷天邪鬼篇，WANIMAGAZINE社

前田-B. 前田俊夫，1987，『超神傳說』5卷獄門境篇，WANIMAGAZINE社

前田-C. 前田俊夫，1987，『超神傳說徬徨童子 -超神誕生篇-』，Phoenix Entertainment

3-13. 前田俊夫，1976，『SEXテーリング（SEX Tailing）』，『增刊ヤングコミック』刊載，少年画報社

3-14. 前田俊夫，1976，『SEXテーリング（SEX Tailing）』，『增刊ヤングコミック』刊載，少年画報社

3-15. 破李李暴龍，『擊殺 宇宙拳』，『レモンピープル』1982年8月號刊載，あまとりあ社

3-16. わたなべわたる，1987，『ドッキン♡美奈子先生（心跳♡美奈子老師）』第2卷，白夜書房

3-17. いるまかみり，『大江戶暗黑街』，『COMIC パピボ』1988年10月號刊載，法蘭西書院

3-18. ちみもりお，『明日なき世界・♂なき人類（沒有明天的世界・沒有♂的人類）』，『レモンピープル』
1983年1月號刊載，あまとりあ社

3-19. 水無月十三，『ヤカン（Yakan）』，『COMIC パペボ』1992年6月號刊載，法蘭西書院

3-20. どどんぱ郁緒，『ヴァリス（瓦里斯）』，『COMIC ペンギンクラブ』1991年10月號刊載，辰巳出版

3-21. 中総もも，『春が来た！（春天來了！）』，『漫画ホットパンツ』1989年5月號刊載，東京三世社

3-22. 唯登詩樹，1994，『Princess Quest Saga』，富士美出版

3-23. 富秋悠，『ゴーディ・ブリット』，『COMIC Beat』1993年1月號刊載，東京三世社

3-24. このどんと，『奴隷戦士マヤ（奴隷戦士瑪雅）』，『キャンディータイム』1989年12月號刊載，富士美出版

3-25. 森山塔，1986，『ラフ＆レディ（Rough & ready）』，辰巳出版

3-26. 佐原一光，『エンジェルヒート（Angel Heat）』，『COMICポプリクラブ』1990年3月號刊載，大洋書房

3-27. 上藤政樹，『吉祥戦士 精靈特捜』，『COMIC ペンギンクラブ』1993年10月號刊載，辰巳出版

3-28. 中山たろう，1988，『内蔵レディ（內臟女士）』，久保書店

3-29. 動畫，1984，『くりいむレモンSF・超次元伝（Cream Lemon SF・超次元傳說）』，フェアリーダスト

3-30. 市川和彦，1998，『觸手』，司書房

3-31. 封面，2017，『触手ニ寄生サレシ乙女ノ体（被觸手寄生的少女軀體）』，Kill Time Communication

3-32. 封面，2017，『触手レズ（觸手百合）』，Kill Time Communication

3-33. 封面，2017，『丸呑み孕ませ苗床アクメ！（丸呑懷孕苗床絕頂！）』，Kill Time Communication

3-34. 上連雀三平，2009，『もほらぶ（Moho Love）』，茜新社

3-35. 勝川春章，1771，艷本『百慕慕語』

3-36. 宮下キツネ，2016，『触手な彼と婚姻しました（與觸手的他結婚了）』，海王社

うた-E. うたたねひろゆき，1988，暴れん坊少年（暴坊少年），『TEA TIME 5』刊載，白夜書房

うた-F. うたたねひろゆき，1992，『COUNT DOWN』，富士美出版

うた-G. うたたねひろゆき，2005，『羽翼天使』第9巻，講談社

2-17. うたたねひろゆき，1988，『COUNT DOWN』，富士美出版

2-18. 三浦建太郎，1995，『烙印勇士』第7巻，白泉社

2-19. 亞朧麗，『VIVID FANTASY』，『コミック　花いちもんめ』1993年7月號刊載，Mediax

2-20. 天國十一郎（Heaven-11），『地獄絵師　お炎　千秋楽（地獄畫師阿炎 千秋樂）』，『漫画ホットミルク』
1993年6月號，白夜書房

2-21. 飛龍亂，『SOAP』，『ペンギンクラブ』1994年4月號刊載，辰巳出版

2-22. 江川廣實，『BATH COMMUNICATION』『コミック　花いちもんめ』1995年2月號刊載，Mediax

2-23. DISTANCE，『HAPPY BIRTHDAY TO MY GIRL』，『コミック　パピポ』1994年10號刊載，Mediax

2-24. 道滿晴明，『愛のために（為了愛）』，『COMIC闘姫』1995年7月號，HIT出版社

2-25. 時坂夢戯，『乳漫』，『快樂天星組』1997年11月號刊載，WANIMAGAZINE社

2-26. まいなぁぼぃい，1999，『景子先生の秘密特訓（景子老師的秘密特訓）』，法蘭西書院

2-27. 琴吹かづき，『NIGHT VISITOR』，『コミック ドルフィン』1993年9月號刊載，司書房

2-28. あうら聖児，2002，『妹・プレイ（妹play）』，法蘭西書院

2-29. 米倉けんこ，『私立星之端學園 戀愛!? 専科』，『コミックライズ』1998年8月號刊載，Mediax

2-30. わたなべわたる，2001，『ママにドッキン❤（讓媽媽嚇一跳）』，桃園書房

2-31. 桂よしひろ，『ぼくの背後靈?（我的背後靈?）』、，『COMIC ホットミルク』2013年3月號刊載，Coremagazine

2-32. 綾枷ちよこ，『ご契約はこちらです！（請本這裡簽約）』，『COMIC ホットミルク』
2012年12月號刊載，Coremagazine

2-33. ドラチェフ，『空手姉ちゃん悶絶睡眠組手（空手道姊姊悶絕組手）』，『エンジェルクラブ』
2016年1月號刊載，Angel出版社

2-34. 上向だい，『ゲームもリアルも近親相姦（遊戲和現實都近親相姦）』，『コミック　グレープ』
2017年vol.41刊載，GOT

2-35. 椿屋めぐる，『ミルキークイーン（Milky Queen）』，『エロ魂』2014年3月號刊載，一水社

2-36. URAN，『彼女は常時発情中（隨時發情的女友）』，『COMIC　メガストア』
2011年11月號刊載，Coremagazine

2-37 奴隷ジャッキー，『兄<妹?』，『COMIC　メガストア』2010年9月號刊載，Coremagazine

2-38. 黒荒馬雙海，『殘香』，『COMIC パピポ』1999年12月號刊載，法蘭西書院

2-39. さいやずみ，『逆レイプサロン（逆推沙龍）』，『コミック　ミルフ』2017年4月號刊載，ティーアイネット

2-40. 天太郎，『METAMO SISTER』，『COMIC ホットミルク』2012年9月號刊載，Coremagazine

2-41. たかのゆき，『にこたまに（NIKOTAMANI）』，『COMIC 阿吽』2006年12月號刊載，HIT出版社

2-42. DISTANCE，『HHH』，『COMIC メガストア』2009年2月號刊載，Coremagazine

2-43. 野良黒ネロ，『遠い日の約束（遙遠的約定）』，『COMIC メガストア』2007年1月號刊載，Coremagazine

2-44. 神楽雄隆丸，『最終彼氏講義（最終男友講義）』，『COMIC メガストア』2010年4月號刊載，Coremagazine

2-45. 奴隷ジャッキー，『まぐにちゅーど10.0（震度10.0）』，『COMIC メガストア』2010年4月號刊載，Coremagazine

2-46. 桜木千年，『RUSH！』，『COMIC 快樂天』2017年4月號刊載，WANIMAGAZINE社

2-47. 蒟吉人，2014，『ねとられ乳ヒロイン（NTR乳女主）』，一水社

2-48. 蒟吉人，2014，『とろちち　大体不本意な和姦（TOROTITI 不算自願的和姦）』，富士美出版

2-49. ねむり太陽，2000，『麻衣の巨乳乱舞（麻衣的巨乳亂舞）』，シュベール出版

2-50. ねむり太陽，2000，『爆乳熟女・肉弾パイパニック（爆乳熟女・肉彈PAIPANIC）』，桃園書房

2-51. ねむり太陽，2000，『爆乳熟女・肉弾パイパニック（爆乳熟女・肉彈PAIPANIC）』，桃園書房

2-52. ねむり太陽，2000，『麻衣の巨乳乱舞（麻衣的巨乳亂舞）』，シュベール出版

2-53. 葉月京，2015，『純愛Junkie』，秋田書店

2-54. 山田可南，『誰にも言えない（無法告訴任何人）』，漫畫選集『濃いとHでキレイになる方法
（用濃烈的性愛變漂亮的方法）』2002年刊載，光彩書房

2-55. 栗山なつき，2004，『友達未滿恋人以上（朋友未滿戀人以上）』，松文館

2-56. 鈴虫ぎょえ，2008，『君がスキ〜Sな姉とMなボク〜（喜歡你〜S的姊姊和M的我）』，松文館

2-57. 蒼田カヤ，2014，『ぽんきゅぽん男子！（窈窕男子！）』，秋水社

2-58. とやま十成，2016，『ふとんとこたつ〜初めての1人えっちを見られてるなんて…(3)
（棉被與桌爐〜第一次的自慰居然被人看見…(3)）』，WコミックスZR

1-42. DISTANCE，2002，『ミカエル計畫（米迦勒計畫）』Vol.2，ジェーシー出版

1-43. 間垣亮太，1998，『WITCH 1と1／2（WITCH 1又1／2）』，司書房

1-44. みやびつづる，2001，『イノセント・チルドレン（Innocent Children）』，司書房

1-45. 田沼雄一郎，2000，『G街奇譚』，Coremagazine

1-46. 新貝田鐵也郎，『調教師びんびん物語II（調教師物語II）』，『漫画ホットミルク』1989年6月號刊載，白夜書房

1-47. 村田蓮爾，『快樂天』1997年10月號 封面， WANIMAGAZINE社

1-48. 大暮維人，1996，『エンジンルーム 血冷式內燃機關室（Engine Room 血冷式內燃機關室）』，Coremagazine

1-49. 桂正和，1990，『電影少女』第3卷，集英社

1-50. OKAMA，1998，『めぐりくるはる（春去春來）』WANIMAGAZINE社

1-51. 道滿晴明，1996，『VAVA』，HIT出版社

1-52. 橘セブン，2002，『處女開發』，Oakla出版

1-53. へっぽこくん，2001，『ムクナテンシタチ（無垢的天使們）』，松文館

1-54. うおなてれびん，『うん、やっぱりナースしかっ!!（嗯,果然還是只有護士最好!!）』，『COMIC メガストア』
2001年4月號刊載，Coremagazine

1-55. かにかに，2001，『CHI CHI POCKET ちちポケット（CHI CHI POCKET）』，久保書店

1-56. 草野紅壹，2006，『妄想戀愛裝置』，HIT出版社

石惠-A. 石惠，2013，『TiTiKEi初回限定版』，WANIMAGAZINE

石惠-B. 石惠，2013，『TiTiKEi初回限定版』，WANIMAGAZINE

石惠-C. 石惠，2013，『TiTiKEi初回限定版』，WANIMAGAZINE

石惠-D. 石惠，2013，『TiTiKEi初回限定版』，WANIMAGAZINE

石惠-E. 石惠，『COMIC燃繪』2000年6月號 彩色插畫，松文館

1-57. 神宮寺りお，2004，『コ・コ・ロ…0（KOKORO…0）』，Aaru

1-58. 北川翔，2005，『19 -NINETEEN-』，集英社

1-59. 士郎正宗，2014，『GREASEBERRIES 1』，GOT

1-60. 矢吹健太朗／長谷見沙貴，2006，『出包王女』第1卷，集英社

1-61. 松山清治，2003，『巨乳學園』第10卷，秋田書店

1-62. わかちこ，2017，『雄っぱいの揺れにご注意ください（請小心雄乳搖晃）』，三交社

1-63. RaTe，2007，『日本巨乳党（日本巨乳黨）』，WANIMAGAZINE社

第2章

2-1. 叶精作／小池一夫，1981，『魔界妖姬』第1卷，小學館

2-2. 叶精作／小池一夫，1979，『實驗人形・奧斯卡』第3卷，スタジオシップ

2-3. 寺澤武一，1979，『眼鏡蛇』第1卷，集英社

2-4. 『DAICON 4 OP FILM』，1983，DAICON4實行委員會

2-5. 天太郎，2009，『Daisy!』，Coremagazine

2-6. きくらげ，『なおとえっち（跟奈緒愛愛）』，『COMIC アンスリウム』2014年6月號刊載，GOT

2-7. 西安，『「生」を主張する女の生の感触（主張「無套」的女人的無套觸感）』，『COMIC快樂天』
2017年7月號刊載，WANIMAGAZINE社

2-8. うえかん，2017，『好きのサインは（喜歡的訊號）』，Coremagazine

2-9. ジャッキー亀山，1994，『いつか会えたら（他日再會時）』。1994，久保書店

2-10. にしまきとおる，1988，『夏のプレリュード（夏日前奏）』、『Dカップコレクション』Vol.1刊載，白夜書房

2-11. ふなとひとし，1988，『獸剣士ティナの憂鬱（獸劍士緹娜的憂鬱）』、『Dカップコレクション』Vol.1刊載，白夜書房

2-12. 奥浩哉，2002，『GANTZ殺戮都市』第7卷，集英社

2-13. 奥浩哉，1989，『變[HEN]』，『週刊少年Young Jump』1-2號刊載，集英社

2-14. 奥浩哉，1989，『變[HEN]』，『週刊少年Young Jump』1-2號刊載，集英社

奥-A. 奥浩哉，2005，『GANTZ殺戮都市』第17卷，集英社

奥-B. 奥浩哉，2007，『忘憂草的溫柔』第3卷，集英社

奥-C. 奥浩哉，1992，『變 HEN』第2卷，集英社

奥-D. 奥浩哉，1992，『變 HEN』第3卷，集英社

2-15. うたたねひろゆき，1992，『COUNT DOWN』，富士美出版

2-16. うたたねひろゆき，1989，『MIRROR』、『TEA TIME 6』刊載，白夜書房

引用圖版出處一覽

第1章

1-1. 內封面，同人誌『シベール（希貝兒）vol.5』。1980，シベール編集部

1-2A. 封面，『レモンピープル（Lemon people）』。1982年2月創刊號，あまとりあ社

1-2B. このま和歩，『螺旋迴廊（蛹）』，『レモンピープル（Lemon people）』1983年11月號刊載，あまとりあ社

1-3. 吾妻日出夫，1974，『ふたりと5人（兩人對五人）』第一卷，秋田書店

1-4. 內山亞紀，『かわいいGiRLのかき方教室（可愛女孩的畫法教室）』，『レモンピープル（Lemon people）』1983年10月號刊載，あまとりあ社

1-5. 千之刃，『空中楼閣の魔術師（空中樓閣的魔術師）』，『レモンピープル（Lemon people）』1982年8月號刊載，あまとりあ社

1-6. 阿亂靈，『戦え!!イクサー（戰鬥吧!!伊庫薩）』，『レモンピープル（Lemon people）』1983年10月號刊載，あまとりあ社

1-7. ちみもりお，『冥王計畫傑歐萊馬』，『レモンピープル（Lemon people）』1984年8月號刊載，あまとりあ社

1-8. 戲遊群，1987，『映研の越中マコ（電研社的越中同學）』，松文館

1-9. 金井たつお，1981，『いずみちゃんグラフィティー（小泉同學的萬有引力）』第1卷，集英社

1-10. 中西廣居，1983，『Oh!透明人間』第3卷，講談社

1-11. 遠山光，1986，『ハート♡キャッチいずみちゃん（獵豔小子）』第6卷，講談社

1-12. 海老原武司，1981，『まいっちんぐマチコ先生（傷腦筋的真知子老師）』第1卷，學習研究社

1-13. よしかわ進，1980，『おじゃまユーレイくん（愛惹麻煩的幽靈君）』第2卷，小學館

1-14. 川原正敏，1985，『パラダイス学園（天國學園）』第1卷，講談社

1-15. みやすのんき，1985，『やるっきゃ騎士』第1卷，集英社

1-16. 上村純子，1987，『いけない!ルナ先生（俏妞老師）』第1卷，講談社

1-17. 森山塔，1986，『ラフ&レディ（Rough & ready）』，司書房

1-18. 封面，1989『松坂季實子寫真集 1107ミリの感動 でっか～いの、めっけ!（松坂季實子寫真集 1107mm的感動 大～大的、發現了!）』，ビッグマン

1-19. 封面，『BACHELOR』1992年2月號，大亞出版

1-20. わたなべわたる，1987，『ドッキン♡美奈子先生（心跳♡美奈子老師）』，白夜書房

1-21. わたなべわたる，1987，『ドッキン♡美奈子先生（心跳♡美奈子老師）』第二卷，白夜書房

1-22. 北御牧慶，1988，『アフロディーテの憂鬱（愛神的憂鬱）』，白夜書房

1-23. にじまきとおる，1993，『D-cup LOVERS』，HIT出版社

1-24. 封面，1988，『D-CUP COLLECTION』Vol.1，白夜書房

1-25. 封面，1988，『Dカップ倶楽部（D罩杯俱樂部）』Vol.1，櫻桃書房

1-26. 專欄，1988『D-CUP COLLECTION』Vol.1，白夜書房

1-27. 乾はるか，1987，『お元気クリニック（元氣診所）』第1卷，秋田書店

1-28. カジワラタケシ，1990，『彼女はデリケート!（我的女友很纖細!）』第8卷，講談社

1-29. 安永航一郎，1990，『巨乳ハンター（巨乳獵人）右配篇』，小學館

1-30. 奧浩哉，1992，『HEN』第3卷，集英社

1-31. 白井薰範，1988，『ぴす・どおる（Piss doll）』，白夜書房

1-32. まいなぁぼぉい，1988，『景子先生の課外授業（景子老師的課外教學）』，フランス書房

1-33. 河本ひろし，2002，『おしおき爆乳ナース（欠處罰的爆乳護士）』，桃園書房

1-34. 淺井裕，『イチゴ♡チャンネル Channel23若奧様は退屈中（草莓♡channel Channel23 年輕太太無聊中）』，『COMIC ゆみちゃん』1996年2月號刊載，シュベール出版

1-35. わたなべよしまさ，1992，『ミッドナイト　プログラム（Midnight Program）』，茜新社

1-36. 時坂夢戯，『乳漫』，『快樂天星組』1997年11月號刊載，WANIMAGAZINE社

1-37. 琴吹かづき，1994，『NIGHT VISITOR』，司書房

1-38. 友永和，『二人っきりの（只屬於我們的）』，『コミック　ドルフィン』1993年9月號刊載，司書房

1-39. 傭兵小僧，2001，『PUNKY KNIGHT -BOUNCING PHAIA-』，茜新社

1-40. 清水清，2005，『先生の艷黒子（老師的黑痣）』第1卷，ジェーシー出版

1-41. 琴義弓介，2001，『淫insult!!』，富士美出版

國家圖書館出版品預行編目資料

成人漫畫表現史 / 稀見理都作；ASATO譯.
-- 初版. -- 臺北市：臺灣東販, 2019.01
370面 ;14.7×21公分
譯自：エロマンガ表現史
ISBN 978-986-475-901-9(平裝)

1.漫畫 2.歷史 3.日本

947.410931 107021539

成人漫畫表現史

（原著名：エロマンガ表現史）

2019年1月1日　初版第1刷發行
2023年5月1日　初版第8刷發行

作　　　者：稀見理都
譯　　　者：ASATO
編　　　輯：魏紫庭
美術編輯：黃盈捷
發 行 所：台灣東販股份有限公司
發 行 人：若森稔雄
地　　　址：105 台北市松山區南京東路4段130號2F-1
電　　　話：(02)2577-8878
傳　　　真：(02)2577-8896
郵撥帳號：14050494
總 經 銷：聯合發行股份有限公司
地　　　址：新北市新店區寶橋路235巷6弄6號2樓
電　　　話：(02)2917-8022

Printed in Taiwan
購買本書者，如遇缺頁或裝訂錯誤，請寄回調換（海外地區除外）。

TOHAN